COMÉDIES

IL A ÉTÉ TIRÉ :

Cinquante exemplaires numérotés sur papier de Hollande.

Prix : 7 fr.

Et *dix exemplaires numérotés* sur papier de Chine.

Prix : 12 fr.

THÉODORE DE BANVILLE

COMÉDIES

LE FEUILLETON D'ARISTOPHANE
LE BEAU LÉANDRE — LE COUSIN DU ROI
DIANE AU BOIS
LES FOURBERIES DE NÉRINE
LA POMME — FLORISE — DÉIDAMIA
LA PERLE

PARIS

G. CHARPENTIER, EDITEUR

13, RUE DE GRENELLE-SAINT-GERMAIN, 13

—

1879

Tous droits réservés.

A LA MÉMOIRE ADORÉE

DE MA MÈRE

MADAME ÉLISABETH-ZÉLIE DE BANVILLE

CE LIVRE EST DÉDIÉ

AVANT-PROPOS

Tous les systèmes qu'on invente à propos du « théâtre » pourraient sembler vrais, si la raison scientifique, l'étude du fait ne les réduisaient à néant. En effet, la Comédie est directement née de l'Ode ; et en art comme en histoire naturelle, une espèce ne persiste qu'à la condition de garder ses caractères primitifs. Ce ne fut d'abord que pour permettre au chœur un peu de repos qu'on coupa ses chants d'un récit prononcé par un personnage, et ainsi l'Ode est la génératrice essentielle de la poésie dramatique. Elle représente l'élan de notre âme vers la divinité et vers la nature extérieure ; et tant qu'elle fait partie de la Comédie, soit qu'elle y conserve sa forme absolue, soit qu'elle y soit seulement représentée par le Lyrisme, exprimé en vers ou en prose, la Comédie est complète et vivante. Quand le contraire se produit, elle dépérit et devient ou, comme au xviiiᵉ siècle, des abstrac-

tions qui bavardent, ou comme à d'autres époques, une plate et stérile imitation de la vie. Tous les maîtres, tous les génies ont été pénétrés de cette vérité; c'est pourquoi Corneille écrivait ses monologues rhythmés et ses stances, Racine ses chœurs admirables, Molière ses divertissements où intervient la poésie pure; et c'est pourquoi, dans l'œuvre shakespearienne, la voix du drame est si étroitement mêlée avec celle de la lyre. La bouffonnerie ou le comique, c'est-à-dire la représentation de l'homme-animal, faisant la grimace de ses vices et de ses appétits, soulève notre cœur de dégoût, si à côté de ces images de notre chair éprise de la fange, nous ne voyons pas celle de nos âmes avides du ciel, et le réclamant dans un langage surnaturel et divin. Le juste amalgame de ces deux éléments, c'est Aristophane ; le comique sans lyrisme n'est qu'un spectacle de marionnettes. Notre poésie dramatique, d'où peu à peu s'était enfui le souvenir de l'Ode, était tombée au dernier degré d'appauvrissement et de misère, quand Hugo parut, et dans ses puissants creusets, ressuscitant Shakespeare, mélangea si intimement la poésie tragique et la poésie lyrique, pour en faire comme un seul et même métal, qu'il semble impossible de les séparer désormais. Ce qu'il a fait pour la Tragédie, dans mon petit coin, avec mes humbles forces, et sans en rien dire, j'ai tenté de chercher comment on pourrait le faire pour la Co-

médie. De là les essais que je réunis aujourd'hui, et que je soumets au public sous la forme du livre, avec la conscience d'avoir obscurément combattu pour une juste cause.

<div style="text-align:right">T. B.</div>

Paris, 10 janvier 1878.

LE
FEUILLETON D'ARISTOPHANE

COMÉDIE SATIRIQUE

———

ODÉON, 26 DÉCEMBRE 1852

COLLABORATEUR : PHILOXÈNE BOYER

LES ACTEURS

Thalie.	Mme Roger-Solié.
Aristophane.	M. Pierron.
Xanthias.	M. Télard.
Réalista.	M. Boudeville.
Tabarin.	M. Kime.
Le roi Midas.	M. Néroud.
Carolus.	M. Fleuret.
Un gamin de Paris.	Mlle Bilhaut.
La Muse du Théâtre.	Mlle Marie Daubrun.
Tempesta.	Mme Grassau.
Églantine. La Fée du Palais de Cristal. }	Mlle Valérie.
La Peinture.	Mlle Marie de Berg.
La Musique.	Mlle Delmary.
Thratta.	Mlle Clairemont.
Callistrate.	
Philonide.	

La scène est à Athènes et à Paris.

LE
FEUILLETON D'ARISTOPHANE

LE PROLOGUE

A Athènes, chez Aristophane.

SCENE PREMIERE.

XANTHIAS.

(A la cantonade.) C'est bien, tes ordres seront exécutés. (Au public.) Nous sommes à Athènes, vers la fin de la quatre-vingt-dixième olympiade. Je me nomme Xanthias, et mon maître s'appelle Aristophane. Il paraît, on dit, on affirme même qu'Aristophane est poëte. Moi, je le veux bien ; je suis un esclave si dévoué ! Cependant, (Regardant si personne ne l'écoute.) je puis me dire cela à moi-même, en monologue, comme dans les pièces de théâtre, cependant, j'ai cru m'apercevoir qu'Aristophane vit chichement du produit de ses œuvres. C'est bien fait ! cela lui apprendra à être poëte et à avoir du génie ! Voyez, moi, moi... (Même jeu.) je peux toujours me dire cela en confidence, moi qui ne suis pas poëte... pouah !... je me suis fait une industrie qui me rapporte à foison des lentilles, du froment, de la salaison... et du boudin ! On pourrait me de-

mander... personne ne me le demande, mais qu'importe ? je vais toujours me répondre ! on pourrait me demander quelle est cette industrie si fructueuse ? La voici. Aristophane compose des comédies dans lesquelles il a la prétention de peindre les mœurs athéniennes. Mais, insouciant et difficile comme un poëte, il jette dédaigneusement sous sa table des bribes de scènes, des fragments des pièces qu'il rougit d'avoir faites. Moi, je les ramasse, je m'en empare, et tandis que mon maître recueille parfois des huées et des sifflets pour prix de ses sueurs, moi timidement, modestement, je me fais ceindre le front de lauriers... dans les carrefours, où je fais déclamer, sous mon nom bien entendu, les parcelles qu'il a dédaignées. Et voilà comment sans talent, sans travail, je suis arrivé à me faire une position aussi luxueuse que douce !

SCENE II.

XANTHIAS, ARISTOPHANE.

ARISTOPHANE.

Rien de prêt ! Est-ce ainsi que tu as exécuté mes ordres, Xanthias ?

XANTHIAS.

Pardon, maître, mais...

ARISTOPHANE.

Par Zeus !

XANTHIAS.

Es-tu assez heureux ! Tu jures par les Dieux de l'Olympe ! Moi je ne jure que par les demi-Dieux, et à la rigueur, les quarts de Dieux me suffisent.

ARISTOPHANE.

Paresseux et philosophe, c'est-à-dire deux fois imbécile ! tu crois donc qu'il n'y a plus de trique dans la maison ?

XANTHIAS.

Je crois que tu pourrais te mettre en colère, et je m'en vais.

ARISTOPHANE, l'arrêtant par l'oreille.

Arrête ! Il faut qu'avant une heure nous ayons quitté Athènes. Tu m'entends ?

XANTHIAS.

Je n'entends pas de cette oreille-là !

ARISTOPHANE.

Ne t'embarrasse ni de provisions, ni de vaisselle. Laisse en place mes meubles et mes statues.

XANTHIAS.

Nous ne partons donc que pour un jour ou deux ?

ARISTOPHANE.

Nous partons pour ne plus revenir.

XANTHIAS.

Mais...

ARISTOPHANE.

Assez de questions ! Va ramasser les quelques hardes dont je puis avoir besoin en route, et trouve-toi à la dernière heure du jour sur le chemin de Salamine.

XANTHIAS.

Encore une fois...

ARISTOPHANE.

Va, te dis-je.

SCENE III.

ARISTOPHANE.

Quelques instants encore, et je suis libre. Pourquoi resterais-je ici davantage ? Je ne veux pas parcourir les gymnases pour y corrompre la jeunesse, faire de ma Muse une entremetteuse, me divertir à railler les vieillards. Ma Comédie ne consentira pas à s'élancer sur la scène, ivre, une torche à la main, et dansant la cordace ! Je n'ai plus rien à faire à Athènes.

SCÈNE IV.

ARISTOPHANE, THRATTA, CALLISTRATE, PHILONIDE.

THRATTA, entr'ouvrant la porte.

Ami...

ARISTOPHANE.

Thratta !

THRATTA.

Callistrate et Philonide aussi.

ARISTOPHANE.

Toi, mon amie ! Vous, mes comédiens ! Que me voulez-vous ?

THRATTA.

Nous sommes chargés de réclamer de toi une nouvelle œuvre, un motif de plus pour te glorifier encore.

ARISTOPHANE.

Jamais !

THRATTA.

Comment?

ARISTOPHANE.

Je ne suis plus poëte comique, et demain je ne serai plus citoyen d'Athènes. (On entend crier au dehors : Vive Aristophane !) Mais quel est ce bruit?

THRATTA.

Les corporations des artisans, des ouvriers, des soldats, viennent se joindre à nous, les archontes à leur tête, et te supplier de te remettre à la tâche.

SCÈNE V.

ARISTOPHANE, THRATTA, CALLISTRATE, PHILONIDE, CITOYENS D'ATHÈNES.

CITOYENS D'ATHÈNES, se précipitant sur la scène.

Vive Aristophane ! Gloire à Aristophane !

ARISTOPHANE.

Ma gloire passée, je la renie ; ma gloire future, je la repousse ! Comme l'hirondelle, j'ai eu mes jours de grand air et de large vol sous le soleil du printemps; mais l'hiver est arrivé ! Je ne suis pas, moi, de ces bavards tragiques, de ces corrupteurs de l'art qui, exténués de fatigue et d'impuissance, déchirent encore les cordes de la lyre muette sous leurs doigts. J'ai épuisé, je le sens, tout ce que mon cœur avait d'ardeur et de poésie. Ma muse, Thalie, que j'invoquerais en vain, n'est plus en moi. Elle est loin d'ici. Thalie se promène dans les vallons de Tempé, parmi les Dryades qui s'enivrent de sa voix. Thalie est sur quelque montagne de Sicile, con-

templant de loin le front humide de l'amoureuse Aréthuse. Thalie donne l'accord aux flûtes des bergers, à l'essaim des cigales. Thalie ne viendra plus visiter Aristophane !

SCÈNE VI.

ARISTOPHANE, THRATTA, CALLISTRATE, PHILONIDE, citoyens d'Athènes, THALIE.

THALIE.

Me voici.

TOUS.

Thalie !

ARISTOPHANE.

Thalie, ô ma Muse !

THALIE.

Tu te trompes sur moi, Aristophane, qui ne t'ai pas oublié. Tu te trompes sur toi, ô mon fils, qui prends pour de l'abattement ce qui n'est que le moment nécessaire de la méditation féconde où l'âme se recueille dans la conception de l'idéal. Aristophane, Aristophane, entends ma voix, et commence ta comédie nouvelle.

ARISTOPHANE.

J'ai peint tout ce que j'ai vu; j'ai mis à nu tous les cœurs. Je ne sais plus rien. Athènes est le résumé du monde; j'ai résumé Athènes.

THALIE.

Athènes est un coin de l'univers. Cette époque est une page dans l'histoire de l'humanité. Seulement, Athènes contient en elle les germes que d'autres villes admireront

transformés en moissons. Cette année recèle dans chacune de ses minutes une des idées, une des sensations qui suffiront à occuper les heures des siècles futurs. Aristophane, je prétends t'élever à l'intelligence supérieure de ton temps et de ton époque, et pour cela je te dévoilerai une autre face de la machine terrestre. Pour cela, je t'initierai aux secrets d'un autre âge, et tu te persuaderas alors que l'on n'a jamais épuisé la matière quand il s'agit de représenter les hommes; car l'homme a la pensée unique comme le créateur, mais ses modifications sont aussi multiples que la nature. Viens donc avec moi, Aristophane.

ARISTOPHANE.

Où me conduis-tu ?

THALIE.

Tu le sauras plus tard. Soyez tranquilles, Athéniens; votre poëte vous reviendra plus grand, plus inspiré, plus convaincu.

SCÈNE VII.

ARISTOPHANE, THRATTA, CALLISTRATE, PHILONIDE, citoyens d'Athènes, THALIE, XANTHIAS.

XANTHIAS, entrant.

Qu'est-ce à dire ? Aristophane partir sans moi, sans Xanthias, son fidèle esclave ! Que deviendrai-je? Privé des épluchures de mon maître je ne serai plus poëte dramatique! Aristophane, je m'attache à toi, je me cloue à tes côtés, je me rive à ton manteau !

THALIE.

Partons.

ARISTOPHANE.

Adieu, mes amis. Je ne sais guère quelle sera la longueur du voyage. Mais je sais bien désormais quel en sera le but et l'espérance. Vous revoir, vous soutenir encore dans les voies de l'honnêteté et de la gloire.

TOUS.

Vive Aristophane !

SCÈNE DEVANT LE RIDEAU

THALIE.

C'est encor moi ! tandis que devant leurs miroirs
Nos acteurs là dedans mettent leurs cheveux noirs
 Et nos actrices leurs bas roses,
Tandis que les auteurs surveillent les apprêts,
Encouragent la troupe, et mordent leurs gants frais
 Dans des attitudes moroses,

Je viens vous saluer et vous considérer !
Tremblante, moi qui dois tous à tous vous montrer
 Sous quelque saisissant emblème,
Moi qui dois résumer chaque entretien banal
Dans un vers résonnant, et donner au journal
 Le charme grave d'un poëme !

Muse, on m'appellera La Revue aujourd'hui !
Déesse, sans pleurer l'Olympe que j'ai fui,
 Je cours la rue et m'humanise,
Moi qui dictai jadis le joyeux rituel
De Scapin, de Falstaff et de Pantagruel,
 Moi qui fis Gozzi pour Venise !

J'ai suivi ces sentiers souvent, quand je marchais,
Affilant à Paris ton rasoir, Beaumarchais,
 A Madrid excitant Cervantes,
Courant où la satire à l'ode s'accouplait,
Semant dans le roman, le drame ou le pamphlet
 L'idéal des choses vivantes !

La Revue ! Un cœur droit bat sous ses habits fous !
Hier encore, elle errait au milieu des bambous
 Où l'oncle Tom bâtit sa case,
S'enivrant du grand cri qu'une femme a jeté
Pour unir par l'amour et par la charité
 Les deux univers en extase !

Cette fois, je n'ai pas ces nobles familiers.
Mais vous accueillerez, Messieurs, mes écoliers
 Dévoués aux gloires anciennes,
Libres aventuriers résignés aux échecs,
Et, volontiers, faisant parler la prose aux grecs,
 Et les vers aux parisiennes !

Aristophane manque ! Eh bien, vous, vous restez.
Nous vous réjouirons, si vous nous écoutez !
 Nous décrirons vos types rares,
Nous peindrons en riant vos côtés sérieux,
Et pour donner l'aubade à Paris glorieux,
 L'Odéon aura des fanfares !

L'Odéon ! c'est toujours pour l'esprit des journaux
Le volcan dont le temps éteignit les fourneaux,
 La Palmyre aux détours sonores
Dont jamais un Volney ne trouble le repos,
Et le morne désert où ronflent des troupeaux
 De buffles et d'onocentaures !

Mais, quand ils ont, pendant les farces du début,
Contre notre Odéon et contre l'Institut
 Décoché la flèche ennemie,
Les railleurs à leur tour rêvent un Panthéon,
Et, leur œuvre à la main, tourmentent l'Odéon,
 Cette clef de l'Académie !

Qu'ils viennent ! Le chemin qui mène à ces déserts
Est depuis quarante ans peuplé tous les hivers !
 Ils auront d'illustres complices ;
Les maîtres ici, tous estimés à leurs taux,
Pour leurs bustes futurs ont tous des piédestaux
 Dans les portants de nos coulisses !

Nos poëtes, dont rien ne lasse les efforts,
Pour le jeune public prodiguent des trésors
 Dont l'avenir saura la somme,
Sur cette scène aimée où germe chaque épi,
Où Tartuffe naguère escortait le Champi,
 Où vint Sophocle avant Prudhomme !

Parterre, applaudis-nous ce soir ! Car nous t'aimons !
Car nous croyons, malgré les grotesques démons
 Des esthétiques surannées,
Que la Muse est jolie, et que ses ouvriers
Sont chargés, en dépit des vieux calendriers,
 D'éterniser les vingt années !

LA REVUE

Le salon d'un homme de lettres, Meubles élégants, bibliothèques, objets d'art. A droite et à gauche sur la muraille du fond sont pendus deux grands tableaux, représentant, personnifiées, la Peinture et la Musique. Aristophane, en costume moderne, est endormi sur un sopha encombré de livres et de journaux, parmi les coussins en désordre.

SCÈNE PREMIÈRE.

ARISTOPHANE.

S'éveillant.

Holà, Sosie! Holà, Charion! Par Hercule,
J'ai manqué choir! Allons! quel rêve ridicule
Je faisais là tout seul! Au fait, ai-je rêvé?
Mais non. C'est inouï, que m'est-il arrivé?
Au moins, je sais mon nom redouté du profane!
Je ne me trompe pas, je suis Aristophane,
Et c'est moi qui vingt ans, d'un vers mélodieux,
Combattis pour le grand Eschyle et pour ses Dieux!

Passant sa main sur son front.

Tout cela m'épouvante, et tient de la merveille.
Où donc est mon figuier? D'où vient que je m'éveille
Sur un sopha? Qui m'a donné cet habit bleu
A boutons d'or, coupé par Dusautoy? Parbleu,
D'où connais-je le nom de Dusautoy? Ma tête,
Meublée à neuf de tant de choses, m'inquiète.
Je sais qui m'a vendu ce stick, et je sais qui
M'a fait ces brodequins, un nommé Sakoski!

Il prend sur son bureau un cigare, et l'allume.

Je sais que cette armoire est un meuble de Boule
Délicieux; les mots m'apparaissent en foule.

Oui, je sais que je fume un londrès assez doux
Et sec parfaitement, qui m'a coûté huit sous !
Voici mon encrier ! Ce verre diaphane
Est mon lorgnon ! Je suis, non plus Aristophane,
Mais Vernin, et je vais commencer à midi
Un feuilleton charmant qui paraîtra lundi !
Tâchons de rassembler mes souvenirs !

Thalie entre, en longue tunique blanche brodée d'un rameau vert, les cheveux couronnés de vignes, et chaussée de brodequins dorés.

ARISTOPHANE, apercevant Thalie.

Thalie !
Elle m'expliquera si c'est de la folie !

SCENE II.

ARISTOPHANE, THALIE.

THALIE.

Non pas, mon cher poëte ; allons, rappelle-toi
Nos conversations d'hier. Dans ton effroi
De tant de sots, livrés par nous à la risée,
Tu proclamais déjà la matière épuisée.
Je t'ai promis Paris, grand, sublime, hideux,
Inextricable, et mil huit cent cinquante-deux !
Si tant d'évènements nouveaux, et tant d'idées
Assiégent ta raison en vagues débordées,
C'est que je t'ai voulu dans le ciel des esprits,
Dans la ville immortelle et féconde, à Paris !

ARISTOPHANE.

A Paris !

THALIE.

Tu verras l'Athènes rajeunie,
Titan dont l'univers subit l'ardent génie,
Nouvel Atlas qui tient la terre dans ses bras,
Tu liras dans son livre, et tu contempleras
Ce monde magnifique épris de sa chimère,
Que j'aime, et dont Balzac fut l'immortel Homère.

ARISTOPHANE.

Un poëte, dis-tu; l'Homère d'aujourd'hui!
Répète-moi ce nom qui seul résume en lui
La nouvelle patrie où mon destin m'amène!

THALIE.

BALZAC!

ARISTOPHANE.

Et qu'a-t-il peint?

THALIE.

LA COMÉDIE HUMAINE!

Sous le dais du ciel bienfaisant
Où tout ce qui fut grand respire,
Près de Molière et de Shakspere
Balzac se repose à présent
Dans l'éternité du sourire.

Et, penché vers son monument
Que baigne une lumière ardente,
Avec sa parole abondante
Il le commente longuement
Pour Rabelais et pour le Dante!

Oh! c'est la moderne Babel!
Vautrin le forçat sur sa nuque
Colle sa menteuse perruque;
Mais Caïn se double d'Abel,
Vautrin est coudoyé par Schmucke.

Bixiou, Finot et Lora,
Chez les duchesses dédaigneuses
Unissent leurs mains besogneuses,
Dans le boudoir des Fœdora,
Dans le salon des Maufrigneuses.

Chez madame de Bargeton
Lucien est enfant prodige ;
Fraisier s'acharne à son litige,
Et Lousteau vit du feuilleton
Que sa maîtresse lui rédige.

Chacun convoite son trésor,
Marcas la tribune et la lutte,
Grandet les jaunets qu'il suppute,
Et Marsay la fille aux yeux d'or,
Qu'un infâme amour lui dispute.

Puis, à côté des portraits vils
Que le grand songeur accumule,
Esther, âme folle et crédule,
Sourit auprès des purs profils
D'Eugénie et de l'humble Ursule.

Claës se tord sous l'idéal,
Et Véronique désolée,
Dans sa pénitence voilée
Regrette le parfum natal
Du chaste Lys de la Vallée.

Merveilleuse apparition !
Devant la troupe favorite,
Les héros que sa voix suscite
Se meuvent ; la création
Sous l'œil du Créateur palpite.

Car l'historien a jeté
Dans cette histoire de la vie,
Sans pitié comme sans envie,
Tous les types d'humanité
Qu'on couronne ou qu'on crucifie.

Et, quand il lui plaît de tout voir,
Ce merveilleux metteur en scène
Plante ses décors et promène
Dans leur uniforme habit noir
Tes acteurs, COMÉDIE HUMAINE !

ARISTOPHANE.

Et moi, verrai-je tout ?

THALIE.

Tout ! non pas, mon ami.
Tant de bien ne vient pas au songeur endormi !
Ce que je puis t'offrir de mes petits services,
C'est d'évoquer vivant, avec ses mœurs, ses vices
Et ses amours, s'il est encore des amours,
Un coin de l'an qui fuit dans le gouffre des jours.

ARISTOPHANE.

Par quel moyen ?

THALIE.

Il est très-simple. Un journaliste
Plein de bonheur, de verve et de tact, un artiste,
Un Théophraste avec quelques grains de Platon,
A mis depuis vingt ans au bas d'un feuilleton
Plus d'esprit, envié par d'élégantes plumes,
Qu'il n'en aurait fallu pour faire cent volumes.

ARISTOPHANE.

Quelle imprudence !

THALIE.

 Hélas! Mais, timide ou hardi,
Tout ce qui plaît le hante, et vient chaque lundi
Lui redire son nom : Jocrisse ou Lovelace.
Le maître était aux eaux; je t'ai donné sa place,
Sa plume, son habit, et sa chère maison.
Jusqu'à son perroquet! ai-je pas eu raison?

ARISTOPHANE.

Comment le remplacer?

THALIE.

 Toi seul en étais digne.
Aristophane a droit à cet honneur insigne.

ARISTOPHANE.

Oui, mais les visiteurs! Que diront-ils de voir
Dans ses brodequins d'or et son beau nonchaloir,
Fièrement appuyée à ma bibliothèque,
Une Muse vivante habillée à la grecque?

THALIE.

En aucun temps, qui donc s'inquiéta vraiment
De savoir si la Muse est vivante, et comment
Elle s'habille, et comme en sa mélancolie
Elle vit, et comment elle meurt?

ARISTOPHANE.

 O Thalie,
Tu dis vrai!

THALIE.

 Tout est donc au mieux.

SCÈNE III.

ARISTOPHANE, THALIE, XANTHIAS.

Xanthias entre, vêtu comme un huissier du vieux jeu : habit noir, cravate blanche sans col, nez écarlate.

ARISTOPHANE.

Mais, par le chien
A trois têtes ! quel est cet insolent vaurien
Qui porte sa sottise avec un air si brave ?
Parbleu, c'est Xanthias, mon scélérat d'esclave !

A Xanthias.

Approche ici, coquin !

XANTHIAS.

Je suis votre valet,
Mais votre esclave, point ; ce nom me ravalait,
Car je suis affranchi, seigneur, comme une lettre
De trois sous, et Phœbos l'ayant voulu permettre,
On ne me nomme plus Xanthias, mais Piffard,

Saluant.

Homme de lettres.

ARISTOPHANE.

Toi !

XANTHIAS.

Mais oui, je fais de l'art,
Dans la langue des Dieux, ou même en vile prose.
Ce qui rapporte plus !

ARISTOPHANE.

Quelle métamorphose !
Écrire ! toi deux fois âne, un littérateur !

XANTHIAS.

Non pas littérateur, mais collaborateur.

ARISTOPHANE.

Quel est ce métier-là?

XANTHIAS.

Le meilleur de la ville.
J'abouche cinq ou six auteurs de vaudeville
Pour faire un petit acte; on en cause en fumant;
Quelqu'un l'écrit, ou bien, même assez fréquemment,
On ne l'écrit pas; puis ensuite, j'importune
Un directeur; j'ai là, lui dis-je, une fortune!
Il nous joue. Ah! le tour est subtil!

ARISTOPHANE.

En effet.
Oui, le tour, c'est fort bien; mais la pièce?

XANTHIAS.

On la fait
Aux répétitions.

On entend sonner, Xanthias sort pour aller ouvrir.

ARISTOPHANE.

O merveilleux programme!
Là-bas, nos beaux esprits qui voulaient l'épigramme
Dorée avec le miel suave de l'Hybla,
N'avaient pas, je l'avoue, inventé celui-là!

SCÈNE IV.

ARISTOPHANE, THALIE, XANTHIAS, RÉALISTA.

XANTHIAS, entrant.

Monsieur, je vous annonce un peintre. C'est un maître
Mal léché. Sans remords je l'eusse envoyé paître.
Il me parut hideux; mais comme il insista,
Je l'introduisis!

ARISTOPHANE.

Bon.

RÉALISTA, entrant.

Je suis Réalista!

ARISTOPHANE, saluant.

Monsieur...

RÉALISTA.

L'art, c'est moi!

ARISTOPHANE.

Bah!

RÉALISTA.

Je suis un réaliste,
Et contre l'idéal j'ai dressé ma baliste.
J'ai créé l'art bonhomme, enfantin et naïf
Sur les autels de qui j'égorge le poncif.
Rubens, poncif! Rembrandt, Poussin, poncif! Corrège
Et Raphaël, poncif qu'on ânonne au collège!
Hors moi tout est poncif!

ARISTOPHANE.

Vous m'étonnez!

RÉALISTA.

Le ciel
Vous doua mal. Je vous l'ai dit, je fais réel.
J'ai rayé tous les noms de votre ancienne liste,
Et ma réalité c'est d'être réaliste!

ARISTOPHANE.

En un mot, n'est-ce pas, si j'entends bien ces flots
Éloquents, pour donner la vie à vos tableaux,
Vous y représentez la nature elle-même.
Vous ai-je bien compris?

RÉALISTA.

Sans nul doute. Et je m'aime
D'avoir trouvé cela!

XANTHIAS.

Parbleu !

RÉALISTA.

Faites l'achat
De mes tableaux de genre !

ARISTOPHANE, ironiquement.

Au fait !

XANTHIAS.

Il sait qu'un chat
Est un chat, c'est très-fort.

RÉALISTA.

Que votre erreur est triste !
Faire vrai, ce n'est rien pour être réaliste :
C'est faire laid qu'il faut ! Or, monsieur, s'il vous plaît,
Tout ce que je dessine est horriblement laid !
Ma peinture est affreuse, et, pour qu'elle soit vraie,
J'en arrache le beau comme on fait de l'ivraie !
J'aime les teints terreux et les nez de carton,
Les fillettes avec de la barbe au menton,
Les trognes de tarasque et de coquesigrues,
Les durillons, les cors aux pieds et les verrues !
Voilà le vrai.

ARISTOPHANE.

Sans doute, oui, comme les huissiers
Et la peste.

RÉALISTA.

Monsieur, il faut que vous puissiez
Juger.

Aidé de Xanthias, il déroule une toile sur laquelle est peinte une caricature grotesque du tableau intitulé LES DEMOISELLES DE VILLAGE.

Voyez, mon maître a fait *Les Péronnelles*
De village ! On dirait de vieux polichinelles !

Elles ont toutes trois des fronts désordonnés
Et des pommes de terre à la place du nez.
Les vaches dans le fond, c'est ce dont il se pique,
Paraissent d'une taille assez microscopique!
Donc, quoique je dédaigne un éloge banal,
Monsieur, parlez de moi lundi, dans le journal!
Par grâce, encouragez ma peinture humble et fruste,
Ou je ne m'en vais pas de chez vous. Je m'incruste!

<center>ARISTOPHANE.</center>

O peuple malheureux qu'un vertige a séduit,
Est-ce là qu'en effet votre art en est réduit?
Quoi! la basse laideur, avec amour flattée,
C'est là votre idéal, ô fils de Prométhée!
C'est pour elle qu'hélas! vous dépensez les vers
Et la couleur splendide, âme de l'univers!
Dans ma ville, où pourtant nous aimions la nature,
Une loi défendait que la Caricature
Peinte ou sculptée, avec ses amusements vains,
Détournât notre esprit des spectacles divins.
Vous, loin de la chasser de vos murs pacifiques,
Vous l'enchâssez dans l'or des cadres magnifiques;
Et lorsque ses hideurs offensent le regard,
Vous criez réalisme et vérité dans l'art!
Pauvres fous! Dans sa forme élégante et choisie,
L'art fut toujours un don comme la poésie;
Avec l'amour du beau son destin est lié,
Et c'est tant pis pour vous de l'avoir oublié!

<center>Le tableau placé à gauche s'anime; la Peinture en descend.</center>

SCÈNE V.

ARISTOPHANE, XANTHIAS, RÉALISTA, LA PEINTURE.

LA PEINTURE.

Non, rien n'est mort ! L'Art simple et grave
S'épanouit comme jadis,
Comme au temps de César Octave
Et comme au temps de Léon Dix !

O mon fils, dans les cités mortes,
Jamais le mystique flambeau
Entre des mains chastes et fortes
N'a mieux guidé le peuple au beau !

Parmi des vagues de lumière,
Le fils vainqueur du Titien
Dresse Phœbos sur les crinières
De l'attelage olympien !

L'un, Coustou nouveau, sur leur couche
Faite d'un marbre étincelant,
Tord les Bacchantes dont la bouche
Aspire après l'amour sanglant !

Esprit que Puget accompagne,
L'autre anime à coups de ciseau
Des corps forts comme une montagne,
Ou frissonnants comme un roseau !

Des Wateau plus français égarent
Dans un parc ou sur un perron
De blanches duchesses, que parent
Les reflets du Décaméron !

Ainsi la radieuse élite
Garde avec un culte dévot
L'âme de mes fils morts trop vite,
D'Orsay, Pradier et Johannot!

D'Orsay continuant Florence
A Londres, sous les tristes cieux,
Parmi les clubs de tempérance
Et les quakers silencieux!

Pradier, jetant sur ses statues,
Visions d'un autre Prudhon,
Souriant, de blancheurs vêtues,
La grâce et le mol abandon!

Et sur la page familière,
Johannot d'un crayon soudain
Fixant les Agnès de Molière
Et les vierges de Bernardin!

XANTHIAS.

Honneur aux peintres qu'on renomme!
Ah! je suis fou de la couleur!
Les arts sont les amis de l'homme,
Et c'est pourquoi je suis le leur!

Que je sois riche! En mes demeures,
Je fais suspendre élégamment
La Permission de dix heures
Et puis *Le Chien du régiment!*

J'aime le daguerréotype!
Il est fort joli quand il l'est.
Je permets qu'on me moule en pipe,

Apostrophant Réalista.

Mais quant à toi, qui fais si laid,

Je ne veux pas que tu m'immisces
Sous ton horrible ciel de zinc,
Devant tes petites génisses
Dont le prix est d'un franc vingt-cinq !

<center>Il pousse Réalista dehors.</center>

Adieu !

SCÈNE VI.

ARISTOPHANE, THALIE, XANTHIAS.

<center>ARISTOPHANE.</center>

Le drôle !

<center>THALIE.</center>

Allons, épargne ces sottises.
Rêve aux bois, aux chevreaux qui broutent les cytises,
Aux chasseurs, à Naïs que Lycidas retient,
Car sur ton seuil ému c'est un printemps qui vient !

SCÈNE VII.

ARISTOPHANE, THALIE, XANTHIAS, ÉGLANTINE.

<center>ÉGLANTINE, entrant, à Aristophane.</center>

Monsieur....

<center>ARISTOPHANE.</center>

Mademoiselle...

<center>ÉGLANTINE.</center>

On me nomme Églantine.
J'ai la taille cambrée et l'allure mutine,
Et les Parisiens ne sont pas encor las
De me voir en été valser sous les lilas

D'Asnières, de Mabille et de la Closerie.
Or, je viens réclamer de votre seigneurie
Un service...

ARISTOPHANE.

Un service?

ÉGLANTINE.

Un but intéressé
M'amène; j'ai pour vous un goût presqu'insensé,
Et je viens sans pudeur quêter un grand article,
De ceux que l'on traduit dans le *Morning-Chronicle*
Pour l'ébahissement de Londres.

ARISTOPHANE, à part.

Il paraît
Qu'on me traduit!
Haut.
Madame, à quelle affaire ont trait
Vos réclamations?

ÉGLANTINE.

Il s'agit d'industrie.

XANTHIAS, regardant Églantine.

L'usine est attrayante!

ARISTOPHANE.

Allons, paix!

ÉGLANTINE.

Je vous prie
De vanter notre plan. Pour quelques millions
Dépensés à Paris en faveur des lions,
Nous allons entourer d'un rail-way circulaire
Les sites où l'amour dicte un vocabulaire!
Notre chemin de fer que tout un peuple attend,
Portera de Passy jusqu'à Ménilmontant
Le public, et fuyant sous les collines bleues,
Les nuits de bal, joindra la polka des banlieues!

Nous offrons aux martyrs de l'antique omnibus
Le Pégase effrayant lancé comme un obus,
Et notre cantonnier a proscrit la patache
Des pays qu'a sacrés Troussard après Moustache !
Oasis où Boileau chanta dans son fauteuil,
Tivoli de Molière et de Musard, Auteuil,
Nous pourrons sous tes bois pénétrer les dimanches
Dans un large wagon propice aux robes blanches,
Nous suivrons plus gaiement l'éternel festival
Que la verdure et l'eau donnent à Bougival,
Et nous découvrirons plus vite à Batignolles
Les nymphes dont Paris fera des espagnoles.
C'est dit, vous m'assurez ma réclame ?

ARISTOPHANE.

Oui, vraiment !
L'affiche est séduisante et le projet charmant !
Ah ! nos Athéniens auraient cru l'Empyrée
Sur terre, si jadis pour descendre au Pirée,
Pour aller du Pœcile aux fêtes d'Éleusis,
La vapeur eût aidé Périclès et Laïs,
Et consolé l'ennui des stoïques moroses
En les jetant soudain parmi les lauriers-roses !

XANTHIAS.

Mon maître eût plus souvent dîné sous le mûrier
Qui protége au faubourg son père l'armurier,
Et partant j'aurais pu, moi, sur tes nobles rives,
Ilissos, plus souvent aller chasser les grives !

THALIE.

N'aurez-vous pas fini bientôt de parler grec
A cette enfant ?

ÉGLANTINE, à Thalie.

Merci.

A Aristophane.

J'ai vingt ans. Née au Pecq,

Je veux, quand finira ma carrière bourgeoise,
N'avoir jamais franchi les limites de l'Oise!
Athènes! Vous l'aimez et je l'estime aussi :
Seulement, cher monsieur, Athènes, c'est ici!
Les souvenirs lointains où votre esprit s'égare,
Vous les retrouverez en allant d'une gare
Jusqu'à l'autre, en wagon! Demandez au marin
Qui puisa dans le Nil, qui fut le riverain
Du Gange, et qui vécut parmi la grande horde :
Son cœur préfère à tout le pont de la Concorde,
Car, au-dessus des quais où le gaz met son feu,
La lune dort plus blanche au fond du ciel plus bleu!

<center>XANTHIAS, exalté et lutinant Églantine.</center>

Car ici, pour la soif des amoureux arides,
Vous cultivez encor les fruits des Hespérides!

<center>ÉGLANTINE, le repoussant, à Aristophane.</center>

Votre valet de chambre est familier! Je pars,
Et je vais visiter vos confrères, épars
Dans la ville. Excusez, monsieur, mon babillage,
Et prenez ces billets pour le premier voyage!

<center>Elle dépose sur la table un paquet de billets, et va pour sortir;
Aristophane l'arrête.</center>

<center>ARISTOPHANE.</center>

L'accorte créature! elle me fait rêver
A la patrie!

<center>THALIE.</center>

Ami, crois-la; tu dois trouver
L'Hellade et ses splendeurs dans la ville où nous sommes,
Fille du dieu Travail et mère des grands hommes!

Comme elle sourit la noble Cité !
Et comme avec foi, dans sa majesté
 De mère féconde,
Elle s'éblouit des fronts triomphants,
Des esprits vainqueurs de ses beaux enfants,
 Souverains du monde !

Elle réunit pour tous les combats
L'escadron sacré des vaillants soldats
 Et des doux poëtes ;
Car au son des luths, au son des tambours,
Paris obstiné travaille toujours,
 Même dans ses fêtes !

Dieu, pour accomplir les desseins secrets,
Avec des jardins, avec des forêts
 Lui fit sa ceinture,
Et là, l'univers qui songe à demain,
Voit comment l'effort du labeur humain
 Finit la nature !

D'un élan sublime et religieux,
Dans ce temple où tout est prodigieux,
 Mon Aristophane,
Atteins l'idéal que n'ont eu jamais
Les divins chanteurs que pourtant j'aimais
 Dans l'âge profane !

<center>ARISTOPHANE.</center>

Oui, tout me semble grand et merveilleux ici,

<center>Montrant Églantine.</center>

Et cette enchanteresse est une Muse aussi.

<center>XANTHIAS, dévorant des yeux Églantine.</center>

Je saurai sur quel mode elle accorde sa lyre !

ÉGLANTINE, à Aristophane.

Adieu, cher feuilleton !

ARISTOPHANE.

Au revoir, cher sourire !

Églantine sort avec Thalie, suivie de Xanthias, qui l'accompagne avec mille galanteries. Aristophane, qui a escorté Thalie et Églantine, revient vers son fauteuil. Il est appréhendé par Tabarin, qui est entré à pas de loup par la gauche.

SCÈNE VIII.

ARISTOPHANE, TABARIN.

TABARIN, un placet à la main.

Signez-moi ce placet !

ARISTOPHANE.

Quel est donc ce farceur
Mal vêtu ?

TABARIN.

Recevez, confrère, avec douceur
Un pèlerin qui trouve après un long voyage
En pays étranger, sa maison au pillage,
Puis signez !

ARISTOPHANE.

Je prétends savoir...

TABARIN.

Vous saurez tout !
Signez d'abord !

ARISTOPHANE.

Non pas. Dites-moi...

TABARIN.

 Mon sang bout!
Chaque heure accroît le mal!

 ARISTOPHANE, impatienté.

 Quel mal?

 TABARIN.

 Le replâtrage
De mes doux mascarons, le sacrilège ouvrage
Des démolisseurs!

 ARISTOPHANE.

 Bah! qu'ont-ils donc démoli?

 TABARIN.

La ville de Paris!

 ARISTOPHANE.

 Le propos est joli.
Mais, pour bien pénétrer les sphinx il faut Œdipe,
Et moi, je ne viens pas de Thèbes!

 TABARIN.

 Participe
A notre deuil!

 ARISTOPHANE, exaspéré.

 Quel deuil?

 TABARIN.

 De Java jusqu'au Rhin,
On a préconisé le nom de Tabarin,
Critique! On a brodé sur des rimes diverses
Le détail merveilleux de mes anciens commerces,
Et les étudiants s'arrachent chez Babin
Mon mémorable habit de Diogène urbain,
Quand vient le carnaval! Car je personnifie
La satire bourgeoise, et la philosophie
En belle humeur! Molière, en quittant Gassendi,
Auprès de mes tréteaux ébauchait *L'Étourdi!*

Francs comme le nectar des ceps de la Gironde,
Mes couplets capiteux éclataient sur la Fronde !
Dans sa vaisselle d'or, Voltaire a fait manger
Au monde mon brouet gaulois, et Béranger,
Quand il nota pour vous ses vives sérénades,
Se souvenait encor de mes mazarinades !

ARISTOPHANE.

La liaison des faits me manque !

TABARIN.

 J'ai vécu
Vieux ! Puis, par le travail et par le temps vaincu,
Je suis mort, ou plutôt, j'ai changé d'enveloppe,
Comme tout ce qui meurt. J'ai parcouru l'Europe,
Partout gaillard, ivrogne, aventureux, taquin !
A Londres je fus Punch, à Bergame Arlequin,
Et le succès constant de ma plaisanterie
M'a valu cet honneur de revoir la patrie.
J'y rentre ! Je m'élance à travers les quartiers
Où mes fredons hardis réveillaient les rentiers :
Je ne reconnais rien ! On m'a changé mes halles,
Mon Palais de Justice a démembré ses salles,
De sa vieille cité Paris est presque veuf,
Et quand j'ai mis le pied sur mon pauvre Pont-Neuf,
J'ai heurté des maçons ! Signez la remontrance
Que j'expédie à tous les parlements de France !

ARISTOPHANE.

Il est fou !

TABARIN.

 Préservez le suprême moellon
Du Paris de Mansard et de Germain Pilon !

 Ils n'ont pas entendu les plaintes
 Qu'au milieu des gravois accrus
 Les morts prolongent sous les plinthes

Des logis presque disparus,
Où souvent leurs âmes souffrirent,
Où parfois leurs lèvres sourirent!

Où donc est tout ce qui brillait
Pour l'enchantement de la ville?
Où donc l'hôtel de Rambouillet?
Où donc l'hôtel de Longueville,
Et les caves au bord de l'eau
Où Chapelle enivrait Boileau?

Tout s'en va! Des humbles murailles
Où sur Françoise d'Aubigné
Reine future de Versailles
Le goutteux Scarron a régné,
Jusqu'au capharnaüm bizarre
Où Flamel fit de l'or en barre!

Café classique où Glück chantait,
Où Duclos vantait Louis Onze
A Jean-Jacques qui méditait
Sur le damier le coup du bonze,
Où Piron, ironique et sec,
Tint le roi Voltaire en échec,

Tu tombes! et déjà la sape
S'acharne à tes comptoirs minés;
Car aucune époque n'échappe,
Et le Paris des raffinés
S'engloutit dans ces catastrophes
Près du Paris des philosophes!

Il présente de nouveau sa pétition à Aristophane.

Signez! on peut sauver quelques débris!

ARISTOPHANE, *se décidant à signer.*

Ma foi!...

SCENE IX.

ARISTOPHANE, TABARIN, un Gamin de Paris
en apprenti imprimeur.

Le Gamin de Paris entre précipitamment et arrête Aristophane au moment où celui-ci va signer.

LE GAMIN DE PARIS.

Ne signez pas!

TABARIN, poussant Aristophane.

Monsieur, de grâce, épargnez-moi!

ARISTOPHANE, au Gamin de Paris.

Mais qui donc êtes-vous, pour venir de la sorte
M'influencer?

TABARIN, bas, à Aristophane.

Il faut le jeter à la porte!

ARISTOPHANE.

Qu'il s'explique!

LE GAMIN DE PARIS.

Je suis un gamin de Paris,
Et, ni moi ni les miens, nous ne sommes nourris
D'aucuns vieux préjugés!

ARISTOPHANE, montrant Tabarin.

Monsieur parle ruine,
Pillage, monuments détruits...

LE GAMIN DE PARIS.

Bon, je devine,
Les démolitions! le fade plaidoyer
Que dédaigne à présent la place Baudoyer

Elle-même! Monsieur hurle, monsieur proteste!
Son toit croule, on empêche un incident funeste,
On lui sauve la vie en le dédommageant,
Mais il faut à monsieur sa baraque et l'argent!

TABARIN.

Je n'ai pas de pignon sur rue!

LE GAMIN DE PARIS.

Alors vous êtes
Marchand de bric-à-brac! Pour jeter ces sornettes
Au nez des gens de bien, il faut avoir passé
Le meilleur de sa vie à vendre un pot cassé,
Sous prétexte qu'il fut cuit dans un four étrusque!

TABARIN.

Insolent!

LE GAMIN DE PARIS.

Les taudis où le larron s'embusque
Valent bien en effet ce culte filial!
Et tout est compromis si le Palais-Royal,
Retiré de la crotte environnante, échappe
A la proximité du quartier Tirechappe!

TABARIN, à Aristophane.

Le laissez-vous aller?

LE GAMIN DE PARIS.

Pourquoi pas? Je vous vaux,
Et je vaux mieux, car j'ai l'amour des temps nouveaux!

Que nous veut la voix fatale
De ce funèbre Mentor?
On installe
Des bocaux au Lingot d'Or!

A tous les coins on débite
La prune aux douces saveurs,
 Favorite
Des dames et des rêveurs !

Et des anges privés d'ailes
Se tiennent dans les chemins,
 Très-fidèles,
Avec des cuillers aux mains !

Qu'on élargisse les rues !
Nous pourrons de tout côté
 Voir accrues
Des boutiques de gaîté !

Qu'on détruise les cuisines
Dangereuses aux rentiers !
 Les usines
Des criminels gargotiers,

Où des sauces fantastiques
Font servir les animaux
 Domestiques
A des festins d'Esquimaux !

Que la lumière pénètre
Les antres où des pervers
 Osent mettre
Au vin bleu des cachets verts !

Que les halles égayées,
Là même où se tient l'étal
 Des criées,
Gardent leur salon de bal !

Et qu'on chasse à toute outrance
Ce baladin qui maudit
 Notre France
Quand l'abondance y grandit!

Quand chaque rail vers nous porte
Avec les plus chauds Pomards,
 La cohorte
Des huîtres et des homards!

 TABARIN.

N'êtes-vous pas honteux de l'écouter?

 ARISTOPHANE.

 Non certes,
Il parle de bon sens.

 TABARIN, au Gamin de Paris.

 A plaisir tu dissertes!

 ARISTOPHANE.

Marteaux, frappez; creusez, pioches; croulez, vieux murs!
On procède aux moissons dès que les blés sont mûrs!
Moissonnons! et lançons dans l'espace équivoque
Où chaque lune éteinte a jeté sa défroque,
L'ancien travail nuisible aux travailleurs du jour :
Laissons mourir les morts, les vivants ont leur tour!
De la joie à plein cœur, du vin à pleine coupe!
Car Paris étouffé s'élargit, car la troupe
Des gais adolescents avides de soleil
Aura sous les toits neufs un plus charmant réveil,
Et Mai, multipliant grâce à nous ses rosées,
Fleurira des jardins sur toutes les croisées!

 TABARIN.

L'idylle est sans portée!

ARISTOPHANE.

Au cabaret, buvons !
A nos belles, aimons ! à notre œuvre, vivons !
Le vin sera meilleur si la bouteille est fraîche !
C'est le gazon qui donne un lait pur à la crèche ;
Ce qui nous donne à nous le courage et l'amour,
Soleil, c'est ta chaleur; ô mon Dieu, c'est ton jour !

TABARIN.

Autant dire en trois mots, que tous ce qu'on renomme,
Nos gloires, nos aïeux, vous tuez tout !

LE GAMIN DE PARIS.

Brave homme,
Nous n'avons rien tué, mais nous ne voulons pas
Unir l'âme à la pierre, et la vie au trépas !
Nos pères ont bâti, nous bâtissons encore,
Nous voyons le midi dont ils ont vu l'aurore.
Nous les suivons ! et fils des ouvriers fameux,
Pour les bien honorer, nous travaillons comme eux !
Nous anéantissons les greniers des poëtes,
Mais dans l'airain vaincu nous ravivons leurs têtes !
Nous détruisons l'échoppe où Corneille attendait
Le bouillon que pour lui Despréaux demandait ;
Mais la Maison de Ville, à tous hospitalière,
Réserve une statue à l'histrion Molière !
Le café de Panard disparaît; mais bientôt
Les couplets oubliés avant Clément Marot,
Les virelais aigus, qui dans chaque province
Étourdissaient le peuple et consolaient le prince,
Vont au monde enchanté faire entendre à la fois
Le merveilleux accord de leurs cent mille voix !
On chasse les truands ; l'édile désinfecte
Les bouges; mais pourtant, un sculpteur architecte,
Sur les frontons finis du vieux Louvre, a posé
Ton corps parmi les fleurs, Diane de Brézé !

Et remis aux panneaux de la sainte bâtisse
Les formes que rêvaient Goujon et Primatice !
Partout de l'air, partout du jour ! Un arrêté
Fait du bois de Boulogne un square illimité,
Pave ses carrefours, éclaire ses allées,
Et, sous les oasis naguère encor troublées
Par le cri du gendarme accouru contre un duel,
Dispose le terrain d'un Longchamps éternel !
Ainsi, ne ferme plus les yeux, ô bon ancêtre !
Regarde seulement Paris de ta fenêtre,
Et puis admire enfin ! car ayant travaillé
Pour les desseins de Dieu, qui sur nous a veillé,
Nous avons accepté comme la loi première
Que tout être vivant a droit à la lumière !

TABARIN, présentant de nouveau la pétition.

Donc, vous ne signez pas ?

ARISTOPHANE.

Ton placet ? Pauvre fou !

TABARIN.

Eh bien donc, sur vous deux, puissent, on ne sait d'où,
En votre Pompéi, pleuvoir des avalanches
De plâtre et de moellons, de vitres et de planches,
Et puisse votre corps être ensuite enterré
Dans un appartement fraîchement décoré !

Tabarin et le gamin de Paris sortent, chacun d'un côté différent.

SCÈNE X.

ARISTOPHANE, XANTHIAS, L'IMPRIMERIE,
LE Roi MIDAS.

XANTHIAS, au fond du théâtre, apercevant l'Imprimerie et le roi Midas, qu'on ne voit pas encore.

Les jolis visiteurs ! que leurs habits sont riches !
Une jeune personne habillée en affiches !
Un monsieur tout en or !

ARISTOPHANE.

Il extravague, hélas !

L'IMPRIMERIE, entrant en même temps que le roi Midas.

Je suis l'Imprimerie.

LE ROI MIDAS.

Et moi, le roi Midas.

ARISTOPHANE.

Salut à tous les deux !

LE ROI MIDAS.

J'arrive d'Australie.

L'IMPRIMERIE.

Moi de Strasbourg.

ARISTOPHANE.

Je sais.

L'IMPRIMERIE.

Admire sa folie !
Au-dessus de mon art sacré, du seul trésor,
Il veut mettre sa boue et sa poussière d'or !

ARISTOPHANE, jeu des plaideurs.

Madame, calmez-vous.

LE ROI MIDAS.

Cette intrigante emploie
Son art à rabaisser l'argent, d'où naît la joie!

ARISTOPHANE, même jeu.

Elle a tort.

L'IMPRIMERIE.

Devant lui Midas est à genoux!

Le sot!

ARISTOPHANE.

Midas, dis-tu? Midas! Entendons-nous!
Midas, notre Midas? le prince de Phrygie?
L'élève de Silène à la face rougie?

LE ROI MIDAS.

Oui, c'est bien moi, l'ami du grand vieillard pourpré :
Car je vis, et je suis immortel. Diapré
De métaux, créateur de toutes les merveilles,
J'ai gardé mes trésors.

XANTHIAS, à part.

Qu'a-t-il fait des oreilles?

ARISTOPHANE.

Vous devez être vieux!

LE ROI MIDAS.

Moi? pas du tout, mon cher.
L'or épure le sang et raffermit la chair.
Le remède est coûteux pour vous, ô pauvres hommes,
De vos sous amassés détenteurs économes!
Mais, l'Or, c'est moi; je suis ma santé. Quelquefois,
Étant trop bien portant, je me rince les doigts
Pour les débarrasser d'un superflu de graisse.
Aussitôt, le récit des conteurs de la Grèce

Se réalise, et l'eau devient or ; le Pérou
A dû ses milliards, dont l'univers est fou,
Aux soins minutieux d'une longue toilette.

XANTHIAS.

Dieux ! comme je voudrais vous prêter ma cuvette !

LE ROI MIDAS.

L'Australie est mon bain : dans cet Eldorado
J'ai posé mes dix doigts sur chaque filet d'eau,
Et, depuis l'Océan jusqu'à l'humble rigole,
Chaque courant y roule un sable de Pactole.

ARISTOPHANE.

Sur le point de la carte où luit Van-Diemen,
Je sais, ô roi Midas, comment les gentlemen,
Pour fâcher l'Amérique à présent dégarnie,
Ont reproduit les puffs de la Californie.
Oui, la folie habite en ce brûlant décor
Où les Ophélias tachent de poudre d'or
Leurs lèvres, ces trésors de rouges églantines,
Et les petits doigts blancs de leurs mains enfantines.
Mais, la conclusion? J'ai hâte, soyez bref.

LE ROI MIDAS.

Je pense être demain ton rédacteur en chef,
J'achète ton journal.

ARISTOPHANE.

 Après ?

LE ROI MIDAS.

 Je viens t'enjoindre
D'avoir pour les rimeurs une affection moindre,
Et de garder ton encre, ô donneur de conseils,
Pour l'éloge éternel de l'Or, fils des soleils.

En ouvrant ton secrétaire,
N'as-tu jamais écouté
L'Argent et l'Or sédentaire
Qui parlaient de volupté?

Les petites pièces blanches
Qui t'offraient pour les hasards
De tes amoureux dimanches
L'orchestre de nos Musards?

Les Louis et les Guinées
Sifflant sur l'air souverain
Des chansons illuminées
Par l'éclair du vin du Rhin?

Laisse aller la sotte race
Du stoïcisme énervé!
L'Or, c'est la force vivace,
C'est le grand levier trouvé!

C'est l'Art! Les financiers dotent
Les mérites apparents,
Et les Murillo se cotent
A des six cent mille francs!

C'est l'Amour! les indolentes
Qui nous tiennent occupés
A des prouesses galantes,
Ne marchent pas sans coupés.

Il leur faut, quand elles passent,
Rose aux lèvres, neige au sein,
Les diamants qui s'entassent
Chez Meurice et chez Fossin.

Pour guérir leur teint malade
Qu'un peu d'ennui flétrira,
En juillet il leur faut Bade,
En novembre, l'Opéra.

L'Or, c'est l'éperon qui mène
De la Marche à Chantilly
Nos Glaucos, chaque semaine,
Au turf toujours assailli.

C'est le timbre qui paraphe,
Inventeurs, votre brevet;
C'est le nouveau télégraphe
Que l'ancien Titan rêvait!

Aussi la fashion errante
Ne lit plus dans les journaux
Que le roman de la rente
Et l'idylle des canaux!

L'IMPRIMERIE.

Tu mens! Signe banal dont toute main s'arrange,
L'Or se souvient toujours qu'il est né dans la fange;
Mais le Livre, vainqueur du temps et du trépas,
Nous donne les vrais biens qui ne s'achètent pas!

En ouvrant quelque cher Livre,
N'entends-tu pas une voix
Dont le murmure t'enivre
Comme une senteur des bois?

Voici qu'aux premières pages,
Création et portrait,
Chaste, parmi les ombrages
Une figure apparaît.

Cette amoureuse inquiète,
Avec ses pleurs séduisants,
C'est Agnès ou Juliette
En la fleur de ses quinze ans,

Et pourtant, c'est ta maîtresse !
Lys que rien ne peut ternir,
Le zéphyr qui la caresse
Te rapporte un souvenir !

Tous ceux que l'Inassouvie
A fauché pour ses tombeaux,
Le Livre tout plein de vie
Te les rend jeunes et beaux !

Il te rend avec leurs charmes
Tes rêves, pareils aux siens,
Et la saveur de tes larmes,
Et tous les espoirs anciens !

Car en sa raison féconde,
Tour à tour doux et moqueur,
Il est l'histoire du monde
Comme celle de ton cœur.

O familles printanières !
Vous qui n'êtes jamais las
D'errer au bord des rivières
Quand fleurissent les lilas,

Couples enchantés de vivre,
Cœurs de beaux feux embrasés,
Comme vous prenez le Livre
Qui conseille les baisers !

Quand l'hirondelle en novembre
Fuit au loin dans le ciel bleu,
Comme en la petite chambre
Il vous rapproche du feu !

Oui, tu mens, comme la prose !
Toi qui dans notre jardin
Foules sous tes pieds la rose !
Car, malgré ton fier dédain,

En France, ô roi sans mémoire,
On veut jusqu'au dernier jour
Lire des récits de gloire
Et des histoires d'amour !

ARISTOPHANE.

Oui, tant que tes coteaux, France amoureuse et blonde,
Récolteront les vins dont s'enivre le monde,
Toujours vers ton beau ciel tu lèveras les bras
Ainsi qu'une prêtresse, et tu demeureras,
En ton aventureuse et libre fantaisie,
Reine de la pensée et de la poésie !
L'Idée est tout, malheur à qui ne le sait pas !

XANTHIAS.

Alors, malheur à moi ! J'aime les bons repas.

Au roi Midas.

Un bon filet de bœuf n'a rien d'hypothétique,
Hein ?

LE ROI MIDAS.

Je m'étais trompé ; voilà le vrai critique !

Il donne une bourse à Xanthias.

Ami, prends cette bourse ; aiguise bien tes dents,
Et puis mords ! Tout l'esprit du monde est là-dedans.
Tu seras, si tu veux, aimé d'une duchesse !

L'IMPRIMERIE à Aristophane.

Tiens, ami, prends ce Livre; il contient la richesse.
Toujours l'humanité captive en ses liens
Dépensera sa vie à chercher les faux biens;
Mais ce trésor pourra te consoler de vivre!

MIDAS, à Xanthias.

Adieu, prodigue l'Or!

L'IMPRIMERIE, à Aristophane.

Interroge le Livre!

SCENE XI.

ARISTOPHANE, XANTHIAS, puis THALIE.

ARISTOPHANE.

Oui, les livres, voilà nos suprêmes amis!

XANTHIAS.

Par Plutus! Que ce roi Midas était bien mis!

Faisant sonner l'or enfermé dans la bourse qu'il tient.

O musique admirable! O mètre qui me berce!
O chanson de la drachme! O couplet du sesterce!

ARISTOPHANE, lisant dans le livre qu'il tient à la main.

O vaste symphonie! O modulation
Que note à mon profit l'imagination!

THALIE, entrant, à part.

Ils me donnent tous deux vraiment la comédie!

XANTHIAS.

O puissance du rhythme!

ARISTOPHANE.

 O sainte mélodie!

THALIE.

Qui vous enchante ainsi?

XANTHIAS.

Cette bourse, où mon or
Chuchote le plaisir.

ARISTOPHANE.

Ce livre, ce trésor!

THALIE, à Aristophane.

Lis aux livres vivants. Vois!

SCENE XII.

ARISTOPHANE, XANTHIAS, THALIE, LA MUSE DU THÉATRE.

LA MUSE DU THÉATRE, entrant par le manteau d'Arlequin.

Je suis le Théâtre.
J'entraîne sur mes pas une foule idolâtre.

ARISTOPHANE, avec dédain.

Vous, le Théâtre! Allons!

LA MUSE DU THÉATRE.

Je vous comprends, mon cher!
Quand Thalie est présente avec son regard fier,
Vous êtes étonné qu'une folle vous dise :
Je suis la Comédie!

ARISTOPHANE.

Excusez ma franchise.

LA MUSE DU THÉATRE, montrant Thalie.

Je la connais, la muse au hardi brodequin!
Je la regardais là, du manteau d'Arlequin,

Tout à l'heure, et, les yeux sur sa noire prunelle,
Je me disais : Jamais elle ne fut plus belle!
Je suis... le seul miroir qui la reflète encor,
Le billon dont elle est l'auguste sequin d'or,
Et le gui verdissant sur le tronc de son arbre;
Le plâtre, par lequel ses chefs-d'œuvre de marbre,
Sur le type éternel moulés cent mille fois,
Renaissent plus nombreux que les feuilles des bois.
Je suis... sa fille!

ARISTOPHANE.
Vous!

LA MUSE DU THÉATRE, avec mélancolie.
Un peu dégénérée
Sans doute de ta race, ô Bacchante sacrée!
J'ai porté du paillon plus que des diamants,
Et dans tous les chemins j'ai choisi mes amants!
Tous ont vu des rayons dans mes yeux peu sévères;
A tous les cabarets j'ai bu dans tous les verres!
Baste! il fallait bien vivre et dîner quelquefois!

Avec orgueil.

D'ailleurs on trouve encor du charme dans ma voix,
Bien qu'elle soit flétrie, et plus d'un poëte aime
A toucher mes cheveux de danseuse bohême.

ARISTOPHANE.
Pauvre fille!

LA MUSE DU THÉATRE.
Oui, le hâle a déchiré mes lys!

A Thalie.

Mais je suis comme toi la fille de Thespis,
Et sur son chariot tu sais qu'un peu de lie
Fut d'abord notre rouge, ô ma mère Thalie!

THALIE.
Moi, j'aimais à chanter en vers mélodieux,
Et j'ai pris mes amants parmi les fils des Dieux.

Pourtant, viens sur mon cœur, pauvre enfant de la balle!
Ma lyre ne veut pas dédaigner ta cymbale ;
Je souriais jadis à ton babil naissant,
Et tu redeviendras plus pure en m'embrassant.

<center>Elles s'embrassent.</center>

<center>LA MUSE DU THÉATRE, avec étourderie.</center>

J'ai fait de tout! Mes fils peuplent toutes les villes.
Pastiches, opéras, proverbes, vaudevilles,
Drames, farces, ponts-neufs, ballets! Chaque tréteau
Voit sous le vent du rire ondoyer mon manteau.

<center>ARISTOPHANE.</center>

Et l'art tragique ?

<center>LA MUSE DU THÉATRE.</center>

Il a sa divine maîtresse.
Celui-là reste encor le lot d'une déesse
Dont l'univers entend les accens enivrés.

<center>Changeant de ton.</center>

Mais, voyons ; dites-moi ce que vous désirez?
Du drame ? du vrai drame ?

<center>Aristophane et Thalie font un signe affirmatif.</center>

<center>En voici :</center>

<center>Imitation de Madame Guyon dans *Berthe la Flamande*.</center>

Quoi ! ma fille!
Cette ange, chaste et pure ainsi qu'un lys qui brille,
Vous me l'avez flétrie! Ah! sire, par bonheur,
Vous voilà! Vous allez lui rendre son honneur!
C'est elle que je crois, sire! elle est encor sage!
Mylords, vous avez beau me montrer son corsage,
Elle me l'a juré sur sa petite croix !
Vous en avez menti, c'est elle que je crois !
Son honneur est perdu. Qu'est-ce que cela prouve?
Cela m'est bien égal, il faut qu'on le retrouve!

<center>Interpellant violemment Aristophane et Xanthias.</center>

Fouillez-vous !

 Elle pleure.

 Son vieux père est mort sur l'échafaud.
Retrouvez-lui cela, messeigneurs ! il le faut.
Au fait, arrangez-vous, cherchez !

 Fondant en larmes.

 Pensée amère !
Sire, c'est une mère en pleurs ! c'est une mère !
Pauvre mère qu'on raille avec un air moqueur,
Tandis qu'en vous jouant vous arrachez son cœur !
Je veux que pure encor, sire, c'est ma chimère !
Ma pauvre enfant revienne avec sa pauvre mère !
L'honneur ! elle en avait tant qu'elle en étouffait !
Sire, rendez-le-lui. Qu'est-ce que ça vous fait ?

 XANTHIAS, à la Muse du Théâtre.

Qu'est-ce que ça lui fait ? permettez donc !

 ARISTOPHANE, à Xanthias.

 Écoute
Le drame.

 XANTHIAS.

 Il est peut-être émouvant ; mais je doute
Qu'on lui retrouve rien, malgré tous ses remords.
On ne voit pas deux fois le rivage des morts.

 LA MUSE DU THÉATRE

Parlez ! Préférez-vous la comédie ? En prose,
En vers, en pantomime ? en bure, en satin rose ?
Faut-il des jeux cruels ou des jeux innocents ?
La Fantaisie, ou bien l'École du Bon Sens ?

 Montrant son front.

La comédie est là ! La voulez-vous ancienne
Ou nouvelle ? picarde ou bien parisienne ?
Ou berrichonne ?

XANTHIAS, à la Muse du Théâtre.

Enfin, votre mère a souri.
C'est celle-là qu'il faut.

ARISTOPHANE.

Va donc pour le Berri.

XANTHIAS.

La française serait peut-être plus commode.

ARISTOPHANE.

Oui. Mais la berrichonne est bien plus à la mode.

LA MUSE DU THÉATRE.

Voilà.

Changeant de ton.

Différemment, oui dà, c'est un champi
Pour qui j'ai de l'attache, appelé Grain d'Épi,
Gars aux cheveux brunets sur une tête chaude,
Qui dansait avec moi le jour de la gerbaude.
Un soir que je tenais la clarté dans ma main,
Il s'en vint se jucher blêmi sur mon chemin,
Et me dit d'une voix quasiment souffreteuse :
« Va, tu n'es qu'une laide et pauvre loqueteuse,
Mais, si l'on te saboule avec un air moqueur,
Il ne m'importe pas, j'ai fiance en ton cœur !
Si jamais, resongeant à d'autres, je me flanque
Le renom d'un poulain désenfargé, qui manque
De bons comportements pour vous, alors, ma foi,
Différemment, usez de nuisance envers moi ! »

XANTHIAS.

Oh ! que c'est berrichon, madame !

ARISTOPHANE.

A la bonne heure !
Le langage est nouveau pour nous ! mais si l'on pleure

Et qu'on rie à la fois, grâce à la passion!
Si le secret de l'art et de l'émotion
Est là! Non, il n'est pas de patois que je nie,
Pourvu qu'il soit sublime et qu'il serve au génie!

<div style="text-align:center">LA MUSE DU THÉATRE.</div>

Passons au vaudeville! art joyeux à l'excès,
Spirituel, folâtre, aimable et tout Français :

<div style="text-align:center">Elle chante.</div>

 O blanche fleur hautaine,
 Camellia fardé,
 Souris, de rose bordé,
 A ma dernière fredaine!

Et flon, flon, flon, larira, dondaine,
Et gai, gai, gai, larira, dondé!

 Plus de calembredaine!
 A l'Hiver j'ai cédé.
 Je l'avais d'abord fraudé :
 Mais je tousse à perdre haleine!

El flon, flon, flon, larira, dondaine,
Et gai, gai, gai, larira, dondé!

 Je m'enfuis, ombre vaine!
 C'est assez bavardé.
 Mon cœur n'était pas blindé
 Pour courir la pretantaine!

Et flon, flon, flon, larira, dondaine,
Et gai, gai, gai, larira, dondé!

 On n'aura pas la peine
 De voir mon front ridé.
 Tout mon fil est dévidé ;
 Mourir, c'est ma turlutaine!

Et flon, flon, flon, larira, dondaine,
Et gai, gai, gai, larira dondé !

<div style="text-align:center">La Muse du Théâtre sort vivement par le manteau d'Arlequin, en achevant le refrain de ce dernier couplet.</div>

<div style="text-align:center">XANTHIAS.</div>

Le camellia rose est triste en cette ville.
Un fossoyeur malin créa le vaudeville.

<div style="text-align:center">On entend sous le théâtre des cris et des rugissements d'animaux féroces. Thalie s'enfuit.</div>

SCÈNE XIII.

<div style="text-align:center">ARISTOPHANE, XANTHIAS, puis CAROLUS.</div>

<div style="text-align:center">CAROLUS, sous le théâtre.</div>

Sang! têtebleu! massacre et tonnerre !

<div style="text-align:center">ARISTOPHANE.</div>

 Holà!
Quels grognements ! C'est donc Ulysse qui vient là !

<div style="text-align:center">XANTHIAS.</div>

C'est encore bien pis, monsieur. Je vous annonce
L'homme à qui les lions ne pèsent pas une once!
Il habite une cave, assez incongrument
Située au-dessous de cet appartement :
Les monstres de l'Afrique y rugissent en foule,
Et rien que d'y penser je sens la chair de poule.
C'est monsieur Carolus !

<div style="text-align:center">Une trappe s'ouvre. Carolus monte par un escalier souterrain.
Il tient à la main sa cravache.</div>

<div style="text-align:center">CAROLUS, d'une voix terrible, à Aristophane.</div>

 Bonjour ; domptez-vous bien?

ARISTOPHANE.

Merci, pas mal. Et vous?

CAROLUS.

Le seul tragédien,
C'est moi. Mon drame sombre, effaré dans son bouge,
N'a pas drapé son flanc dans le calicot rouge;
Et, sans récits hurlés par de vieux confidents,
Il éveille à l'entour les grincements de dents.
Je n'ai pas de fauteuil usé ; ma fable saine
Se passe de décors comme de mise en scène,
Et je ne réclamai jamais de droits d'auteur.

ARISTOPHANE.

Bah ! qui donc êtes-vous ?

CAROLUS.

Le dompteur.

ARISTOPHANE.

Le dompteur !

CAROLUS, jeu du CID.

Est-il quelque ennemi qui veut que je le dompte?
Parais, Léviathan, Behémot, Mastodonte,
Et tout ce que la terre a produit de vaillant !
Monsieur, c'est un plaisir de me voir travaillant,
Et d'admirer combien je soigne mon ouvrage !

Se tournant vers la trappe, d'où l'on entend sortir des hurlements.

Vous, sauvages taureaux, prenez garde à ma rage!
Tremblez, tigres, et vous, léopards, soyez doux!
Pour arrêter mon bras c'est trop peu que de vous.

ARISTOPHANE.

Vous les bravez ainsi !

CAROLUS.

Je dompte en mes colères
Jusqu'aux ours affamés des Océans polaires.

Je les maltraite, et même on a fait sur mes tours
Un poëme appelé *Les Travaux et les Ours*.

ARISTOPHANE.

Comme Hésiode ! Ainsi, vous domptez ?

CAROLUS.

Si je dompte !
J'ai vaincu des jaguars dont j'ignore le compte.

XANTHIAS.

Sapristi !

CAROLUS.

Sur les monts inconnus des humains,
J'étrangle, pour jouer, des milans dans mes mains,
Et je m'endors, au lieu de vos molles alcôves,
Entre les blanches dents de mes panthères fauves,
Sur les coteaux, parmi les animaux rampants,
Botté d'ours, et le cou cravaté de serpents !

XANTHIAS.

Je préfère pour moi ces bonnets qu'on surnomme
De coton, et mon lit. Mais vous êtes un homme
Étonnant.

CAROLUS.

Dans un bras du Nil, à mes moments
Perdus, je folâtrais avec les caïmans !
Quand les buffles me voient venir pour les étreindre,
Vous sentez frissonner et devant moi s'éteindre
Leurs prunelles de flamme où brillent des charbons.
Ils se laissent rosser.

XANTHIAS.

Les buffles sont bien bons.

Cris et rugissements sous le théâtre.

ARISTOPHANE.

Quel est cet orage ?

XANTHIAS, avec épouvante.
Oh !

CAROLUS.
Mon tigre, ce bravache,
Désire être battu. Donnez-moi ma cravache !

Jeu des PLAIDEURS.

ARISTOPHANE.
Monsieur, restez ici !

CAROLUS.
Rien ne peut m'arrêter.

XANTHIAS, suppliant.
Par grâce !

ARISTOPHANE.
Où courez-vous ?

CAROLUS.
Je veux aller dompter.

XANTHIAS, se penchant avec effroi sur la trappe ouverte.
Comme je descendrais plutôt dans les cratères
De l'Etna !

Carolus descend l'escalier souterrain.

CAROLUS, sous le théâtre.
Me voici, mes petites panthères !

On entend le bruit d'une lutte effroyable.

SCENE XIV.

ARISTOPHANE, XANTHIAS.

ARISTOPHANE.
Oui, l'homme vaincra bien les tigres, mais non pas
L'immortelle Douleur et l'immortel Trépas !
La Mort nous suit, la Mort, l'impérissable aïeule !
Pendant l'éternité, son implacable meule,

Que chaque esprit aiguise avec ses passions,
Poursuivra le travail des désolations !
Nous marchons, nous tombons ! nous les chiffres du nombre
Que l'éternel songeur coordonne dans l'ombre,
Sans entendre celui dont le bourdonnement
Voudrait dans ses desseins l'arrêter un moment !

SCÈNE XV.

ARISTOPHANE, XANTHIAS, CAROLUS.

On entend encore une fois des rugissements épouvantables. Carolus remonte en scène. Il a un bras de moins ; ses cheveux ont blanchi ; ses vêtements déchirés et souillés sont devenus des haillons.

CAROLUS, d'une voix mourante.

J'ai dompté.

ARISTOPHANE.

Quel est donc ce manchot ?

Carolus veut parler ; mais aucun son n'arrive à l'oreille de ses interlocuteurs.

XANTHIAS.

Son organe
Est si faible, qu'à peine Urgèle ou bien Morgane
L'entendraient, elles qui, par les brises d'été,
Entendent bien germer le gazon !

CAROLUS, râlant.

J'ai dompté !

ARISTOPHANE.

Vous êtes... ?

CAROLUS.

Carolus. Le ciel me fut propice.
J'ai vaincu.

ARISTOPHANE.

Malheureux !

CAROLUS.

Je m'en vais à l'hospice.

Xanthias reconduit jusqu'à la porte Carolus qui ne peut se tenir debout. La trappe se referme.

SCÈNE XVI.

ARISTOPHANE, XANTHIAS.

Misérables mortels, victorieux bouffons,
En effet, voilà bien comme nous triomphons !
Poëtes et soldats, dompteurs de bêtes fauves,
Quand le laurier descend sur nos fronts, ils sont chauves,
Et la Victoire, amour des jeunes, tend sa main
A des agonisants qui n'ont plus rien d'humain !
Nourrices des héros, ô Force, ô Poésie,
On veut tremper sa lèvre à vos flots d'ambroisie,
On y boit, mais on meurt, car le vin du trépas
Était au fond, hélas !

XANTHIAS.

Je n'y goûterai pas.

ARISTOPHANE.

Je le crois.

On entend au dehors les sons d'une musique délicieuse.

Mais d'où vient cette rumeur suave ?

XANTHIAS.

Quels accords !

Le tableau placé à droite s'anime ; la Musique en descend.

SCÈNE XVII.

ARISTOPHANE, XANTHIAS, LA MUSIQUE.

LA MUSIQUE.

Réunis, le maître avec l'esclave,
Ah ! vous pouviez tous deux choisir votre instrument ;
Mais, si la voix intime en sort différemment,
Nous n'en aviez pas moins tous deux perçu de même,
Par des moyens divers, ce sentiment que j'aime,
Ce besoin dominant du rhythme intérieur
Qui fait l'esprit plus tendre ou le fait plus rieur,
Et met un idéal dans tout être physique ;
Remerciez Paris, vous aimez la Musique !

XANTHIAS.

Or çà, penses-tu donc que nous n'ayons encor
Jamais ouï les luths, jamais les sistres d'or,
Et jamais fatigué nos jambes titubantes
A suivre votre ronde, ô fougueux Corybantes !

LA MUSIQUE.

Oui, vous avez connu le bruit ! les durs accents
Qui soufflaient à la chair les désirs flétrissants,
Et qui, maîtres partout du profane vulgaire,
Conseillaient en hurlant la débauche et la guerre !
Mais le chant ! mais le son purifié ! mais l'art
Du grand Palestrina, de Gluck et de Mozart,
O bons Athéniens, vous n'en avez pas même
Eu la conception ! Il fallait que plus blême,
Plus vieux, plus fatigué de doute et de douleurs,
L'homme eût bu plus avant dans la coupe des pleurs,
Pour que Dieu lui laissât consoler son génie
Dans les longs entretiens de la chaste harmonie !

La Musique ne sert pas
 Son repas
Composé de mets célestes,
Pour ceux dont le clair esprit
 Qui sourit
Brave les songes funestes !

Elle garde ses faveurs
 Aux rêveurs
Las de l'horizon terrestre,
Aux femmes qui chaque soir
 S'en vont voir
Saigner leur cœur sous l'orchestre !

O rapsode Italien,
 Gai païen,
Ton charme, c'est ta folie !
Apaise avec tes grelots
 Les sanglots
De l'amoureuse Italie !

Mais sur nos fronts tonnera
 L'Opéra
Du maître qui prédestine
De nouveaux types charmants
 Aux tourments
D'Alice et de Valentine !

Mais le vieil hôte français
 Du succès
Publiera les douces choses
Que les couples bien épris
 A Paris
Racontent aux chambres closes !

Mais le chœur des jeunes gens
 Diligents
Poursuivra l'œuvre tentée,
L'un ressuscitant l'écho
 De Sappho,
L'autre animant Galatée !

Ainsi, par tous les côtés,
 Les beautés
De la musique clémente
Attendriront les grands cœurs
 Des vainqueurs,
Rafraîchiront l'âme aimante !

XANTHIAS.

Tout cela est fort beau ; mais je préférerais
Pouvoir à l'Opéra choisir mes tabourets
Pour les soirs de ballet, où des formes trop nettes
Aux doigts des chérubins font trembler les lorgnettes.

LA MUSIQUE.

Ton souhait vient à point : justement, ces jours-ci,
Un astre disparu dans le ciel obscurci
Des Nymphes, la plus svelte entre les plus agiles,
Celle dont la présence eût créé des Virgiles
A Naples, si toujours elle eût dans San Carlo
Joué, Dryade au bois, Naïade au bord de l'eau,
Revient, et tu verras sur un socle de roses
La blonde Orfa courir à ses apothéoses.

On entend au dehors une musique barbare.

Adieu !

Le bruit redouble et va croissant jusqu'à l'entrée de Tempesta.

ARISTOPHANE.

Tu pars ?

LA MUSIQUE, semblant défaillir par degrés.

Je viens d'entendre aux alentours
Le mortel ennemi qui me chasse toujours
Et dont j'ai si grand'peur, le bruit ! Mon cœur tressaille,
Il vient, je vais mourir, je meurs !

XANTHIAS, charmé du bruit qu'il entend.

Elle nous raille.

ARISTOPHANE.

Maudit soit l'importun qui nous désenchanta !

SCÈNE XVIII.

ARISTOPHANE, XANTHIAS, LA MUSIQUE, TEMPESTA.

TEMPESTA, entrant.

Pif ! paf ! pouf ! zing ! boum ! Place et gloire à Tempesta !

ARISTOPHANE.

Tu pars, douce Musique, ô radieux fantôme !

TEMPESTA.

La Musique, ceci ! cet avorton, ce môme !
La Musique, c'est moi !

LA MUSIQUE.

L'épouvantable bruit !
Adieu !

Elle s'enfuit et le tableau apparaît de nouveau.

SCÈNE XIX.

ARISTOPHANE, XANTHIAS, TEMPESTA.

TEMPESTA, avec orgueil.

Rien qu'à ma voix, la peureuse s'enfuit !

ARISTOPHANE.

Mais, on fuirait à moins.

TEMPESTA.

Tout succombe à ma rage !
Je suis la passion, l'enivrement, l'orage !
Écoutez retentir ma trompette et mes cors,
Mes gongs et mes tambours ; ils ont le diable au corps !
Par la voix des tubas mon âme éclate et crie,
Déesse des clairons et de la cuivrerie !

XANTHIAS, jeu de TARTUFFE.

Forte femme !

TEMPESTA.

Élevant l'art naguère vassal,
J'ai fait de la Musique un monde colossal,
Qui, foudroyant de sons les foules alarmées,
Dans un tumulte affreux promène ses armées !
Voyez mes opéras ! Un autre pour les siens
Se serait contenté de cent musiciens
Jouant dans une salle en un coin de la ville !
Moi, j'ai rêvé le Champ de Mars, et deux cent mille
Exécutants, qui tous font dresser les cheveux ;
Et, s'il s'agit de peindre un chaste amour, je veux
Pour en communiquer des impressions nettes,
Qu'en entende à la fois huit mille clarinettes !

XANTHIAS, même jeu.

Forte femme !

TEMPESTA.

Les arts tombent dans l'abandon !
Le croiriez-vous ? J'avais demandé le bourdon
De Notre-Dame, un rien ! pour compléter mes timbres.
On m'a dit : Repassez ! Ces gens-là sont des Cimbres !
J'ai demandé la tour du télégraphe usé
Pour un chapeau chinois ; mais on m'a refusé !
Comme timbale aussi je réclamais le dôme
Des Invalides, puis la colonne Vendôme
Pour en faire un clairon. Bah ! l'on hésite encor !
Mes basses ont vingt pieds, et mon plus petit cor
Atteint facilement la longueur de dix mètres.
Mais vous me comprenez, vous autres gens de lettres !
Je règne sur le ban et sur l'arrière-ban,
Et j'aurai quelque jour le cèdre du Liban,
Pour y faire tailler, moyennant quelques sommes,
Un alto qui sera tenu par deux mille hommes !
Du tonnerre ! Un succès réel est à ce prix !
J'ai déjà rendu sourds trois quartiers de Paris,
Et je veux, pour donner l'essor à mon génie,
Faire une si terrible et vaste symphonie
Qu'on verra les oiseaux tomber morts sur les pics,
Et s'écrouler en blocs les monuments publics !

XANTHIAS, même jeu.

Forte femme !

TEMPESTA.

Je sais peindre avec mon orchestre
Tous les aspects divers de ce globe terrestre.
Voulez-vous la campagne, un printemps embaumé
Dans le bois de Meudon, vers le soir du huit mai ?
Écoutez.

Tempesta s'avance devant le trou du souffleur, et, avec son bâton de commandement, dirige l'orchestre qui exécute une musique sauvage et incohérente.

XANTHIAS, jeu d'HAMLET, scène du nuage.

Ah! vit-on jamais adresse telle!
Comme c'est vraiment bien le huit mai!

TEMPESTA.

Bagatelle!
Voulez-vous mieux encor?

Annonçant.

Symphonie exprimant
Une marquise à sa fenêtre, et son amant
Allant la voir, suivi d'un valet qui le raille,
Avec son habit rose et son manteau muraille.

Même jeu de Tempesta. Musique à l'orchestre.

XANTHIAS, même jeu.

Comme l'habit est donc bien rose! et le manteau
Bien muraille!

TEMPESTA, annonçant.

Un brigand enfonçant son couteau
Et le manche de corne au cœur d'un pauvre moine.

Même jeu, musique à l'orchestre.

XANTHIAS, même jeu.

Oui, c'est bien le brigand, quel brigand!

TEMPESTA, annonçant.

Saint Antoine
Tenté par des houris, dont les appas de lys
Frissonnent.

XANTHIAS.

Des houris! En effet. Par Cypris!
J'en suis blême. On les voit frissonner. Forte femme!
Saint Antoine! Un brigand! C'est inouï.

ARISTOPHANE, à Tempesta.

Madame,
Vous avez beau parler de mille objets divers,
Vous ne variez pas ces horribles concerts
A terrasser d'horreur les monstres du Ténare,
Et vous faites toujours le même tintamarre !

TEMPESTA.

Sans doute, et c'est le beau ! Du cuivre, des canons,
Des feux, des appareils musicaux, dont les noms
Suffisent à jeter partout quelque panique,
Voilà ce qui constate un talent symphonique !
Mais vous n'entendez rien à ces chefs-d'œuvre ! Adieu.
Au sommet de l'Atlas je vais sous le ciel bleu
D'un concert gigantesque organiser la fête,
Avec deux cents ballons allumés sur le faîte !

Aux musiciens de l'orchestre.

Et vous, musiciens, suivez-moi !

Elle sort, en brandissant le tuba gigantesque qu'elle tient à la main.

SCENE XX.

ARISTOPHANE, XANTHIAS.

ARISTOPHANE.

Les plaisants
Originaux !

XANTHIAS.

Momos nous a fait ces présents.

ARISTOPHANE.

Dis plutôt celle qui, pour éclairer nos proses,
Près des masques bouffons ouvre les lèvres roses !

La Muse, qui, fidèle au programme juré,
Pour nous éveille un monde, et qui nous a montré,
Dans la diversité des types et des castes,
Une ville si fière et si riche en contrastes ;
Une Athènes du rêve où nous sommes venus
Pour voir un autre enfer et des Dieux inconnus !

SCENE XXI.

ARISTOPHANE, XANTHIAS, THALIE.

THALIE, entrant, à Aristophane.

Ainsi, je te retrouve heureux par moi !

ARISTOPHANE, avec effusion.

<div style="text-align: right">Thalie !</div>

XANTHIAS.

L'Églantine surtout m'a semblé fort jolie !

THALIE.

Je te dois cependant une autre vision,
Et le panorama veut sa conclusion !
Le vent souffle, le ciel se remplit d'azur,

Lui tendant sa main.

<div style="text-align: right">garde</div>
Cette main dans la tienne, ô poëte, et regarde !

Le théâtre change et représente la place publique d'Athènes. On y voit groupés, dans des attitudes diverses et animées, tous les personnages de la Revue, mêlés aux Athéniens du Prologue. La scène est baignée d'une vive lumière.

SCÈNE XXII.

ARISTOPHANE, XANTHIAS, THALIE, puis tous les personnages et LA FÉE DU PALAIS DE CRISTAL.

ARISTOPHANE, dans l'extase.

Athènes, l'Agora ! murs sacrés !

XANTHIAS.

Tout autour
Nos amis de Paris sont groupés, et le jour,
Baignant les fronts riants et les faces hautaines,
Unit sous un rayon doré les deux Athènes !

THALIE.

Oui, rassemblés ici le Pnyx et l'univers !
Paris vient s'admirer au miroir de tes vers !

ARISTOPHANE.

Merveille !

THALIE.

Vois ! la tâche, autrefois condamnée,
De Phaéton, d'Icare et du grand Salmonée,
Aboutit ; l'Industrie a forcé les chemins,
Et vient vers toi, la joie aux yeux, des fleurs aux mains!

XANTHIAS.

Le sol se fend !

La terre s'ouvre, et l'on en voit sortir, radieuse, la Fée du Palais de Cristal.

ARISTOPHANE.

Quel est cet ange des féeries
Sur qui tant de lumière éclate en pierreries ?

XANTHIAS.

Son jeune front rayonne.

ARISTOPHANE.

Un fleuve oriental
L'enveloppe.

LA FÉE DU PALAIS DE CRISTAL.

Je suis le Palais de Cristal !

Du couchant à l'aurore,
Réunissez encore,
O grands peuples épars,
 Vos étendards !

Pour l'apprendre à l'Histoire,
Consignez votre gloire
Dans mes livres, ouverts
 A l'univers !

Et que chaque patrie
Fidèle à l'Industrie,
Règne sur un fragment
 Du monument !

Déjà vous m'avez vue
Sur mon épaule nue
Portant mon cher trésor,
 Le Koh-inor !

Et, parmi les machines,
Pressant sur les bobines
Le travail infini
 Des Mull-Jenny,

A Londres, quand les mondes
Ont déroulé leurs ondes
Frémissantes d'espoir
 Sous le ciel noir,

Et quand la France calme
A regagné la palme
Obtenue au tournoi
 De Fontenoy !

O vous, par moi naguères
Triomphants dans ces guerres,
O Français forts et doux,
 Je viens à vous !

Maçons, bâtissez vite
La demeure où m'invite
A prolonger mon bail
 Votre travail !

O foules ouvrières !
Épuisez les carrières,
Pour en tirer les blocs
 Des nouveaux docks !

Pour les piliers solides,
Prenez aux Invalides,
Dans leur chaste repos,
 Tous vos drapeaux !

Leurs pourpres envolées
Qui parmi les mêlées
Montraient leurs plis vermeils
 Aux grands soleils,

Iront bien sur ce faîte !
Car, ô Paris en fête,
Les combats où tu cours
 Durent toujours !

Combat de l'espérance
Contre l'âpre souffrance,
Et du soleil qui luit
 Contre la nuit !

Combat, qu'autour du monde
La Science féconde
Soutient pour l'Idéal
 Contre le mal !

Ah ! la France est maîtresse !
Puisque sa forteresse,
C'est son front qui sourit,
 C'est son esprit !

 ARISTOPHANE, exalté.

Au temple ! Apollon veut son encens et son lierre !

 THALIE.

Reste ! Il me faut le temps de faire une prière

 Montrant le public.

Ici !

 XANTHIAS, à part.

 Bon, l'éternel boniment ! Basilic !
Elle appelle prière un sonnet au public !

 THALIE, au public.

Mesdames et messieurs, quand leur pièce est finie,
Les poëtes fameux viennent modestement
Jeter au bon parterre un tendre compliment,
Et quêter en retour un brevet de génie.

ARISTOPHANE, au public.

Hélas ! Aristophane eut toujours la manie
De ne pas mendier un applaudissement.
Il vient donc vous prier très-fraternellement
De le bien accueillir en votre compagnie.

THALIE.

C'est mon fils ; excusez son langage un peu dur :
Pour un monde nouveau son esprit n'est pas mûr,
A ses griffes plus tard nous mettrons des mitaines.

ARISTOPHANE.

C'est ma mère ; excusez son costume un peu vieux :
Elle vous aime tant qu'en mon esprit joyeux
Elle a mêlé Paris avec la douce Athènes !

LE BEAU LÉANDRE

VAUDEVILLE, 27 SEPTEMBRE 1856

LES ACTEURS

Orgon, vieux bourgeois vicieux. *M. Chaumont.*

Colombine, sa fille, jeune demoiselle coquette. *M^{lle} Amédine Luther.*

Léandre, chevalier d'industrie, amant de Colombine. *M. Geoffroy.*

La scène est à Paris, vers 1720.

LE BEAU LÉANDRE

―――

Le théâtre représente une place publique très déserte, dans le voisinage du Luxembourg. Au fond, une portion de la grille laisse entrevoir, à demi cachés par les massifs d'arbres, les bâtiments et les parterres du palais. Les deux côtés de la scène sont occupés par des maisons vieilles et basses, et par des murs de jardins en ruine, sur lesquels retombent extérieurement des lierres, des branches fleuries et des plantes grimpantes. A droite, au premier plan, la maison d'Orgon, construction du temps de Louis XIII, en briques rouges et roses, aux encadrements de pierres taillées à facettes, avec un balcon avancé au premier étage. Au second plan, le mur du jardin, tout couvert de feuillages, et protégé par une borne. Au premier plan, à gauche, un banc de marbre à demi brisé. Le haut des toits s'éclaire peu à peu, le soleil vient de se lever. Léandre paraît au fond, fait en sautillant le tour du théâtre, puis s'arrête devant la maison d'Orgon en lançant des regards passionnés, et, arrivé sur le devant de la scène, déclame avec enthousiasme les premiers vers.

SCENE PREMIERE.

LÉANDRE.

Amour, petit archer, fabricant de merveilles,
Oiseleur matinal, oui, c'est toi qui m'éveilles
A cette heure où l'Aurore en les coloriant
Ouvre d'un doigt rosé les huis de l'Orient!

Se tournant vers la maison d'Orgon.

Chère maison, salut! c'est ici que respire
Cet astre devant qui le soleil devient pire,

L'étoile de mes yeux et de mon firmament,
Rosier, jardin fleuri, lys, perle et diamant,
Fuseau qui de mes jours dévide la bobine,
Cette délicieuse et jeune Colombine!
Tudieu! le beau minois! Quel grand œil bien fendu!
Quelle dent blanche à mordre en plein fruit défendu!
Et ces mains! et les pieds d'enfant! et le corsage,
Luxueux ornement d'une fille encor sage,
Ou peut s'en faut! Jamais empereur en gala
N'eut morceau plus friand et ne s'en régala.
Beau Léandre, charmant Léandre, heureux Léandre,
Vous avez, j'en conviens, du bonheur à revendre :
Mais épouser! c'est grave. Aller mettre en un jour
Sur deux fronts de vingt ans l'éteignoir de l'amour!
Et puis elle n'a pas le sou! Je m'examine :
Je vis de ma tournure et de ma bonne mine,
Seul espoir des fripiers! Serait-il pas fatal
D'aliéner ainsi d'un coup mon capital?
L'amour seul bat monnaie, et l'hymen en détresse
Bat tout au plus de l'aile! Éveillons ma maîtresse.
Mais par quel artifice? Allons, mio caro,
Une idée, un moyen? Casserai-je un carreau?
Non pas. Si je chantais? Ce vieillard colérique,
Orgon, arriverait, tenant en main sa trique,
Et chercherait querelle à mes talons! Parbleu!
Je tiens ce qu'il me faut; je vais crier : Au feu!
S'il paraît, je m'enfuis, je pars comme une bombe
Sans prévenir, et si c'est ma douce colombe
Qui s'éveille, je reste avec ivresse !

<center>*Remontant la scène et criant.*</center>

<div style="text-align:right">Au feu !</div>
Au feu! tout brûle! au feu ! tout va rôtir!

SCÈNE II.

LÉANDRE, COLOMBINE.

COLOMBINE, paraissant sur le balcon.

 Mon Dieu!
D'où vient tout ce vacarme?

LÉANDRE, continuant à crier.

 Au feu!

COLOMBINE, apercevant Léandre.

 C'est toi, Léandre!
Quoi! tu n'es pas grillé, brûlé, réduit en cendre!
Mais, s'il te plaît, où donc est le feu?

LÉANDRE.

 Dans mon cœur!
Il est bien dans tes yeux! Oui, son foyer vainqueur
De tes prunelles d'or a passé dans mes veines.
Pour calmer sa fureur mes forces furent vaines!

COLOMBINE.

Voyez le bon apôtre!

LÉANDRE.

 En vain ce faible cœur
S'est contre tes regards armé de ta rigueur :
Tes refus pour l'éteindre en vain faisaient la chaîne,
Il fut incendié comme du cœur de chêne!

COLOMBINE.

Tu n'es qu'un enjôleur, et je ne te crois pas.
A quand le mariage?

LÉANDRE, feignant le désespoir.

O froids et durs appas!
Cœur de neige fondue!

COLOMBINE.

A quand le mariage?

LÉANDRE, à part.

Elle y tient!

Haut.

O des cieux rare et charmant ouvrage,
Fassent un jour mes vœux que nous nous unissions!
Le ciel n'est pas plus pur que mes intentions.

COLOMBINE.

Alors, marions-nous.

LÉANDRE, montant sur le banc pour parler plus commodément.

Ma chère Colombine,
Les destins que pour nous le sort là-haut combine,
Par des astres divers sont tous contrariés,
Et l'on a vu des gens, pour s'être mariés,
Tomber sur leurs vieux jours dans les plus grands désastres.
Songeons-y bien!

COLOMBINE.

Pour moi, je me moque des astres
Et de tes chansons. Point de noces, plus d'amour.

LÉANDRE, redescendant à terre.

Cruelle, laisse-moi te faire un peu ma cour!

COLOMBINE.

Ouais! vos cours mènent loin!

LÉANDRE, tirant son épée.

Si je me désespère,
Je vais...

COLOMBINE, l'interrompant.

Va demander l'agrément de mon père.
J'aime les discours brefs et les plus courts chemins.

LÉANDRE.

Il me refusera!

COLOMBINE.

Je m'en lave les mains.
Fais-lui pour l'attendrir quelqu'un de ces beaux contes
Que tu contes si bien! Au revoir.

Elle ferme sa fenêtre. Léandre reste un moment tout penaud, puis s'avance sur le devant de la scène.

SCÈNE III.

LÉANDRE.

 Toi, tu comptes
Sans ton hôte! Après tout, si je me mariais?
C'est un grave parti. Certes, je pariais
Que jamais je n'irais à l'île de Cythère
Flanqué de deux témoins assistant un notaire :
Mais aussi que d'écueils au métier des galants!
A piper une dupe et courir les brelans
On a du mal, et tout n'est pas couleur de rose!
Parfois d'une eau suspecte un bourgeois vous arrose,
Et des sergents, dont l'œil sur vos pas se collait,
Au sortir d'un tripot vous happent au collet,
Tandis que Cidalise au milieu du tapage
Fuit à pied dans la crotte en appelant son page.
C'est triste! Colombine a le cœur indulgent :
Elle trouve souvent, très-souvent de l'argent,
Elle est industrieuse et femme de ressource!
Jamais de tant de biens je n'ai connu la source :

Là-dessus comme amant si je fermais les yeux,
Comme mari, je puis les fermer encor mieux.
Mais voici le bonhomme, abordons-le.

<small>Orgon sort de chez lui, et se parle à lui-même, sans voir Léandre.</small>

SCÈNE IV.

LÉANDRE, ORGON.

ORGON.

Mes frusques
Souffrent évidemment de tous mouvements brusques,
Et je m'attends sans cesse à voir dans mon pourpoint
Mille trous assez grands pour y fourrer le poing.
L'étoffe en est malade et me demande grâce.
Comment me procurer une somme assez grasse
Pour remplacer cela, sans bourse délier,
Aux dépens d'un confrère ou de quelque écolier?

<small>Apercevant Léandre.</small>

Ah! Léandre! Évitons-le, il fut toujours ma plaie.

LÉANDRE, abordant Orgon.

Salut, seigneur Orgon!

ORGON, feignant de ne pas le reconnaître.

Je n'ai pas de monnaie.
Je ne donne jamais aux pauvres.

LÉANDRE.

Vous riez?

ORGON, même jeu.

Dans la semaine rien, ni les jours fériés
Non plus.

LÉANDRE, insistant.

Seigneur Orgon, l'entêtement est rare.
Je viens ici...

ORGON.

Chansons.

LÉANDRE.

Vous saluer!

ORGON.

Tarare.

LÉANDRE.

Un seul mot!

ORGON.

Point d'affaire.

LÉANDRE.

Il faut cependant...

ORGON.

Non.

LÉANDRE.

J'aurais voulu...

ORGON.

Nenni.

LÉANDRE, criant.

Mais écoutez mon nom!
Je suis Léandre!

ORGON, feignant de le reconnaitre. Avec bonhomie.

Ah! ah! c'est toi, mon cher Léandre?
Je t'avais pris d'abord, je ne puis m'en défendre,
Pour quelque tirelaine.

LÉANDRE.

Ah! vous êtes trop bon!

ORGON.

Que me veux-tu?

LÉANDRE, à part.

Tâchons d'adoucir le barbon.

Haut.

Vraiment, vous vous portez comme un lys!

ORGON.

Je me porte
Comme un homme qui prend le frais devant sa porte,
Et tu me fais l'effet de te porter aussi
A ravir. Tu n'as plus besoin de moi? Merci.
Adieu.

LÉANDRE, le retenant par le bras. Avec emphase.

J'aime un objet incomparable et rare!
Il éblouit la terre; et l'empyrée avare
Regrettant ce chef-d'œuvre, aux comètes pareil,
Des yeux de ma Déesse écarte le soleil.
Il n'ose pas d'ailleurs les regarder en face!

ORGON, voulant toujours s'en aller.

Il montrera son dos; que veux-tu que j'y fasse?

LÉANDRE, le retenant.

Son front semble à le voir la nacre de la mer
Née avec Cythérée au fond du gouffre amer;
Ses cheveux sont d'or pur ainsi qu'aux séraphines;
Nul paradis ne peut avec des perles fines
Lutter contre ses dents, si ce n'est Visapour,
Et la mer Rouge enfin, n'aurait pas suffi pour
Fournir en mille fois les coraux de sa lèvre!

ORGON.

Alors, mon cher, il faut la porter chez l'orfèvre;
Il peut, en ce cas-là, t'en donner un bon prix.

LÉANDRE.
Celle que j'idolâtre et dont je suis épris,
En qui tant de splendeur et de mérite brille...
Parlons à cœur ouvert, vous avez une fille?

ORGON.
Non, je n'en eus jamais.

LÉANDRE.
　　　　Mais si, vous en avez
Une.

ORGON.
　　Mais non.

LÉANDRE.
　　　　Mais si.

ORGON.
　　　　Mais non, vous m'énervez.
Je n'en ai pas; et comme en ce lieu je lambine,
Adieu.

LÉANDRE.
　　Mais si.

ORGON.
　　　Mais non.

LÉANDRE.
　　　Vous avez Colombine.

ORGON.
Eh bien! oui, ce chef-d'œuvre est sorti de mon flanc.
Léandre, mon ami, Colombine est mon sang,
Bien qu'elle aime à courir, et qu'elle me taquine.
Ma défunte, qui fut jadis une coquine,
Dans un jour de franchise, ou plutôt de remords,
Me dit (Dieu veuille avoir son âme chez les morts!)
Que de tous mes enfants, Colombe était la seule
Dont ma mère à coup sûr pût se dire l'aïeule.

LÉANDRE.

Nous voyons arriver, même aux gens les plus forts,
Ces choses-là.

ORGON.

J'ai mis tous les autres dehors,
Et j'ai gardé chez moi cette enfant de ma femme
Et de moi. Dans ce vieux quartier dont l'air m'affame,
Elle cuisine mieux que tous vos marmitons,
Me fabrique d'un rien d'excellents mirotons,
Et repasse à ravir les jabots de son père.
Or, comme son bonheur est tout ce que j'espère,
Qu'elle est bien en couleur, qu'elle a le pied mignon,
L'œil vif, et les cheveux fort épais au chignon,
Je te déclare ici, sans parole confuse,
Que tu n'es point son fait, et je te la refuse.
Va-t'en, tire d'ici tes grègues !

LÉANDRE, s'agenouillant.

Cher Orgon,
J'embrasse vos genoux !

ORGON.

Laissons-là ce jargon,
Tire-les.

LÉANDRE.

Cœur de roc, père trois fois barbare,
Plus dur que le granit et que le fer en barre,
Que me reprochez-vous ?

ORGON.

Tu hantes les croupiers.

LÉANDRE.

C'est un tic.

ORGON.

Tu seras pendu.

LÉANDRE.

Moi! par les pieds
Ou par la tête?

ORGON.

On sait tes façons meurtrières;
Le long du Marché-Neuf, tu cours les verdurières.

LÉANDRE.

Seigneur, accordez-moi l'objet qui m'est si cher.
Je veux me ranger!

ORGON.

Oui, dans quelque port de mer.
Tu n'auras pas ma fille.

LÉANDRE, tirant son épée. Tragiquement.

O formidable épée,
Lame de mes aïeux, dans tant de sang trempée,
Toi qui luttais de rage avec les aquilons,
Appui de l'innocence, effroi des cœurs félons,
Toi qui par mes exploits vis Amadis renaître,
Plonge-toi sans remords dans le flanc de ton maître,
Comme en celui d'une hydre, ou bien d'un noir dragon!
Ce n'est pas toi, d'ailleurs, c'est le barbare Orgon
Qui tranche par ton fer le fuseau de ma vie.
Montre par mon trépas sa fureur assouvie,
Ou pour cet attentat trop loyale en effet,
Si ta candeur hésite auprès d'un tel forfait,
Je m'en vais de ce pas chercher ma carabine!

ORGON.

Que diantre veux-tu faire aussi de Colombine?

LÉANDRE.

Le charme de mes yeux, le pôle de mon cœur,
L'astre qui me subjugue à son rayon vainqueur,
Le tyran adorable à qui je dis : Ordonne,
Moi, j'obéis.

ORGON.

Pour dot, sais-tu ce que je donne?

LÉANDRE.

Non.

ORGON.

Aimes-tu la terre ou bien l'argent comptant?

LÉANDRE.

L'un et l'autre a de quoi me rendre fort content.

ORGON.

La monnaie est meilleure, étant moins apparente.

LÉANDRE.

Oui, mais la terre aussi n'est pas, comme la rente,
Variable.

ORGON.

Eh bien! donc, étant moins vieux que Loth,
Je prétends marier Colombine sans dot,
Et tu peux rengainer ton épée et tes larmes
Pour d'autres amours.

LÉANDRE, à part.

Diantre!

Haut.

Épris de ses seuls charmes,
Sachez que je l'adore, et que ma passion
Ne prétend rien de plus que sa possession.

ORGON.

Cela va bien.

LÉANDRE.

Brûlant d'une ardeur sans seconde,
Avec elle mon sort est le plus beau du monde.

ORGON.

As-tu de l'argent?

LÉANDRE.

Non, pas sur moi.

ORGON.

Mais ailleurs
En as-tu?

LÉANDRE.

Moi? J'espère en des destins meilleurs,
Et j'ai vu des papiers dans mes bibliothèques,
Par lesquels tous mes biens sont grevés d'hypothèques.

ORGON.

Que ne le disais-tu tout d'abord? Touche là.

Mouvement de joie de Léandre.

Colombine n'est pas pour toi.

LÉANDRE.

Comme voilà
Un obstiné vieillard, bourreau de sa famille!

ORGON.

Parlons raison. Crois-tu que j'aurai fait ma fille,
Que chez une fermière, au fond de l'Angoumois,
Du prix de mes sueurs j'aurai payé ses mois
De nourrice; qu'enfin de tout soin affranchie,
Je l'aurai bien nourrie, élevée et blanchie,
Et rendue à mes frais belle comme un printemps,
Pour qu'un fat vienne après me la prendre à vingt ans
Sans restituer rien des sommes déboursées?

LÉANDRE.

Un bon père...

ORGON.

J'entends. Point de billevesées.
Un bon père est assez payé de son amour
Par le bonheur de ceux qui lui durent le jour :

De ce que j'ai donné pour elle, cher Léandre,
Je ne regrette rien, mais je prétends qu'un gendre,
En signant le contrat, m'apporte de l'argent.

LÉANDRE.

Et combien?

ORGON.

Vu qu'au fond je te sais indigent,
Que je te vois gaillard et rose comme un moine,
Et que cette beauté fut ton seul patrimoine;
Vu l'état misérable où toujours tu vécus,
Et pour toi seulement, ce sera cent écus.

A part, avec malice.

Cent écus, c'est le trait qu'ici je lui décoche.

LÉANDRE, épouvanté.

Cent écus! faut-il donc dévaliser le coche
D'Auxerre?

ORGON.

Sans croquer plus longtemps le marmot,
Séparons-nous ici, voilà mon dernier mot :
Cent écus trébuchants, ou bien pas d'hyménée.

LÉANDRE.

Cent écus!

ORGON.

Cent écus.

Orgon, feint de partir, il va jusqu'à la porte, puis revient.

LÉANDRE.

O fatale journée!
Où trouver sur la terre un pareil galion?
Il pourrait aussi bien vouloir un million,
Ou bien me demander la gabelle et son coffre.
Que faire?

ORGON, revenant.

Eh bien! as-tu pesé ce que je t'offre?

LÉANDRE, hésitant.

Seigneur...

ORGON.

C'est cent écus seulement qu'il me faut.
Cent écus. Cent écus.

LÉANDRE, prenant violemment son parti.

Vous les aurez tantôt.

ORGON.

A te revoir.

A part.

Je fais une excellente affaire.

Il rentre dans sa maison.

SCENE V.

LÉANDRE.

Sous quel dôme céleste et dans quel hémisphère
Décrocher d'un seul coup ce brelan de soleils?
Quel obscur souterrain contient des sacs pareils?
Cent écus ne sauraient se trouver sous la queue
D'une cavale! A qui, dessous la voûte bleue,
Demander ce Pactole, où pourraient, j'en réponds,
Naviguer aisément des vaisseaux à trois ponts?
A ma famille? Si j'en ai, je n'en ai guères.
Enfant du régiment, je naquis dans les guerres
Sous les drapeaux épars du colonel Amour.
A mes amis? Autant taper sur un tambour,
Ou chercher sur les toits des fleurs épanouies.
Les amis sont des gens pareils aux parapluies:

On ne les a jamais sous la main quand il pleut.
Puisque de mes ennuis Colombine s'émeut
Et que pour moi jamais elle ne fut rebelle,
Je pourrais demander la somme à cette belle.
Je ne fus point ingrat pour son argent défunt :
Si je le lui prouvais par un nouvel emprunt ?
Oui, mais, honnêtement, se peut-il que je m'aille
Mettre à lui dire : « Orgon est un vieux pince-maille
Qui troque tout au plus trésor contre trésor ;
Prêtez-moi ce gâteau fait de farine d'or,
Pour que je le lui jette et que je vous épouse ! »
Non. Autre tour heureux ? Faisons à ma jalouse
La surprise, ma foi, je m'en sens démanger,
D'avoir l'argent par elle, et puis de le manger.
Celui-là ne vaut rien, je n'aurais pas la femme.
Mais j'aurais cent écus, et, par ma bonne lame !
Cent écus sont jolis à voir, en les mangeant.

SCÈNE VI.

LÉANDRE, COLOMBINE.

COLOMBINE, entrant gaiement.

Bonjour, mon chevalier !

LÉANDRE, à part.

Te voilà, mon argent.

Il va s'asseoir sur le banc et cache sa tête dans ses mains en donnant les signes du plus violent désespoir.

COLOMBINE, voulant faire admirer sa parure à Léandre.

Me trouves-tu gentille ?

Léandre reste immobile.

Allons, qu'on me sourie !
Ce matin, ce n'était que pure espièglerie

Si je t'ai rudoyé ! Dites-moi, mes amours,
Votre chanson nouvelle ! Aime-t-on bien toujours
Sa petite Colombe ?

<center>LÉANDRE, tragiquement.</center>

 O sombre destinée !

<center>COLOMBINE.</center>

Quoi ! tu penses encore à cette matinée ?
Je riais, je te dis !

<center>LÉANDRE.</center>

 O malheur imprévu !
Sort affreux ! coup fatal !

<center>COLOMBINE.</center>

 Qu'est-ce donc ? As-tu vu
Mon père ?

<center>LÉANDRE, comme un homme qui répète machinalement
sans comprendre.</center>

 Votre père ?

<center>COLOMBINE.</center>

 Eh ! oui, je suis gourmande
De nouvelles ! A-t-il accueilli ta demande ?

<center>LÉANDRE.</center>

J'ai bien pour le moment d'autres chiens à fouetter,
Hélas !

<center>COLOMBINE.</center>

 Qu'as-tu pour geindre et pour pirouetter
De la sorte ?

<center>LÉANDRE, avec une profonde mélancolie.</center>

 Le sage a bien raison de dire
Que la vie ici-bas est comme un long martyre,
Et nous cache un abîme en ses chemins frayés.

<center>Criant d'une façon terrible.</center>

Un affreux abîme !

COLOMBINE.

Ah ! mon Dieu ! vous m'effrayez !
Qu'avez-vous ?

LÉANDRE, d'un air sombre.

Je possède un frère dans le monde.

COLOMBINE.

Je l'ignorais.

LÉANDRE.

Hélas ! charmante tête blonde !
Un frère que j'aimais comme mes yeux... bien plus !

COLOMBINE.

Il est mort ?

LÉANDRE, très-tranquillement.

Non.

Avec exaltation.

O deuil ! ô regrets superflus !
Ainsi que sont unis la poignée et le glaive,
Les doigts avec la main, nous l'étions !

COLOMBINE.

Ciel ! achève.

LÉANDRE.

Je ne sais à quoi tient que dans le fond du puits
Je n'aille me jeter !

COLOMBINE.

Mais dis-moi...

LÉANDRE.

Je ne puis.

COLOMBINE.

Voyons ! Ce frère...

LÉANDRE.

O Dieux jaloux ! Sans rien omettre,
Un ami sûr m'apprend son sort dans cette lettre

*Il feint de chercher, en retournant toutes ses poches,
une lettre qu'il ne trouve pas.*

Que mes pleurs ont mouillée !

COLOMBINE.

Eh bien !

LÉANDRE.

Le malheureux
Habitait dans Messine. Il était amoureux.
Messine est une ville étrange et surannée
Que baigne en son azur la Méditerranée,
Un port de mer. Un jour que, loin de tous les siens,
Dans un esquif suivi par des musiciens,
Il allait promener sur la mer sa maîtresse,
(La fraîcheur de la nuit enchantait leur paresse,)
Au loin on voyait fuir dans les cieux étoilés
Le rivage, et tous deux, par un rideau voilés,
Comme ils en admiraient les contours pittoresques,
Des corsaires venus des États barbaresques...

COLOMBINE.

On l'a fait prisonnier ?

LÉANDRE.

Justement.

A part.

Le moyen
Est adroit, et surtout nouveau, mais est-il rien
A quoi d'abord un cœur aveuglé ne consente ?

Haut et déclamant.

Mon pauvre neveu pleure, et sa patrie absente
L'appelle en vain ! hélas ! cher neveu !

COLOMBINE.

 Quel neveu ?
Je croyais que c'était votre frère.

LÉANDRE.

 Parbleu
Non ! c'est mon neveu.

COLOMBINE.

 Bon.

LÉANDRE.

 Ah ! les forbans ! quel crime !
Le malheur, c'est qu'ils ont emmené leur victime
A Tunis, j'imagine, ou dans un port voisin ;
Or, ils ne veulent pas relâcher mon cousin,
Qui perdit, par surcroît, un œil dans la bagarre...

COLOMBINE.

Vous disiez un neveu.

LÉANDRE.

 Moi ? la douleur m'égare
A ce point que j'oublie, en mon trouble apparent,
A quel degré le pauvre... Octave est mon parent.
Mais comme le récit exact de ses misères
M'a touché !

COLOMBINE.

 Je le crois !

LÉANDRE.

 Se voir par des corsaires
Traité plus durement que chez les Algonquins !

COLOMBINE.

Quoi donc, l'ont-ils battu ?

LÉANDRE.

Sans pitié. Ces requins, —

Cherchant dans ses poches.

J'ai la lettre ; que diable est-elle devenue ?...
Lui font scier du bois sur une roche nue.

COLOMBINE.

Sur une roche !

LÉANDRE.

Eh, oui !

COLOMBINE.

La barbare façon !

LÉANDRE.

Et ne le veulent pas renvoyer sans rançon.
Enfin, si je n'ai pas cent écus dans une heure
Pour ramener ici le neveu que je pleure ;
S'il faut que sans secours il périsse là-bas
Sous le bâton d'un Turc...

COLOMBINE.

Il ne périra pas !
Compte sur ton amie en ce péril extrême.
Quand te faut-il les cent écus ?

LÉANDRE.

A l'heure même.

COLOMBINE.

Eh bien ! rassure-toi, tu les auras.

LÉANDRE, *feignant de ne pas avoir entendu.*

S'il faut
Qu'ainsi ma loyauté soit surprise en défaut,
Malgré mes feux, cherchant le fier trépas du brave,
Aux bords tunisiens j'irai rejoindre Octave,
Et tous les deux perdus...

COLOMBINE.

Non, tous les deux sauvés !
Reviens dans un instant.

LÉANDRE.

Tu l'exiges ?

COLOMBINE, lui tendant la main.

Vivez !

LÉANDRE, baisant la main de Colombine.

Pour vous seule !

Avec emphase.

Quoi qu'il arrive ou qu'il advienne * !

Il sort.

SCÈNE VII.

COLOMBINE, puis ORGON.

COLOMBINE.

Ah ! mon père me gourme et m'appelle vaurienne
Si je prends les cadeaux des dénicheurs d'amour
Lorsqu'ils m'ont reluquée et qu'ils me font la cour !
Ma foi, nous n'aurons plus ensemble de bisbille :
J'espère qu'à présent je suis honnête fille,
Car je n'accepte rien cette fois d'un amant,
Je lui donne au contraire, et je pense vraiment
Que d'une vertueuse et sage demoiselle
C'est là le fait. Mais vite, il faut montrer mon zèle.
Mon père vient ! Toujours il cède en enrageant,
Il faut que je le tâte au sujet de l'argent.

A Orgon, qui s'avance et qui se trouve près d'elle.

Comme vous vous portez aujourd'hui, petit père !

* Quoi qu'il advienne ou qu'il arrive. (M. Scribe, *Les Huguenots*, acte III, scène IV.)

SCÈNE VII.

ORGON.

Oui.

COLOMBINE.

Vous vivrez au moins deux cents ans !

ORGON.

Je l'espère.

COLOMBINE.

Que diriez-vous, au fond vous êtes obligeant,
Si j'essayais... de vous emprunter de l'argent ?

ORGON.

Lorsqu'aux joueurs fameux voulant faire une niche,
En poursuivant sa belle un amoureux caniche
Se jette au beau milieu d'un jeu de cochonnet,
Comment le reçoit-on ?

COLOMBINE, arrangeant les cheveux d'Orgon.

Si l'on vous bichonnait ?
Fi ! les vilains cheveux !

ORGON.

Aucun bal ne s'apprête.
Je me trouve charmant et jamais je ne prête.

COLOMBINE.

Alors donnez-moi. Cent écus ?

ORGON.

Le beau fuseau
Que vous filez ! J'irais engraisser le museau
D'un bravache ! Rayez cet espoir de vos livres.
Je ne donnerai pas un écu de six livres.

COLOMBINE, gaiement.

Oh ! que si !

ORGON.

Pas cinq sous. Retenez bien cela.

COLOMBINE, s'exaltant.

Dans le jardin je sais de l'argent qu'on céla,
J'irai le déterrer.

ORGON.

Épargne-t'en la peine.
Je l'ai mis prudemment sous serrure, et le pêne
Est fort solide.

COLOMBINE.

Bon ! vous n'êtes pas donneur.
Mais si je vous disais qu'il s'agit là d'honneur,
Et que, pour cent écus, celui de votre fille
Est en danger ?

ORGON.

Je suis bon père de famille.
En toi je vois revivre et mon sang et ma chair,
Je fais de ton honneur mon souci le plus cher,
J'y tiens mille fois plus qu'à ma vie, et le prouve !
Mais je tiens plus encore à cent écus.

COLOMBINE.

On trouve
Cent écus !

ORGON.

A coup sûr, pour en faire un remploi.
On les trouve, mais on les garde.

COLOMBINE.

Écoutez-moi !
Au lieu d'être mon père, enfin...

ORGON.

Quelque chimère !

COLOMBINE.

Le ciel vous aurait pu faire naître ma mère,
Et vous m'auriez porté en votre sein.

SCÈNE VII.

ORGON.

Eh bien?

COLOMBINE.

Lorsque je vous dirais : Pour si peu, pour un rien
Je perds mon avenir !

ORGON.

Ta mère, en femme experte,
Répondrait : L'avenir perdu, c'est une perte,
Mais, ma foi, cent écus ! Peste du sentiment !

COLOMBINE.

Chaque fois que je veux vous parler gentiment,
Vous cherchez les moyens de me faire une scène :

Pleurant.

Eh bien ! monsieur, je vais me jeter dans la Seine !
Oui, je veux me noyer ! qui m'en empêchera ?
J'y suis bien résolue.

ORGON.

On te repêchera.
Il est des mariniers qui guettent ces aubaines.

COLOMBINE.

Eh bien ! vos cheveux blancs verront de mes fredaines.
Papa, je les ferai rougir si je m'y mets !

ORGON.

Mes cheveux sont d'un blanc qui ne rougit jamais.
Jamais !

COLOMBINE.

Ah ! c'est ainsi que vous prenez la chose !
Comme si votre enfant chantait *Bouton de Rose* !
Votre femme parfois vous donna des soufflets :
Moi je vous prie, et c'est comme si je soufflais
Dans ma flûte ! Sachez que je tiens de ma mère,
Monsieur, et que je suis comme elle une commère.

ORGON.

Je ne le sais que trop. Mais, chut! j'entends des pas,
Tais-toi.

COLOMBINE.

Non, sarpejeu! je ne me tairai pas.
Qui brode vos collets? qui sans espoir de lucre
Bassine votre lit le soir avec du sucre?

ORGON.

Toi, ma fille.

COLOMBINE.

Ah!

ORGON.

Je sais tout ce que je te dois,
Mais.....

COLOMBINE.

Qui fait ces ragoûts à s'en lécher les doigts?

ORGON.

Toi-même.

COLOMBINE.

Qui choisit pour vous à la Vallée
Hier cette oie énorme et si vite avalée?

ORGON.

Elle ne valait pas cent écus!

COLOMBINE.

Croyez-vous?
Qui va jusqu'à Montreuil vous chercher du vin doux?

ORGON.

Tais-toi, l'on me croirait ivrogne!

COLOMBINE.

Je lésine
Pour vous plaire, et vous fais moi-même une cuisine
D'ambassadeur, avec rien que vous me donnez.
Mais que je vous supplie, et vous m'abandonnez
Sans payer seulement les robes que je traîne !

ORGON, effrayé.

Colombine, mon cœur ! ma pouponne ! ma reine !

COLOMBINE.

Vous n'avez pas compris tout ce que je valais.

ORGON.

Si !

COLOMBINE.

Je vais dès ce jour vous livrer aux valets !

ORGON.

Grâce ! ma chère enfant !

COLOMBINE.

Cherchez qui vous mijote !
Ils vous apporteront des plats de la gargote.

ORGON.

Non !

COLOMBINE.

Des plats où les doigts auront fait des circuits !
Des rôtis calcinés...

ORGON, désolé.

Et des ragoûts pas cuits !

COLOMBINE.

Ils prendront, où l'on fait un commerce qu'empêche
La police, des vins faits de bois de campêche !

ORGON.

Ma petite mignonne !

COLOMBINE.

En vain vous me flattez :
Des bouillons sans couleur et des vins frelatés,
Voilà votre lot.

ORGON, à part, avec attendrissement.

Ciel, à qui je rends hommage,
Écarte de mes yeux cette funeste image !

Haut.

Colombe, mon trésor, vois-tu, j'ai réfléchi :
Tes raisons et surtout ta grâce m'ont fléchi.
Je m'en vais te donner ton argent.

Colombine veut parler, Orgon l'interrompt.

Point d'affaire.
Je ne demande pas ce que tu veux en faire.

COLOMBINE.

Et vous faites fort bien.

ORGON, à part.

Son aplomb m'interdit.

COLOMBINE.

D'autant mieux que jamais je ne vous l'aurais dit.

ORGON, à part.

C'est un grave malheur, mais enfin, sans rien prendre
Chez moi, je donnerai les écus que Léandre
Va m'apporter ici tout à l'heure.

COLOMBINE, à part.

Merci,
Amour ! mon Léandre est sauvé.

Léandre paraît au fond.

Mais le voici.
Quel bonheur ! C'en est fait des périlleux négoces,
Je vois s'ouvrir les fleurs de mon bouquet de noces !

SCÈNE VIII.

COLOMBINE, ORGON, LÉANDRE.

ORGON, apercevant Léandre, à part.

Il paraît justement, cela n'est pas mauvais.

COLOMBINE, à Orgon, lui tendant la main.

Mon père, donnez-moi les cent écus.

ORGON, à Colombine.

Je vais
Te les donner.

Il fait signe à Léandre, qui vient se placer auprès de lui, et lui dit en lui tendant la main :

Mes cent écus ?

LÉANDRE.

Oui, tout de suite.

COLOMBINE, à Orgon, de même.

Eh bien ! donnez-les donc.

ORGON, à Colombine.

Oui.

A Léandre.

Ne prends pas la fuite,
Donne les cent écus.

LÉANDRE, à Orgon.

Sans doute, je les ai !

ORGON, à Léandre.

Allons.

LÉANDRE, à Orgon.

Ne craignez pas au moins d'être lésé.

Il change de côté, et va se mettre auprès de Colombine, à qui il tend la main.

Donne l'argent.

COLOMBINE, à Orgon, tendant la main.

Donnez.

ORGON, qui croit toujours Léandre à côté de lui.

Donne donc.

LÉANDRE, à Colombine.

Allons, donne.

ORGON, même jeu.

Donne.

LÉANDRE, à Colombine.

Donne.

COLOMBINE, à Orgon.

Donnez.

ORGON, éclatant; haut à Léandre, qu'il aperçoit près de Colombine.

Ah ça ! Dieu me pardonne,
Où sont mes cent écus ?

LÉANDRE, haut à Colombine.

Où sont les tiens ?

COLOMBINE, à Orgon.

Où sont
Les vôtres ?

ORGON.

Je m'y perds vraiment ! Qu'est-ce qu'ils ont ?

Haut à Léandre.

Ne m'avais-tu pas dit, aussi vrai que je m'aime,
Que tu m'apporterais cent écus ici même ?

LÉANDRE, haut, à Orgon.

Cet argent que je vous promettais...

COLOMBINE, comprenant tout, à Orgon.

Est celui
Que vous me promettiez.

ORGON, montrant Léandre.

Moi, je comptais sur lui!

COLOMBINE, à Léandre.

Donc Messine, ton frère Octave, les corsaires...

LÉANDRE.

C'était pour t'obtenir.

ORGON.

Vous êtes deux faussaires.
Je devrais, et j'en sens quelque tentation,
Vous donner à tous deux ma malédiction.

COLOMBINE.

Mon père!...

ORGON, à part.

Il n'est que temps de marier ma fille.
Je la sens de mes doigts couler comme une anguille.

Haut.

Épousez-vous, l'argent ne fait pas le bonheur.

LÉANDRE, à part.

Ainsi je me serais marié pour l'honneur!

Haut, à Orgon.

Tenez, monsieur Orgon, je sais, père modèle,
Ce qu'il vous coûterait de vous séparer d'elle.
D'ailleurs, vous n'aimez pas mes procédés errants.
Vous ne m'estimez guère, allez!

Jetant Colombine dans les bras d'Orgon.

Je vous la rends!

ORGON, à Léandre.

Non, amant généreux, tu l'auras, je l'atteste,
Et son père avec toi ne veut pas être en reste.

Il jette Colombine dans les bras de Léandre.

✱✱✱

LÉANDRE.

Gardez-la, mes esprits y sont bien résolus.
Je ne veux pas vous en priver.

Même jeu avec Colombine dans les bras d'Orgon.

ORGON, *la lui rejetant.*

Ni moi non plus.

LÉANDRE, *même jeu.*

Entre nous le destin avait mis trop d'espace.
Je vous la restitue !

ORGON, *même jeu.*

Et je te la repasse.
La voilà !

LÉANDRE, *même jeu.*

Vainement vous voulez dépasser
Ma prudhomie !

ORGON, *même jeu.*

A moi de te la repasser.

COLOMBINE, *se dégageant violemment.*

Ah ! tout beau, s'il vous plaît ! C'est un peu trop de zèle.
Vous vous ferez du mal ! Suis-je une demoiselle
Qu'on se jette de main en main comme un ballot ?
Vous n'y voyez pas clair : prenez votre falot.
Tant de beaux sentiments à mettre en étiquettes !
Suis-je un volant peut-être, et vous les deux raquettes ?

A Léandre, à part, dans un coin.

Épouse-moi, Léandre, et quitte le tripot.
Mon père est... non pas est, mais a dans un vieux pot
Des boisseaux de ducats enfouis sous la terre
Au fond de son jardin. Tu sauras le mystère.
Je tiens les bons endroits.

LÉANDRE, la regardant amoureusement.

> Je les connais aussi,

Cher amour !

COLOMBINE, à Orgon.

Il consent, et tout est éclairci.

ORGON.

C'est fort bien, j'applaudis à ce rapatriage.
Rien n'est moral au fond comme le mariage

A part.

Forcé.

COLOMBINE.

> Chacun après des temps plus ou moins longs
Se trouve enfin...

LÉANDRE, avec un soupir.

Heureux !

ORGON, à Léandre, prophétiquement.

> Tu le seras !

Montrant sa maison.

> Allons

Célébrer là dedans cet aimable hyménée.

COLOMBINE, au public.

Mesdames et Messieurs, la pièce est terminée.
Lorsque la Muse agite avec des rires clairs
La Rime, cette épée aux magiques éclairs,
Et qu'elle vient à vous le front taché de lie,
Ruisselante de pampre et vêtue en Folie,
Souffrez-lui sa gaîté, même en de tels excès,
Car son rire immortel est le bon sens français.

LE COUSIN DU ROI

ODÉON, 4 AVRIL 1857

COLLABORATEUR : PHILOXÈNE BOYER

LES ACTEURS

Dufresny. M. *Guichard.*
Angélique M^lle *V. Debay.*
Louis Biancolelli. M. *Delille.*
Desmarres. M. *Thiron.*
Lucrèce. M^lle *Devoyod.*
Absalon. M. *Roger.*

La scène est à Paris, dans la maison de Dufresny.

LE COUSIN DU ROI

Le théâtre représente une grande pièce, moitié salon, moitié cabinet d'étude, encombrée de meubles autrefois splendides, mais poudreux, de gravures et de livres épars. Sur le panneau du fond, à droite, un portrait en pied de Henri IV. Au lever du rideau, la scène est vide ; on entend frapper à la porte, puis Desmarres entre. Pendant toute la première scène, il est très-rêveur et très-absorbé, et commet force distractions.

SCÈNE PREMIÈRE.

DESMARRES.

A la porte.

Hé ! Dufresny, c'est moi, moi Desmarres !

Entrant.

Personne !
Voilà bien, sans mentir, une heure que je sonne,
Carillonnant à l'huis et frappant aux volets.
La bizarre maison ! ni maître ni valets.

Regardant autour de lui.

O désordre inouï qui sent bien son poëte !
Des livres, une épée et des débris de fête
Épars ! sur un drapeau, ce luth en désarroi,

Remontant la scène et apercevant le portrait de Henri IV.

Et ce portrait d'aïeul qui représente un roi !

Il s'arrête devant le portrait et continue tout rêveur, après un silence.

Oui, noble Henri quatre, ô guerrier qui me parles,
C'est toi qui fus l'aïeul d'un fou, l'aïeul de Charles

Rivière Dufresny! Le bon roi jardinait
Avec sa jardinière, en son manoir d'Anet :
Ils s'aimèrent, grisés par le mois de la sève ;
Voilà pourquoi, marchant dans la vie en plein rêve,
Dufresny (car l'Amour a des jeux inouis)
Est le propre cousin du roi... du roi Louis !
Beau joueur, grand par l'âme et par la bourse mince,
Il a le sort d'un gueux et la fierté d'un prince.
Les femmes l'adoraient, le voilà pauvre et seul :
Lui qui planta des parcs, il n'a pas un tilleul ;
Lui rimeur, entêté des escrimes hardies,
Il se laisse en enfant voler ses comédies !
O grave question, celle du bien perdu !
Dès que nous avons faim, c'est du fruit défendu.
Nous brûlons, au début de notre apprentissage,
La maison où pourrait vivre et mourir un sage,
Pour bâtir un palais sur le sable mouvant !
La chimère travaille avec nous ; mais le vent,
Tandis qu'avec ferveur nous battons la campagne,
A déjà renversé nos châteaux en Espagne !

<div style="text-align:center">On entend frapper à la porte ; Desmarres ne répond pas. Entre Angélique. Elle aperçoit Desmarres et le reconnaît.</div>

SCÈNE II.

DESMARRES, ANGÉLIQUE.

<div style="text-align:center">ANGÉLIQUE, à part.</div>

Monsieur Desmarres ! Bon ! ce distrait endiablé
Qui répond un quart d'heure après qu'on a parlé !

<div style="text-align:center">DESMARRES, s'apercevant seulement alors que l'on a frappé.</div>

Entrez.

ANGÉLIQUE, cherchant à attirer l'attention de Desmarres.

Monsieur l'auteur!

DESMARRES, même jeu.

Entrez.

ANGÉLIQUE, impatientée, à part.

Même réplique!

Haut.

Mais je suis là, Monsieur, près de vous!

DESMARRES, avec étonnement.

Angélique!

ANGÉLIQUE.

Oui! Peut-on voir monsieur Dufrésny?

DESMARRES.

Par ma foi,
Mignonne, je crois bien que je rêvais à toi!

ANGÉLIQUE, riant.

Vous rêverez toujours!

DESMARRES.

Que de fleurs sur sa lèvre!
Blanchisseuse sans tache, ô nymphe de la Bièvre,
Gageons que, sur ses bords endormis, on peut voir
Les Amours, accourus au bruit de ton battoir!

ANGÉLIQUE, insistant.

Monsieur Dufrésny?

DESMARRES.

Baste, il est bien loin! La preuve?

Lui faisant remarquer le désordre du mobilier.

Regarde autour de toi.

ANGÉLIQUE.

Mon Dieu!

DESMARRES.

 Sa maison veuve
Le pleure avec des airs contrits. Telle Didon
Appelait Æneas perdu.

ANGÉLIQUE.

 Quel abandon!
Comment vit-il, lui fier, et d'un si haut lignage,
Dans les meubles flétris de ce pauvre ménage?

DESMARRES.

Eh! ce sont là nos mœurs! Les poëtes, vois-tu,
Ceux-là cherchant l'amour, et ceux-ci la vertu,
Tiennent en grand mépris le train de ce bas monde.

ANGÉLIQUE.

Ils vivent comme nous, pourtant!

DESMARRES.

 Erreur profonde.
Ils songent!

ANGÉLIQUE.

 On va loin ainsi! mais le retour?

DESMARRES.

Tiens, ne connais-tu pas Biancolelli? L'Amour
L'a coiffé d'une Iris autour de qui s'empresse
Toute la cour.

ANGÉLIQUE.

 Je sais, on la nomme Lucrèce.

DESMARRES.

Lucrèce même. Eh bien! pourvu que chaque soir
Il puisse sans rien dire à ses côtés s'asseoir,
Et qu'il la chante en vers pleins de feux et de glaces,
Il s'inquiète peu de sortir sur les places
Dans un habit funèbre à sa mine assorti,
Et de rentrer à jeun, comme il était sorti.

ANGÉLIQUE.

Que dit la dame?

DESMARRES.

Rien. Car Lucrèce est trop belle
Pour choyer un Tircis qui n'a que sa cervelle.
Mais notre camarade est content de son sort :
Pourquoi pas?

ANGÉLIQUE.

Pourquoi pas! Je trouve qu'il a tort,
Quand la dame serait duchesse, ou reine même!
Et si j'aime quelqu'un, plus tard, je veux qu'il m'aime.

DESMARRES.

Nous t'aimerons, morbleu!

ANGÉLIQUE.

Vous!

DESMARRES.

Oui, charmante. Mais
Comprends-nous! Et d'abord, ne t'avise jamais
D'un mot qui nous engage à régler notre vie.
Dufresny me ressemble, et n'a pas cette envie!
Dans nos pièces, la dame et son sublime amant
Agissent dignement et régulièrement :
C'est Chimène et Rodrigue, Antoine et Cléopâtre,
C'est le vrai paradis des femmes... au théâtre!
Mais, le rideau baissé, nous fuyons tout devoir,
Toute gêne, et chacun a peine à concevoir,
Lorsque nous promenons nos façons insolentes,
Que nous ayons serti des rimes si galantes!

ANGÉLIQUE.

Quel est ce *nous?*

DESMARRES.

Nous tous! le troupeau qu'Apollon
Mène paître au Parnasse avec son violon!
C'est Dufresny, c'est moi...

ANGÉLIQUE.

Pardon, monsieur Desmarres!
Soit que vous redoutiez de fâcheux tintamarres,
Soit qu'après un effort votre ardeur fût à bout,
Vous avez, que je crois, fait une pièce en tout.

DESMARRES.

Eh! pour être amoureux, faut-il aimer vingt femmes?
Je ne prends nul souci des sottes épigrammes;
César n'a pas franchi vingt fois le Rubicon,
Et j'ai brisé ma plume après *Merlin-Dragon*

ANGÉLIQUE.

C'est un vilain orgueil.

DESMARRES.

Non, c'est de la sagesse.
J'aurais incessamment refait la même pièce;
Je me tais à loisir, et vais me lamentant
Sur le sort des bavards qui n'en font pas autant.

ANGÉLIQUE.

Si monsieur Dufresny croyait ces beaux oracles,
Comme on s'attristerait, monsieur, dans les spectacles!

DESMARRES.

Il en serait moins las, et plus gai!

ANGÉLIQUE.

N'est-ce rien
Que réjouir autour de soi les gens de bien,
Grands et petits? Tenez, moi, j'ai vu sa *Coquette
De village*...

DESMARRES à part.

Rieuse enfant que l'Amour guette!
Fleur charmante!

ANGÉLIQUE.

Il connaît tout ce que nous pensons!
Mieux qu'un prédicateur il donne des leçons :
Il voit nos cœurs, ou bien alors, c'est qu'il devine!
N'est-ce pas?

DESMARRES.

N'est-ce pas, ma mie? Elle est divine!
Tu parles de ma muse avec bien peu d'égards,
Moi j'aime à voir briller ce feu dans tes regards!
Dufresny serait fier s'il pouvait nous entendre!

ANGÉLIQUE, vivement.

Lui!

Avec tristesse.

Vous raillez!

DESMARRES.

Non pas. L'éloge était fort tendre...
Pour lui, du moins; j'aurais voulu qu'il fût ici.

Se ravisant.

Au fait, non.

La lutinant.

Mon cher cœur!

ANGÉLIQUE, entendant venir Dufresny.

C'est son pas... le voici.

Entre Dufresny sans chapeau, linge fripé, désordre extrême. Il traverse la scène sans voir Desmarres ni Angélique, et va s'asseoir à droite. Il semble en proie à la plus vive agitation.

SCENE III.

DESMARRES, ANGÉLIQUE, DUFRESNY.

DESMARRES.

Dufresny!

DUFRESNY.

Quoi?

DESMARRES.

Dis-nous...

ANGÉLIQUE.

Monsieur, suis-je importune?

DUFRESNY, bourru.

Non.

ANGÉLIQUE.

Je venais...

DUFRESNY.

C'est bien.

DESMARRES, à Dufresny.

Angélique....

DUFRESNY, sans écouter.

O fortune !

ANGÉLIQUE.

Je suis venue ici dix fois.

DESMARRES.

Combien de pas
J'ai faits, tu ne saurais le croire!

DUFRESNY.

Pourquoi pas?
Je ne suis pas rentré depuis trente-six heures.

ANGÉLIQUE.

C'est mal!

DESMARRES.

Par feu Silène! on dirait que tu pleures!
Quelle est ta plaie? et d'où reviens-tu si matin?

DUFRESNY.

Laissez-moi tout mon soûl gourmander le destin,
Et ne me forcez pas à rouvrir ma blessure.

ANGÉLIQUE.

Vous la soulageriez en parlant.

DESMARRES.

Chose sûre!
Des maux que tu souffris fais-toi l'historien;
Sois ton Homère!

DUFRESNY.

Allons, vous le voulez! Eh bien,
Avant-hier, j'allai tout seul au Cours-la-Reine,
Vers midi; la journée était chaude et sereine,
J'écoutais les propos des buveurs de soleil,
Entretien toujours neuf, quoique toujours pareil!
« — Que fait-on? — La princesse a quitté la Savoie,
Et certaine Philis brûle encor pour Cavoye...
Qui gèle! — Cossé boit! — Madame de Conti
Joue à la Niobé, car Clermont est parti. —
Fagon purge. — Boufflers pour le camp de Compiègne
Arme ses cuisiniers. — Et la Maintenon? — Règne
A jamais! » J'écoutais, je glosais, comme aux temps,
Beaux temps perdus, où, dans mes salons éclatants
De jets d'eau, de lumière et de fleurs indiennes,
J'hébergeais chaque soir trente comédiennes!

ANGÉLIQUE.

Trente à la fois, monsieur!

DUFRESNY, sans écouter.

J'étais donc établi
Sur le Cours. Le roi passe, arrivant de Marly.

Énergiquement.

Enfin! les deux cousins se retrouvaient ensemble!

DESMARRES.

Que fis-tu?

DUFRESNY.

Je tenais l'occasion.

ANGÉLIQUE.

Je tremble.

DUFRESNY.

Je ne tremblai pas, moi, sachant ce que je vaux.
D'un seul bond je m'élance au-devant des chevaux.
Je me jette à leur tête; ils se cabrent, on crie :
Mais les automédons s'arrêtent en furie;
J'écarte de la main les groupes éblouis,
Et je parle.

ANGÉLIQUE, effrayée.

Au roi?

DESMARRES.

Diantre!

DUFRESNY.

A mon cousin Louis!

DESMARRES.

Aïe! Ici nous marchons en plein dans les broussailles!

DUFRESNY.

Et pourquoi donc? Anet interpellait Versailles!
N'avons-nous pas vécu presque amis? J'eus mon lot
De gloire, sous ses yeux! Il me nomma Charlot,

Charlot tout court, ma foi, quand, au siége de Lille,
En chantant un noël, je grimpai dans la ville!

ANGÉLIQUE.

Les nobles souvenirs!

DUFRESNY.

« A-t-on jamais conté,
Dis-je, une histoire ancienne à Votre Majesté?
Alexandre, au milieu des glaives et des piques,
Sorti d'un dieu, prêtait l'oreille aux chants épiques.
Il eut à ses côtés plus d'un poëte assis,
Et si nous voulons croire aux antiques récits,
Sans doute il triompha de l'Orient barbare
Pour avoir épargné la maison de Pindare!
O vous dont les rayons illuminent l'éther,
Roi-Soleil, imitez le fils de Jupiter!
De mon toit relevé que votre orgueil se pare,
Et sauvez la maison de Dufresny-Pindare!
Voyez! François premier d'une commune voix
Est loué pour avoir donné plus d'une fois
Cent écus, sous sa main toujours prompts à renaître,
Au chansonnier Marot, son émule et son maître!
O dieu Mars, qui rangez l'univers sous vos lois,
Faites mieux qu'avant vous le premier des Valois!
Que jamais de s'ouvrir votre main ne se lasse,
Et donnez, puisqu'aussi votre étoile surpasse
Celle du roi François, astre un moment terni,
Plusieurs fois cent écus à Marot-Dufresny! »

ANGÉLIQUE.

Vous revenez donc riche?

DUFRESNY.

Hélas! Guettant ma proie,
J'avais jeté d'abord ce chapeau sur la voie,
Ainsi que fait un pauvre aveugle!

DESMARRES, distrait.

Il fut surpris!

DUFRESNY.

Qui donc?

DESMARRES.

Le roi, pardieu!

DUFRESNY, avec colère.

Le roi... ventre saint-gris!

DESMARRES, chantant.

Noël au plus grand des monarques!

DUFRESNY.

Tais-toi, bourreau! Ce feutre avec mon espérance
Gisait donc sur le sol, quand mon cousin de France,
Que je croyais si bien séduit et convaincu,
M'a jeté...

ANGÉLIQUE.

Cent louis?

DESMARRES.

Non pas! mille!

DUFRESNY.

Un écu!
Oui, la pièce d'argent misérable et niaise
Qu'on accorde pour boire à des porteurs de chaise!
Un écu! mon chapeau sans faute en valait six...
Sans compter ma harangue!

ANGÉLIQUE.

Et vous m'en devez dix!

DESMARRES.

Mais au moins gardas-tu le présent?

SCÈNE III.

DUFRESNY.
 Oui, sans doute.
C'était mon sauf-conduit ! Je repris sur la route
Mon chapeau devenu sébile, et d'un élan,
Pour me venger du roi, je courus au brelan !

DESMARRES.
Là...

ANGÉLIQUE.
Vous avez perdu ?

DUFFESNY.
 J'ai gagné quelque chose
Comme une cargaison de nobles à la rose !

DESMARRES, chantant.
> A table rien ne m'étonne,
> Et je pense quand je bois..

DUFRESNY.
Dieux jaloux, ai-je dit, vous êtes donc vaincus !
Plutus voit clair !

ANGÉLIQUE.
 Alors, payez mes dix écus !

DUFRESNY.
Point ! Confiant le soin d'engraisser ma capture
A des voisins, j'allai commander ma voiture !

DESMARRES.
Je te retrouve enfin ! Qui regarde un piéton ?
Il manquait ce carrosse au nouveau Phaéton !

DUFRESNY.
Je recrute mes gens; cocher, coureur et page,
Pour me montrer au peuple en fringant équipage;
Puis, je rentre au brelan. Hélas ! pour mon malheur,
Tout changeait, le banquier, la veine et la couleur

Qui m'avaient assorti des chevaux dans ce bouge.
La noire était tournée au plus funeste rouge!

<div style="text-align:center">DESMARRES, déclamant.</div>

<div style="text-align:center">Elle était de ce monde où les plus belles choses

Ont le pire destin!</div>

<div style="text-align:center">DUFRESNY.</div>

J'ai tout perdu! J'ai fui du tripot le dernier,
Les mains vides! J'aborde ici sans un denier.
Je dois! et mon chapeau dans leur antre est en gage.
Bast!

S'exaltant.

L'amour est le fond de mon léger bagage :
Que je rentre en faveur chez ce porte-flambeau,
Je brise ma prison et je me refais beau,
Et l'on va me revoir, courtisant les duchesses!
La cour ne se prend plus qu'au miroir des richesses?
J'y surgirai, Crésus à la fois et Myrtil,
A l'ombre d'un jupon blasonné! Que faut-il
Pour ne plus avoir l'air d'un rimeur famélique?
Un coup de peigne et des manchettes! Angélique,
Mes manchettes!

<div style="text-align:center">DESMARRES, mélancoliquement.</div>

<div style="text-align:center">Tout passe.</div>

<div style="text-align:center">ANGÉLIQUE.</div>

<div style="text-align:center">Et j'ai tout repassé,</div>

Monsieur.

<div style="text-align:center">DESMARRES.</div>

<div style="text-align:center">On ne voit pas revenir le passé.</div>

<div style="text-align:center">DUFRESNY, furieux.</div>

Allez-vous-en!

<div style="text-align:center">ANGÉLIQUE.</div>

<div style="text-align:center">Monsieur, mon argent?</div>

DUFRESNY.

Que m'importe !
Ote-toi de ma vue, et que le diable emporte
Toi, les chevaux, la rouge et mes chiffons épars,
Et mes manchettes !

ANGÉLIQUE, très-attristée.

Ah !

Après un silence.

C'est bien, monsieur, je pars !

Angélique sort. Desmarres s'empresse et lui offre son bras.

SCENE IV.

DESMARRES, DUFRESNY.

DUFRESNY, arrêtant Desmarres.

Où cours-tu, toi ?

DESMARRES.

Mon cher, tu connais mes principes !
Où va le papillon amoureux des tulipes ?
Où va le tournesol par son astre enchanté ?
A ce qui fait l'honneur des cours, à la beauté !

DUFRESNY, ironiquement.

Y connais-tu rien !

DESMARRES, irrité.

Mais...

DUFRESNY.

Partage mon martyre !
Aide-moi, nous allons buriner la satire
De nos Midas, marquis ou comtes, de tous ceux
Qui se rappellent mal, auditeurs paresseux,

Comment l'âme du luth vit sous nos doigts agiles!
Muse, tu vois comment s'éteignent nos Virgiles!
Au temps même où Corneille allait sauter le pas,
Il quémandait le pain de ses derniers repas!
Molière, après avoir souffert les avanies
Des petits héritiers des grandes baronnies,
Est mort sans être sûr seulement d'un cercueil!
La Fontaine, en beaux vers, qui forçaient à l'accueil,
Achetait chez Iris souper, gîte et le reste;
Mais le gîte, en dépit des vers, était modeste!
Et maintenant encor, monsieur Racine, exclus
De Saint-Cyr, où, sans doute, Esther ne charme plus
La veuve de Scarron, règle ses funérailles,
Et s'éteint dans Paris en regrettant Versailles!
Tant mieux! le mendiant partout déshérité,
Le poëte à la fin dira la vérité,
Pour venger une fois son injure éternelle!

Voulant entraîner Desmarres vers le bureau.

Viens!

DESMARRES.

Je ne puis. Je vais...

DUFRESNY.

Où ?

DESMARRES.

Voir Polichinelle!

DUFRESNY.

Et la muse, profane ?

DESMARRES.

Ami, j'ai dédaigné
La sirène. A la prose à présent résigné,
J'ai soif de vin de Beaune, et non pas d'ambroisie.
Polichinelle est mon mentor! La poésie,

C'est le gai clappement de ses lèvres de bois,
Qui vont criant : « Sois libre, aime au hasard et bois ! »
Toi, chausse le cothurne et monte sur la scène !
Flétris l'aveuglement d'Auguste et de Mécène !
Contre leur injustice en tout temps affermi,
Je vais causer sagesse avec ce vieil ami
Dont je n'ai pas revu la mine solennelle
Depuis tantôt huit jours, avec Polichinelle !

Il sort. Dufresny s'élance comme pour le retenir, mais il revient sur ses pas et s'assied accablé, en donnant les signes du plus profond découragement.

SCÈNE V.

DUFRESNY.

Encore un qui me fuit, hélas, après le roi !
Morbleu, dirait-on pas que je porte avec moi
Les malédictions du destin, comme Oreste ?
C'est donc la vie ! Eh bien, le théâtre me reste !
Là du moins, dans les temps voilés de crêpes noirs,
Notre gaîté brandit son thyrse tous les soirs,
Dans quelque chaud décor où descendent les fées !
Je les vois, fol essaim; de verveine coiffées,
Éparpillant les fleurs d'un langage poli
Sur l'œuvre que je tente avec Biancolelli.

Prenant un manuscrit.

Quel sujet effrayant et neuf! *Ma Mère l'Oie !*
Les contes bleus ! la toile immense où se déploie,
Au milieu des géants dont les nains sont vainqueurs,
L'intrigue de la vie et le roman des cœurs !

Parcourant le manuscrit.

Là... le Prince Charmant d'abord trouve Peau d'Ane

En robe de soleil, mais l'ogre...
Jetant le manuscrit avec dédain.

Rien ne damne
Un trouvère gaulois comme d'écrire à jeun,
Et quoique fou des vers, je n'en trouve pas un,
Si le vin, cet ami prodigue et toujours riche,
N'en chuchote d'abord le premier hémistiche !
Pour être bon rhythmeur, j'en crois le doux Flaccus,
Il faut suivre non pas Erato, mais Bacchus !
C'est ce bon enchanteur dont la voix familière
Me dira si l'on peut trouver après Molière
Ces fredons imprévus qui valaient des juleps
Contre tous les ennuis !

Il va chercher une bouteille et se verse à boire.

Mais, par le Dieu des ceps !
Quel vin piteux ! avec quel regard il me lorgne !
Assurément j'ai vu dans un cabaret borgne
Ce clairet qui m'affronte avec un air railleur !
Ah ! fi ! le mauvais vin !

Lucrèce et Biancolelli entrent suivis de deux valets, qui dressent sur la table une collation de fruits et de vins.

SCENE VI.

DUFRESNY, BIANCOLELLI, un peu ivre, LUCRÈCE,
DEUX VALETS.

LUCRÈCE.
En voici du meilleur !
DUFRESNY.
Biancolelli !
BIANCOLELLI.
Bois donc et n'écris plus ! Un cancre,
Avec sa mine rogue et ses doigts tachés d'encre,
Fait, rien qu'en se montrant, fuir les Jeux et les Ris !

SCÈNE VI.

LUCRÈCE, prenant Biancolelli par la main.

Au contraire, marcher par les sentiers fleuris,
Céder folâtrement à l'amour qui vous presse, —

BIANCOLELLI.

S'égarer en tenant la main de sa Lucrèce, —

LUCRÈCE.

Égrener la moisson entière en un instant, —

BIANCOLELLI.

C'est vivre, Dufresny !

DUFRESNY.

Mais le travail, pourtant !
L'inspiration fuit, pour peu que l'on diffère.

BIANCOLELLI.

Les poëtes, ami, sont nés pour ne rien faire.

DUFRESNY, à Biancolelli.

Ainsi tu ne veux pas travailler aujourd'hui ?
Et nos comédiens ?

LUCRÈCE, à Dufresny.

Ne comptez plus sur lui
A présent ! Il est riche et ne veut plus que vivre.
C'est moi seule qui suis sa chanson et son livre.

DUFRESNY.

On n'en peut trouver un qui soit plus séduisant.

BIANCOLELLI.

Non, sans doute, et je veux mourir en le lisant.

DUFRESNY.

Il contient la sagesse.

BIANCOLELLI.

Et le charmant délire !

DUFRESNY.

Ah! qu'on est malheureux de ne plus savoir lire!
Mes livres s'appelaient jadis Rose et Babet.

<center>Lucrèce va vers la table et verse du vin dans les verres.
Biancolelli et Dufresny la suivent.</center>

<center>LUCRÈCE, versant à boire.</center>

Cher savant, on vous peut rapprendre l'alphabet.

BIANCOLELLI.

En te le prédisant je serai bon oracle,
Et je connais des yeux qui feront ce miracle.

<center>LUCRÈCE, élevant son verre.</center>

A notre insouciance! à la joie! au printemps!
Aux fous dont le désir aura toujours vingt ans!

DUFRESNY.

Vingt ans! Et qui les a?

BIANCOLELLI.

 Qui? Toi-même, après boire.

DUFRESNY.

Mais, d'où vient ton Potose?

BIANCOLELLI.

 Ah! c'est toute une histoire.
Voici dix ans (notre art jeune encor triomphait),
Un honnête seigneur, noble, riche et bien fait,
Trahi par sa maîtresse, et toujours épris d'elle,
Voulut, à ce qu'on dit, mourir pour l'infidèle.
Comme un démon sans doute, hostile à son honneur,
Lui soufflait ce projet, notre homme, par bonheur,
Entre à la Comédie-Italienne. Proie
Saignante, venait-il chercher un peu de joie,
Ou le sort daigna-t-il combattre Dalila?
Je ne sais; mais enfin on jouait ce soir-là,

Pour la première fois, une farce excellente,
Où l'Arlequin, bouffon d'une idylle galante,
Parodiait l'amour avec tant de sanglots
Mêlés fantasquement au bruit de ses grelots,
Et, tout en feu devant les spectateurs paisibles,
Leur dépeignait si bien nos désespoirs risibles,
Que cet amant, guéri de chercher le trépas,
Faillit mourir de rire et ne se tua pas.
Toute sa vie il eut une sincère estime
Pour l'étrange sauveur, pour le plaisant sublime
Qu'il appelait partout son ange gardien !

LUCRÈCE, riant.

Un ange en masque noir !

BIANCOLELLI.

Or, ce comédien,
Dont l'heureuse magie encor pour nous opère,
C'était le glorieux Dominique, mon père !

DUFRESNY.

L'esprit même ! Pourtant, à ce que l'on a dit,
Ton père, que jadis le roi même applaudit,
Après trente succès, ne te laissa pour vivre
Que sa batte, son nom et son exemple à suivre.

BIANCOLELLI.

C'était tout !

LUCRÈCE.

Mais celui que, par son art si beau,
Il avait ramené des portes du tombeau,
Ce seigneur, autrefois épris d'une inhumaine,
Et qu'Argentine avait guéri de Célimène...

DUFRESNY.

Eh bien ?

LUCRÈCE.

Qu'il eût mal fait de suivre son dessein !

BIANCOLELLI.

Le bon seigneur mourut hier sans médecin...

LUCRÈCE.

Et par un testament dont la forme est unique,
Il lègue tout son bien au fils de Dominique,
A Biancolelli même!

DUFRESNY.

O sort toujours mesquin !
Que ne m'as-tu donné pour père un Arlequin,
Si pour avoir la chance égale, et te combattre,
C'est trop peu de tenir mon sang de Henri quatre !
Résigne-toi, poëte, et vieillis sans effroi !
Te voilà délaissé des femmes et du roi,
Tout est dit ! Le flot d'or fuit les sables arides.

BIANCOLELLI.

Moi, je veux fuir l'ennui, la sagesse et les rides :
Juge si plus longtemps je puis rester auteur !

DUFRESNY.

Et qu'exige de toi ce digne testateur ?
Veut-il un mausolée et son éloge en chaire ?

BIANCOLELLI.

Il veut que je le pleure en faisant bonne chère,
Et nous le pleurerons, malgré les envieux !
Il m'ordonne de boire en tout temps du vin vieux,
J'en veux boire ! Il défend d'une façon expresse
Que je meure d'amour aux pieds d'une maîtresse,
J'en vivrai ! Chaque été n'a qu'une fois des lys ;
Je ne serais jamais que Dominique fils :
Donc, ami, je renonce aux Muses de la Grèce!

DUFRESNY.

Vous entendez pourtant ce blasphème, ô Lucrèce !
Qu'en dites-vous ?

LUCRÈCE.

Il est heureux, il a raison !
Après nous, qui voulons cueillir la floraison,
Vienne l'Hiver, ce vieux qui baisse la paupière,
Et se chauffe en tremblant auprès d'un feu de pierre !
Vos maîtres les anciens, en vers mélodieux
Disaient que le bonheur est agréable aux Dieux :
Eh bien ! je suis pareille à ces Dieux égoïstes !
J'ai dépassé le but des graves alchimistes,
Mon cœur est un creuset,

Elle effeuille une rose.

Ma raison, la voici !
Fi ! que me parlez-vous d'un poëte transi
Près de la Faim songeuse accroupie à sa porte !
Il a, me dites-vous, l'avenir ? Que m'importe !
Moi, je veux de soleil emplir mes yeux ardents,
Aspirer l'air, et mordre avec mes blanches dents
A tous les fruits pourprés qui pendent sur les branches !
Il faut la forêt verte à mes allures franches,
A ma jeune beauté l'éclair des diamants,
Et les satins et l'or, afin que les amants
Comparent, éblouis, au regard qui les noie,
Tous ces rayonnements de lumière et de joie !

Élevant son verre où le vin brille.

Au bonheur !

DUFRESNY.

Le bonheur ! un mot qui n'a plus cours !
C'est un dieu pèlerin dont les repos sont courts !
Le bonheur ! son sourire émerveilla la France
Quand je naissais, jadis, aux saisons d'espérance
Où le monde suivit, par le rhythme guidé,
La flûte de Segrais, les clairons de Condé ;
Où, près des palais neufs qu'envahira le lierre,
Daphné ressuscitait pour troubler La Vallière !

Mascarades du Louvre et de Fontainebleau,
Héroïsmes mondains, miraculeux tableau !
Tout a cessé, Phœbus est mort dans une éclipse,
Et le riant Éden cachait l'Apocalypse !
Le bonheur ! Ah ! voyez les parcs à l'abandon,
Et Boileau vieillissant qui pardonne à Pradon !
Ils sont passés les jours des combats et des fêtes !
Que chanteraient encor les Nymphes des poëtes ?
Le roi n'est plus aux bords du Rhin ! Non, à Marly,
Ermitage et prison, il s'est enseveli,
Tandis qu'à ses côtés veille, gardant la porte,
Le spectre de la vieille en robe feuille morte,
Qui, victime deux fois d'un hymen incomplet,
Bâille avec Pharaon plus qu'avec Jodelet !

LUCRÈCE.

La Maintenon n'est pas chez nous !

BIANCOLELLI.

On boit au Temple,
Buvons ailleurs !

DUFRESNY.

Le vin s'aigrit !

BIANCOLELLI.

Donne l'exemple
Aux poltrons ! Toi qui sais trouver des mots si doux,
Poëte, viens aussi... ne rien faire, avec nous !

LUCRÈCE.

Laissons-nous tous les trois mener par la folie
Vers ma terre natale ! Italie ! Italie !
C'est le cri de mon cœur sous ce climat brumeux !
Quand fuiront les oiseaux, nous partirons comme eux,
Et nous retrouverons parmi les mélodies
Le bon nid gazouillant des vieilles comédies,

Où toute la nichée au plumage vermeil
Fait éclater son rire en face du soleil !
Oui, nous irons toucher du pied les mosaïques,
Nous bercer dans la brise où passent les musiques,
Et rire avec Boccace au pied des orangers !
Ou, si vous avez peur de mes champs étrangers,
Nous pourrons dans vos bois, qu'un nouvel art décore,
Arranger pour nous seuls une Italie encore,
Et, dans quelque séjour par vos soins embelli,
Près du riant Aulnay retrouver Tivoli !

BIANCOLELLI.

Laisse le champ stérile et nu que tu défriches,
Prends ton bâton de route et viens, nous sommes riches !

DUFRESNY, rêveur.

Non ! avoir de l'or, c'est savoir qu'on n'en a pas
Sur votre pas, d'ailleurs, puis-je régler mon pas
Comme à ce qui me hait sauvage à ce qui m'aime,
J'ai, vous le savez bien, quitté le roi lui-même
Par amour de l'espace et non pas par fierté.
Je n'estime ici-bas qu'un bien : ma liberté !

BIANCOLELLI.

O l'esclave éternel qui ne veut pas de chaînes !

LUCRÈCE.

Malgré l'automne, il est encore sous les chênes
Festonnés par la mousse, un coin de gazons verts :
Adieu, nous allons être heureux !

BIANCOLELLI.

 Toi, fais des vers

DUFRESNY.

Adieu, Jeunesse !

LUCRÈCE, avec raillerie.

 Adieu !

SCENE VII.

DUFRESNY.

Les fous ! Non, ils sont sages.
Pourquoi les effrayer par mes vilains présages ?

Avec mélancolie.

Il sera toujours temps !

Il regarde tristement la table chargée de flacons vides.

Ces débris de festin,
C'est l'image parfaite, hélas! de mon destin.
Donc, vous n'avez plus rien à dire, ô flacons vides,
Qui versiez tout à l'heure à leurs lèvres avides
Une ivresse si gaie et des espoirs si fous?
Rien, n'est-ce pas? Eh bien, moi, je suis comme vous!
Comme vous j'ai caché dans mes urnes choisies
Mille étincelles d'or ! Toutes les fantaisies
Pour lesquelles vingt ans mon feu se dépensa,
C'était la royauté de mon Sancho Pança !
Chanteur, peintre, soldat, que d'espoirs éphémères
M'ont bercé, qui cachaient la griffe des Chimères !
Ah ! pauvre Dufresny, que vas-tu devenir !

Relevant la tête.

Un hasard de bonheur et je puis rajeunir,
Pourtant ! Vin généreux, je n'ai pas bu ta lie,
Je ne céderai pas à la mélancolie !
Soyons homme. Il me faut de l'esprit le plus gai,
J'en trouverai, morbleu !

Retombant dans son accablement.

Je suis bien fatigué.

Quels sont les vieux amis qui de moi se souviennent?
Et la gloire qui fuit! les quarante ans qui viennent!
Encor si la maison n'était pas vide! Mais
Être triste, être seul, être pauvre, et jamais
Ne voir sur ces murs froids que l'ennui décolore
Un sourire indulgent qui me rendrait l'aurore!
Pardieu! cette Angélique est un joli minois!
Ces grands yeux où l'amour vous guette en tapinois,
Et ce poignet d'enfant si fin sous la dentelle!...
J'ai dit que j'étais vieux, n'y pensons pas.

<div style="text-align:center">Apercevant Angélique qui entre.</div>

<div style="text-align:right">C'est elle!</div>

SCÈNE VIII.

DUFRESNY, ANGÉLIQUE.

<div style="text-align:center">DUFRESNY.</div>

Vous avez retrouvé mes manchettes?

<div style="text-align:center">ANGÉLIQUE.</div>

<div style="text-align:right">Mais non!</div>
Je reviens pour l'argent.

<div style="text-align:center">DUFRESNY.</div>

Que je perde mon nom,
Que je ne touche plus ni mes dés ni mon verre,
Si, mes fonds rassemblés par un caissier sévère,
Il reste dix deniers en tout dans mon tiroir!
Jetez pourtant, ma belle, un regard au miroir!
N'est-ce pas un péché, quand on a cette bouche
Et ce front, d'imiter la Lésine à l'œil louche?
Pourquoi me quereller sur mes doublons absents?
Vous à qui le destin prodigue ses présents,

Crésus, qui possédez cette richesse insigne,
Des dents de perle, un pied mignon, un cou de cygne,
Chantez, sans vous lasser, un *Deo Gratias,*
Et puis riez ! Sur vous, pareille à feu Bias,
Vous portez vos trésors, le duvet au visage,
Et, dans un sein de neige, un esprit vif et sage !
Donc, vous devez narguer l'argent ! Il serait fou
De quêter des écus, quand on a le Pérou !

ANGÉLIQUE.

Vous parlez bien, monsieur ; mais ce n'est pas mon compte.

DUFRESNY.

Fi ! l'Harpagon en fleur ! certes pour toi j'ai honte.
Je te rêvais cigale et te voilà fourmi !
Mais pourtant d'où te vient ce désir ennemi ?
Pourquoi ces dix écus ? Chez toi veux-tu des fresques ?
Veux-tu, par grand courroux contre les Barbaresques,
Poursuivre sur les mers le nom mahométan,
Et fréter des vaisseaux pour battre le sultan ?
Pour garder les abords de ta blanchisserie,
Te faut-il des dragons ? Parle !

ANGÉLIQUE.

 Je me marie.

DUFRESNY.

Toi, pauvre enfant ? Encore une fille à la mer !

ANGÉLIQUE.

Les rubans et la fleur d'oranger coûtent cher,
Et...

DUFRESNY, l'interrompant.

 Qu'est ton prétendu ?

ANGÉLIQUE.

 Claude est valet de chambre
Chez monseigneur d'Harcourt.

SCÈNE VIII.

DUFRESNY, rêveur et la regardant.

Sa taille qui se cambre,
Comme au mois de la sève un pampre refleuri,
Pliera dans les gros bras d'un maraud ! Ce mari
Qui ne saura jamais pourquoi sa femme est belle,
Va dresser aux baisers cette lèvre où j'épèle
Les secrets qui jadis égaraient ma raison !
C'est pitié ! J'aimerais autant voir le blason
Arrosé par le sang d'un brave gentilhomme
Servir de bât au dos d'une bête de somme,
Que de voir cette noce et ces longs cheveux bruns
Où le désir furtif se prenait aux parfums,
Coiffés et décoiffés par une main rougeaude !

ANGÉLIQUE, insistant.

Monsieur, les dix écus ?

DUFRESNY.

Hein ? tu disais ?... ce Claude,
Tu l'aimes ?

ANGÉLIQUE.

Hé, monsieur ! il faut faire une fin !

DUFRESNY.

Sans avoir commencé ?

ANGÉLIQUE.

Monsieur, le diable est fin,
Et j'ai vingt ans !

DUFRESNY.

Dis-moi si tu l'aimes ?

ANGÉLIQUE.

Qu'importe ?
Que j'aime ou non, j'épouse, et ma sagesse est forte !

DUFRESNY.

Très-bien !

ANGÉLIQUE.

Claude est vaillant, et...

DUFRESNY.

Tu ne l'aimes pas !
Allons donc !

ANGÉLIQUE.

Oh ! Monsieur, plus bas, parlez plus bas !
Est-ce ma faute, si je reste sans défense
Contre les souvenirs de ma joyeuse enfance ?
Car, quand j'étais petite, on s'amusait chez nous !
Notre cabaret fut longtemps le rendez-vous
Des auteurs en renom !

DUFRESNY.

Vraiment ! Où donc était-ce ?

ANGÉLIQUE.

Devant le Châtelet, *au Noé de Lutèce.*

DUFRESNY.

Un Noé costumé comme Adam ! Je le vois,
Ce biblique patron de monsieur Pillevoix !

ANGÉLIQUE.

Mon père !

DUFRESNY.

Hôte commode et que je me rappelle !
Sous sa treille, en été, Despréaux et Chapelle
Devant un large pot de clairet angevin,
Et le vidant tous deux, prêchaient contre le vin !
Santeuil balbutiait d'une voix incertaine
Un distique latin fait pour une fontaine,
Lulli gesticulait tous ses airs d'opéras !

ANGÉLIQUE.

Et vous, monsieur, un feutre à plume sous le bras,

(J'avais douze ans alors, vous n'en aviez pas trente,)
Vous veniez, l'œil en feu, la mine conquérante,
Hardi comme un sergent, paré comme un écrin !
Et des gaietés ! Je sais encore le refrain
Des vendangeurs qui vont dans la vigne à Claudine !
Vous me l'avez appris.

DUFRESNY.

 Oh ! oh ! l'œuvre est badine,
Mais je t'aime d'avoir retenu mon couplet !

ANGÉLIQUE.

Moi, je m'en veux du mal ! Et comment, s'il vous plaît,
Être heureuse et docile aux devoirs de la vie,
Moi qui jusqu'au lavoir banal suis poursuivie
Par l'éternel regret de ces hôtes fameux !
Moi que le désir tient, non pas d'être comme eux,
Comme vous, connaisseuse en musique et savante,
Mais d'exister près d'eux, à leur ombre, en suivante !

DUFRESNY.

En suivante ? En maîtresse !

ANGÉLIQUE.

 Oh ! monsieur Dufresny,
Vous me raillez trop vite et je n'ai pas fini !
Que me demandiez-vous ? Si je suis fort contente
D'épouser le mari que me donne ma tante ?
Comme je n'osais pas me taire, j'ai menti !
Mon mensonge a tort ! Claude est assez bien bâti
Pour un laquais, il porte à ravir sa livrée,
Il brille au rigodon... mais il me désagrée !
Mais, malgré tout son fard, il est déjà caduc !
Mais il tombe à genoux pour parler de son duc,
Et prend son air moqueur, si je vante un poëte !
Hier, pour varier l'ennui du tête-à-tête,

Je lui contais comment jadis au cabaret,
Molière soucieux, par mon babil distrait,
Me prit, j'avais quatre ans ! me tapa sur la joue,
Et me nomma (charmé par ma petite moue)
Sa fille ! Entendez-vous, sa fille ! — Il en a ri !

DUFRESNY.

Il en a ri ! Vrai Dieu ! moi j'en suis attendri,
Et pour mieux expier le crime de ce rustre,
Sur ce front qu'a touché la main du père illustre,
Frère pieux, veux-tu que je mette un baiser ?

ANGÉLIQUE.

J'aurais mauvaise grâce à vous le refuser !
A part.
Il l'a trop gentiment gagné.

DUFRESNY, embrassant Angélique. A part.

Tendre et naïve !
O doux songe ! est-ce enfin le bonheur qui m'arrive ?

ANGÉLIQUE, très-émue.

Adieu !

DUFRESNY, la prenant par la taille.

Pourquoi partir ? avons-nous arrêté
Nos comptes ? Je vous dois ?...

ANGÉLIQUE, sérieusement.

Laissez, en vérité !

DUFRESNY.

Si vous vous repentez de votre confidence,
Adieu, mademoiselle !

ANGÉLIQUE.

Ah ! de mon imprudence,
C'est lui qui me punit ! Tant mieux, j'avouerai tout !
Se taire, c'est tromper, et la franchise absout !

Depuis six mois, — quand j'ai reprisé la charpie
De vos rabats, je monte essoufflée et j'épie
Les loisirs tourmentés, qui brûlent votre sang,
Et les grosses fureurs contre le papier blanc !
Je connais tout, projets mort-nés dans la bouteille,
Chefs-d'œuvre qu'un instant produit ! Je m'émerveille,
Et je redescends triste, et juge en arrivant
Claude un peu plus laquais et plus sot que devant !

DUFRESNY.

Chère âme !

ANGÉLIQUE.

C'est assez d'un tel enfantillage !
Voilà pourquoi je vais hâter mon mariage,
Pourquoi je voulais prendre un congé décisif
Et me faire haïr, et pourquoi comme un juif
J'agissais contre vous, et pourquoi tout à l'heure
J'ai trahi mon secret, enfin pourquoi je pleure !

DUFRESNY.

Tu pleures, et pour moi ! Mais me voilà trop fier,
Raffermi pour demain, consolé pour hier !
Tu n'imites pas, toi, les Philis des ruelles,
Qui, pour succomber mieux, contrefont les cruelles !
Tu crois en ton honneur autant qu'au mien, merci.
Merci, mon Angélique ! oh ! je t'adore ainsi,
Toi, chaste ingénuement, sans sublimes postures,
Toi sincère au milieu d'un monde d'impostures !

ANGÉLIQUE.

Silence ! Oh ! le méchant ! il me ment de moitié !
Plus de semblants d'amour, mais un peu d'amitié !
Je vaudrais tout au plus pour ranger votre armoire,
Recoudre vos rideaux et régler mon mémoire !

Vous-même l'avez vu, je ne sais que pleurer,
Et je ne vous comprends qu'à force d'admirer !
Adieu !

<small>Elle pleure.</small>

<center>DUFRESNY, la suppliant.</center>

 Restez !

<center>ANGÉLIQUE.</center>

 Je vais où mon sort me renvoie.
J'y goûterai du calme, et même un peu de joie !
Close dans mon ménage et végétant sans bruit,
J'essaierai d'oublier votre oubli ! Mais la nuit,
Mes rêves parleront ainsi que tu me parles,
Et puis, que j'aie un fils, il s'appellera Charles !
Et...

<center>DUFRESNY.</center>

Je t'épouserai, moi, je t'épouserai !

<center>ANGÉLIQUE, avec explosion.</center>

Vous !

<center>DUFRESNY, très-vivement.</center>

 Mon cousin criera ; mais je glorifierai,
Dans des noëls tournés d'une verte manière,
Le goût de notre aïeul pour une jardinière !
Nous n'aurons pas de place au gala de la cour,
Mais l'amour vaut un trône, et nous avons l'amour !

<center>ANGÉLIQUE.</center>

Ah ! vous extravaguez ou c'est moi qui délire !

<center>DUFRESNY.</center>

Quel prodige est-ce donc qu'un vieux porteur de lyre,
Sans amis, ait horreur de l'éternel exil,
Et que le noir janvier veuille épouser avril ?

<center>ANGÉLIQUE.</center>

Mais songez-vous ?...

DUFRESNY.

 Je songe, ô ma gaîté conquise,
Que si j'étais marquis, je vous ferais marquise !
D'ailleurs, si les jaloux font trop de brouhaha,
Fille de Pharaon, et toi, Nausicaa,
Princesse dont Ulysse admira la lessive,
Nobles garants, contre eux vous prendrez l'offensive !

ANGÉLIQUE.

Comme vous m'enchantez par ces beaux sentiments !

DUFRESNY.

Tant mieux, ma foi ! Pourtant, en dehors des romans,
A ton futur, dis-moi, pour ton gîte et tes vivres,
Tu n'offrais pas de dot ?

ANGÉLIQUE.

 Mais si, douze cents livres.

DUFRESNY.

Douze cents ! un Pactole, où, paisibles rentiers,
Nous puiserons tous deux le bonheur par quartiers,
Et...

SCÈNE IX.

DUFRESNY, ANGÉLIQUE, ABSALON, complètement ivre.

ABSALON, entrant avec le chapeau de Dufresny à la main.

Monseigneur, je suis votre valet !

DUFRESNY.

 A l'autre !
Quel est ce goinfre avec ses airs de patenôtre !

ABSALON, à Angélique.

Madame...

DUFRESNY, poussant Absalon pour l'empêcher de parler
à Angélique.

Il va sans doute éclater dans sa peau !
Que veux-tu ?

ABSALON.

Monseigneur, voilà votre chapeau.
Je viens vous réclamer sept pistoles.

DUFRESNY.

Vous dites ?

ABSALON.

Sept pistoles.

DUFRESNY.

Faquin !

ABSALON.

Celles que vous perdites
Hier, à l'Académie, où vous faisiez chorus,
Contre un patron à moi, le chevalier Cyrus !

DUFRESNY.

Morbleu ! comment payer cette dette !

ANGÉLIQUE, à part.

Ah ! pauvre homme !

DUFRESNY, à part.

Devant elle, ce bruit ! pour sept louis, en somme !

ABSALON, de plus en plus ivre.

Je suis un bon valet, on me nomme Absalon !
Jusqu'au paiement, je reste ici... dans ce salon !

DUFRESNY, exaspéré.

Toi, pendard !

ANGÉLIQUE, à part.

Si j'osais !...

ABSALON, à part.

Je vais faire un esclandre !

Haut à Dufresny.

Le chevalier Cyrus dit qu'il ne peut attendre.
Il a besoin du tout... pour doter un sergent !

ANGÉLIQUE, voyant l'embarras de Dufresny. A part.

J'ai le droit d'obliger mon mari !

ABSALON, insistant avec insolence.

Cet argent !...

ANGÉLIQUE, timidement, à Dufresny.

Mon épargne est toujours chez mon tuteur, qui loge
Là, sur la place...

DUFRESNY, hésitant.

Eh bien !...

S'éloignant d'Angélique. A part.

Mais, diantre ! je déroge !
L'histoire tourne mal et mon rôle est piteux !
Vieux garçon dédaigné, rimeur nécessiteux,
J'irais vivre aux dépens de cette brave fille !
Que penseraient de moi ma muse et ma famille ?

ABSALON, à Dufresny, dignement.

Réglons.

DUFRESNY.

Drôle ! va-t'en d'ici !

ABSALON, blessé.

Sans mon butin ?

DUFRESNY.

Dis que je porterai l'argent demain matin.

ABSALON.

Non, monseigneur a l'âme, à coup sûr, trop sensible !

Avec emphase.

Un poëte !

DUFRESNY.

Va-t'en !

ABSALON.

La chose est impossible.
Je ne sortirai pas sans avoir rien reçu.

DUFRESNY, battant Absalon.

Prends donc ceci, maroufle !

ABSALON, criant et s'enfuyant.

Ah ! ah ! si j'avais su !

DUFRESNY, très en colère, et se promenant de long en large.

Vrai Dieu !...

ABSALON, rentrant et criant à tue-tête.

Je sifflerai vos pièces de théâtre !

Dufresny court après Absalon, qui s'enfuit.

SCENE X.

DUFRESNY, ANGÉLIQUE.

ANGÉLIQUE, doucement.

Pourquoi ne pas payer ?

DUFRESNY, sans l'écouter.

O misère ! ô marâtre !

ANGÉLIQUE, timidement.

Charles !

DUFRESNY.

Résignons-nous à mon isolement !
Je ne méritais pas de vieillir en l'aimant.

ANGÉLIQUE.

Parlez-moi ! Vous voilà tout lugubre !

DUFRESNY, embarrassé.

Un obstacle...

ANGÉLIQUE, pâlissant.

Mon Dieu !

DUFRESNY, avec feu.

Qu'on peut briser...

Avec accablement, à part.

Oui, mais par un miracle !

<small>Il s'assied très-triste. Angélique s'approche de lui avec un grand trouble. Un instant de silence, jusqu'à l'arrivée de Desmarres.</small>

SCÈNE XI.

DUFRESNY, ANGÉLIQUE, DESMARRES.

DESMARRES, entrant très-exalté.

Ah ! mon cher, quel succès ! j'en suis encor troublé !
Quels applaudissements ! que de monde assemblé !
Dames à falbalas, marquis, abbés, poëtes...
C'était superbe !

DUFRESNY, s'impatientant déjà.

Où donc ?

DESMARRES.

Chez les marionnettes !
Jamais de plus d'esprit on ne nous régala !

<small>Il va décrocher un miroir et remonte la scène en le tenant dans ses mains.</small>

Figure-toi d'abord que l'horloge est par là,
Au moment où Zerbin entre par la croisée,
Et que...

<small>Desmarres, oubliant qu'il tient quelque chose, fait un geste et laisse échapper le miroir, qui est retenu à temps par Dufresny.</small>

DUFRESNY.

Ma foi, j'ai cru cette glace brisée.

<small>Au mot *glace,* prononcé par Dufresny, Desmarres, comme frappé d'un souvenir soudain, pousse un grand cri.</small>

DESMARRES.

Ah !

DUFRESNY.

D'où vient ce transport ?

DESMARRES, avec entraînement.

Je l'avais oublié !
Te voilà riche, heureux...

DUFRESNY, exaspéré.

Quoi ?...

DESMARRES.

Réconcilié
Avec le roi !

DUFRESNY.

Comment ?

ANGÉLIQUE.

Dieu ! que je suis heureuse !

DESMARRES, retombant dans sa distraction.

Certes ! l'intrigue est neuve, ardente, aventureuse !

DUFRESNY.

Quelle intrigue ?

DESMARRES.

La pièce ! Elle a fort réussi.

DUFRESNY.

Mais, bourreau, ta nouvelle ?

DESMARRES.

Ah ! c'est vrai. M'y voici.
Tu sais qu'on demandait au roi le privilège
D'une manufacture...

DUFRESNY.

Eh ! comment le saurais-je !

DESMARRES, très-vite.

Pour des glaces. De là le bonheur imprévu
Qui t'arrive !

DUFRESNY, à bout de patience.

A la fin, j'y renonce !

DESMARRES.

J'ai vu
Tout à l'heure, à côté de moi, sur le théâtre,
Le prince de Conti, riant d'un air folâtre...
Tu sais comme il rit bien !

DUFRESNY.

Es-tu donc décidé
A me pousser à bout ?

DESMARRES.

Jadis chez les Condé
Il me vit, quand j'étais épris de Véronique,
Mon seul amour !

DUFRESNY.

Où tend ceci ?

DESMARRES.

Ma pièce unique,
Il la connaît ! Veut-il citer le parangon
De l'art, il dit toujours : Lisez *Merlin Dragon* !

ANGÉLIQUE.

Nous le lirons !

DESMARRES.

Il va le voir, même en province !
Et je...

DUFRESNY.

Qu'a ma fortune à faire avec le prince ?

DESMARRES.

Pour être bien sincère, il n'était pas à jeun,
Et racontait tout haut à ce grand homme brun,
Tu sais bien, qui toujours l'accompagne... une histoire
Qui te... mais non, jamais tu ne pourras le croire.

DUFRESNY.

Nous verrons bien.

DESMARRES.

Gageons. Madame, au jeu du roi,
Hier, loua bruyamment une chanson de toi.
Le prince alors s'avance et défile tes titres ;
Tes piquants *Entretiens Siamois*, ces chapitres
Où notre La Bruyère eût glané, *Le Dédit,
Le Mariage fait et rompu,* puis *L'Esprit
De Contradiction,* puis l'adroit dialogue
Du *Joueur,* un chef-d'œuvre !

DUFRESNY.

Où va ce catalogue ?
Beaux chefs-d'œuvre, ma foi, qui ne m'ont rapporté
Que beaucoup d'envieux et que ma pauvreté !

DESMARRES.

Père ingrat ! Entraîné par ton apologie,
Sur ta bourse le prince a fait une élégie.

DUFRESNY.

Et le roi ?

DESMARRES.

Le roi dit : « Quoi ! mon pauvre cousin ! »

ANGÉLIQUE, doucement, à Dufresny.

Vous voyez qu'on vous aime encore, mon voisin !

DESMARRES.

Bref! pour achever tout, il te donne une marque
De son ressouvenir... mon ami, quel monarque!
Les banquiers (vois jusqu'où va son affection)
Auront leur privilège, à la condition
De te compter demain soixante mille livres!

DUFRESNY, embrassant Angélique.

O ma femme!...

DESMARRES.

On s'épouse?

DUFRESNY.

O sort qui me délivres!

DESMARRES.

On se marie! alors ne soyez pas ingrats!
J'espère, Dufresny, que tu m'inviteras.

DUFRESNY.

Certes. Même je veux t'envoyer un carrosse.
Mais promets-moi du moins, pour égayer ma noce,
Que ce jour-là, quittant leurs airs étiolés,
Tes canons mieux en point paraîtront consolés!

DESMARRES, fâché.

Mais...

A part, avec réflexion.

Je lui répondrai, morbleu!

DUFRESNY.

Plus de souffrance!
Cette enfant, que tu vois, ami, c'est l'Espérance!
Je l'épouse, et déjà pour fêter mon réveil,
Le soir sur mes carreaux darde un rayon vermeil!

Tout me sourit ! le roi m'a puni de mon doute.
Son soleil a versé des pleurs d'or sur la route
Où, triste pèlerin, sans but je cheminais.
L'amour m'a refait simple et bon, et je renais !

<center>DESMARRES.</center>

Moi, je te perds !

<center>DUFRESNY.</center>

Non pas, j'ai de l'or, c'est-à-dire
Nous en avons ! Ainsi, va vers ce qui t'attire ;
Accueille tes désirs en maîtres absolus,
Obéis au caprice et ne t'avise plus
De dire : « Adieu, paniers, les vendanges sont faites ! »
J'ai de l'or, nous pouvons perpétuer les fêtes !

<center>ANGÉLIQUE.</center>

Pas trop longtemps. Je veux l'ordre dans la maison.

<center>DUFRESNY.</center>

Vous êtes mon bonheur, vous serez ma raison !

<center>DESMARRES, qui n'a pas cessé de se promener en rêvant
profondément.</center>

Tout leur va bien, Thisbé va convertir Pyrame ;

<center>Se grattant le front.</center>

Mais moi, je ne puis pas trouver mon épigramme !

<center>Avec explosion.</center>

Je la tiens !

<center>Haut.</center>

Tu plaignais pour le jour du repas
Mes canons ? Que veux-tu ! tout le monde n'a pas
Le bonheur d'épouser...

DUFRESNY.

 Sa blanchisseuse? Achève.
Vois ces yeux ! Angélique a la noblesse d'Ève,
La meilleure, et l'apporte en dot à son mari ;
Je pense là-dessus comme le roi Henri.

ANGÉLIQUE, au public.

O public, notre histoire est un conte de fées !
Maintenant, l'or abonde aux mains de nos Orphées,
Et, s'ils veulent aimer, pour attirer leurs soins,
C'est peu d'un cœur, il faut un million au moins !
Accueille cependant, public, notre prodigue,
Qui vécut sans argent, amusa sans fatigue,
Et qui, pour bénir Dieu, lui, petit-fils de roi,
Eut assez d'un moment d'opulence, et de moi !

DIANE AU BOIS

COMÉDIE HÉROÏQUE EN DEUX ACTES

ODÉON, 16 OCTOBRE 1863

LES ACTEURS

Diane. M^{lle} *Élise Duguéret.*
Éros. M^{lle} *Dica Petit.*
Gniphon. M. *Romanville.*
Glaucé. M^{lle} *Leprévost.*
Eunice. M^{lle} *Enjalbert.*
Mélite. M^{lle} *Henriot.*

La scène est en Thessalie, dans les bois qui séparent le mont Olympe de la vallée de Tempé.

DIANE AU BOIS

Une clairière, avec des tapis d'herbe, des ombrages, des ruisseaux et une cascade dont on entend le murmure par intervalles. On aperçoit dans le lointain les sommets de l'Olympe, couverts de neige. Au lever du rideau, entre Gniphon, Satyre aux oreilles pointues, aux cheveux ébouriffés, couronnés de lierre, au visage rougissant et imberbe. Il est vêtu d'une peau de chèvre, et l'on voit, attachée sur sa poitrine par un cordon en bandoulière, une flûte de roseau. Gniphon tient à la main une outre rebondie, et, pendant toute la première scène, il boit sans interruption, de façon à arriver graduellement à une ivresse complète.

ACTE PREMIER

SCÈNE PREMIÈRE.

GNIPHON.

Le bon tour ! O doux vin par le soleil moiré,
Sois tranquille, je t'ai volé, je te boirai !

Au public.

J'ai dans un antre obscur trouvé le vieux Silène
Ivre et gisant ; le bruit rauque de son haleine
Faisait fuir les oiseaux, du chasseur épiés.
Je m'avançai vers lui sur la pointe des pieds :
L'héroïque vieillard dormait comme une poutre,
Je lui pris cette flûte, et lui volai son outre.

J'engloutirai le vin et je jouerai des airs !
Buvons d'abord. Le vin charme ces lieux déserts,
Et la gaîté par lui dans ces forêts séjourne.
Tiens, voilà du nouveau ! le peuplier qui tourne !
Et le Soleil qui danse en portant son flambeau !
Je suis brave, je suis glorieux, je suis beau !
Pourquoi ne puis-je pas me faire aimer des femmes ?
Ce sont les Dieux, avec leurs sottes épigrammes,
Qui me font ce loisir d'amour exagéré :
Ils m'ont jeté des sorts, mais je me vengerai !
Souvent sur ces hauteurs, où derrière eux je grimpe,
Ils viennent oublier les galas de l'Olympe,
Et, comme un histrion qui descend du tréteau,
Ces grands seigneurs du ciel cherchent l'incognito ;
Mais on les reconnaît toujours à quelques signes !
Je leur veux, dès ce soir, jouer des tours indignes.
Buvons. Je charmerai les Nymphes par mon chant.
Et vous, les Immortels, prenez garde !

Pendant les derniers vers de ce monologue, Gniphon, tout à fait ivre, s'est laissé tomber sur le gazon, où il s'endort profondément. Entre Éros, sans carquois, sans bandeau, sans ailes, enfin sans aucun des attributs mythologiques de l'Amour, mais vêtu en jeune berger à blonde chevelure, avec panetière et houlette. Il a entendu les dernières paroles de Gniphon.

SCÈNE II.

ÉROS, GNIPHON.

ÉROS.

Ah ! méchant !

Il lie Gniphon avec des branches d'églantier.

Tiens ! raille encor les Dieux jaloux ! épie encore
La forêt ! un lien de roses te décore,

Montre aux Nymphes ce front qui les ensorcela !
Méchant Satyre !

GNIPHON, s'éveillant en sursaut.

Hein ! que veut dire cela ?

Il regarde autour de lui ; mais Éros est caché, Gniphon ne voit personne.

Parlez. Où suis-je ? On m'a lié, quelle folie !
Laissez-moi. Je veux fuir. Je défends qu'on me lie.
Par le Styx !

ÉROS, se montrant tout à coup et riant.

Tu défends !

GNIPHON, pleurant et joignant les mains.

Non, je te prie, hélas !
Est-ce toi, cher enfant, toi, bon berger Hylas,
Qui m'as pu maltraiter de la sorte ?

ÉROS.

Moi-même.

GNIPHON.

Délivre-moi !

ÉROS.

Non pas.

GNIPHON.

Rends-moi le bien suprême,
La liberté ! Vois-tu, mon visage est bouffon ;
Mais j'ai le cœur si doux ! Je t'aime.

ÉROS, feignant de sortir.

Adieu, Gniphon

GNIPHON, désolé.

Veux-tu ma flûte, dis ? Que te faut-il pour être
Généreux ? Je te garde une coupe de hêtre
Sur laquelle un renard mord des raisins touffus !
Et je te guiderai vers des antres confus

Où les Nymphes, pliant leurs bras en guise d'ailes,
S'endorment en plein air comme des hirondelles.
Ami, délivre-moi ; je suis vaincu. J'ai faim.

<div style="text-align:center">ÉROS, déliant Gniphon. Avec dédain.</div>

Va donc te faire pendre !

<div style="text-align:center">GNIPHON, triomphant et fanfaron.</div>

Ah ! je suis libre enfin !
Imprudent ! tu sauras la peine qu'on s'attire
A navrer sans motif un honnête Satyre !
Sur ma discrétion tu peux mettre une croix.
Ah ! tu viens nous tailler des croupières ! Tu crois
Mener les gens au gré de ta tête fantasque !
Nous lier ? Nenni, da. Je te connais, beau masque !

<div style="text-align:center">ÉROS.</div>

Moi !

<div style="text-align:center">GNIPHON.</div>

Je sais tout. Depuis que tu t'es fait berger,
C'est un Dieu que ces bois ont l'honneur d'héberger !

<div style="text-align:center">ÉROS.</div>

Si tu m'as reconnu, tremble donc.

<div style="text-align:center">GNIPHON.</div>

Plus d'entrave !
Hercule a devant toi fléchi ; moi, je te brave.

<div style="text-align:center">Avec afféterie.</div>

Oiseau malin, j'échappe aux serres de l'autour !

<div style="text-align:center">ÉROS.</div>

Par quelle ruse as-tu deviné que l'Amour
Se cachait, retenu dans un humble servage,
Sous l'habit d'un bouvier, dans ce vallon sauvage
Oui, les Dieux ont voulu mon exil, en effet !

<div style="text-align:center">GNIPHON.</div>

Diane a fait le coup, je pense. Elle a bien fait.

ÉROS, rêveur.

Tu demandais, Sylvain, qui m'a volé ma gloire
Et mes splendeurs? Vois-tu saigner mes pieds d'ivoire?
Avant les Immortels, parmi les Dieux géants
Qui volaient, éperdus, sur les gouffres béants,
Dans l'éther vaste, aux jours de la force première,
Je parus; je naquis de la pure lumière,
Fils de la flamme, esprit du monde essentiel:
Eh bien, regarde-moi, je suis banni du ciel!

GNIPHON.

Bon!

ÉROS.

J'y parus d'abord comme un enfant timide.
Les Immortels, ravis par ma prunelle humide,
Admiraient mon regard au fulgurant essor,
Et tous ces meurtriers baisaient mes cheveux d'or.
On disait: « Qu'il est beau, même dans ses tristesses! »
J'égarai sur mes pas les tremblantes Déesses
Qui me nommaient le doux, l'harmonieux archer;
Les durs Olympiens, dédaignant de marcher
Aux combats, oubliaient leurs immortelles haines,
Et mon feu pénétrant circula dans leurs veines!

GNIPHON, soupirant.

Je connais ce feu-là!

ÉROS, s'animant.

Dans la céleste cour
Ce ne fut que chansons et que soupirs d'amour;
Les aveux s'échangeaient au murmure des lyres;
Sous les bosquets divins, la mère des sourires
Enchaînait Mars vaincu dans ses bras onduleux;
Phébus chantait sa peine, et Minerve aux yeux bleus,

Pour la première fois jalouse de parure,
Devant les miroirs d'or peignait sa chevelure.
Junon se couronnait de fleurs !

GNIPHON.

Tableau riant
Et qui dut réjouir le magique Orient !
Tant d'hymens célébrés par tes épithalames !
Les Déesses pleurant comme de simples femmes,
Et rangeant à l'amour l'éternelle cité !
Mais comment a fini cette félicité
Que ne troubla jamais le regard d'un profane ?
Dis, enfant ?

ÉROS.

Tu connais la cruelle Diane.
Elle seule, gardant le carquois des chasseurs,
N'osa pas de l'hymen affronter les douceurs,
Et sa poitrine où vole un parfum d'ambroisie,
Sous les rayons du soir trembla de jalousie.
Elle vint dans l'orage, aux lueurs de l'éclair,
Embrasser les genoux du divin Jupiter.
L'Olympe était perdu d'honneur, assurait-elle,
Si l'on ne me chassait de la troupe immortelle ;
Elle disait aussi que par tout l'univers
Les poëtes raillaient nos fautes dans leurs vers,
Et riaient d'avoir vu sous des ailes de cygne
Celui qui fait frémir les étoiles d'un signe !
Pour elle qui se plaît, redoutable à nos jeux,
Dans l'horreur des déserts et sur les pics neigeux,
Tremblante de la honte où ce mépris la jette,
Elle voulait s'enfuir dans les bois du Taygète,
Et dans les antres noirs, pendant l'éternité,
Ensevelir sa haine et sa virginité.
Qu'elle était belle ainsi, la Nymphe tutélaire,
Tordant sa lèvre ardente et rouge de colère !
Jupiter l'exauça, je partis pour l'exil.

GNIPHON, à part.

Et, certes, Jupiter ce jour-là fut subtil !
<div style="text-align:center">Haut, hypocritement.</div>
Hélas !

ÉROS.

Ne me plains pas, car ma vengeance est mûre.
Déjà, glacé d'ennui, tout l'Olympe murmure,
Et boit avec dégoût la céleste liqueur :
J'en partis suppliant, j'y reviendrai vainqueur !
Mais, vois-tu, mon secret est né dans ce bocage
Comme il y doit mourir ; c'est pourquoi je t'engage
A n'en confier rien aux passants, rien aux bois,
Rien à l'oiseau, rien même à la biche aux abois !
Si tu trouves pourtant l'aventure plaisante,
Parle, mais on te change en bête malfaisante,
En vieux saule difforme, ou bien en rocher noir,
Et toi, si gracieux et si charmant à voir,
Tu feras de la sorte une laide figure !

GNIPHON.

C'est la bataille ! Eh bien, j'en accepte l'augure,
Et, si j'étais bavard, je pourrais dire aussi
Que, le soir, quand la lune au reflet adouci
Fait briller sur nos fronts sa clarté diaphane,
Tu courtises Glaucé, la Nymphe de Diane.

ÉROS.

Visions !

GNIPHON.

La Déesse aime ce bois sacré.
Elle y viendra sans doute, alors je lui dirai
En effleurant du doigt tes boucles vagabondes :
Voilà celui qui veut ravir tes Nymphes blondes !

ÉROS.

Chimères !

GNIPHON.

Je dirai cela, noble étranger,
Avant qu'à ta prière on me vienne changer
En rocher noir, ou bien en vieux saule difforme.
Cela même.

ÉROS.

A ton aise.

Il s'enfuit en courant.

Attends-moi donc sous l'orme !

GNIPHON, seul.

Il a fui ! Le pendard ose rire. Il a ri.
Courons !

S'arrêtant et revenant sur le devant de la scène. Avec indignation.

Il m'a lié, courbé, raillé, meurtri !
Qui, moi ! l'Ægipan ! moi le roi de ces campagnes !

*Avec colère, en se tournant du côté par lequel est sorti Éros,
et en montrant le poing.*

Attends-moi !

*Il sort. La scène reste vide un instant; puis entre Diane,
peu après suivie de ses Nymphes.*

SCÈNE III.

DIANE, GLAUCÉ, EUNICE, MÉLITE.

DIANE, entrant.

Par ici. Venez, chères compagnes.

Entrent les Nymphes.

MÉLITE.

Nous voici.

DIANE.

Le beau soir !

GLAUCÉ.

Là-bas, dans l'éther bleu
Le soleil est de pourpre et le couchant de feu.

EUNICE.

Sur les rocs endormis la cascade murmure.

MÉLITE.

Un frisson de plaisir agite la verdure.

EUNICE.

La tourterelle près des myrtes prend son vol.

GLAUCÉ.

Tout rayonne.

MÉLITE.

Écoutez le chant du rossignol !

GLAUCÉ.

Et le ruisseau jaseur à sa plainte se mêle.
Écoutez.

EUNICE.

Chante encor, plaintive Philomèle !

DIANE.

Oh ! charme du silence et des asiles frais !
Que ce moment est doux, où les noires forêts
Nous donnent leurs parfums, comme de purs dictames !
Tranquillement, bien loin du tumulte, entre femmes,
Je veux faire un festin rare et délicieux
En cueillant aux figuiers sauvages, sous les cieux,

Leur rouge fruit mûri sur la colline roide,

<small>Montrant la cascade.</small>

Et me désaltérer à cette eau claire et froide !

<small>Les Nymphes cueillent des fruits et les disposent dans des paniers qu'elles font d'une large feuille et de quelques branches légères, puis les apportent sur la mousse, où Diane s'assied avec elles près de la cascade.</small>

Je vais donc me servir un repas à mon goût,
Et pouvoir dénouer ma ceinture, et surtout
Oublier un instant l'Olympe et l'ambroisie !

<center>MÉLITE.</center>

Quoi ! vraiment, se peut-il que l'on s'en rassasie ?
On dit le ciel si riche et l'Olympe si beau !

<center>DIANE.</center>

Ah ! Mélite, un palais, un vertige, un tombeau !
Là-bas, tout resplendit des feux des chrysoprases,
Mais la satiété jusque dans leurs extases
Suit les Olympiens sur ces brillants sommets.
Et ce rire immortel qui n'en finit jamais !
Quel ennui !

<center>GLAUCÉ.</center>

 Mais on dit les Déesses charmantes !

<center>EUNICE.</center>

Leurs cheveux sont pareils aux vagues écumantes, —

<center>MÉLITE.</center>

Et toujours leur visage est fier comme leur nom.

<center>EUNICE.</center>

Qui ne rendrait hommage à l'austère Junon,
Quand ses brodequins d'or vont dans l'herbe fleurie,
Éblouissants !

<center>DIANE.</center>

 Oui, c'est une belle Furie.

EUNICE.

Elle passe pour sage, et ne veut pas d'amant.

DIANE.

Oh ! son cœur est vêtu d'un triple diamant,
Elle est irréprochable, ou du moins fort habile.
Tout tremble à son aspect ; mais à voir que sa bile
S'épanche contre tous en discours outrageants,
On dirait qu'elle en veut terriblement aux gens
Du mal qu'elle se donne à faire la tigresse.

GLAUCÉ.

Pallas hait les festins et leur vaine allégresse.
On vante sa réserve extrême.

DIANE.

Que dis-tu,
Ma petite Glaucé, d'un dragon de vertu
Si rigide qui, pour éviter qu'on l'embrasse,
A besoin de garder son casque et sa cuirasse ?

Rire des Nymphes.

EUNICE, riant.

Quelle sagesse !

MÉLITE.

Mais l'adorable Cypris ?

DIANE.

Sa chevelure est d'or, son visage de lys !
Tout lui sourit ; chacun la fête, chacun l'aime,
Vulcain, Mars, Adonis, Anchise, Phébus même,
Hommes et Dieux ; sans cesse un flot grossit le cours
Sans cesse débordé de ce fleuve d'amours ;
Mais ses larmes, sa voix, ses regards, son sourire,
Tout crie en elle : « Ayez pitié de mon martyre !
Par grâce, adorez-moi ! » Ses yeux, toujours vainqueurs,
Se baissent constamment pour ramasser des cœurs,

15.

Et cette reine aux yeux de flamme, aux bras avares,
En chercherait, je crois, jusques chez les barbares.
Certes, quand on ne craint ni honte ni mépris,
Il est aisé d'avoir des amants à ce prix :
On fait à bon marché ses preuves de noblesse ;
Mais entre nous, enfants, c'est, pour une Déesse,
Respirer un encens par trop substantiel,
Et la chose est fort laide ailleurs que dans le ciel !

<center>EUNICE.</center>

Hébé ?

<center>DIANE.</center>

 De blanches dents et des rires sonores !
Elle est accorte, et porte à ravir les amphores.
C'est un joli minois, qui sans doute plairait
En versant le nectar au seuil d'un cabaret.

<center>GLAUCÉ.</center>

Mais les Dieux ?

<center>MÉLITE.</center>

 Tout célèbre Apollon.

<center>DIANE, avec mépris.</center>

 Un poëte !
Depuis le temps qu'il porte un laurier sur sa tête,
Avec sa lèvre imberbe et son regard vermeil,
Des faiseurs de chansons l'ont pris pour le Soleil.
C'est mon frère, Mélite, un maître en ciselure,
Mais il n'est astre enfin que par la chevelure.
C'est un de ces rêveurs au langage peu sûr
Qui lèchent les torrents et qui mangent l'azur
Du ciel, et qui s'en vont, le feu sur les pommettes,
Peigner à tour de bras les cheveux des comètes !
J'aimerais mieux le voir, couronné de festons,
Retourner franchement à ses petits moutons,
Que s'en tenir toujours à ce triste délire
D'un arrangeur de rhythme et d'un racleur de lyre !

EUNICE.

Et Mars ?

DIANE.

Un trouble-fête ! un glorieux soudard !
Celui-là n'ennuiera personne à force d'art ;
Ce dur géant, plus haut qu'une tour crénelée,
S'avance avec le bruit des chars dans la mêlée ;
Son visage velu, prêt aux rébellions,
Imite la douceur des ours et des lions ;
S'il parle, il fait fuir l'aigle effrayé vers son aire,
Et lorsqu'il dit : « Je t'aime ! » il fait peur au tonnerre.

Avec dépit.

Et puis, tous ces gens-là, tant que dure le jour,
Ne respirent, ne font, ne rêvent que l'amour !
L'amour, quel passe-temps ridicule ! Ames vaines !
Sentir courir la glace et le feu dans ses veines,
Des soupirs, des sanglots, des plaisirs achetés
Par tant de désespoirs et tant de lâchetés,
Voilà ce qu'on récolte à la guerre amoureuse.
L'Amour ! on l'a chassé du ciel, j'en suis heureuse !
Et sa confusion, comme j'en ai joui !
Oh ! vous le haïssez, n'est-ce pas, mes sœurs ?

MÉLITE, avec embarras.

Oui.

EUNICE, de même.

Oui, sans doute.

GLAUCÉ, s'enhardissant.

Pourtant, Déesse...

DIANE, menaçante.

Qu'est-ce à dire ?

MÉLITE.

On trouve...

EUNICE.

Assure-t-on...

GLAUCÉ.

Du charme à ce martyre !

DIANE, irritée.

Tais-toi.

MÉLITE.

Chacun prétend que ces chagrins sont doux..

EUNICE.

Et que ce mal...

GLAUCÉ.

Est bon à souffrir !

DIANE, tout à fait menaçante.

Taisez-vous !
Enfants, la volupté des cœurs de grande race,
Non, ce n'est pas l'amour timide, c'est la chasse !
Entendez-vous le cor de mes Nymphes, là-bas ?
La chasse ivre et fougueuse, image des combats,
Qui, tout le jour, parmi la nature sacrée,
S'en va, d'air balsamique et de sang altérée.
Oh ! la robe agrafée au-dessus du genou,
L'arc à la main, courir nu-jambes et nu-cou,
Franchir un bras de fleuve en nos libres allures
Et sentir les buissons fouetter nos chevelures,
Voir le cerf éperdu fuir sous le vent des cors,
Tandis que, remplissant les montagnes d'accords,
Les voix des chiens de Sparte accouplés dès l'aurore
Font retentir les bois d'un carillon sonore !
Cela, c'est vivre ! mais l'amour, à tort vanté,
La cithare, les fleurs, c'est un charme inventé
Pour des enfants, et non pour des vierges de Thrace.
Plus de repos. Allons, mes vaillantes, en chasse !
Viens, Glaucé.

GLAUCÉ, à part.

Voici l'heure. Oh! j'ai trop combattu!

MÉLITE, à Diane.

Nous te suivons!

EUNICE.

En chasse!

A ce moment, les Nymphes s'élancent pour suivre Diane. Glaucé heurte son pied contre un tronc d'arbre, et chancelle.

GLAUCÉ.

Ah! je me meurs!

DIANE.

Qu'as-tu,
Ma Glaucé? La pâleur s'étend sur ton visage.

GLAUCÉ.

Rien. J'ai heurté le tronc de ce rosier sauvage;
Une branche épineuse a blessé mon pied nu.

DIANE.

Et tu trembles, enfant, pauvre cœur ingénu!
Nous te laissons. Tu peux délier ta chaussure
Près de la source fraîche, et laver ta blessure.

Diane et les Nymphes s'éloignent. Restée seule, Glaucé regarde autour d'elle avec inquiétude, puis revient sur le devant de la scène.

SCÈNE IV.

GLAUCÉ.

Je suis seule. Va-t-il venir? Entends ma voix,
Hylas! Mon beau chasseur, ô toi qui tant de fois
T'endormis à mes pieds sur l'herbe, je t'appelle!
Accours, et prends pitié de ma peine mortelle.

Viens, entends ma voix! Dût la vierge au cœur jaloux
Qui va, l'arc à la main, sur la trace des loups,
Éteindre après mes yeux que tu remplis de joie,
Hylas, mon beau chasseur, il faut que je te voie!
Et dussé-je toujours de ton nom adoré
Fatiguer le tremblant écho, je redirai :
Viens, Hylas! Hylas!

Entre Éros. Il est vêtu en chasseur, avec une trousse pleine de flèches, un grand arc, une gibecière. Il arrive à pas légers, et prend Glaucé dans ses bras. Il la baise sur l'épaule, et la tête de la Nymphe éperdue se penche vers lui.

SCÈNE V.

GLAUCÉ, ÉROS, en chasseur; par intervalles, GNIPHON, caché et épiant les deux amants.

ÉROS, baisant l'épaule de Glaucé.

Ma Glaucé!

GLAUCÉ, à part.

Dieux! je succombe.

A Éros, d'une voix mourante.

C'est toi!

ÉROS.

Tourne vers moi tes beaux yeux, ma colombe!

GLAUCÉ.

Non, va-t'en, je te hais. Ingrat! il a laissé
Dans les larmes l'enfant qu'il nommait sa Glaucé!
Trois jours si longs! trois jours mortels d'attente vaine!
Tout est fini, va-t-en.

ÉROS.

Ne parle pas de haine!

Ton sein, ton jeune sein frissonne de bonheur,
Glaucé, ta lèvre en feu s'ouvre comme une fleur,
Et sur moi, tout brillants de courroux, tes yeux mêmes
Se lèvent comme un ciel, tu vois bien que tu m'aimes !

Depuis un moment, Gniphon est entré à pas de loup, et épie les deux amants, tantôt s'avançant sur la pointe des pieds pour tâcher d'entendre leurs paroles, tantôt se cachant dans un buisson ou derrière un tronc d'arbre, quand il craint d'être aperçu.

Dis-les, dis-les encor, ces mots mélodieux
Qui me ravissaient !

GNIPHON, à part.

Bon. Voilà qui va des mieux.

GLAUCÉ.

Non, non, je veux guérir cette lâche faiblesse.

ÉROS, tendrement.

Et m'a-t-il épargné, le trait d'or qui te blesse ?
Tiens, tiens, sens mon cœur battre et ma main tressaillir.

GLAUCÉ, faiblissant.

Non, laisse-moi, j'ai dit que je veux te haïr.

GNIPHON, à part, avec ironie.

Touchante amour !

ÉROS, à Glaucé.

J'irai mourir, si tu l'ordonnes.

Avec câlinerie.

Ma petite Glaucé, dis que tu me pardonnes !

Tombant à genoux.

Pose tes petits doigts sur mes cheveux flottants
Et parle.

GNIPHON, à part.

Prévenons Diane; il n'est que temps.

Il sort, en menaçant du doigt Éros et Glaucé.

GLAUCÉ, à Éros.

Que faisais-tu pendant ces trois jours, infidèle ?

ÉROS.

Écoutez-la, forêts, dites comme elle est belle !

GLAUCÉ.

Tu soupirais aux pieds d'une autre, n'est-ce pas ?

ÉROS.

Je t'aime, j'aimerai Glaucé jusqu'au trépas.

GLAUCÉ.

Puisque tu garderas le silence, —

ÉROS, admirant Glaucé.

O doux charmes !

GLAUCÉ.

Puisque tu n'es ému de rien, ni de mes larmes, —

ÉROS.

Ma Glaucé, mon cher cœur !

GLAUCÉ.

Ni de mes longs ennuis,
Ni des sanglots jetés à l'haleine des nuits,
Ni de ma douleur...

<small>A ce moment, les feuilles des arbres voisins s'agitent;
(Glaucé, épouvantée, se rapproche d'Éros.</small>

Dieux ! ce bruit dans la ramure !
Entends-tu ?

ÉROS.

Ce n'est rien. C'est le vent qui murmure.

GLAUCÉ.

Non, c'est un pas jaloux. Fuis, je t'aime !

ÉROS, tendrement.

Redis
Ces deux mots qui m'ont fait voir les cieux interdits !

Éros et Glaucé parlent bas. Entre Diane, guidée par Gniphon, dont le méchant visage rayonne de plaisir.

GLAUCÉ, à Éros.

Hylas, je t'aime, cède à mon angoisse amère.

ÉROS, à part.

Ce sont eux.

Il donne à Glaucé un baiser bruyant, qui est entendu par Gniphon et par Diane.

GNIPHON, voulant montrer Éros et Glaucé à Diane, qui hésite à les regarder.

Les vois-tu, Déesse ?

ÉROS, levant les yeux au ciel.

A moi, ma mère !

Un myrte fleuri, courbé vers la terre, relève ses rameaux et cache entièrement Éros. Au moment où Diane suit l'indication de Gniphon, Glaucé est rouge, confuse, tremblante, mais seule.

SCÈNE VI.

GLAUCÉ, DIANE, GNIPHON.

DIANE, à Gniphon.

Eh bien, que disais-tu ?

GNIPHON, confus.

Déesse, il était là
Planté. Comme un oiseau, sans doute, il s'envola.
Je l'ai vu, dis-je, vu, mais vu, ce qui s'appelle
Vu. Son bras gracieux entourait cette belle.
Il murmurait : « Cher cœur ! » Il venait de poser
Son arc. Tu dois avoir entendu le baiser.

DIANE.

Misérable, va-t'en !

GNIPHON.

Oui, reine.

A part.

Cœur de marbre !

DIANE, avec un geste menaçant.

Va !

GNIPHON, montrant un arbre touffu, à part.

Je serai fort bien, pour tout voir, dans cet arbre !

Il feint de sortir, et grimpe dans l'arbre, où il se blottit. Diane entraîne Glaucé sur le devant de la scène, et là, la tenant par la main et la dévorant du regard, lui parle à demi-voix avec une vive émotion et une colère qu'elle ne peut contenir.

DIANE, à Glaucé.

Et toi, toi, maintenant, parle.

GLAUCÉ, à part.

Je meurs d'effroi !

DIANE, à Glaucé.

Parle, dis quel infâme était là près de toi ?

GLAUCÉ, balbutiant.

J'étais seule...

DIANE.

Ah ! tu mens, à présent. Toi si pure !
Ce bruit qui m'a frappée au cœur, comme une injure,
Ce baiser... car c'était un baiser, n'est-ce pas ?

GLAUCÉ, pâle de terreur.

Non, reine.

DIANE.

Si perfide ! Elle qui sur mes pas,
Chaste, faisait songer aux neiges de la Thrace !
Ce n'est pas un baiser ? Caches-en donc la trace

Au moins! Dis-moi pourquoi ton front reste abattu?
Pourquoi donc frémis-tu? Pourquoi donc trembles-tu?
Réponds. Cette rougeur, d'où vient-elle? Sans doute
La fatigue, le vent? Parle donc, je t'écoute!

<center>GLAUCÉ, suppliante.</center>

Déesse!

<center>DIANE.</center>

 Tes cheveux, qui les a dénoués?
Une branche, en passant!

<center>Voyant les larmes dans les yeux de Glaucé.</center>

 Ah! les Dieux soient loués!
Tu pleures! Tiens, vois-tu mon visage? Ta honte
L'empourpre; ta rougeur à la face me monte,
Et ta faute cruelle a, comme un trait subtil,
Blessé mon propre sein. Mais que te disait-il?
Rien, vraiment! ce baiser? un bruit dans le feuillage!
La brise! Non, Glaucé, ne mens pas davantage,

<center>Lui posant la main sur le cœur.</center>

Ces yeux mourants, ce cœur qui bat à se briser,
Ces pâleurs... tu vois bien que c'était un baiser!

<center>GLAUCÉ, se jetant aux pieds de Diane.</center>

Grâce! grâce! pardon.

<center>DIANE, sévère.</center>

<center>Relève-toi.</center>

<center>GLAUCÉ.</center>

 Diane!
Entends-moi.

<center>DIANE, exaltée.</center>

 Tu connais la loi qui te condamne.
Pour vivre près de moi loin de l'homme odieux,
Aux bois sacrés où sont empreints les pas des Dieux,

Où le cygne en passant nous touche de son aile,
Je veux des cœurs plus purs que la neige éternelle
Des montagnes, plus froid que le troupeau glacé
Des étoiles. Suis-moi.

>> GLAUCÉ, entraînée par Diane, à part, avec désespoir.

Cher Hylas!

>> DIANE.

Viens, Glaucé.

Elles sortent. Gniphon attend que Diane se soit éloignée, puis il descend de l'arbre avec précaution, et regarde partir Glaucé.

SCÈNE VII.

GNIPHON, puis ÉROS.

>> GNIPHON, avec un soupir.

Elle s'enfuit, pareille à l'aube matinale!

>> *Envoyant des baisers à Glaucé.*

Adieu!

>> *Détachant sa flûte.*

Si j'essayais les chansons du Ménale?
Non. La Déesse aux pieds d'argent, en vérité,
M'a traité comme un sot. Je l'ai bien mérité.
Mais par où ce larron d'Amour a-t-il su prendre
La fuite? Il était là. Je n'y puis rien comprendre,
A moins qu'il n'ait trouvé les ailes d'un oiseau,
Ou disparu sous les gazons comme un ruisseau,

>> *Montrant le myrte qui a dérobé Éros aux regards de Diane.*

Car il n'est pas entré dans ce myrte, peut-être!

>> *Les branches du myrte s'écartent et laissent voir Éros.*

>> ÉROS.

Si fait!

GNIPHON.

Te voilà donc, enchanteur?

ÉROS, s'avançant vers Gniphon.

Oui, mon maître.

GNIPHON.

Eh bien, tu l'as pu voir, ces bocages sont pleins
De surprises! Ris donc un peu.

ÉROS.

Que je te plains
D'être méchant! Tu peux être méchant! toi l'hôte
De la grande forêt charmante!

GNIPHON, avec accablement.

Est-ce ma faute?

ÉROS.

Comment?

GNIPHON.

Vois-tu, j'ai trop souffert.

ÉROS.

Quelque devin
Dit-il qu'en Thessalie on manquera de vin?
Et le Dieu qui sourit sous la peau de panthère
A-t-il quitté ces monts?

GNIPHON.

Laissons-là le mystère!
Ami, tu veux savoir pourquoi j'ai des soucis?
Pourquoi pendant des jours entiers je reste assis
Sur des rocs hérissés de broussailles hautaines
A regarder mes pleurs couler dans les fontaines?
Un mot te le dira : je ne suis pas aimé.

ÉROS.

Peut-être que ton cœur était mal enflammé!

GNIPHON.

Lui, mal! Il se consume, il se calcine, il brûle!
Vénus en fusion dans mes veines circule.
L'orage m'a froissé comme un lys! Mon sang bout.

ÉROS.

Ce feu n'attendrit pas les Nymphes?

GNIPHON.

 Pas du tout.
Mais moi je meurs, ami. Je sanglote et je brame,
A travers la nature, où pour moi tout est femme!
La source chante, et l'arbre, attendri par mes vœux,
Sur mon front pâlissant fait traîner ses cheveux.
Je vais tantôt glacé, tantôt brûlant de fièvre,
Et, tremblant, éperdu, je voudrais, sous ma lèvre
Qui tourmente au hasard la flûte de roseau,
Tenir l'azur, tenir la fleur, tenir l'oiseau,
Et donner, quand la Nuit agite ses grands voiles,
De longs baisers d'amour à toutes les étoiles!

ÉROS.

Et jamais une Nymphe émue, enfant encor,
Dont les cheveux flottants sont comme un brouillard d'or,
N'a penché vers ton front ses deux lèvres de rose,
Et, comme un jeune oiseau sur les branches se pose,
N'a fait frémir le lit de mousse où tu dormais
En effleurant tes yeux d'un souffle pur?

GNIPHON.

 Jamais.

ÉROS, *ironiquement.*

Quoi! se peut-il!

GNIPHON.

 La chose est difficile à croire,
Mais je suis véridique enfin, c'est de l'histoire!

Malgré ce teint vermeil et ces blancheurs de lait,
Fait bizarre! on me fuit comme si jétais laid!
Si je poursuis Phyllis, dont les rieuses lèvres
Sont de pourpre, elle court à grands pas vers ses chèvres;
Les Naïades des eaux se cachent quand je sors,
Bref, il est évident qu'on m'a jeté des sorts!
Conseille-moi. Veux-tu me tracer une ligne
De conduite?

ÉROS.

Iacchus aime la jeune vigne;
Le coudrier est cher à la blanche Phyllis;
La Naïade à l'œil glauque aime à cueillir des lys;
Le laurier glorieux, que garde une Chimère,
Plaît à Phébus; le myrte en fleur plaît à ma mère;
Le rouge automne plaît aux bouviers diligents;
Les belles aux bras nus plaisent aux jeunes gens,
Et toi, tu ne plais pas aux belles, je m'en lave
Les mains.

GNIPHON.

Conseille-moi; je bous comme une lave!

ÉROS.

Eh! que puis-je?

GNIPHON.

Il me faut ce qui soumet les cœurs,
Les sucs mystérieux que l'art des enchanteurs
Distille.

ÉROS.

Quoi?

GNIPHON.

Ma joie étonnera l'aurore!
Un philtre seulement, Éros, et je t'adore!

ÉROS.

Ah! les philtres qui font aimer!

<div style="text-align:center">GNIPHON, affriandé.

Oui.

ÉROS.
</div>

Tu les veux ?
Eh bien ! connais les donc, ce sont les blonds cheveux
Épars, et dans lesquels le vent libre se joue,
C'est le courage au cœur, c'est le sang à la joue,
C'est l'ardeur pour la guerre et les nobles travaux,
C'est une main habile à dompter les chevaux,
C'est une âme éveillant les sanglots de la lyre,
C'est la passion folle, ivre de son délire,
Enfin, c'est l'amour même, effaré, triomphant,
Balbutiant des mots chéris comme un enfant,
Et puis lançant la foudre avec un bruit d'orage.
Mais toi, vil, tout gonflé d'une impuissante rage,
Les Nymphes au beau front s'enfuiront de tes bras,
Riant de ton cœur lâche, et toujours tu seras
L'objet de leur dédain et de leur raillerie !

<div style="text-align:center">GNIPHON, terrifié et suppliant.</div>

Amour !

<div style="text-align:center">On entend le bruit lointain des cors.

ÉROS, prêtant l'oreille.</div>

Silence !

<div style="text-align:center">A part.</div>

Toi, reine de la féerie,
Diane, chasseresse aux pieds d'argent, ce cor,
C'est un défi, cruelle, et c'est ta voix encor !
Tu me hais, tu me hais. Prends garde à toi, je t'aime.

<div style="text-align:center">GNIPHON, de même.</div>

Amour !

<div style="text-align:center">ÉROS.</div>

Adieu, Gniphon.

<div style="text-align:center">Il sort, en continuant de prêter l'oreille au bruit du cor.</div>

SCENE VIII.

GNIPHON, puis EUNICE et MÉLITE.

GNIPHON, de même.
Amour!
Se regardant au ruisseau.
J'en suis tout blême.
Comme il m'a dit mon fait!
Avec exaspération.
J'aurais attendu, mais
Hélas! n'être jamais aimé, jamais, jamais!
C'est affreux! Le crapaud lui-même a sa femelle.
Pourtant, ô solitude amie et fraternelle,
Buissons! que cela doit être bon de pouvoir
Croquer à belles dents ces fillettes! de voir
Le sourire qui sur leur lèvre en feu va naître!
De leur dire tout bas : « Je t'aime! » d'être maître
De leur petit bras blanc et de leur joue en fleur,
De leur petite main si mignonne, de leur...
Entendant du bruit sous le feuillage.
Silence! quelqu'un vient par là. Non, je me trompe.
Quand mon cœur bat ainsi, j'ai peur qu'il ne se rompe!
Ianthé! Nisa! Doris! Ényo! j'en connais
De ces oiseaux de neige... Ah! si je les tenais!

A ce moment, Eunice entre pensive, plongée dans une rêverie profonde, et se parle à elle-même, sans voir Gniphon qui la dévore des yeux.

EUNICE, se parlant à elle-même.
Il la nommait son cœur, son trésor, son amante.
Maintenant, ma Glaucé gémit et se lamente,
Et Diane l'exile à jamais. Pauvre sœur!
Je la perds. Tout cela pour ce jeune chasseur.

Je voudrais seulement le voir sans être vue,
Et puis je m'enfuirais. Une peine inconnue
Me tourmente, je ris, je me laisse enivrer
Par le parfum des fleurs. Oh! c'est bon de pleurer!

<p style="text-align:center"><small>Elle cherche du regard et du geste dans tous les buissons.</small></p>

Il n'est plus là. Cherchons encore.

<p style="text-align:center">GNIPHON, regardant Eunice.</p>

Quelle aubaine!
Quinze ans, des mains de lys et des cheveux d'ébène!

<small>Eunice sort et Gniphon va pour s'élancer vers elle, mais au même instant entre Mélite de l'autre côté de la scène. Sa pantomime exprime qu'elle est animée des mêmes sentiments que sa sœur. Comme elle, elle cherche dans les buissons et sous les ombrages le jeune chasseur qui a causé le malheur de Glaucé.</small>

<p style="text-align:center">MÉLITE, se parlant à elle-même.</p>

Cherchons bien.

<p style="text-align:center">GNIPHON, apercevant Mélite.</p>

Des cheveux couleur d'or et de miel!

<small>Mélite sort et Gniphon va pour la poursuivre, mais il hésite entre Eunice et Mélite, et regarde alternativement les deux chemins par où les Nymphes ont disparu.</small>

Ici l'enfer m'attire, et par là c'est le ciel
Qui s'ouvre. Par ici la brune, ici la blonde.
Il faut ourdir un plan dans ma tête profonde.
Montrons, il en est temps, le coup d'œil d'un gerfaut!
Une fée! un démon! deux femmes! Il m'en faut
Une, en dépit des Dieux, et malgré leur séquelle.
Où les poursuivre? A droite? à gauche? Vers laquelle
Irai-je? Vers la blonde. Elle a les bras plus ronds.
Mais la brune pourtant...

<small>Mélite paraît de nouveau, laissant voir seulement sa tête entre les feuillages, et disparaît rapidement, comme dans un éclair. Gniphon s'élance du côté où a paru Mélite.</small>

<p style="text-align:center">J'en tiens une. Courons!</p>

ACTE DEUXIÈME

Entrent tour à tour Eunice et Mélite, chacune préoccupée et se parlant à elle-même. Gniphon arrive longtemps après elles, essoufflé, hors d'haleine et toujours courant. Pendant tout le dialogue des Nymphes, et jusqu'à ce qu'il se mêle à leur conversation, Gniphon exprime par une pantomime effrénée l'ardeur de son admiration pour elles.

SCENE PREMIÈRE.

EUNICE, MÉLITE, GNIPHON.

EUNICE, entrant. A elle-même.

Il lui baisait les mains, Diane est furieuse.
Il disait : « Mon cher cœur ! » Si j'étais curieuse
Pour un peu, je voudrais voir de près ce méchant.

MÉLITE, entrant, à elle-même.

Il lui parlait tout bas, tout bas en se penchant
Vers elle, d'une voix tendre et mystérieuse.
Il lui baisait les mains, Diane est furieuse.
Pauvre Glaucé !

EUNICE, apercevant Mélite.

Mélite !

MÉLITE.

Eunice !

EUNICE.

J'ai perdu
La chasse.

MÉLITE.

Comme moi. Ce tumulte éperdu
Me lassait.

EUNICE.

Comme moi.

MÉLITE.

J'ai voulu faire un somme
Sur l'herbe.

EUNICE, prenant tout à coup son parti.

Cet enfant, Mélite, ce jeune homme
Qui disait à Glaucé tous ces mots si vilains,
Penses-tu que ce soit un amant? Je la plains.

MÉLITE.

C'est un amant, ma sœur. De si vilaines choses!
Je la plains.

EUNICE.

Il paraît qu'il a les lèvres roses.

MÉLITE, près de pleurer.

Toutes roses.

EUNICE.

L'œil vif.

MÉLITE.

De jolis cheveux blonds.

EUNICE, soupirant très-fort.

Très-jolis.

MÉLITE.

Un bras blanc.

EUNICE.

Des mains de femme.

MÉLITE.

Allons
Trouver Diane.

EUNICE.

Allons, Mélite.

MÉLITE.

Allons, Eunice.

Entre Gniphon; il arrive en courant, tout essoufflé.

GNIPHON, au fond du théâtre, à part.

Enfin, je les retrouve! il faut que j'en finisse.
Oh! je suis essoufflé.

MÉLITE, à Eunice.

Viens-tu?

GNIPHON, à part.

L'air de ces monts
Est vif.

EUNICE.

Viens-tu, Mélite?

GNIPHON, à part.

Il goufle les poumons.

EUNICE, à Mélite, tristement.

Oh! vois-tu, ce jeune homme est parti.

MÉLITE.

Sans nul doute
Il est parti.

EUNICE.

Bien sûr. Il s'est remis en route.

MÉLITE.

Son projet criminel a si mal réussi!

EUNICE.

Il est bien loin.

GNIPHON, *s'avançant tout à coup entre les deux Nymphes.*
Avec importance et fatuité.

Non pas. Le coupable est ici!

EUNICE, *dévisageant Gniphon.*

C'était toi! Quel dommage!

MÉLITE, *riant.*

Ah! ah! ah! la vilaine
Figure!

EUNICE, *riant.*

Sur son front on dirait de la laine.

MÉLITE.

Et sa joue!

EUNICE.

Un parterre en pleine floraison!

MÉLITE, *soupirant.*

Glaucé fut bien coupable, et Diane a raison.

EUNICE, *prenant le bras de Gniphon, et l'entraînant à l'écart.*

Un mot?

GNIPHON, *galamment.*

Deux!

EUNICE.

C'est pour toi que notre Glaucé pleure
Tant de pleurs amers?

GNIPHON.

Oui.

EUNICE.

C'est toi qui tout à l'heure
Lui parlais?

GNIPHON.

C'est moi. J'eus pour elle des bontés.
Alors je n'avais pas vu tes yeux enchantés;

Qui désormais auront Gniphon pour satellite!

Bas à Mélite, qui s'est approchée aussi.

Glaucé ne m'est plus rien, et j'adore Mélite.

EUNICE, *bas à Gniphon, en le tirant par le bras.*

Qu'a-t-elle?

GNIPHON, *bas à Eunice.*

Rien.

A part.

Soyons criminel jusqu'au bout!

Bas à Mélite.

Prends mes vergers, mes bois, mes fruits, mes fleurs, prends tout!

Bas à Eunice.

Blanche Eunice, je suis à toi.

Bas, à Mélite.

Je me consacre
A toi.

Bas à Eunice.

J'aime ton front.

Bas à Mélite.

J'aime tes dents de nacre.

EUNICE, *bas à Gniphon.*

Es-tu fidèle?

GNIPHON, *bas, à Eunice.*

Comme une colombe.

MÉLITE, *bas à Gniphon.*

Es-tu
Fidèle?

GNIPHON, *bas à Mélite.*

Comme deux colombes. J'ai battu

Des gens que je voyais mentir à leur maîtresse.
A part.
Tant pis!
Bas à Mélite.
 A toi, ma Nymphe!
 Bas à Eunice.
 A toi, ma chasseresse.
 MÉLITE, *bas à Gniphon.*
Que lui dis-tu?
 GNIPHON, *bas à Mélite.*
 Moi? Rien. Elle a les cheveux noirs
Comme ces lourds raisins que foulent nos pressoirs!
 EUNICE, *bas à Gniphon.*
Tu lui parles!
 GNIPHON, *bas à Eunice.*
 Jamais. Un front de clair de lune!
Bas à Mélite.
Je te veux, jour doré!
 Bas à Eunice.
 Tu m'appartiens, nuit brune.
 MÉLITE, *haut à Eunice.*
Eunice, que dit-il?
 EUNICE, *haut.*
 Il m'aime, il n'aime pas
Les blondes.
 MÉLITE, *feignant d'être piquée.*
 Ah!
 GNIPHON, *confus, à Mélite.*
 Permets!

MÉLITE, haut.
Il chérit mes appas.
EUNICE, même jeu.
Ah!
GNIPHON.
Permets!
MÉLITE.
Il nous trompe!
EUNICE.
Il faut qu'il se décide.
MÉLITE.
Hypocrite!
EUNICE.
Méchant!
MÉLITE.
Traître!
EUNICE.
Menteur!
MÉLITE.
Perfide!
EUNICE.
Il nous raille!
MÉLITE.
Il lui faut la grappe et les épis!
EUNICE.
Les deux sœurs!
GNIPHON, exalté.
Eh bien! oui, toutes les deux, tant pis!
Pourquoi pas?
Montrant une branche de rosier sur laquelle on voit deux fleurs épanouies.
Ce rameau porte bien deux corolles!
L'homme a deux yeux, deux bras, deux jambes... deux paroles,

Deux enfances; le ciel a le jour et la nuit;
L'univers a deux voix : le silence et le bruit;
L'éther vaste a deux yeux : le soleil et la lune,
Et la terre au flanc noir porte deux robes, l'une
De fleurs, l'autre de neige. Ici-bas l'univers
A deux immensités : les bois touffus et verts
Et la mer soucieuse aux vagues écumantes.
Enfin, tout est par deux : moi, j'aurai deux amantes!
Lyre et syrinx, duo rare et mélodieux,
Vous bercerez mes jours dorés. Merci, mes Dieux!
L'une par sa douceur calmera mon martyre,
L'autre le causera; l'une me fera rire,
Et l'autre me fera pleurer; chacune aura
Gniphon; j'aimerai l'une et l'autre m'aimera.
Tel, sur vous deux mon sort brillant jette son lustre!
Quelle églogue!

EUNICE.

Le sot!

MÉLITE.

Le Satyre!

EUNICE.

Le rustre!

MÉLITE.

Il faut lui barbouiller son œil rouge et tremblant, —

GNIPHON, qui n'a pas entendu, avec fatuité.

Cher trésor! que dit-elle?

EUNICE.

Avec le jus sanglant
De l'hièble, —

MÉLITE.

Et ce front, qui fait tant de ravages, —

EUNICE.

Avec des raisins noirs...

MÉLITE.

Et des mûres sauvages.

Eunice et Mélite, cueillant des raisins et des mûres sauvages, et, riant follement, barbouillent le front et le visage de Gniphon, qui cherche en vain à se défendre et à les embrasser.

EUNICE, barbouillant le visage de Gniphon.

Tiens, Adonis!

MÉLITE, à Gniphon.

Adieu, vieillard.

EUNICE.

Adieu, charmant Jeune homme.

MÉLITE.

Adieu, lys!

EUNICE.

Perle!

MÉLITE.

Étoile!

EUNICE.

Diamant!

MÉLITE.

Rayon!

GNIPHON, extasié.

Couronnez-moi de myrte et d'asphodèle!

EUNICE.

Adieu, rossignol!

MÉLITE.

Brise!

EUNICE.

Alouette!

MÉLITE.

Hirondelle!

EUNICE.

Colombe!

MÉLITE, faisant la moue à Gniphon.

Adieu, chouette!

EUNICE, même jeu.

Adieu, hibou!

Les Nymphes s'enfuient en riant et en raillant Gniphon, qui continue à se laisser bercer par son rêve. A ce moment, Éros paraît, s'avance légèrement derrière Gniphon et lui frappe sur l'épaule.

SCÈNE II.

GNIPHON, ÉROS.

ÉROS.

Dis-moi
Merci, Gniphon.

GNIPHON, comme s'éveillant en sursaut.

Comment?

ÉROS.

Pleine d'un vague effroi,
Mélite aux blonds cheveux, dont le bras blanc enlace
Eunice, me cherchait. Je t'ai cédé la place.

GNIPHON.

Elles venaient pour toi, c'est vrai. Tu le savais!
Ah! c'est bien! Je m'en veux d'avoir été mauvais,
Et je redeviens bon, sans crainte de rechute!
Ami, pardonne-moi. Je t'aime.

Détachant la flûte qu'il porte au cou et la tendant à Éros.

Prends ma flûte.

ÉROS.

Merci. J'en ravirai l'écho, ce doux moqueur.

<small>Il prend la flûte que lui tend Gniphon, et l'attache à son cou.</small>

GNIPHON, à part, avec étonnement et regret.

Il la prend!

ÉROS.

 Mais dis-moi, Satyre, amant vainqueur,
Entend-on par le bois soupirer tes victimes?
Que me contait la brise, et qu'as-tu fait?

GNIPHON, tragiquement.

 Des crimes.
Je règne. Ces enfants m'aiment.

ÉROS.

 Toutes les deux?

GNIPHON.

Toutes les deux, ami. Que veux-tu! c'est hideux,
Je brave les serments, les lois, les mœurs, l'usage :
La faute en est aux Dieux qui m'ont fait ce visage!

ÉROS.

Entre elles deux, choisis; ne trouble pas deux cœurs.

GNIPHON.

Amour, il est trop tard, le sort a ses rigueurs.

ÉROS.

Choisis. La vanité sied mal aux cœurs d'élite.

GNIPHON.

Point. Je choisis Eunice et je garde Mélite.

ÉROS.

Cherche une seule Nymphe et jouis des instants.
Sois un amant docile et tendre.

GNIPHON.

 Il n'est plus temps!
Je laisse aller mes jours au vent de la folie,
Je ne sépare pas ce que le hasard lie.
Mélite était avec Eunice; Eunice était
Avec Mélite. Aux cieux, le zéphyr voletait
Et des petits oiseaux faisait frémir les plumes.
Elles vinrent. Nous nous aimâmes. Nous nous plûmes.
Le bruit de nos soupirs, le bruit de nos serments
Enchantaient le feuillage et les ruisseaux dormants;
Le jour était vermeil, le bois plein de délice!
Qui pourrais-je choisir de Mélite ou d'Eunice?
Eunice a les yeux bleus, Mélite a les yeux verts,
Mélite éveille en moi les strophes et les vers,
Mais la grâce d'Eunice en sa faveur milite;
Eunice m'idolâtre et j'adore Mélite!

ÉROS.

C'est étrange. On disait... — que le monde est méchant,
Et que pour tout noircir il montre de penchant!
Un serpent mord toujours les mains victorieuses!

GNIPHON, *inquiet et troublé.*

Qu'est-ce encore?

ÉROS.

 On disait que ces Nymphes rieuses
T'avaient mis au supplice et traité de hibou,
Que sais-je? de chouette!

GNIPHON, *navré, à part.*

 Oh! j'en deviendrai fou!

ÉROS.

Que la blanche Naïade en glose, et que les Faunes
Te raillent dans la plaine où croissent les lys jaunes.

GNIPHON, péniblement.

Pur mensonge !

Avec révolte.

 Eh bien ! n' ,, j'avoue. On m'a livré.
Soit. Mais si le nectar brûlant dont j'enivrai
Ma lèvre par hasard n'était que de l'eau claire,
Pourquoi me détromper, cruel, en ta colère !
Ah ! vous autres les Dieux, vous êtes étonnants !
Vous avez la montagne en fleur, les cieux tonnants,
L'éclair, les grands palais d'azur, dont les pilastres
Sont faits de diamants et de saphirs et d'astres ;
Vous tenez dans vos mains la foudre et ses carreaux,
Et vous venez encore, ingénieux bourreaux,
Chez nous, à nos dépens courir les aventures
Et disputer leur joie aux pauvres créatures !
Je me révolte enfin. Qu'ai-je fait ? Tu me nuis !
Tu railles mon veuvage affreux et mes ennuis !
Parce que ta Diane errante, que tu trouves
Si belle, met à mort des biches et des louves,
Parce qu'elle s'en va les pieds nus dans le thym,
Parce que ta Déesse aura dès le matin
Mis sa robe couleur de rose ou fleur de soufre,
Il faut que j'en pâtisse, il faut, moi, que j'en souffre !
Si n'ayant rien aimé, vierge au sourire amer,
Elle cache en son cœur les neiges de l'hiver,
Est-ce ma faute, dis, méchant Amour ? C'est elle
Qui t'a chassé, pour rien, pour une bagatelle,
Et qui te hait. Je vis pauvre sous mon tilleul,
Triste, dédaigné, fauve, horrible, et je suis seul
Quand tout renaît, au mois délirant de la sève :
Je ne te dis plus rien, mais laisse-moi mon rêve !

ÉROS.

Gniphon !

GNIPHON, voulant partir.

 Adieu.

ÉROS.

Je puis te consoler.

GNIPHON, avec amertume.

Merci !
Désarme ta Diane, objet de ton souci.
Laisse-moi.

ÉROS.

Si pourtant je cède à tes reproches?

GNIPHON.

Point d'affaire. Je crains les présents de tes proches.
J'ai voulu voir de près les Dieux, je m'en repens,
Et je retourne avec les loups et les serpents.
Pourquoi me voudrais-tu du bien? Quel est mon crime?
Celle qui t'a chassé du grand festin sublime,
C'est Diane. Ce bois farouche est ma prison.
Donc, ne me verse pas ton miel et ton poison.
Lâche Amour, si tu veux chérir ce qui t'abhorre,
Retourne au bois, leurs cris y résonnent encore,
Et suis parmi l'horreur du meurtre et du trépas
Celle qui pour te fuir précipite ses pas.
Ta Déesse a la haine au cœur bien affermie :
Va la fléchir !
Il sort.

SCÈNE III.

ÉROS.

Il a raison ; mon ennemie,
C'est Diane. C'est toi, vierge en fleur, mon trésor !
Mais, par ma mère blonde à la ceinture d'or
Qui fait grandir le myrte et qui tresse les âmes !
Par ces abris de mousse où nous nous reposâmes !

Par le vent qui dénoue en pleurant tes cheveux!
Fleur du cruel hiver, Nymphe auguste, je veux
Qu'à ton tour, sur les monts éblouissants de neige
Tu frissonnes, en proie au tourment qui t'assiége,
Et que dans les déserts tu pleures à ton tour,
Chasseresse éperdue et tremblante d'amour!

> On voit la nuit tomber à demi, et le paysage s'effacer peu à peu.

Mais la nuit vient. Au fond de la voûte azurée
L'aile sombre du soir s'étend démesurée,
L'ombre cache en croissant les pieds des arbrisseaux,
Et je vois à la fois au ciel et sur les eaux
Où son brillant reflet d'argent tressaille et passe;
L'arc de ma bien-aimée étendu sur l'espace!
Je t'en conjure, ô Nuit suave, qui descends
Sur les coteaux parmi les feux incandescents!
Vous, lacs transis, moirés de sinistres lumières,
Je vous conjure, et toi qui ris dans les clairières,
Grande Nature, abri du chasseur indompté,
Obéis-moi! Qu'un air chargé de volupté
Vole, et répande avec de magiques paroles
Le même embrasement, des ailes aux corolles!
Que tout aime!

> Détachant la flûte pendue à son cou.

 Silène, heureux magicien,
Assembla ces roseaux selon son art ancien.
La Nymphe que les bois nomment avec mystère
Accourra par l'effet d'un charme involontaire
Au son de cette flûte. Éveillons ses accords.

> Éros s'assied sur un banc de pierre, et joue sur la flûte de Silène un chant rêveur et passionné, auquel répond un bruit lointain de cors, presque étouffé. Puis il prête l'oreille et écoute attentivement.

Rien. Là-bas c'est le bruit faible et mourant des cors.

> Éros reprend sa flûte et continue le chant commencé.

Je l'entendrai venir dans la nuit calme et douce,
<small>Montrant un tertre revêtu de mousse.</small>

Et je me coucherai là sur ce tas de mousse,
Car elle ne doit voir qu'un enfant endormi
Sur ces gazons jonchés de roses, et parmi
L'agreste paysage au reflet poétique.
<small>Éros se couche sur le tertre. La nuit tombe tout à fait. La lune se lève.</small>

L'astre pâle apparaît; sa lueur magnétique
Scintille, et, comme l'aube au mur d'une prison,
Blanchit ce cachot noir qu'ils nomment l'horizon.
Un parfum d'ambroisie inonde la ravine.
C'est elle. Contiens-toi, mon âme!
<small>Éros ferme les yeux et feint de dormir. Le paysage tout entier est dans l'ombre. Le visage seul d'Éros brille, éclairé par la lune d'une lueur argentée. Diane entre, accourant, comme par une attraction magnétique, au son de la flûte d'Éros.</small>

SCÈNE IV.

ÉROS, DIANE.

<small>DIANE, à elle-même et sans apercevoir Éros.</small>

La divine
Musique! ravissant les monts aériens,
Malgré moi ce doux bruit m'attirait, et je viens!
<small>En proie à un trouble qu'elle ne peut définir.</small>

Personne. Ai-je rêvé? Que la nuit est brûlante!
<small>Elle détache le cor pendu à sa ceinture et le pose sur un rocher.</small>

D'où vient que, regardant la nue étincelante,
Je soupire? D'où vient que mes yeux furieux
S'épouvantent de voir les étoiles des cieux,
Que je m'égare seule, ayant laissé mes armes,
Et que, pâle d'horreur, je bois l'eau de mes larmes?

Je pleure ton parjure, infidèle Glaucé!
Le poison que je bois, c'est toi qui l'as versé.
La haine est dans mon sein. Le feu qui me dévore,
C'est le courroux. Hélas! Pourquoi mentir encore?

Avec égarement.

Non, ce n'est pas la haine! O toi, qui me poursuis,
Quel es-tu? Connais-tu ma peine et mes ennuis?
Celle dont le glacier vierge était le royaume
Tremble, pâle victime éprise d'un fantôme.

Apercevant Éros endormi sous le rayon de lune. Avec effroi.

La vision, toujours!

S'approchant du banc de mousse et distinguant le visage d'Éros.

Un enfant! Qu'il est beau!
Doux incarnat de rose! Oh! jamais le flambeau
De la nuit n'éclaira des formes si divines!
C'était lui, c'était lui, mon cœur, tu le devines,
Que me montrait toujours la blanche vision!
Ce fantôme charmant de mon illusion
Était là, près de moi, dormant dans la ravine,
Et c'est pourquoi tu bats si fort dans ma poitrine!

Regardant Éros avec passion.

Il est là, radieux, apaisé, triomphant.
Oh! donner un baiser chaste à ce front d'enfant,
Et mourir! Mon secret dans le bois qui frissonne
Restera. Qui jamais peut le savoir? Personne.
Quant à lui, mon pouvoir empêche, si je veux,
Qu'il ne s'éveille. O Dieux! sur l'or de ses cheveux
Poser ma lèvre, et puis... Ah! qu'ai-je dit! ruisselle
Encor, source des pleurs,

Avec accablement.

Je suis une immortelle!

Entraînée malgré elle vers Éros.

Fuyons. Je n'irai pas. Je ne veux pas. Je suis
La divinité morne et farouche des nuits,
Qui teint ses mains de sang en son mâle délire!

<small>Luttant en vain.</small>

Fuyons. Je ne peux pas. Non, mon cœur se déchire!

<small>Exaltée et transfigurée, les yeux au ciel.</small>

Eh bien, voile-toi donc, lumière! Voilez-vous,
Flammes, clartés, flambeaux, regards du ciel jaloux!
Astres qui de l'azur brûlant fixez en foule
Sur moi vos yeux railleurs, éteignez-vous! je foule
Aux pieds ma froideur sainte et ma divinité,
Et pour me repentir j'aurai l'éternité!

<small>Les yeux tendrement fixés sur Éros.</small>

Sur son visage l'ombre errante du platane
Rit. Ne t'éveille pas, divin enfant!

<small>Elle s'approche d'Éros endormi et lui baise le front. Éros, cessant de feindre, se jette aux pieds de Diane.</small>

<small>ÉROS, à genoux.</small>

 Diane,
Je t'adore!

<small>DIANE, avec un cri déchirant.</small>

 Ah! perdue!

<small>ÉROS, suppliant.</small>

 Écoute-moi!

<small>DIANE, éperdue, immobile, farouche et comme foudroyée par sa douleur.</small>

 Pleurez,
Solitudes! Maudis tes attributs sacrés,
Chasseresse!

<small>Avec une ironie désespérée.</small>

 Pour toi la neige était impure!
Et, vierge, tu trouvais au lys une souillure,

Foulant avec mépris l'éther surnaturel!
Et l'aigle est moins rapide à monter vers le ciel
Qu'à monter à ton front la rougeur n'était prompte
Alors! Nymphe orgueilleuse, à présent bois ta honte!

ÉROS, humble et repentant.

Diane!

DIANE, avec le même accent farouche.

Laisse-moi. Va! laisse-moi pleurer!
Laisse mon sein gémir et mon cœur s'ulcérer.
Homme, ne trouble pas mon angoisse suprême.
Maudite, désolée, en horreur à moi-même,
Blessée enfin d'un mal que rien ne peut guérir,
Je me hais. Que peux-tu d'ailleurs?

ÉROS.

Je puis mourir.
Mais, Nymphe, sur le pauvre enfant que tu détestes
Tourne encor sans courroux ces deux astres célestes!
Approche, et sous l'éclair enivrant de tes yeux
Je mourrai...

Avec effort.

sans regret!

DIANE, qui trahit son secret par un cri passionné.

Mourir! Toi! Justes Dieux!

ÉROS.

Mais sache auparavant quelle flamme dévore
Le printemps de ma vie, et combien je t'adore!
Je suis Endymion, un berger fils de roi.
Diane, le soleil de mon âme, c'est toi!
La nuit, lorsque ton char de diamant s'élance
Dans l'infini, je cours au bois plein de silence.
Dans les plis des rochers hideux, où se suspend
La ronce, je me glisse et j'avance en rampant.

18.

Je suis ta chasse errant sous les blancheurs de lune.
Tes Nymphes au hallier sauvage ou sur la dune
Te précèdent. Enfin, sur le gazon naissant
Tu parais, jeune et svelte et le pied bondissant.
Je cherche dans tes yeux le vol de tes pensées
Noires d'ombre et d'azur. Les étoiles glacées
Admirent en fuyant l'héroïque rougeur
De ton front virginal; et moi, pâle, songeur,
Ébloui de rayons, sentant croître la fièvre
Qui me brûle, je vois de loin briller ta lèvre
Dédaigneuse, aux clartés de ton astre changeant.
Cette lumière rose et ces flammes d'argent
Se confondent ensemble et m'emplissent de joie.
Mon regard alangui dans tes cheveux se noie.
Sur tes pas, épiant alors chaque détour,
Je marche, déchiré d'épouvante et d'amour,
Et je te suis!

DIANE.

Fuis-moi, cruel enfant. Oublie
Tout, mes pleurs, mes sanglots, mon crime et ta folie!
Une autre, quelque reine, enfant thessalien,
T'aimera, jeune, libre, hélas! de tout lien,
Et plus belle que moi.

ÉROS.

Toi seule es à la taille
De mon cœur! Où te fuir, dis? Où veux-tu que j'aille
Pour oublier? Quels pleurs de la nue éteindront
Le feu de ton baiser, qui brûle encor mon front
Tout parfumé du souffle adoré de ta bouche?
Dis, quel antre assez noir et quel désert farouche
Éteindra dans son ombre où nul n'a pénétré
L'ardente soif d'amour dont tu m'as altéré?

DIANE.

Eh bien, je quitterai ces forêts, mon asile.
Ces chers abris sacrés, c'est moi qui m'en exile!

ÉROS.

Non, où tu t'en iras, je m'en irai ! Je suis
L'ombre de ta pensée avide, et je te suis !
Je te suis ! si tu vas sous les vagues humides
Au fond des palais verts où sont les Néréides,
Je te suivrai dans l'onde où les gouffres amers
Se plaignent ! Si tu vas jusque dans les enfers,
J'irai, tenant la lyre, et pour le roi barbare
Mêlant ma strophe en pleurs aux sanglots du Tartare !
Et si, lançant dans l'air ton vol démesuré,
Tu t'en vas jusqu'au fond de l'éther azuré
Où ruissellent, parmi l'immensité perdues,
Les étoiles, comme un lait divin répandues,
J'irai devant les Dieux enivrés de nectar
Me coucher sous la roue ardente de ton char !
Tu vois que je suis fou ; tu m'entends, je blasphème !
Frappe. Venge-toi.

DIANE.

Non, malheureuse, je t'aime !

ÉROS.

Diane !

DIANE, luttant contre elle-même.

Mais je veux étouffer dans mon sein
L'hydre qui le déchire et l'amour assassin !
Aimer ! Qui ? Moi la Nymphe auguste aux bras d'ivoire !
Moi la guerrière, ô Dieux ! je flétrirais ma gloire !
O Thessalie en deuil, j'ai tant de fois juré
Par le Cnémis où gronde un vent désespéré,
Et par la grande nuit où le Titan se cache,
Et par l'Œta couvert d'une neige sans tache,
J'ai tant de fois juré de garder endormi
Le soupir de mon cœur, et de rester parmi
Les noirs Olympiens, en proie aux bacchanales,
Pure et blanche au milieu des splendeurs virginales !

Avec une sombre rêverie.

Et que de fois au ciel errant et voltigeant,
Ma pensée a juré par les astres d'argent
Calmant à leur douceur mes peines assoupies,
De rester un lys, froid comme eux !

<div style="text-align:center">ÉROS, avec feu.</div>

 Serments impies !
Entends les rossignols qui chantent leurs amours !
Entends : l'herbe et la mousse ont de charmants discours.
Vois dans l'immensité souriante et sereine
Les astres ; c'est l'amour vivant qui les entraîne.
C'est par lui que la rose, âme des nuits d'été,
Ouvre son grand calice ivre de volupté.
Vois sur le ruisseau clair et sur les eaux stagnantes
S'agiter par essaim des ailes frissonnantes ;
Elles savent pourquoi tout s'embrase, et l'amour
Leur a dit que le mois des fleurs est de retour.
Vois briller la rosée, et sur les herbes folles
Étinceler le corps doré des lucioles
Qui rhythment les sillons de leurs ailes de feu.
Une lueur d'argent enveloppe l'air bleu,
Et tout te dit d'aimer et tout te dit de vivre.
Et cette ombre et l'odeur des feuilles qui t'enivre,
Et la rose qui trône au milieu de sa cour,
Ces pleurs, ces bruits, ces voix, ces parfums, c'est l'amour !
Je t'aime !

<div style="text-align:center">DIANE, tremblante.</div>

 Endymion, ne me dis plus ces choses !

<div style="text-align:center">ÉROS.</div>

Je t'aime ! Ce baiser qui de tes lèvres roses
Voltigea sur mon front tandis que je dormais,
Chère âme, laisse-moi te le rendre !

<div style="text-align:center">DIANE, faiblement.</div>

 Jamais !
Je ne veux pas.

ACTE II, SCÈNE IV.

ÉROS.

L'amour pour l'éternité lie
Nos âmes.

DIANE.

Laisse-moi partir, je t'en supplie.
Dis, par pitié !

ÉROS.

Vois-tu, l'amour seul est divin,
Et gloire, autels, rayons, lauriers, le reste est vain.

DIANE, presque vaincue.

Non, tais-toi.

ÉROS.

L'amour seul est doux, ma bien-aimée.
Tu soupires !

DIANE, voulant s'enfuir.

Adieu.

ÉROS, prenant la main de Diane et en même temps embrassant
amoureusement sa taille.

Vois, ta main désarmée
Brûle et tremble ; ton sein frémit ; tes yeux errants
S'alanguissent, voilés de larmes et mourants ;
Tu te sens défaillir et le sang abandonne
Ta lèvre pâlissante. O fille de Latone,
Ta voix harmonieuse est comme un chant d'oiseau ;
Ton col penche, lassé ; ta taille de roseau
Sur mon bras glisse et ploie ainsi qu'une liane :
C'est l'amour !

DIANE, vaincue.

Non, tais-toi !

ÉROS.

C'est l'amour !

Il met un baiser ardent sur le col de Diane qui ne résiste plus.

Ma Diane !

DIANE, *se laissant tout à fait aller dans les bras d'Éros.*
Avec passion.

Mon Endymion!

Au moment où Diane prononce ces mots, on entend retentir un rire bruyant et ironique. Gniphon paraît et contemple avec une joie méchante le groupe formé par Éros et Diane.

SCÈNE V.

ÉROS, DIANE, GNIPHON.

GNIPHON, *d'un ton insultant.*

Bien. Chantez encor. J'en ris
Follement! L'air est tendre et les mots sont fleuris.
J'y prends plaisir. Voilà comme on écrit l'histoire!
On dit partout : « Diane au torrent s'en va boire!
Sur le mont chevelu par la neige brûlé,
Elle offre aux ouragans son front échevelé!
Elle cherche l'horreur des forêts. » C'est risible.
Diane au carquois d'or, Diane l'invincible
Courtise Endymion, berger, qui se défend!
Qui donc? Endymion! Non pas. Car cet enfant,
C'est Éros, c'est le Dieu sauvage d'Idalie!

Diane fait un geste de surprise désespérée.

Éros avec Diane! Oh! la bonne folie!

Avec une rage enfantine.

Ah! l'on n'avait pas vu cette merveille encor!
Je me venge.

Montrant le cor d'ivoire que Diane a posé sur un rocher.

Et d'abord je vais prendre ce cor, —

Il prend le cor et le porte à ses lèvres.

Et puis j'en sonnerai, —

<div style="text-align:center">Il sonne du cor.</div>

<div style="text-align:center">comme ceci.</div>

<div style="text-align:center">A Diane.</div>

Tes blanches
Guerrières, sur leurs pas déchirant les pervenches,
Accourront, et Gniphon dira tout. « Quoi! Vraiment
Feront-elles, Diane! elle avait un amant! »
Alors tu subiras, ô bonheur ineffable!
Leur raillerie amère, et tu seras la fable
De l'Olympe, et demain les Immortels vermeils
Pourront à leur festin farouche, où les soleils
Suspendus au plafond servent de luminaires,
Avec leur rire immense éveiller les tonnerres.

<div style="text-align:center">DIANE, à part, avec des sanglots étouffés.</div>

É os! lui!

<div style="text-align:center">A Éros avec colère.</div>

Va, cruel. Que tes pleurs, dévorés
Dans l'exil, pour ta mère aux longs cheveux dorés
Soient un supplice!

<div style="text-align:center">Éros tend vers Diane ses mains suppliantes, mais elle le chasse d'un geste impérieux. Il s'enfuit désespéré et retenant ses larmes.</div>

<div style="text-align:center">GNIPHON, poursuivant de son sarcasme Éros qu'on ne voit plus.</div>

<div style="text-align:center">Va célébrer ton martyre!</div>

<div style="text-align:center">Revenant vers Diane, et raillant, avec un rire méchant.</div>

Il en tient, le méchant, le traître!

<div style="text-align:center">DIANE, froide et implacable.</div>

Vil Satyre,
Tu t'es mêlé parmi les Dieux étourdiment,
J'imagine. Reçois ton juste châtiment.

Puisqu'à la dureté cette âme s'évertue,
Qu'elle soit marbre dur et froid. Deviens statue.

Un coup de tonnerre retentit, et Gniphon, dont le visage exprime une désolation indicible, est changé en une statue de marbre à gaine, qui reproduit en les immobilisant son méchant sourire et ses traits grotesques.

<center>DIANE, avec mélancolie.</center>

Oublie enfin! Mais moi, qui chéris mon affront,
Moi, quel zéphyr glacé rafraîchira mon front!

Les Nymphes paraissent, attirées par l'appel du cor de Diane.

<center>SCÈNE VI.

DIANE, GLAUCÉ, EUNICE, MÉLITE,
puis ÉROS.</center>

<center>DIANE, à part.</center>

Éros! Éros!

<center>MÉLITE, entrant avec Eunice et Glaucé.</center>

Du haut des monts à crête noire
Nous accourons, Déesse, au bruit du cor d'ivoire
Et nous avons laissé tes Nymphes près d'ici.

<center>EUNICE.</center>

Voici l'aube.

<center>MÉLITE.</center>

Déjà dans le ciel éclairci
Monte joyeusement une flamme rosée.

<center>EUNICE.</center>

Le ruisseau resplendit.

<center>MÉLITE.</center>

La terre est arrosée.

EUNICE.

L'herbe frémit, l'air pur est parfumé de thym.

MÉLITE.

L'alouette s'éveille aux champs.

EUNICE.

C'est le matin.
Il faut partir.

Diane a semblé ne pas entendre les paroles de Mélite et d'Eunice. Elle est restée immobile, l'œil fixe, et comme absorbée par une pensée secrète. Comme elle, Glaucé garde un morne silence. Enfin Eunice et Mélite remarquent la rêverie de Diane, et parlent tout bas entre elles.

MÉLITE, montrant Diane à Eunice.

Vois donc. On la dirait perdue
En un songe.

EUNICE, bas à Mélite.

Ses yeux parcourent l'étendue
Et semblent près de nous chercher quelqu'un d'absent.

MÉLITE, bas à Eunice.

On dirait qu'en ces lieux un charme tout-puissant
La tient captive.

DIANE, à part.

Éros !

Éveillée tout à coup et comme en sursaut par son propre cri, Diane s'apprête à partir avec ses Nymphes. Au moment où elles vont gravir le coteau, entre Éros, beau, triomphant, tenant à la main son grand arc d'or, coiffé du bonnet phrygien, et portant sur son épaule la dépouille du lion de Némée. Il s'avance fièrement, le regard assuré, puis il vient s'agenouiller devant Diane, dans une attitude pleine à la fois d'orgueil et de respect.

ÉROS, à Diane.

Aux clartés de l'aurore
Rougissante, un coupable au cœur tremblant implore

Ta pitié, car l'exil courbe son front si fier.
Ah! conjure pour lui le puissant Jupiter!
Ne l'abandonne pas dans la vallée amère
Des hommes, et rends-lui les baisers de sa mère!
Celui qui te supplie à genoux en ce lieu,
C'est le nocher fatal de Cypre; c'est le Dieu
Superbe, qui jamais n'a supplié personne!
C'est le sanglant chasseur, dont le carquois résonne
De flèches d'or; celui que révère Ilion
Et qui dompte les Dieux cruels et le lion.
C'est le vainqueur d'Alcide à la trace enflammée,
Qui porte la dépouille horrible de Némée.
Il t'implore!

 MÉLITE, suppliant Diane.

 Diane, il périrait d'ennui!
Pardonne-lui!

 EUNICE.

 Son front est doux, pardonne-lui.

 MÉLITE.

C'est un enfant!

 EUNICE.

 D'ailleurs, n'es-tu pas la plus forte?

 MÉLITE.

Pardonne.

 EUNICE.

 Exauce-nous.

Glaucé n'a pas osé mêler ses prières à celles de Mélite et d'Eunice; mais son attitude, son geste, l'expression de son visage supplient et trahissent son angoisse. Tout en écoutant Eunice et Mélite, c'est Glaucé seule que Diane regarde; c'est à elle seule que répond la muette incertitude de la Déesse. Enfin Diane, comme vaincue, jette à Glaucé un de ces regards de femme à femme qui expliquent tout et contiennent des mondes de pensées; et, lorsqu'elle parle à Éros, continue à avoir les yeux attachés sur elle.

DIANE, regardant Glaucé, à Éros.

Éros, ma haine est morte,
Et son aile, brisée enfin, n'a plus d'essor.
Enfant, tu reverras ta mère aux cheveux d'or.

Éros se relève, et, respectueusement incliné, baise la main de Diane.

GLAUCÉ, à part, avec une profonde mélancolie.

Malheureuse! c'était l'Amour! ô lit de mousse!
Forêt! Baiser d'un Dieu qui me brûle! Heure douce,
Enfuie, hélas! Pour moi qui marchais dans les fleurs,
Quelles éternités cachent assez de pleurs!

ÉROS, attirant Diane à l'écart, et lui parlant tout bas.

Oh! pendant cette nuit à l'haleine enchantée,
Où, sous les rayons clairs de la lune argentée,
S'ouvrait la rose, ô Dieux! que sur ton front charmant
Brillait avec fierté l'éclair du diamant!

DIANE, de même.

Qu'il était adorable et calme, ce bois sombre,
Où la brise, dormant sur les ailes de l'ombre,
Voltigeait tout en pleurs du myrte à l'alcyon!
Où tout ce qui s'émeut dans la création,
L'air tiède, les rameaux, la source charmeresse,
Murmurait à voix basse: « Amour! »

ÉROS.

O chasseresse,
N'y reverrai-je pas frémir ton voile bleu?

DIANE, comme à elle-même.

Aimer! vivre! ô mon cœur, c'était le rêve.

A Éros, avec un détachement suprême.

Adieu!

Après avoir salué de la main Éros, qui s'est assis sur le banc de pierre, Diane et ses Nymphes sortent en gravissant une à une la colline placée à gauche de la scène. Mélite et Eunice montent les premières, et s'avancent insoucieusement sans retourner la tête. Glaucé, en proie à une lutte indicible, meurt du désir d'envoyer

un suprême adieu à l'enfant dont elle sera séparée éternellement, mais elle triomphe de cette dernière douleur, et, pâle et tremblante, suit ses compagnes. Quand les Nymphes ont presque disparu, Diane qui, après elles, gravit le coteau, renverse sa tête en arrière, et envoie à Éros un adieu muet, ineffablement triste, que l'Amour lui rend par un geste de passion extasiée. Après une longue hésitation, la Déesse s'arrache à cette contemplation muette et part à son tour. Resté seul, Éros se relève, court au pied du coteau, et, courbé vers la terre, retenant son haleine, prête l'oreille pour écouter encore le bruit des pas de sa bien-aimée. Enfin, quand il n'entend plus que le silence, il s'avance devant le public, et prononce les vers suivants d'une voix émue et profonde :

ÉROS, au public.

Athéniens, la pièce est ici terminée.
Ainsi que les récits des filles de Minée,
Ses contes de nourrice ont fait passer le temps.
Rêver aux mois d'été sous les rameaux flottants
Dans le grand palais vert de la nature fée,
Croire que l'on entend au loin l'archet d'Orphée,
N'est-ce pas le meilleur d'un monde où tout n'est rien ?
Or, notre comédie au voile aérien
Est un songe entrevu dans le bois de délices
Où le lys éploré regarde les calices
Des étoiles, avant cette heure où l'aube naît
Dans la brume d'opale. Aimez-la ! si ce n'est
Pour l'amour de la Muse, à présent dédaignée,
Qui penche en soupirant sa tête résignée,
Aimez-la pour celui que la blanche Cypris
Endormait, rose et frêle, entre ses bras de lys,
Et portait dans un pli de sa robe traînante !
En voyant que son aile émue et frissonnante
S'envole dans l'azur et s'enfuit vers le jour,
Applaudissez du moins pour l'amour de l'Amour !

LES
FOURBERIES DE NÉRINE

VAUDEVILLE, 15 JUIN 1864

LES ACTEURS

Scapin. *M. Saint-Germain.*
Nérine. *M^(lle) Bianca.*

La scène est à Naples, en 1671

LES
FOURBERIES DE NÉRINE

Le théâtre représente une place publique, éclatante de gaieté et de soleil. Scapin entre d'un air joyeux, en traînant un énorme sac gonflé jusqu'aux bords.

SCENE PREMIERE.

SCAPIN.

Ciel napolitain, fait d'azur et d'or vermeil,
Vois Scapin triomphant ! Regarde-moi, Soleil !
Baise ma chevelure, Aurore aux doigts de rose !
Je suis riche !

Montrant le sac qu'il tient.

J'ai là, dans ce sac, le Potose.

Il sort du sac des hardes précieuses, des joyaux, des sacoches d'or qu'il remet dans le sac dès qu'il les a montrés.

Étoffes ! diamants ! sequins !

Après avoir tout remis dans le sac.

J'en ai beaucoup.

Il remonte la scène, regarde au fond avec une inquiétude rusée, et revient.

Hé ! Nul ne peut m'entendre ici ?

<div style="text-align:center">Au public.</div>

<div style="text-align:right">J'ai fait le coup.</div>

Confidentiellement au public.

Géronte hier souffrait depuis l'avant-veille. Est-ce
Du mal mystérieux qu'on nomme la vieillesse ?
Je ne sais. Mais enfin cet honnête homme a pris
Son vol vers le séjour où vivent les esprits.
Il est mort. Rien de plus. Tandis que ses prunelles
S'ouvraient à la clarté des choses éternelles,

Gaiement.

Hélas !

Changeant de ton.

J'ai couru vers le coffre, et, sans fracas,
J'ai pillé les joyaux, les hardes, les ducats !
J'ai tout pris. C'est en vain que la fortune triche ;
A présent, je la tiens aux cheveux. Je suis riche !
Adieu, Naples, je pars ! Près de tes flots dormants
J'ai trop longtemps servi d'imbéciles amants ;
A l'avenir, je veux intriguer pour moi-même.
Oui, c'est moi dont je sers les beaux amours ! Je m'aime.
Vous mêlerez pour moi, dans les riants manoirs,
Hyacinthe au front d'or, Zerbinette aux yeux noirs,
Vos chansons aux sanglots de la vague indocile !
Et je vais te revoir, Éden, verte Sicile,
O terre des épis tremblants et des grands lys,
Où sourit cette mer, dont j'ai souvent, jadis,
Pareil à Cléopâtre, admiré les colères
Et les réveils charmants... du haut de mes galères !

Bondissant avec une excessive agilité vers un autre point de la scène.

Chut ! On a fait du bruit là-bas, près du volet.

Revenant.

Non, ce n'est rien. Pourtant, si quelqu'un me volait !

Naples, ce pays plein de filous et de ruses,
A certains carrefours moins sûrs que les Abruzzes,
Et les honnêtes gens sont fort volés. Mais on
Ne m'y prend pas !

> Montrant le sac.

Cachons cela dans la maison.

> Comme assailli par une idée importune.

Nérine !... — Il serait fou que je la rencontrasse !
Pourtant, si la pauvrette avait suivi ma trace ?
Baste ! il est trop matin. Elle dort sur les deux
Oreilles.

> Il entre dans une petite maison de vilaine apparence, après avoir soigneusement regardé autour de lui. Nérine paraît, attentive, inquiète, avec l'allure d'un chien de chasse qui flaire le gibier.

SCÈNE II.

NÉRINE.

Les archers, quand j'ai passé près d'eux,
Parlaient de vol commis, de nippes dérobées.
Ils avaient vu courir à grandes enjambées
Un larron, qui fuyait avec un sac aux dents.

> Rêvant.

Avec un sac ! — Je sens du Scapin là dedans.
Que fait mon traître ? Il m'a quittée avec la joie
Et l'œil brillant d'un fourbe heureux qui tient sa proie.
Il regardait toujours la mer et l'horizon !
Je suis sûre qu'il songe à quelque trahison.
Qu'ai-je fait au destin, — moi douce comme un cygne !
Pour aimer ce hardi menteur, ce fourbe insigne ?
Il est plus inconstant que le vent, plus trompeur
Que ces beaux feux follets dont les enfants ont peur,

Et que l'Adriatique où le couchant se dore !
C'est un prodigue, un monstre, un fou, mais je l'adore.

<small>Avec admiration.</small>

Qu'il est rusé ! J'ai beau faire, mon cœur en tient
Pour ce héros.

<small>Elle veut aller à la recherche de Scapin.</small>

Allons.

<small>Apercevant Scapin qui sort de la maison.</small>

Mais le voici qui vient.
C'est le moment d'ouvrir les yeux et la narine !
Il parle. Que dit-il ? Attention, Nérine.

<small>Elle se retire à l'écart au fond du théâtre. En même temps, Scapin s'élance sur le devant de la scène, portant vide le sac qu'on a vu plein à la scène précédente.</small>

SCENE III.

<small>SCAPIN, NÉRINE, d'abord cachée.</small>

<small>SCAPIN.</small>

Tout va des mieux. La mer est douce comme un lac
Et m'appelle. Faisons disparaître le sac,
Mon complice, et je suis aussi blanc que la neige.

<small>NÉRINE, cachée.</small>

Nous verrons bien.

<small>SCAPIN, appuyant.</small>

Un lys, une colombe.

<small>Cherchant, avec une profonde indifférence.</small>

N'ai-je
Rien oublié ?

<small>NÉRINE, cachée.</small>

Si fait.

SCAPIN.

Tout succède à mes vœux.
Je pars, je sens déjà passer dans mes cheveux
Le souffle frais et pur de la brise marine !

Avec le même accent que la première fois.

N'ai-je rien oublié ?

Comme un homme qui se rappelle tout à coup une chose profondément oubliée.

Si ! d'épouser Nérine.

NÉRINE, cachée.

C'est heureux.

SCAPIN, avec un détachement plein de fatuité.

Bah !

Avec bonhomie.

Pourquoi se marier ?

NÉRINE, cachée.

Pendard !

SCAPIN.

Dans les yeux de Nérine Amour cache son dard.
Ses cheveux d'or, couleur de flamme et de comète,
Sont doux comme le miel blondissant de l'Hymette !

NÉRINE, cachée.

Oui !

SCAPIN, avec fatuité.

Mais d'autres désirs occupent mon cerveau.

NÉRINE, cachée, avec colère.

Ah !

SCAPIN.

Chaque jour au gré d'un caprice nouveau,
Ailé comme l'espoir et charmant comme un rêve,
Sur le pommier fatal renaît la pomme d'Ève :
Or, je veux la croquer jusqu'au dernier pépin !
Nérine n'aura rien, tant pis.

NÉRINE, se montrant tout à coup et abordant Scapin.

Bonjour, Scapin.

SCAPIN, feignant le plus grand étonnement.

Eh ! c'est Nérine ! Par quel bon vent amenée ?

Très-froidement.

Cher astre.

NÉRINE, avec effusion.

Tout est prêt.

SCAPIN.

Quoi ?

NÉRINE.

Pour notre hyménée.

SCAPIN.

Fort bien. Je...

NÉRINE.

Mes parents ont été prévenus,
Et le notaire avec les témoins sont venus.

SCAPIN.

Je...

NÉRINE.

Ma robe de noce est prête. Une merveille !

SCAPIN.

Tant mieux. Je...

NÉRINE.

Son tissu lamé la rend pareille
Au diamant. On croit voir, limpide et changeant,
Un ciel de neige avec des étoiles d'argent !
Être belle n'est rien, mais il faut qu'on le sache.
Tu verras mon collier fait de perles sans tache !
Quel bonheur de courir, par un jour embaumé,
Vers l'autel, appuyée au bras du bien-aimé,

Quand, mettant à néant l'ennui, les maux sans nombre,
Dans notre cœur, ainsi qu'en un bocage sombre,
Le rossignol Amour fredonne sa chanson !
Quand irons-nous ?

SCAPIN.

Jamais. Je veux rester garçon.

NÉRINE, feignant de pleurer.

Ah ! ah !

SCAPIN, la calmant.

Nérine !

NÉRINE.

Ah ! ah !

SCAPIN.

Nérine !

NÉRINE.

Ah ! ah !

SCAPIN.

Nérine !

NÉRINE.

Ah ! ah !

SCAPIN.

J'aimai toujours ta bouche purpurine !
Mais...

NÉRINE.

Ah ! ah !

SCAPIN.

Parle-nous !

NÉRINE.

Ah !

SCAPIN.

Nérine !

NÉRINE, avec volubilité.

 Va-t'en,
Satrape ! Lestrigon ! crocodile ! Satan !
Voleur d'âmes ! flatteur à langue vipérine !
Pendard ! méchant ! vaurien ! fourbe ! effronté !

SCAPIN.

 Nérine !
Amicalement.

Je ne veux pas, avant l'heure de mon trépas,
Me marier.

NÉRINE.

 Pourquoi ne le voudrais-tu pas,
Cruel, cœur de rocher, plus dur qu'un ours de Thrace ?

SCAPIN.

Pour imiter mon père et tous ceux de ma race
Qui ne se sont jamais mariés.

NÉRINE.

 Il fallait
Me dire tout cela, méchant, quand ruisselait
Sur nos têtes ce doux soleil du mois des roses,
Lorsqu'au fond de ces vieux jardins aux portes closes
Dont le soir caressait la belle floraison,
A l'ombre des jasmins, tu me...

SCAPIN, très-froidement.

 Parlons raison.
Je suis Scapin. Je suis cet intrigant illustre.
Chaque jour à ma gloire ajoute un nouveau lustre.
Que d'exploits ! Des tuteurs raillés, des jeunes gens
Aimés, grâce à mes soins toujours... intelligents !
Belles inventions ! superbes stratagèmes
Sur lesquels l'avenir écrira des poëmes !
Ruses ! déguisements ! des Turcs tombant des cieux
Pour arracher l'argent aux avaricieux !

Les sacs passant des mains des pères dans les miennes
Pour servir de rançon à des Égyptiennes !
Dans quelle vie heureuse et bizarre voit-on
Plus de sequins, d'amour et de coups de bâton ?
Qui donc, dupant Géronte, a rendu populaire
Son : « Que diable allait-il faire à cette galère ? »
Qui l'a mis dans un sac, et dans cet appareil
A battu le vieillard poudreux au grand soleil ?
J'ai vaincu, dans ces lieux où mon audace brille,
Trivelin, Scaramouche et le grand Mascarille
Et les destins ; j'ai mis la gloire avant le pain,
Et quand on veut nommer la fourbe, on dit : Scapin !
Et tu voudrais, Nérine, en ton désir pendable,
Avec le grand valet illustre et formidable,
Tour à tour envié, béni, craint et flétri,
Faire cet animal qu'on appelle un mari !

<center>NÉRINE.</center>

Quand vous m'aimiez, jadis, vous parliez d'autre sorte !

<center>SCAPIN.</center>

Voilà mon sein !

<center>Il ouvre son couteau.</center>

Veux-tu, dis, que ma vie en sorte ?

<center>Il ferme son couteau et le remet dans sa poche. — Avec indignation.</center>

Mais Scapin marié ! Que diraient mes aïeux,
Mon passé, mon histoire, et ces bandits joyeux
Qui chantent mes hauts faits en pinçant leur guitare ?
O prodige inouï ! Monstruosité rare !
Coup d'œil inattendu ! Non, plutôt que de voir
Cette métamorphose horrible à concevoir
Du lion subissant une injure dernière,
On verrait le Vésuve à l'ardente crinière
Changer, sur les sommets où son panache luit,
Son aigrette de flamme en un bonnet de nuit,

Et, quittant les forêts qui lui servent d'asile,
L'ours de Norvége errer dans les monts de Sicile !
Chez nous grandit le myrte et non pas le sapin,
Et Scapin marié ne serait plus Scapin !
Malgré les accidents, les revers, les désastres,
Je reste moi. Voilà comme on va jusqu'aux astres !

<center>NÉRINE, à part.</center>

Ah ! tu fais le Cyrus ! Mais pour te châtier,
Je m'en vais te servir un plat de ton métier.

<center>SCAPIN, avec une pitié outrageante.</center>

Encor, si vous étiez de ces filles d'intrigue,
Amantes du péril que leur grande âme brigue !
Une Frosine allant jusque chez Harpagon
Voler la toison d'or sous les yeux du dragon !
Je céderais ! — Mais quoi ! tu n'as pas de génie.
Naïve comme Agnès et comme Iphigénie,
Tu n'es qu'un pauvre agneau fait pour la dent des loups.
De quel pas suivrais-tu le prince des filous
Qui s'en va triomphant vers la race future ?
Je t'explique cela. Tu comprends ? La nature
N'unit pas au lion l'antilope aux yeux bleus ;
Elle met les grands pics sur les monts sourcilleux,
Et, comme la tempête est du gouffre jumelle,
Pour assortir Scapin veut un Scapin femelle !

<center>NÉRINE.</center>

Mais...

<center>SCAPIN.</center>

La foudre ne peut épouser que l'éclair.
Grandis. Sois gigantesque et tu m'auras. C'est clair.

<center>NÉRINE, à part.</center>

Tu m'auras !

<center>A Scapin, avec une humilité pompeuse.</center>

<center>O mon roi !</center>

<center>Changeant de ton.</center>

 Tu t'en fais bien accroire
Pour quelques méchants tours fort dépourvus de gloire !
Quoi, duper des barbons chancelants, et taillés
Sur un patron si vieux qu'on les croit empaillés ;
Ramper sur des tessons, comme l'antique Dave,
Pour boire en frissonnant du vin dans une cave ;
Te barbouiller de fange et de sang, comme si
Des spadassins t'avaient assommé, tout ceci
Pour voler une montre à quelque Égyptienne ;
Descendre à copier cette aventure ancienne
De travestissement, faire le loup-garou
Pour bâtonner ton maître, aussi poltron que fou ;
Puis, lorsque, dissipant ta grandeur usurpée,
Frémit devant ton front le vent froid d'une épée,
Te jeter à genoux et demander pardon,
Et bientôt de César devenir Laridon,
Voilà de beaux états de service ! J'admire
Que tu ne chantes pas ces hauts faits sur la lyre,
Et que, pour embellir ton front d'aventurier,
Tu n'aies pas aux jambons dérobé leur laurier !
O grands événements, bien dignes de ta race !
Beaux exploits de valet qu'on bâtonne et qu'on chasse !
Va, parle du Vésuve avec plus de douceur,
Pauvre lièvre, fuyant au souffle du chasseur !
Tes divertissements, dont tu nous fais parade,
Sont bons à figurer dans une mascarade ;
Tes ruses n'ont servi de rien, tu t'es vanté,
Tu n'imagines rien, tu n'as rien inventé,
Et, s'il faut parler franc, je crois que ton mensonge
Confond la vérité palpable avec le songe,
Et que, pareil au chien qui se mire en un lac,
Tu n'as même pas mis Géronte dans le sac !

SCAPIN, abasourdi.

Quoi !

NÉRINE, montrant Scapin. Avec dédain.

Pleurer pour ce drôle ! A présent, j'en ai honte !

Allant à Scapin, et lui prenant le menton.

Pleurer... ceci !

SCAPIN, au comble de l'ébahissement.

Comment ! Je n'ai pas mis Géronte
Dans le sac !

NÉRINE.

Non.

SCAPIN.

Je n'ai...

NÉRINE.

Va dire à tes amis
Ces contes à dormir debout.

SCAPIN.

Je n'ai pas mis
Géronte dans le sac !

NÉRINE.

Non.

SCAPIN, exaspéré.

Alors, nie Homère,
Achille, Troie en deuil !

NÉRINE.

Ce sac n'est que chimère.
Tu fus toujours menteur de la nuque aux talons.

SCAPIN.

Moi ! moi ! Je ne l'ai pas mis dans le sac !

NÉRINE.

Parlons
Raison. Quoi ! le vieux, pris à ta ruse grossière,
Se serait allé mettre en cette souricière !

SCAPIN.

Oui.

NÉRINE.

Parce qu'à l'appui d'un péril imminent
Tu lui fais voir Silvestre en carême-prenant,
(Je veux bien qu'il n'ait pas la bravoure d'Hercule,)
Il se serait fourré dans ce sac ridicule !

SCAPIN.

Parfaitement.

NÉRINE.

Ce sont récits de vieux garçons,
Contes en l'air.

SCAPIN.

Je l'ai mis dans le sac !

NÉRINE.

Chansons.
Qu'auraient dit de ce sac qui bouge et qui frissonne
Les passants ?

SCAPIN.

Je...

NÉRINE.

Réponds.

SCAPIN

Il ne passait personne.
Je t'ai dit mille fois le fait de point en point.

NÉRINE.

Quelque sotte !

SCAPIN.

Mais si...

NÉRINE.

Je ne te croirai point.
Tu nous prends pour une autre et tu me vois bâtée.
Je sais le train du monde.

SCAPIN.

O femelle entêtée !

<small>Prenant le sac qu'il a apporté au commencement de la scène.</small>

Le sac est celui-ci. (Fût-il plein de sequins!)
Je dis au vieux Géronte effrayé : « Ces coquins
Vous cherchent. Ce sont gens d'une farouche mine,
Qui s'en vont criant, l'un : Tue ! et l'autre : Extermine !
Et qui toute l'année ont le poignard aux dents.
Ils viennent. Cachez-vous au plus tôt là dedans. »
Je lui montrais le sac.

NÉRINE.

Et lui, Géronte ?...

SCAPIN.

 Comme
Je l'y poussais toujours, il s'y mit.

NÉRINE.

 Le pauvre homme !
Il tenait dans ce sac, dis-tu ?

SCAPIN.

 Quel appétit
De parler ! Il tenait.

NÉRINE.

 Le sac est trop petit.
C'est impossible !

SCAPIN.

 Allons ! Tu vas voir !

NÉRINE.

 Bah ! ton prône
Est mal venu. Le sac est trop petit d'une aune.

SCAPIN.

Mais non ! Regarde au moins s'il n'a pas la longueur
De Géronte !

SCÈNE III.

NÉRINE.

Admettons qu'il l'ait... à la rigueur ;
Mais je ne comprendrai jamais qu'un homme veuille

Montrant le sac.

Entrer là.

SCAPIN, insistant.

Ce barbon tremblait comme la feuille.
Moi, je l'encourageais du geste et de la voix.

NÉRINE, redoublant d'étonnement, et regardant le sac
avec une expression d'incrédulité.

Et là dedans, son corps tenait ?

SCAPIN, se mettant dans le sac.

Comme tu vois.
Facilement, sans nul embarras.

NÉRINE, affectant la niaiserie.

Mais sa tête
Passait, comme la tienne ?

SCAPIN, avec une pitié complaisante.

Allons ! tu fais la bête.

Cachant et découvrant sa tête tour à tour.

Il ramenait ainsi les bords du sac, et rien
Ne passait. Est-ce clair ? Me comprends-tu ?

NÉRINE, serrant vigoureusement la coulisse du sac
et le fermant par un nœud solide.

Fort bien.

Criant pour être entendue de Scapin.

Lorsque l'on met les gens dans un sac, la malice
Est de songer d'abord à serrer la coulisse.

SCAPIN, étouffant et criant dans le sac.

Heu !

NÉRINE, criant.

Tu tiens là dedans, monarque des valets ?

SCAPIN.

Oui.

NÉRINE.

Tu ne pourrais pas sortir, si tu voulais?

SCAPIN, dans le sac, d'une voix étouffée.

Non. Pas du tout.

NÉRINE.

Mais si.

SCAPIN.

Non.

NÉRINE.

Ce n'est pas un leurre?
Je te tiens là captif?

SCAPIN.

Sans doute.

NÉRINE.

A la bonne heure.

Elle prend un bâton et bat Scapin.

Tiens, beau ténébreux! Tiens, vendeur d'orviétan!
Tiens, phénomène! Tiens, héros! Tiens, capitan!

SCAPIN, criant dans le sac.

Nérine!

NÉRINE, le battant.

Tiens, lion!

SCAPIN, criant.

Nérine, ma délice!

Mon amour!

NÉRINE, criant et battant Scapin.

Il fallait songer à la coulisse!

Imitant d'une manière enfantine les rodomontades de Scapin
et de Silvestre, et pendant tout ce temps battant Scapin.

Où donc est ce Géronte ? Allons ! marchons en rang !
Donnons. Ferme. Poussons. Ah! tête! Ah! ventre! Ah! sang!
Point de quartier. Comment, vous reculez ! Eh ! l'homme !
Pied ferme. Ah ! coquin ! Ah ! canaille ! Tue ! Assomme !

> Scapin éventre le sac avec un couteau, et sort, haletant, effaré, ne sachant s'il doit se fâcher ou pardonner.

SCAPIN, sortant du sac.

Ho ! holà là ! le ventre ! Oh ! le dos ! oh ! les reins !
Ho ! la rude leçon pour mes contemporains !
Ho ! Nérine !

NÉRINE, d'un ton railleur.

Quoi donc ?

SCAPIN.

Vous avez la main prompte.

> Tâtant son dos.

Ho ! ho !

NÉRINE, avec une candeur affectée.

Donc, c'est ainsi que tu battais Géronte ?

SCAPIN, faisant contre mauvaise fortune bon cœur.

Bien joué !

NÉRINE, faisant la révérence avec une modestie ironique.

Monseigneur me comble !

SCAPIN.

Non, le tour
Est bon, ma foi !

NÉRINE, saluant.

J'ai fait bien peu !

SCAPIN, furieux.

Triste retour
Des choses d'ici-bas !

NÉRINE.

Oh ! mon maître professe,
Et moi, j'apprends.

SCAPIN, se tâtant les reins.

Le tour est bon, je le confesse.
Ho ! hola ! ho ! je suis roué. Je suis moulu.

NÉRINE, souriant.

Ce n'était que semblant, que jeu !

SCAPIN, à part.

Tu l'as voulu,
Scapin !

Haut et jouant avec le couteau qui lui a servi à éventrer le sac.

Ce couteau-là me vient de toi, Nérine.
Grâce à lui, j'ai rompu la toile où ma poitrine
Étouffait, et j'ai...

NÉRINE, avec une ironie cruelle.

Gloire au prince des filous !

SCAPIN.

Te tairas-tu ?

NÉRINE.

Monsieur, pardonnez-moi les coups
De bâton, que...

SCAPIN.

Du moins, tu te tairas ?

NÉRINE.

Peut-être !

SCAPIN.

Tu ne parleras pas de tout ceci ?

NÉRINE.

Mon maître,
Pardonnez-moi...

SCAPIN.

Serpent !

NÉRINE.

Tous ces coups de baton
Que...

SCAPIN.

Tu te garderas d'en parler?

NÉRINE, d'un ton provoquant.

Qu'en sait-on?

SCAPIN.

Crains ma vengeance !

NÉRINE.

Moi ! sachez, monsieur le drôle,
Qu'on ne me gante pas d'un sac !

SCAPIN.

Quitte ce rôle.
Tu connais bien Zaïde ?

NÉRINE, feignant la plus grande surprise.

Hein ? Zaïde ?

A part.

Où veut-il
En venir ? Ah ! Scapin, tu te crois plus subtil
Que moi ?

SCAPIN, avec fatuité.

C'est un joyau, tombé d'un ciel avare.
Mais quoi ! tu la connais cette beauté si rare.

NÉRINE, feignant toujours la surprise.

Moi ! non.

A part.

Que si !

Haut.

Comment dis-tu ?

SCAPIN.

Zaïde. Elle est
Charmante. Un port de reine, un visage...

NÉRINE, éclatant.

Fort laid.

SCAPIN.

Oh !

NÉRINE.

Noire, affreuse, maigre. Une perche.

SCAPIN.

Elle est mince.

NÉRINE.

Maigre.

SCAPIN.

Élancée. Enfin, c'est un morceau de prince.
Il faudrait la louer plus que je ne le puis.
Des cheveux...

NÉRINE.

Roux.

SCAPIN.

Des yeux profonds...

NÉRINE.

Comme des puits.

SCAPIN.

Où tour à tour le clair soleil et la tempête
S'allument et qui font...

NÉRINE.

Tout le tour de la tête.

SCAPIN.

Son regard vous enivre, ainsi qu'une liqueur.
Avec sa lèvre rouge...

SCÈNE III.

NÉRINE.

Et sa narine en cœur !

SCAPIN.

Dès qu'elle vous sourit, on croit voir Vénus même.

NÉRINE.

Vénus ! Une Vénus de Libye !

SCAPIN, faisant la roue.

Elle m'aime.

NÉRINE.

Non pas.

SCAPIN.

Si fait.

NÉRINE.

Non.

Faisant un geste de reproche et de caresse et s'avançant
les bras ouverts.

Viens, Scapin, mon cher époux.

SCAPIN.

Qui, moi ? Jamais.

NÉRINE.

Monsieur, pardonnez-moi les coups
De bâton, que...

SCAPIN, l'arrêtant vivement.

C'est bon ! Je connais cette histoire.
Si Nérine me hait jusqu'à ternir ma gloire,
C'est au mieux. Tu verras que d'autres yeux chez nous
Réservent à ma flamme un traitement plus doux.

NÉRINE, sérieusement inquiète et affligée.

Zaïde ?

SCAPIN.

Elle sera ma reine et mon idole.

NÉRINE.

J'étouffe.

SCAPIN.

Elle n'a pas la prétention folle
D'assujettir un bât sur le dos d'un lion,
Et de traîner Scapin chez le tabellion.
Il lui suffit de croire à mes ardeurs fidèles,
Sans vouloir enchaîner le caprice et les ailes
Du libre papillon que l'on appelle Amour !

NÉRINE, exaspérée.

Fat !

SCAPIN, avec un redoublement de fatuité.

Je cède à ses vœux, en effet. Mais c'est pour
La sauver du trépas.

NÉRINE, abasourdie.

Hein ! quelle est cette fable ?

SCAPIN.

Mon humeur qui la rend heureuse ou misérable,
La guérit ou la tue alternativement.
Peut-être qu'elle expire en ce même moment !

NÉRINE.

Menteur ! fourbe !

SCAPIN, avec fatuité.

Elle meurt pour moi. Son dernier souffle
Est prêt à s'exhaler tout à l'heure.

NÉRINE, à part.

Ah ! maroufle !
C'est cela que tu veux.

A Scapin, d'un air tragique.

Eh bien ! ô mon vainqueur,
Puisque la pitié même a péri dans ton cœur,

Puisqu'il bat désormais

<div style="margin-left:2em;">Reprenant le ton naturel.</div>

 Pour une péronnelle,

<div style="margin-left:2em;">Reprenant le ton tragique.</div>

Je pars, je vais te fuir dans la nuit éternelle,
Et chercher du trépas le secours odieux.

<div style="margin-left:2em;">Elle arrache des mains de Scapin le couteau avec lequel il n'a cessé de jouer, feint de se frapper, et jette le couteau.</div>

Scapin, je meurs.

<div style="margin-left:2em;">Elle se laisse tomber. — D'une voix mourante.</div>

 Vivez, digne race des Dieux.

<div style="margin-left:2em;">Elle feint d'être morte.</div>

 SCAPIN, s'agenouillant près de Nérine.

Nérine !... A-t-elle fait tout de bon la folie
De...

<div style="margin-left:2em;">Il l'embrasse.</div>

 Nérine, mon cœur !

<div style="margin-left:2em;">Manifestant son incrédulité par des bouffonneries tragiques.</div>

 Oui, sa face pâlie...

<div style="margin-left:2em;">Il l'embrasse encore.</div>

Nérine, ma déesse !

<div style="margin-left:2em;">Avec un regret comique.</div>

 Elle avait tant d'esprit !
Sur son front, où le lys jaloux naît et fleurit,
S'augmente par degrés la blancheur léthargique.

<div style="margin-left:2em;">Avec emphase.</div>

Ah ! plût au ciel qu'instruit au grimoire magique,
Je pusse ranimer par des philtres secrets
L'incarnat de sa joue, et je l'épouserais...

 ✱✱✱ 21.

NÉRINE, *rouvrant les yeux et se soulevant à demi. Avec joie.*

Ah !

SCAPIN, *regrettant de s'être trop avancé.*

Pour un temps.

NÉRINE, *retombant lourdement.*

Je meurs.

SCAPIN.

Non, pour toujours.

NÉRINE, *se relevant avec gaieté et se jetant dans les bras de Scapin.*

Embrasse
Ta Nérine, mon prince, et quittons la grimace.

SCAPIN.

Mon astre !

NÉRINE.

Mon trésor !

SCAPIN.

Mon espoir !

NÉRINE.

Mon tourment !

SCAPIN, *avec noblesse.*

Lève les yeux avec orgueil, car le moment
Est arrivé pour toi de marcher dans ton rêve,
Et d'être ma femme !

NÉRINE, *amoureusement.*

Oui, ta femme, — et ton élève !

Au public.

Mesdames et messieurs, vous avez tout pouvoir
A présent. Pardonnez au poëte d'avoir
Mendié, d'une main peut-être familière,
Pour son festin d'un soir, les miettes de Molière.
Pardonnez-lui de s'être un moment enivré
D'un peu de vin resté dans le verre sacré !

SCAPIN, au public.

Certes, ce jeu d'enfant vaut que l'on en sourie ;
Mais qui donc se pourrait offenser, je vous prie,
Qu'à l'abri de l'orage et du vent meurtrier
Cette fleurette naisse, au pied du grand laurier
Dont Thalie en pleurant cherche l'ombre divine ?

NÉRINE, au public, avec câlinerie.

Messieurs, un bravo... pour Scapin !

SCAPIN.

Deux... pour Nérine.

LA POMME

THÉATRE FRANÇAIS, 5 JUIN 1865

LES ACTEURS

Vénus. M^{lle} *Ponsin.*
Mercure. *M. Coquelin.*

La scène est dans l'île de Cythère.

LA POMME

Chez la déesse Vénus, aux portes de la ville de Cythère. Un palais d'été dont les colonnes peintes, les salles bâties à ciel ouvert et les constructions prolongées au loin se mêlent à des jardins de lauriers-roses. Aux portiques pendent des guirlandes de fleurs et de feuillages. Sur les murailles, des flûtes et des lyres. Une statue de l'Amour enfant, nu et appuyé sur son arc; une fontaine jaillissante, dont l'eau retombe dans un bassin d'or. Jardinière de marbre sculpté d'où s'élancent de grandes fleurs éclatantes; lits couverts de riches étoffes d'Asie; meubles d'ivoire. Sur une table de mosaïque sont posés un coffret d'où les riches joyaux débordent, et un miroir à main en or poli. On est au milieu d'un jour d'été brûlant, où tout languit et frissonne dans la lumière blanche.

SCENE PREMIÈRE.

MERCURE.

J'y suis enfin! — Voilà Cythère, et la maison
Où demeure Cypris dans la belle saison.
Oh! je suis las! Mes pieds devancent les gazelles,
Et quand je ne cours pas, il faut voler. Mes ailes
N'en peuvent plus. Mon sort me devient odieux.
Quel état que celui de messager des Dieux!
Paresseux et gourmand, ce serait mon affaire
De bien manger, de bien dormir, de ne rien faire
Et d'économiser mon travail et mes pas.
Chansons! je ne dors pas et je ne mange pas!

Si je veux sommeiller sous la nuée obscure,
Mille voix aussitôt m'appellent :

> Imitant diverses voix de femmes auxquelles il répond à mesure qu'elles lui parlent.

— Ho ! Mercure !
— Hein ? — Mercure par-ci ! — Quoi ? — Mercure par-là.
En haut ! En bas ! Partout ! Las ou non, me voilà.

> Au public.

Oui, dussent les chanteurs me cribler d'épigrammes,
C'est moi qui fais encor les courses de ces dames.
Celle-ci veut sa flûte et l'autre son tambour !
Et ce n'est rien auprès des messages d'amour !
A travers les grands cieux je vais de porte en porte,
Et je les porte.|

> Après une pause.

J'en rougis. Mais je les porte !

> Imitant le ton qu'il prend pour s'acquitter d'un message.

Cher seigneur, ce jasmin vient de qui tu sais bien.
Bon espoir. Et surtout pas un mot. N'en dis rien.

> D'une voix plus douce, et comme s'acquittant d'un autre message.

Ma Nymphe, Jupiter de là-haut te fait signe.
Sois heureuse. Il viendra dans son habit de cygne.

> Tirant la pomme du filet où elle est contenue.

En ce moment encor je vais porter ceci :
Une pomme. Tout près. Rien qu'à Sparte ! merci,
A Sparte ! Oui, Jupiter l'envoie... « A la plus belle ! »
C'est-à-dire à la reine, hier encor rebelle,
Qui, ce matin... Léda trouva ce damoiseau
Plus tendre, j'imagine, en figure d'oiseau !
Donc, j'arrivais à peine, il faut que je reparte.
Il faut porter la pomme à la reine de Sparte !

> Avec indignation.

O misère ! Je vis dans un monde enchanté
Où toute forêt cache une divinité,
Où la Naïade rit dans chaque source pure,
Où la Dryade jette au vent sa chevelure,
Où les Nymphes en chœur sur le mont escarpé
Mènent leur danse agile, et toujours occupé
A conter de la part des Dieux le même conte,
Je n'ai pas le temps d'être amoureux pour mon compte !
 Avec résolution.
Eh bien ! si ! Le coureur se révolte. Je suis
Amoureux fou. D'Hébé. Mais plus je la poursuis,
Plus elle fuit, ou bien elle m'envoie à droite,
A gauche, sans repos. Oui, cette Nymphe adroite
Me fait trotter, courir, Dieux ! — Pourquoi suis-je ici,
A Cythère ? Le fait doit vous être éclairci.
Mais, quand je l'aurai dit, comme l'on va se rire
De ma crédulité ! Je viens, c'est du délire !
Dans le frivole espoir... d'un rien, d'un rendez-vous
Avec Hébé, je viens... mais quoi ! nous sommes tous
Plus ou moins fous, je viens... dérober la ceinture
De Vénus ! O l'étrange et l'absurde aventure !
On peut voler un astre au ciel, on peut vouloir
Faire taire une femme ou rendre un cygne noir ;
Emprisonner la mer d'azur dans la corbeille
D'une Nymphe, ou bien suivre en courant une abeille,
On le peut ; mais voler cette ceinture, non !
Or, voici l'incident qui se produit : Junon
Cherche à reconquérir son époux infidèle,
Qui depuis trop longtemps fait le cygne loin d'elle !
Mais pour mener à bien cet honnête roman,
Il lui faut, (dit Hébé,) le divin talisman
Auquel rien ne résiste, en un mot, la ceinture
Dont Cypris elle-même enchante la nature !
Sans doute, on lui dirait en vain : Prête-nous-la !
Cypris ne prête plus cette ceinture-là.

Mais si je puis l'avoir par force ou par adresse,
Hébé, si dévouée à sa bonne maîtresse,
Me promet que mes vœux, jusqu'à présent déçus,
Se pourront voir...

 Avec fatuité.

 Je dois me taire là-dessus!
Même, tout est prévu! si Junon d'aventure
Réussit sans avoir besoin de la ceinture,
La promesse d'Hébé tient encore, et je suis
Averti, car Junon, dont on sait les ennuis,
A pour premier souci, lorsque Jupiter l'aime,
De l'annoncer au monde, en faisant elle-même
Parler la foudre avec un accent souverain.
La foudre gronde alors au front du ciel serein,
Rajeunissant la terre et la vague profonde,
Et le bonheur d'un Dieu fait le bonheur du monde.
Traduire ainsi : « Junon fait bon ménage au ciel, »
C'est un bizarre emploi du style officiel!
Enfin, quoi qu'il en soit, je courtise et j'adore
Hébé, si gracieuse à porter son amphore.
Ce qu'elle veut de moi, je l'aurai! Fort bien. Mais
Par quel moyen? par quel artifice? Jamais,
Fût-ce pour un instant, Cypris aux bras de neige
Ne quitte la ceinture. A moins... — Dressons le piége!
On séduira Vénus! Pourquoi pas? J'ai la dent
Blanche, la chevelure épaisse et l'œil ardent;
Et Cypris, une fois conquise, me procure
Le bonheur d'attendrir ma belle. — Heureux Mercure!
Vénus! J'entends son pas rapide et triomphant.
Serrons ma pomme. Chut!

 Il va cacher le filet qui contient la pomme derrière un grand vase placé sur un piédestal, qui pour quelques instants le dérobera lui-même aux yeux de Vénus. Elle entre, alanguie par l'ennui implacable d'un jour d'été et de l'heure de midi:

SCÈNE II.

VÉNUS, MERCURE.

VÉNUS.

 Que l'air est étouffant !
Toujours le même ciel et ses saphirs moroses !
Toujours le même azur ! toujours les mêmes roses !
Oh ! que ne suis-je, ainsi que Diane, parmi
Les chasseresses, dans le grand bois endormi
Qu'éveillent tout à coup, par les rouges aurores,
Les aboiements des chiens et les grands cris sonores !
Je sens devant mes yeux flotter une vapeur
De feu.

Prenant son miroir. — Avec une moue enfantine.

 Viens, toi, miroir.

Après s'être regardée.

 Je suis à faire peur.

Au miroir.

Va-t'en.

Elle va pour jeter son miroir ; mais elle n'achève pas le geste et se regarde de nouveau.

 Cette coiffure est laide.

Avec accablement.

 Oh ! je m'ennuie.
Ne tombera-t-il pas quelques gouttes de pluie !

MERCURE, à part.

Elle s'ennuie. Elle est maussade. Elle veut voir
La nuée en courroux sur la terre pleuvoir.
Elle a ses nerfs ! J'arrive à l'instant favorable.

Produisons-nous. Allons.
>> Regardant Vénus avec convoitise.
>>> C'est qu'elle est adorable!
> Haut.

Salut, belle Cypris.
>> VÉNUS, très-nonchalamment.
>>> Bonjour. De quelle part

Viens-tu?
>> MERCURE, piqué.

De quelle part! De la mienne.
>> VÉNUS, d'un ton glacé.
>>> Il est tard.

Adieu, Seigneur Mercure. Il faut que je me pare
Pour le festin des Dieux.
>> MERCURE.
>>> Ne sois pas si barbare.

Demeure.
>> VÉNUS.

Que veux-tu me dire?
>> MERCURE, regardant Vénus avec amour.
>>> Les beaux yeux!

Tel est l'éblouissant rayonnement des cieux,
Lorsque le dieu Soleil y guide son quadrige
A travers des chemins de perles! Mais, que dis-je!
L'azur délicieux, dont l'astre d'or s'éprend,
Ne vaut pas tes regards!
>> VÉNUS, très-surprise.
>>> Tiens! qu'est-ce qui te prend?

Je ne t'ai jamais vu comme cela.
>> MERCURE.
>>> Tes vagues

Prunelles ont gardé la profondeur des vagues

Que sur l'immensité des mers tu contemplais,
Le jour où tu naquis!

VÉNUS.

Parle encor. Tu me plais.

MERCURE, à part, avec fatuité.

J'en étais sûr!

Haut.

Tu viens, et la terre est en fête!

VÉNUS.

Comment donc! On dirait que te voilà poëte!

MERCURE.

Oui, je le suis. Pour toi! Le Rhythme, oiseau charmant,
Entre dans mon esprit avec l'enchantement
Que ta présence donne à l'univers physique,
Et tout en moi devient harmonie et musique!

VÉNUS.

Oui vraiment, c'est parler comme un faiseur de vers!

MERCURE.

C'est que j'aime!

VÉNUS.

Crois-moi, les lauriers sont trop verts.
Abandonne l'emploi de poëte lyrique;
L'honneur en est douteux et le gain chimérique.
Le génie est un gueux pensif qui meurt de faim.

MERCURE.

Quoi! tant d'amour!...

VÉNUS.

Soyons sérieux, à la fin.
La plus courte folie est, dit-on, la meilleure.
Je m'ennuyais, tu m'as distraite. A la bonne heure.

Tu te diras le reste à toi-même, en marchant.
Quel est ton état? Dieu des marchands? Sois marchand.
A quoi sert un courrier, s'il ne court? Prends tes ailes
A ton cou. Fais ménage avec les hirondelles.

<center>MERCURE, piteusement.</center>

Mais je brûle!

<center>VÉNUS.</center>

 Traverse un nuage, et ce feu
Va s'éteindre.

<center>MERCURE.</center>

 Inhumaine!

<center>VÉNUS, excédée.</center>

 Oh! je t'en prie. Adieu.

Avec ennui.

Quand chacun en fadeurs près de moi s'évertue,
Hélas! j'aimerais mieux, je crois, être battue.
M'assassiner ainsi, c'est une trahison,
Un meurtre, et ce n'est pas vraiment une raison,
Si ces faibles attraits m'ont valu quelque gloire,
Pour m'en punir toujours d'une façon si noire.

<center>MERCURE.</center>

Je pars donc.

Silence de Vénus. — Insistant.

 Je m'en vais.

<center>VÉNUS.</center>

 Bon!

<center>MERCURE, à part.</center>

 Je suis mal tombé.
Je n'irai pas ce soir au rendez-vous d'Hébé.
Battu partout! Deux cœurs du même coup rebelles!
Je reste sans amour et seul entre deux... belles!

Partons. Allons porter la pomme aux blanches dents
De Léda.

Mercure, se disposant à partir, va prendre à la place où il l'a caché le filet qui contient la pomme, et s'assure qu'il est solidement fermé.

VÉNUS, apercevant le filet.

Qu'est ceci?

MERCURE, de mauvaise humeur.

Rien.

VÉNUS.

Qu'as-tu là dedans,
Mercure?

MERCURE.

Là dedans?

VÉNUS.

Dis-le-moi.

MERCURE.

Rien, te dis-je.

VÉNUS.

Si.

MERCURE.

Que t'importe?

VÉNUS.

Enfin, dis-le-moi, je l'exige.

MERCURE.

Tout de bon?

VÉNUS.

Je le veux.

MERCURE.

Et moi non. A mon tour
D'être méchant.

VÉNUS.

C'est pour la jeune Iris?

MERCURE.

Non.

VÉNUS.

Pour Phébus-le-Blond?

MERCURE.

Non.

VÉNUS.

Pour Mars?

MERCURE.

Non.

VÉNUS.

Pour Terpsichore?

MERCURE.

Non.

VÉNUS.

Dis-moi ce que c'est!

MERCURE.

Rien du tout.

VÉNUS.

Mais encore?

MERCURE.

Je ne t'écoute plus. Autant je t'admirai,
Autant mon juste orgueil se doit...

VÉNUS.

Je t'aimerai! Dis-le.

MERCURE.

Belle promesse, et vraie, et sérieuse!

VÉNUS, frappant du pied.

Tu le diras, ou bien...

MERCURE, à part.

Tiens! tiens! tiens! Curieuse!

Elle est prise.

<div style="text-align:center">Haut.</div>

L'objet qu'enferme ce réseau
Ne vaut pas, à bien dire, une plume d'oiseau
Qui s'en va dans la brume avec le vent d'orage;
Pourtant, je ne puis pas te l'offrir, dont j'enrage !
Et j'aime mieux m'enfuir au ciel aérien
Que d'oser, par malheur, te refuser — ce rien!

<div style="text-align:center">VÉNUS.</div>

Montre-le-moi, — ce rien!

<div style="text-align:center">MERCURE.

A quoi bon?

VÉNUS.</div>

Je t'en prie.

<div style="text-align:center">MERCURE.</div>

Je ne puis.

<div style="text-align:center">VÉNUS.

J'ai regret de ma coquetterie.

MERCURE.</div>

Tais-toi, cruelle!

<div style="text-align:center">VÉNUS, tendrement.

On ment parfois, lorsqu'on dit non.

MERCURE.</div>

C'est un fruit inconnu que j'apporte à Junon.

A part.

Bien menti!

<div style="text-align:center">VÉNUS, regardant et flairant la pomme, qu'elle a d'abord
voulu prendre, mais que Mercure n'a pas lâchée.

Le beau fruit! Quel parfum! On le nomme?

MERCURE.</div>

Il n'importe.

VÉNUS.

Dis-moi son nom!

MERCURE.

C'est une pomme.

VÉNUS, avec une grâce enfantine.

Le joli fruit! Le nom charmant! Donne-la-moi,
Ami!

MERCURE, retenant la pomme.

Si je veux pour jamais fâcher le roi
De l'Olympe, ce Dieu qui jamais ne diffère
A nous punir, je n'ai pas autre chose à faire.
Il saurait se venger par quelque affreux tourment!

VÉNUS.

Eh bien, prête-la-moi.

Mercure fait un geste de dénégation.

Pour un petit moment!
Permets du moins que seule, à mon aise, j'admire
Sa couleur de rubis et son parfum de myrrhe.

MERCURE.

Oh! comme devant toi mon amour ébloui
Est faible!

VÉNUS.

N'est-ce pas que tu veux bien? Dis oui!

MERCURE.

Je vais y réfléchir.

A part, tandis que Vénus suit ses mouvements d'un regard inquiet.

Au fait, laisser la pomme
En ses mains? Pourquoi pas? Toute femme se nomme
Fragilité! Vénus peut faiblir, et partant... —
C'est dit! je la lui laisse! — Et Léda qui m'attend
Près de l'Eurotas! — Bah! dans les grands cieux limpides
On va vite. Il fait beau, mes ailes sont rapides,
J'ai le temps de parer à tout événement!

SCÈNE II.

VÉNUS.

Eh bien!

MERCURE.

Pour un moment, n'est-ce pas? Justement
J'aurais certain message à porter, j'imagine,
Près d'ici.

VÉNUS.

Quel bonheur!

MERCURE, tenant haut la pomme.

Oui, dans l'île d'Égine.
Mais, si je te prêtais ce fruit, à mon retour
Me le rendrais-tu?

VÉNUS, se levant sur la pointe des pieds pour atteindre la pomme.

Bon Mercure! tant d'amour!

MERCURE.

Tu me tromperais!

VÉNUS.

Non.

MERCURE.

Je le vois.

VÉNUS.

Oh! Mercure!

MERCURE.

Tu m'as si mal reçu!

VÉNUS.

C'est vrai. Mais je te jure...

MERCURE.

Par quoi?

VÉNUS.

Par... Quel serment te faut-il?

MERCURE.

Le phénix...

Des serments.

VÉNUS, effrayée.

Le Styx?

MERCURE.

Oui. — Jure.

VÉNUS.

Soit. — Par le Styx!

MERCURE.

Jure qu'à mon retour...

VÉNUS, impatientée.

Oui!

MERCURE.

Tu rendras la pomme.

VÉNUS.

Et bien, par l'eau du Styx, je le jure.

A part.

Il m'assomme.

Haut et voulant prendre la pomme.

Donne.

MERCURE, retirant la pomme.

Songe que seul je puis te relever
De ton serment!

VÉNUS.

Sans doute. Ai-je l'air de rêver?
Je sais ce que je dois à ma noble origine.

MERCURE, abandonnant la pomme à Vénus, qui s'en saisit avec un air de joie et de triomphe.

Alors, c'est dit.

VÉNUS, toute à la pomme.

Va-t'en vite à l'île d'Égine.

MERCURE.

J'y vais.

VÉNUS, admirant la pomme.

Qu'elle est jolie ! Elle a le teint vermeil.
On voit que le baiser amoureux du soleil
L'a caressée.

MERCURE.

Adieu, belle Vénus.

VÉNUS.

Mercure,
Adieu.

MERCURE.

Vénus, Hébé, la pomme, la ceinture,
Tout marche bien. Je puis gaîment prendre mon vol.
Vive Mercure, dieu de l'adresse... et du vol !

SCÈNE III.

VÉNUS.

Il nous laisse à la fin ! — Viens que je te regarde,
Pomme rose ! Qu'elle est gracieuse et mignarde !
Les corolles en feu dont le nom m'est si cher
Éblouissent moins qu'elle. On dirait que sa chair
Est vivante, et sa peau rougissante et dorée
Frémit à mon contact, comme une fleur pourprée.

Respirant et flairant la pomme.

Suave et délicat parfum ! si pénétrant
Qu'il me trouble, et je crois sentir, en respirant
Cette mystérieuse haleine avec délice,
Que sa verte fraîcheur dans mes veines se glisse.

Rêvant.

Une pomme. Quel goût peut-elle avoir?

Approchant la pomme de ses lèvres.

　　　　　　　　　　　　　　　　Je puis
Le savoir tout à fait. Je n'ai qu'à mordre.
　　　　　　　Retirant vivement la pomme.
　　　　　　　　　　　　　　　　Et puis
Après? Ce serait mal, car j'ai juré.
　　　　　　　Avec un long soupir.
　　　　　　　　　　　　　　Mais comme
Cela doit être bon de manger une pomme!
　　　　　Approchant encore la pomme de ses lèvres.
Si je veux...
　　　　La retirant.
　　　　　　Non, c'est mal. Éteins-toi, mon désir,
Meurs! si vous m'épiez, brise, tremblant zéphyr,
Vous voyez que je suis sage et que je retire
Mes lèvres de ce fruit caressant qui m'attire!
　　　　Avec dépit.
Vraiment, cette Junon est heureuse. Elle n'a
Qu'à parler! On irait jusqu'au fond de l'Etna
Pour chercher ce que veut son caprice farouche.
Douce pomme! On dirait qu'elle baise ma bouche!
　　　　Parlant à la pomme.
Tu me tentes! Tu viens mêler ton souffle au mien,
Charmeresse! Va-t'en. Je ne veux pas.
　　　　Comme involontairement, elle donne un coup de dent et mord
　　　　　　la pomme. Lui parlant.
　　　　　　　　　　　　　　　Eh bien,
Folle!
　　　　Avec une philosophie résignée.
　　　　Tant pis. Le mal est fait. Il ne m'en coûte
Pas plus d'en finir. Non. Je veux la manger toute.
Ma foi! Junon verra son espoir envolé!

Je m'en moque.
> Mordant la pomme à belles dents.

Oh! c'est bon, bon comme un fruit volé!
C'est bon comme un tour fait à Junon!
> Elle mange la pomme. Comme frappée d'une idée subite :

Que dirai-je
A Mercure?
> Se rassurant tout de suite.

Après tout, il me tendait un piége!
Chacun le loue avec raison d'être éloquent
Et beau diseur; mais il est Dieu, par conséquent
Homme; sachant fort bien lancer une épigramme,
Si l'on veut, mais sot. Moi, je suis doublement femme,
A tout le moins! Les gens du sexe fort sont nés
Pour être des pantins qu'on mène par le nez.
> S'asseyant sur le lit de repos.

Et je m'efforcerais à chercher que lui dire?
Des raisons? J'ai mes yeux. Des mots? J'ai mon sourire!

SCÈNE IV.

VÉNUS, MERCURE.

MERCURE, entrant, à part.

Vénus est là!
> Regardant Vénus, toujours absorbée dans ses réflexions.

Ses yeux semblent irrésolus.
A-t-elle encore la pomme, ou ne l'a-t-elle plus?
Voilà la question!

VÉNUS, à part.

Je me fais une fête
De tromper ce trompeur. C'est une affaire faite.
> Apercevant Mercure.

Ah! le voici!

<small>Haut à Mercure d'un ton gracieux.</small>

Déjà de retour?

MECURE.

Oui.

VÉNUS.

Sais-tu
A quoi je pensais, là, dans ce réduit vêtu
D'ombre, où j'entends parler mon cœur que nul n'écoute?
A ce que tu m'as dit tantôt. C'était sans doute
Par passe-temps!

MERCURE, affriandé.

Non pas!

VÉNUS, avec coquetterie.

Ce langage discret
Et tendre de l'amour est si doux qu'on voudrait
Y croire!

MERCURE.

O bonheur!

VÉNUS.

Mais le moyen? Je suppose
Que lorsqu'Iris te parle avec sa bouche rose,
Tu lui fais comme à moi tous ces contes en l'air!

MERCURE.

Que puissent à la fois le tonnerre et l'éclair
Descendre sur mon front si j'ai cette pensée!

VÉNUS, rêveuse et avec coquetterie.

Sans doute, bien souvent, du tumulte lassée,
On aimerait, fuyant le rire de nos sœurs,
A s'endormir parmi les sereines douceurs
D'une amitié fidèle, ainsi que dans un songe!
Mais, à qui se fier?

MERCURE.

A moi!

VÉNUS.

Tout est mensonge.
On ne voit pas les cœurs!

MERCURE.

Le mien est plein de toi.

VÉNUS, comme se faisant violence.

Eh bien, un jour, plus tard, ce n'est pas sans effroi
Que chez nous la fierté mourante s'humilie,
Tu me reparleras, quoique ce soit folie...

MERCURE.

De mon amour?

VÉNUS.

Je n'y crois pas.

MERCURE, avec reproche.

Oh!

VÉNUS.

Mais il est
Tel mensonge parfois dont la grâce nous plaît
Plus que la vérité!

MERCURE.

Laisse que je te jure...

VÉNUS.

Rien.

Montrant la fontaine jaillissante.

Au bruit de cette onde heureuse qui murmure
J'y veux rêver tout bas, seule sous le ciel bleu,
Sans que rien ne se mêle à ma pensée.

Tendrement.

Adieu.

MERCURE, à part.

Adieu, tout bonnement, sans plus d'affaire! En somme
Tout ce phébus tendait à m'esquiver la pomme!
Nous verrons.

Haut.

Laisse-moi baiser ces petits doigts
De lys!

VÉNUS.

Mercure, non! Je ne sais si je dois...

MERCURE.

Tu le dois.

VÉNUS, se levant et s'éloignant tout à fait de Mercure.

Non. Plus tard. Ma beauté qu'on renomme
Redoute son vainqueur!

MERCURE, très-froidement.

C'est juste. Alors,

Tendant sa main.

Ma pomme?

VÉNUS.

Hein? Quoi?

A part.

Nous y voici!

MERCURE.

Ma pomme.

VÉNUS.

On ne m'aima
Jamais plus tendrement, pourtant je tremble.

MERCURE.

Ma
Pomme!

SCÈNE IV.

VÉNUS.

Tu sais, ami, le jour qu'on nous délaisse,
C'est nous, nous qui pleurons un moment de faiblesse !
Quitte-moi. J'ai besoin du calme bienfaisant.
Un jour, — quand je serai plus forte qu'à présent, —
Nous nous retrouverons tous deux assis là !

MERCURE, s'asseyant sur le lit de repos et attirant Vénus près de lui.

Comme
Nous y voici.

Tendant la main.

Rends-moi ma pomme.

VÉNUS, feignant l'étonnement.

Quelle pomme ?

MERCURE.

La pomme qu'admiraient tes regards curieux,
Ce matin !

Tendant la main.

Rends-la-moi.

VÉNUS, feignant une extrême surprise.

Quoi ! C'est donc sérieux !
Ce joujou, cette — pomme, oui, je l'ai souhaitée,
Ayant cru que, par jeu, tu l'avais apportée
Comme un amusement, pour divertir mon fils
Aux cheveux d'or, qui rit là-bas parmi les lys !
Puisque c'est sérieux...

MERCURE.

Très-sérieux.

VÉNUS, à part.

Que dire ?

Haut, d'une voix très-caressante.

Puisque tes beaux serments, ton amour, ton délire,

Tout ce que tu voulais, tout ce que je rêvais
Te laisse du loisir pour la pomme...

<center>MERCURE, un peu honteux.</center>

<center>Oh!</center>

<center>VÉNUS, voulant gagner du temps.</center>

<div style="text-align:right">Je vais</div>

La chercher.

<center>MERCURE, à part.</center>

<center>Tout de bon? Elle va me la rendre?</center>
Mais ce n'est pas mon compte!

<center>Haut.</center>

<center>Attends...</center>

<center>VÉNUS.</center>

<div style="text-align:right">Que sert d'attendre?</div>

Tu reprendras ce qui t'est dû, mais, en retour,
Ne me viens plus après parler de ton amour.

<center>MERCURE, confus.</center>

Si je...

<center>VÉNUS.</center>

<center>Tout est fini. Tu quitteras Cythère.</center>

<center>MERCURE, à part.</center>

Vaincu!

<small>Par hasard, il baisse les yeux vers la terre, et aperçoit tout à coup les pepins de la pomme que Vénus y a jetés. — Avec la joie du triomphe.</small>

<center>Dieu! ces pepins qu'elle a jetés à terre!</center>
Elle a croqué la pomme!

<center>Haut, d'un ton patelin.</center>

<center>Oh! Cypris, n'y va pas.</center>

C'est inutile.

<center>VÉNUS.</center>

Mais...

MERCURE.

Épargne-toi des pas

Superflus.

VÉNUS.

Je veux voir où l'on aura pu mettre
Cette pomme!

MERCURE, ramassant par terre les pepins de la pomme
et les montrant à Vénus.

Voilà qui pourra te permettre
De ne pas la chercher dans l'herbe, — ou sous les pins!

VÉNUS, confondue.

Ah!

MERCURE.

Vois-tu?

VÉNUS, faisant semblant de ne pas savoir ce dont il s'agit.

Qu'est cela?

MERCURE.

Les pepins.

VÉNUS.

Les pepins!

MERCURE.

Eux-mêmes. — Si la pomme à Junon adjugée
Ne se trouve pas, c'est...

VÉNUS.

C'est?...

MERCURE.

Que tu l'as mangée!

VÉNUS, tranquillement.

Eh bien?

MERCURE.

Comment? Eh bien! — Sais-tu que pour avoir
Devant tes yeux de flamme oublié mon devoir,

Je puis être exilé dès demain, dans des sites
Fort tristes, par-delà l'univers, chez les Scythes!
Il se peut que, malgré mes soupirs éloquents,
Je sois, comme Vulcain, jeté sous des volcans,
Ou que, m'assimilant à Phébus, on m'admette
A garder les moutons comme lui, chez Admète!

VÉNUS.

Oh! pauvre Mercure!

MERCURE.

Oui, pauvre Mercure! — Mais
Aussi, pauvre Vénus! Écoute, je t'aimais,
C'est vrai; mais ne crois pas que, seul, sous des cieux mornes
Je m'exile. Après tout, la clémence a des bornes.

VÉNUS.

Comment?

MERCURE.

C'est assez clair. Tu m'as fait un serment
Terrible, par le Styx, et nécessairement
Tu prendras la moitié du châtiment! L'espace
Devant nous est ouvert.

VÉNUS.

Non, grâce!

MERCURE.

Pas de grâce.
Ah! tu manges ainsi nos pommes! Tu me fais
Exiler pour payer le prix de tes forfaits,
Et tu crois que je vais partir avec ma flûte,
Calme et gai, sans vouloir t'entraîner dans ma chute!
La Scythie, où les froids sont fort invétérés,
Est un pays aimable, et vous en tâterez.

VÉNUS.

Grâce!

MERCURE.

Non pas, Vénus. Ta gloire aussi s'efface!
Je veux être berger! Soit. Mais que l'on te fasse
Bergère! Ces joyaux, dont le ciel est jaloux,
Tu ne les auras plus! ni ces parfums si doux
Que les Grâces versaient sur tes robes hautaines!

VÉNUS.

O Dieux!

MERCURE.

Tu laveras tes bras dans les fontaines!

VÉNUS.

Dans les fontaines! De l'eau pure!

MERCURE.

Et si tu veux
Qu'on célèbre ton front de reine ou tes cheveux,
Des bouviers mal léchés, que le désert façonne,
Te diront ces douceurs!

VÉNUS.

Des bouviers! Je frissonne.

MERCURE, à part.

Je te tiens dans ma main, Déesse au front charmant!
Et, pour te racheter de ton fatal serment,
Cypris, tu ne peux me refuser la ceinture.
Mais quoi! fi de si plats moyens! quelle imposture
Piteuse! — Qui sera de sa gloire jaloux
Si ce n'est moi, le roi superbe des filous,
Qui sus dérober, fier de ma divine essence,
Les troupeaux d'Apollon, le jour de ma naissance!
Sois noble, ô mon génie; et laissons en ce lieu
Le souvenir d'un vol qui soit digne d'un Dieu!

Regardant Vénus à la dérobée.

Elle est charmante avec cette petite moue! —

A présent, c'est ton cœur, Cypris, que je te joue!

<small>Haut, à Vénus.</small>

Tu garderas ta place au chœur olympien.
Je te rends ton serment. Je ne veux rien.

<small>VÉNUS, étonnée.</small>

 Rien!

<small>MERCURE.</small>

 Rien.

<small>VÉNUS.</small>

Tu m'étonnes!

<small>MERCURE.</small>

 Je vais t'étonner plus encore!
Tu m'as trompé, tu m'as exilé; je t'adore
Et te bénis! Cypris, croiras-tu désormais
A la sincérité de mes paroles?

<small>VÉNUS.</small>

 Mais
L'inflexible courroux de Jupiter?

<small>MERCURE.</small>

 Qu'importe
Si le palais sacré ferme sur moi sa porte
Et si je ne vois plus les demeures des Dieux?
Je le subirai seul, ce courroux odieux,
Et pour moi, pauvre fou qui t'adore et qui t'aime,
Si tu ne me hais plus, l'exil c'est le ciel même!

<small>VÉNUS, touchée.</small>

On ne te connait pas!

<small>MERCURE, en tartuffe.</small>

 Non. Mais toi, maintenant,
Tu me connais!

<small>VÉNUS.</small>

 Les Dieux loin du ciel rayonnant

Vont t'exiler! Tu pars chargé de leur disgrâce!
Mais moi, je ne suis pas de celles qu'on surpasse
En générosité. Que ton front abattu
Se relève! Tu dois fuir l'Olympe! Veux-tu
Ma Cypre bien-aimée, et ces villes d'où monte
Vers moi l'encens? Paphos, Idalie, Amathonte?
Dis, veux-tu Salamine, enchantement des cieux?

MERCURE.

Je voudrais, je l'avoue, un bien plus précieux
Que Paphos, Amathonte, et même Salamine!

VÉNUS.

Ces joyaux, que le feu des rubis illumine,
Plus brillants que jamais aux cieux n'étincela
Le matin, les veux-tu?

MERCURE, avec intention.

 Non. Ce n'est pas cela
Que je voudrais.

VÉNUS.

 Veux-tu ces agrafes? ces boucles
De saphirs? ces colliers où de mille escarboucles
Frémit l'éclair, qui met l'univers sous ma loi?

MERCURE.

Non. Je veux plus encor!

VÉNUS.

 Veux-tu... que sais-je, moi!
Ma ceinture!

MERCURE, laissant échapper un cri de joie et de triomphe

 Ah!

VÉNUS.

 C'est donc cela?

MERCURE, composant immédiatement son visage et affectant
une profonde indifférence.

Non. Ta ceinture!

Quelle folie!

VÉNUS, à part.

Il n'en veut pas!

Haut.

Prends-la, Mercure.
Tiens. Prends-la pour charmer l'ennui de ton exil.

MERCURE, hypocritement.

A quoi bon? Qu'en ferais-je?

VÉNUS, à part.

Au fait, qu'en ferait-il?

Haut.

Si. Prends-la. Je le veux.

Lui mettant la ceinture dans la main.

Accepte-la, te dis-je.

MERCURE, prenant la ceinture des mains de Vénus.

Cette ceinture émue et vivante, ô prodige!
Tu me l'offres, à moi, Cypris! En vérité
J'en rougis! Dieu connu pour mon austérité,
D'un œil indifférent et sec je la regarde,
Mais, puisque tu le veux, chère âme... je la garde!

VÉNUS, stupéfaite.

Ma ceinture!

MERCURE, voulant cacher dans sa poitrine la ceinture de Vénus.

Les feux dont elle m'enflamma
Brûleront à jamais cette poitrine!

VÉNUS.

Ma
Ceinture!

MERCURE.

Là, jusqu'à l'éternité future,
Fidèle ami, je la garderai.

VÉNUS.

Ma ceinture !

MERCURE.

En elle je pourrai revoir ta lèvre en fleur
Et tes beaux cheveux d'or !

VÉNUS.

Ma ceinture ! Au voleur !

*Un coup de tonnerre retentit, Vénus et Mercure se séparent
vivement et gardent un moment le silence.*

Tiens ! Jupiter m'entend. C'est un coup de tonnerre.

MERCURE, souriant, à part.

Non. Hébé m'avertit. Le maître débonnaire
A fait sa paix. Le cygne a réparé ses torts.
Donc, je n'ai plus besoin de la ceinture. Alors
Soyons grand.

Haut.

O Vénus, je t'éprouvais. Cette arme
Céleste, la ceinture où dort le divin charme,
Objet de tes regrets, dont les feux enivrants
Embrasent la nature...

VÉNUS.

Eh bien ?

MERCURE.

Je te la rends !

VÉNUS.

Encore !

MERCURE.

Encor, Cypris !

VÉNUS.

 A cause du tonnerre,
Traître! — Tu vois qu'avec sa justice ordinaire
Le maître t'y contraint. Ne fais pas l'étonné.

MERCURE.

Tu te trompes. Là-haut Jupiter a tonné
Pour réclamer sa pomme. En cette conjecture,
Je pouvais, en offrant à Junon ta ceinture,
Désarmer sa colère avec ce riche don,
Mais il ne me plaît pas d'obtenir mon pardon!

VÉNUS.

Quoi!

MERCURE.

 Règne. Sois heureuse en ce riant asile.
Moi, je cherche la brume et l'oubli. Je m'exile.

VÉNUS.

Pourquoi donc?

MERCURE.

 Mon malheur n'est rien, mais tu l'accrois
En ne voulant pas croire à mon amour!

VÉNUS, *tendant ses mains à Mercure.*

 J'y crois!

MERCURE.

Vrai?

VÉNUS.

 Vrai, Mercure.

MERCURE.

 Eh bien! non! Ce trait me désarme.
Entends-moi. J'aurais tout donné pour une larme
D'Hébé. Mes vœux, mes pleurs, mes récits, mes tourments,
Rien n'était vrai. Depuis ce matin, je te mens
Comme un soleil d'avril! je te volais, parjure,
Ta pitié douce, après t'avoir pris ta ceinture.

SCÈNE IV.

C'est assez de mensonge et de vol en un jour,
Cypris,

Avec l'accent de l'amour vrai.

Je ne veux pas te voler ton amour!

VÉNUS.

Allons, tu mens encor!

MERCURE.

Moi?

VÉNUS.

Dans ce moment même.
Tu mentais ce matin en me disant : « Je t'aime, »
Mais l'amour invisible est toujours sur tes pas,
Et tu mens en disant que tu ne m'aimes pas!

Elle donne à Mercure un soufflet amical.

Innocent! — Mieux que toi j'ai vu sous tes paroles
Tout ce que tu pensais. Qui te dit que tu voles
Ce que je donne? Vois!

MERCURE, *tombant agenouillé aux pieds de Vénus.*

Ta lèvre me sourit!
Tu pardonnes!

VÉNUS.

Vénus aime les gens d'esprit.

MERCURE.

Ma reine! ma Déesse!

VÉNUS.

Oui, mon cœur te pardonne
Sans peine. Et puis...

MERCURE.

Et puis?..

24.

VÉNUS.

La pomme était si bonne !

Mettant un doigt sur les lèvres.

Chut !

MERCURE.

Chut !

Tirant de sa tunique et montrant à Vénus une pomme tout à fait semblable à celle qu'on a déjà vue.

Et celle-ci, Déesse aux beaux cheveux,
La veux-tu ?

VÉNUS.

Voyez-vous ! le fourbe en avait deux !

MERCURE.

Non.

VÉNUS.

Comment, non !

MERCURE.

J'en suis allé cueillir une autre
Par prudence, tandis que tu croquais la nôtre.
Elle est plus belle et plus appétissante encor,
Elle a l'odeur de l'ambre et la couleur de l'or.
Tiens, prends.

VÉNUS, *prenant d'abord la pomme, puis la rendant dédaigneusement à Mercure.*

Non. Celle-ci ne me fait plus envie.

MERCURE.

Et l'autre plaisait tant à ta lèvre ravie !

VÉNUS.

C'est vrai. Je l'ai croquée avec tant de plaisir !
Qui lui donnait ce charme irritant ?

MERCURE.

 Le désir!

Au public.

Vous, ne dédaignez pas une chanson frivole!
Ce conte, plus léger que la brise qui vole,
Est vrai comme la vie et comme nos amours.
Car, tant que mûriront les fruits vermeils, toujours
La femme y voudra mordre, et, tous tant que nous sommes,
Nous aimerons toujours les mangeuses de pommes!

FLORISE

COMÉDIE EN QUATRE ACTES

ÉCRITE ET PUBLIÉE EN FÉVRIER-MARS 1870

ARGUMENT

Toutes les passions s'éloignent avec l'age,
L'une emportant son masque et l'autre son couteau,
Comme un essaim chantant d'histrions en voyage
Dont le groupe décroît derrière le coteau.

Victor Hugo. — La Tristesse d'Olympio.

LES ACTEURS

Florise.
Alexandre Hardy.
Le comte Olivier d'Atys.
Célidée.
Rosidor.
Pymante.
Jodelet.
Amarante.
Lucinde.
Guillemette.
Sylvain.

La scène se passe dans les environs de Blois,
au château d'Atys, en 1600.

FLORISE

ACTE PREMIER

Le théâtre représente un parc ancien, ombragé d'arbres séculaires, orné de statues mythologiques, de charmilles taillées, à la fois très-abandonné et très-riant, envahi par les fleurs et la verdure. A droite du spectateur, la façade d'un château à tourelles, bâti de briques roses et de pierres taillées à facettes, déjà un peu noircie par le temps; du même côté, une table de marbre rose, et un hémicycle de marbre blanc avec siège, orné de Chimères. A gauche, à ras de terre, une fontaine alimentée par une source murmurante et presque cachée sous les feuillages. Au fond, le parc est fermé par un mur couvert de lierres pendants, que surplombe un chemin praticable sur lequel on peut, de la scène, voir passer les personnages. Au lever du rideau, Olivier et Célidée entrent ensemble, continuant une promenade commencée. Ils s'arrêtent au fond de la scène, et regardent le coteau embrasé par le soleil levant.

SCENE PREMIÈRE.

OLIVIER, CÉLIDÉE.

OLIVIER.

Le jour naît.

CÉLIDÉE.

L'Orient de pourpre se colore.

OLIVIER.

O le joyeux réveil et l'éclatante aurore !
Madame, j'ai vingt ans aujourd'hui !

CÉLIDÉE, souriant.

 Mon neveu
N'est plus un enfant.

 OLIVIER, résolûment.
 Non.
 Avec une expression de joie.
 Comme le ciel est bleu !
La divine senteur du mois de juin parfume
L'air, tout à l'heure encore enveloppé de brume.
Oui, j'ai vingt ans ! Je veux aimer, faire ma cour
Aux cruelles. Cela doit être beau, l'amour,
Lorsque l'on a vingt ans.

 CÉLIDÉE, avec mélancolie.
 Pour cela je l'ignore,
Ami. Vous restiez seul, et vous étiez encore
Bien frêle et bien petit quand mon frère mourut.
Alors, excepté vous, tout pour moi disparut ;
Les amants eurent beau m'appeler inhumaine !
Et cependant j'avais alors...

 OLIVIER.
 Vingt ans à peine.
Et vous étiez si belle et si jeune !

 CÉLIDÉE.
 Oui, parfois
On le dit encor. Mais, cachée au fond des bois,
Timide pour vous seul, j'employai mon étude
Constante à faire autour de nous la solitude.
Enfermée avec vous en ce château d'Atys,
Je vous y vis grandir et croître, comme un lys
Dont on garde la fleur délicate et charmante.
Sans avoir le temps d'être épouse et d'être amante,
Je vécus ; ma jeunesse a fui comme un flot d'or :
Que m'importait ! j'avais conservé mon trésor !

OLIVIER, baisant la main de Célidée.

Chère âme, vous avez, plus tendre qu'une mère,
Sacrifié pour moi la jeunesse éphémère,
La liberté, l'amour, tous les biens enviés !

CÉLIDÉE.

Que me fait tout cela, pourvu que vous viviez !
Pourvu que vous soyez heureux !

OLIVIER.

 Oui, je veux vivre !
Dans le tumulte et dans le bruit qui nous enivre,
Je veux près de mon front sentir le vent du fer !

CÉLIDÉE.

Hélas !

OLIVIER.

 Je veux avec le frissonnant éclair
Courir où le drapeau flotte, où le clairon sonne.
Le roi Henri, dit-on, va combattre en personne ;
Il est tout près de nous, à Tours. Or, j'ai souci
D'aller, sans perdre temps, lui dire : Me voici,
Je me nomme Olivier d'Atys.

CÉLIDÉE.

 La belle flamme !
Allez donc, et soyez brave.

OLIVIER.

 Mais quoi ! chère âme,
Vous pleurez !

CÉLIDÉE, retenant ses larmes.

 Oh ! le sang d'Atys est bien vermeil,
Nous le savons, et veut paraître au grand soleil
Quand la guerre en hurlant déchaîne sa fanfare !
Je ne vous dirai pas, ami, d'en être avare ;

Mais moi! je resterais seule, n'ayant rien eu
En partage, en ce vieux château désert et nu
Regardant l'avenir vide et le passé vide,
Et sans cesse cherchant à voir d'un œil avide
Où seraient dispersés les débris de mon cœur!

<div style="text-align:center">OLIVIER.</div>

Non pas, je reviendrai brillant, heureux, vainqueur,
Célèbre, et celle à qui je dirai : Je vous aime,
Sera fière. Oh! l'Amour! je crois le voir lui-même,
Ce tyran de nos cœurs, triste et délicieux,
A cette heure deux fois charmante au front des cieux
Où le brillant matin dans la pourpre se lève!

<div style="text-align:center">CÉLIDÉE, pensive.</div>

L'amour!

<div style="text-align:center">OLIVIER.</div>

 Oui. Laissez-moi vous dire tout mon rêve.
Il me semble parfois que sur le vert coteau
Va paraître, venant ici dans ce château,
Quelque princesse ornant sa chevelure fière
De rubis, à la fois chasseresse et guerrière,
Et dont la robe d'or frissonne! Mais je suis
Un fou de vous conter ma peine et mes ennuis
Et les vagues espoirs dont j'ai l'âme inondée!
Vous si calme toujours, ma tante Célidée,
Vous n'avez pas connu ce mal cruel et doux
A la fois, dont je souffre.

<div style="text-align:center">CÉLIDÉE.</div>

 Ami, qu'en savez-vous?
Peut-être, quand la brise insoucieuse et pure
Agitait sur mon front ma jeune chevelure,
J'attendais, comme vous rêveuse, que céans
Vînt un jeune héros qui, vainqueur des géants,

Garde un souvenir pur et que rien ne profane,
Tel qu'Amadis épris de la belle Oriane!

Pendant ces derniers vers, on a vu défiler lentement sur le chemin qui est en dehors du château, sans être aperçus d'Olivier et de Célidée, Hardy et les comédiens, Amarante, Lucinde, Pymante, Jodelet, vêtus avec une richesse bizarre. Rosidor vient le dernier, après que ses compagnons ont déjà disparu. Il regarde le paysage, le front haut, la main sur sa rapière, et campé dans une pose noble. A ce moment, Célidée se retourne, l'aperçoit, et ne peut retenir un cri.

CÉLIDÉE, apercevant Rosidor.

Dieux!

OLIVIER.

Qu'avez-vous?

CÉLIDEE.

Là-bas...

OLIVIER.

Eh bien?

CÉLIDÉE.

Ce cavalier!

OLIVIER, voyant enfin Rosidor, que lui désigne Célidée.

Mort-Dieu! l'étrange mine!

Après un dernier regard sur la campagne, Rosidor disparaît à la suite de ses compagnons.

Avec ce lourd collier
Et cette épée au loin traînant dans la campagne,
Il a l'air de Roland, neveu de Charlemagne,
Quand, vainqueur de Mahom et des Mores hideux,
Il taillait par surcroît les montagnes en deux.
Il est de belle taille.

CÉLIDÉE.

Et noble dans sa pose.

OLIVIER.

La pluie a quelque peu fané son pourpoint rose,
Mais sa moustache a l'air de poignarder les cieux.

CÉLIDÉE.

Il a le front hardi...

OLIVIER.

Superbe...

CÉLIDÉE.

Gracieux,
Et sa plume s'envole ainsi qu'une fumée.

OLIVIER.

Le géant Goliath, qui fauchait une armée,
Eut en son temps le port moins fier, sur mon honneur.

CÉLIDÉE.

Ce passant est sans doute un brave !

SCÈNE II.

OLIVIER, CÉLIDÉE, SYLVAIN.

SYLVAIN, entrant, à Olivier.

Monseigneur...

CÉLIDÉE.

Parle, mon bon Sylvain.

SYLVAIN.

Madame, un gentilhomme
De grand air (il n'a pas dit comment on le nomme)

Demande pour une heure asile, avec les gens
Qu'il mène : deux beautés, dont les yeux engageants
Sont doux; un capitaine à la mine féroce;
Deux valets. Une pierre a brisé leur carrosse
Tout près d'ici...

<center>OLIVIER.</center>

Mon brave, amène-les.

<center>Sylvain sort. — Riant.</center>

Voilà
Peut-être ma princesse, Omphale ou Dalila,
Qui vient à mon appel.

<center>CÉLIDÉE, à part.</center>

Un jeune capitaine!

<center>OLIVIER.</center>

Gageons que notre brave à la mine hautaine
Est avec ces gens-là!

<center>CÉLIDÉE.</center>

Ce seigneur?

<center>OLIVIER.</center>

J'en suis sûr!
Notre désert, caché dans le feuillage obscur,
N'attire pas les yeux des passants; il est rare
Qu'en cette solitude un voyageur s'égare.
Mais puisqu'enfin le ciel dirige ici leurs pas,
Le vieux château d'Atys ne repoussera pas
Ces hôtes, dont Sylvain a si bien fait le compte.

<center>CÉLIDÉE.</center>

Certes!

SCENE III.

OLIVIER, CÉLIDÉE, SYLVAIN conduisant HARDY, PYMANTE, JODELET, ROSIDOR, AMARANTE et LUCINDE; puis GUILLEMETTE.

SYLVAIN, à Hardy, en lui montrant Olivier.

Monsieur, parlez à monseigneur le comte
D'Atys.

HARDY, s'inclinant devant Olivier.

Monsieur...

OLIVIER, à ses hôtes.

D'abord, soyez les bienvenus!

A Amarante et à Lucinde.

Mesdames, les plaisirs sont, hélas! inconnus
Dans ce pauvre château; mais il est à vous, comme
Son maître.

AMARANTE.

Grand merci, monseigneur.

HARDY.

On me nomme
Alexandre Hardy, parisien. Je suis
Poëte, car, délice et tourment de mes nuits,
La muse, que Garnier et le savant Jodelle
Adoraient, m'a, comme eux, frappé d'un grand coup d'aile.
Je fais parler les fils des Dieux, les artisans
De travaux dont l'effort a défié les ans,
Et les princesses dont les yeux furent magiques..
Bref, je rime et polis des poëmes tragiques

Montrant ses compagnons.

Pour les gens que voici, qui sont comédiens.
Nous allons devant nous, libres de tous liens,
Et chantant pour l'honneur de la nymphe Thalie.

OLIVIER.

Jeu sublime, par qui l'homme avec sa folie
Apparaît, reflété dans un miroir ardent!
Nous vivons ici loin des hommes : cependant
Votre nom est venu jusqu'à nous. Dès ce monde,
Votre art, qui du passé perce la nuit profonde,
Nous fait voir, triomphants, évoqués des enfers
Et retrouvant leur âme auguste en vos beaux vers,
Ces reines, ces héros, ces vainqueurs dont la cendre
Contient tant de lumière et de gloire! Alexandre
Faisant fouler la vieille Asie à son cheval,
César pensif avec son laurier sans rival,
Cléopâtre embaumant les airs de son haleine,
Et l'immortel amour des hommes, cette Hélène
Dont cent rois adoraient les cheveux radieux!
Oui, vous ressuscitez ces combattants, ces Dieux,
Et par leurs voix d'airain vous nous dites : Élève
Ton âme; tâche d'être aussi grand que mon rêve;
Voici le glorieux passé, fais le présent!

HARDY.

C'est pourquoi nous marchons toujours, nous reposant
Tantôt dans le palais et tantôt dans l'auberge;
Montrant la Vérité, cette adorable vierge,
Sous un masque, buvant avec avidité
L'air pur des grands chemins avec la liberté,
Et toujours vers les cieux élevant notre coupe.

OLIVIER.

C'est un heureux sort.

HARDY.

 La moitié de notre troupe

Est depuis avant-hier à Blois, chez notre ami
L'hôte du Soleil d'or. Là, jamais endormi,
Flamboie un feu riant, et le vin est sans lie
Et la nappe est très blanche et l'hôtesse est jolie.
Puis, les logis ont l'œil ouvert sur une cour
Dont une galerie en bois fait tout le tour.
C'est là que nous devons jouer notre nouvelle
Comédie, un produit de mon humble cervelle :
L'Amazone Hippolyte, en un mot. Passions
Et gaieté, rien n'y manque. Or, comme nous passions
Tout près d'ici, faisant grand'hâte pour rejoindre
Nos compagnons, à l'heure où le jour allait poindre
Et baigner de ses clairs rayons le bois fumant,
Notre chariot va buter étourdiment
Contre une grosse pierre et se casse une roue.
Attendre, sous le vent qui vous fouette la joue,
Qu'on eût raccommodé le coche triomphant,
C'était bon pour nous, mais

Montrant Amarante et Lucinde.

ces visages d'enfant
Y périraient; voilà pourquoi je vous demande
Asile ; car la brise amoureuse et friande
Met sa folle morsure à ces fronts ingénus.

OLIVIER.

Je vous le dis encor, soyez les bienvenus
Dans ce château. Voici madame Célidée,
Sœur du comte d'Atys, mon père.

ROSIDOR, regardant Célidée, à part.

Quelle idée !
Fort bien !

HARDY, s'inclinant devant Célidée.

Madame...

OLIVIER, gravement.

Rien ne vaut son cœur divin.
Ce vieillard aux cheveux de neige, c'est Sylvain,
L'écuyer du feu comte. Ame sûre et trempée.
C'est Sylvain qui m'apprit à tenir une épée
En brave homme, devant tout péril imprévu.

Entre Guillemette, apportant une collation de confitures et de vins qu'elle dépose sur la table de marbre.

Guillemette, ma sœur de lait. Vous avez vu
Maintenant ma maison et toute ma famille,
Monsieur.

CÉLIDÉE, à Amarante et à Lucinde.

Asseyez-vous ici, sous la charmille.

AMARANTE, minaudant.

Madame, je ne puis.

LUCINDE, de même.

C'est trop d'honneur.

Célidée insiste et les comédiennes s'asseyent après quelques façons.

OLIVIER, emplissant un verre.

Je bois
A vous.

Emplissant un autre verre qu'il offre à Amarante.

Prenez ce verre avec vos petits doigts, —

CÉLIDÉE, à Amarante.

Et buvez.

AMARANTE, à Olivier.

Monseigneur, je suis votre servante.

OLIVIER, offrant un verre à Lucinde.

Vous aussi.

LUCINDE.

Monseigneur...

OLIVIER, à Lucinde.

Les plus beaux yeux qu'on vante
Ne valent pas ceux-ci.

CÉLIDÉE, à Guillemette.

Va presser le festin.

Guillemette sort.

HARDY, à Célidée.

Madame, nous rendons grâce à notre destin,
Puisque notre infortune, aussitôt adoucie,
Nous vaut tant de faveurs, dont je vous remercie.
Nous ne troublerons pas vos heures; nous passons.
Et, nourris dès l'enfance au bel art des chansons,
Mes compagnons ont tous l'humeur vive et plaisante.
Mais il sied, n'est-ce pas? que je vous les présente.
Voici donc, car chacun doit venir à son tour,

Désignant Amarante et Lucinde.

Deux cruelles que suit le mendiant Amour, —

OLIVIER.

En effet, deux Vénus!

HARDY, continuant.

Amarante et Lucinde.

Montrant Amarante.

On voit dans ces yeux-ci les diamants de l'Inde,

Montrant Lucinde.

Et là, nos cœurs sont pris avec des tresses d'or.

AMARANTE, à Célidée.

Il ment un peu.

HARDY, continuant à présenter les comédiens.

Voici le seigneur Rosidor,
Un brave qui, dans maint combat au clair de lune,
Put faire voir un cœur plus grand que sa fortune.

Sa vie est, j'imagine, un roman curieux
Où sa vaillance rare et ses coups furieux
De ses persécuteurs ont déjoué les trames.
Voici deux ans passés que nous le rencontrâmes,
Vers l'heure où le soir tombe, à l'angle d'un chemin,
Vêtu comme un seigneur, et l'épée à la main.
Son bras, toujours vainqueur, venait de mettre en fuite
Quatre hommes; d'autres gens étaient à sa poursuite.
En un si grand péril, nous le prîmes alors
Sur notre chariot, pour tromper leurs efforts.
C'est ainsi qu'il entra dans notre compagnie,
Où notre art pour un temps occupe son génie.

ROSIDOR.

Il dit bien, car je fus, en des chemins divers,
Porteur d'épée avant de réciter des vers,
Et la Victoire était ma plus fidèle amante.

OLIVIER.

La Victoire eut alors bon goût.

HARDY, désignant les deux derniers comédiens.

Monsieur Pymante
Et monsieur Jodelet. Pymante et Jodelet
Ont fait figure, l'un en roi, l'autre en valet.
L'un est fort maigre; l'autre a le nez qui flamboie.
L'un est triste et pensif; l'autre crève de joie.

PYMANTE, d'une voix de tonnerre.

L'autre, c'est moi.

OLIVIER, regardant le nez de Pymante.

Je puis en juger à ces rayons
De pourpre.

HARDY, à Olivier.

Enfin, monsieur le comte, nous avions
Une compagne encor. Celle-là...

OLIVIER.

Que n'est-elle
Venue?

HARDY.

Imaginez les traits d'une immortelle,
Un esprit qu'il nous faut adorer à genoux;
Un cœur... Je ne l'ai pas amenée avec nous,
Parce qu'elle n'est pas de celles qu'on expose
Aux périls d'un accueil incertain.

LUCINDE.

Je suppose
Qu'alors nous sommes, nous, de celles-là.

HARDY, à Lucinde.

Pardon.

A Olivier.

Mais celle dont je parle a reçu, comme un don
Des cieux, la grâce pure avec la poésie :
De ses lèvres de feu coule cette ambroisie,
Et sur sa bouche rose, où le printemps sourit,
La rapide lueur qui vient de son esprit
Brille et voltige, ainsi qu'une fleur de lumière.
Chez un pauvre berger très vieux, dont la chaumière
S'éclaire aux feux charmants de son œil irisé,
Elle est restée auprès du chariot brisé,
Et c'est Florise, enfin!

CÉLIDÉE.

Quoi! l'illustre Florise!

OLIVIER.

Cette Florise qui, de toute gloire éprise,
Par son génie insigne, à tant de grâce uni,
Fait oublier sitôt la belle Andréani?

CÉLIDÉE.

Celle dont la fierté, la douceur, la bravoure
Ont enchanté les cœurs de tout ce qui l'entoure?

OLIVIER.

Celle qu'en son image un divin ouvrier
Déjà de son vivant couronne de laurier?

HARDY.

C'est elle.

CÉLIDÉE.

En vérité?

HARDY.

La splendeur diaphane
D'une jeune Cypris, la fierté de Diane
Brillent en elle; son esprit n'a rien d'amer;
Ses cheveux sont pareils aux vagues de la mer;
Tout est rire et clarté dans sa grâce touchante,
Et par sa belle voix c'est Apollon qui chante!

LUCINDE, piquée, avec ironie.

Le portrait est fidèle!

AMARANTE, de même.

En effet.

LUCINDE.

Nul défaut
En un tel diamant!

CÉLIDÉE.

Cher Olivier, il faut
Aller chercher Florise et montrer votre zèle.

OLIVIER.

Certes, j'irai!

A Hardy.

Monsieur, conduisez-moi vers elle.

CÉLIDÉE, aux comédiens.

Je vais tout disposer pour vous bien recevoir.

*Rosidor s'empresse vers Célidée, à laquelle il offre sa main,
et qu'il accompagne jusqu'au château.*

CÉLIDÉE, à Rosidor.

Monsieur, je vous rends grâce.
Elle rentre au château.

OLIVIER, à Amarante et à Lucinde.

Adieu jusqu'au revoir,
Mesdames.
A Sylvain.

Viens, ami.

Olivier et Hardy sortent, suivis de Sylvain.

SCÈNE IV.

PYMANTE, JODELET, ROSIDOR, AMARANTE, LUCINDE.

PYMANTE.

L'agréable demeure!
J'ai regret, quant à moi, d'en partir dans une heure.

AMARANTE.

Ce seigneur est charmant.

LUCINDE, à Amarante.

Vois avec quel mépris
Notre faiseur de vers le mène, aussitôt pris,
A celle que sur nous toujours il favorise!

AMARANTE.

C'est clair!

LUCINDE.

Il a tout dit, quand il a dit : Florise!

AMARANTE.

Çà voyons, Rosidor, Pymante, s'il vous plaît,
Répondez-moi; réponds toi-même, Jodelet.

Dis, songeur transparent, dépourvu de malice,
A-t-on vu que mon teint se fane ou qu'il pâlisse?

PYMANTE, écartant Jodelet et répondant à sa place.

Il n'a garde.

LUCINDE.

Mes yeux vainqueurs sont-ils moins doux
Qu'hier?

PYMANTE.

Non.

AMARANTE.

Qu'a Florise enfin de plus que nous?

PYMANTE.

Oh! rien.

JODELET.

Pourtant Florise...

LUCINDE, battant Jodelet à coups de mouchoir.

Allons, tais-toi, fantôme!

AMARANTE, le battant aussi.

Être ingénu!

LUCINDE, de même.

Silence! ou prends garde à la paume
De ma main!

JODELET.

Cependant...

PYMANTE, à Amarante.

Non, Florise n'a pas
Ces lèvres de rubis, ces trésors, ces appas,

A Lucinde.

Ce front de neige.

A Amarante.

Elle est fort mince, que Dieu l'aide!

A Lucinde.

Donne-moi deux baisers, je conviens qu'elle est laide.

LUCINDE.

Deux baisers? C'est trop cher.

JODELET, se révoltant.

Moi, je dirai pour rien
Que Florise...

AMARANTE.

Tais-toi, jeune homme aérien!

JODELET, continuant.

Éblouit comme un astre en sa beauté sereine,
Et que, lorsqu'elle vient, je crois voir une reine.

LUCINDE, battant Jodelet.

Ce Jodelet!

AMARANTE, le battant aussi.

Un rêve échappé du trépas!

LUCINDE, de même.

Un murmure!

AMARANTE, de même.

Un oison plumé!

ROSIDOR, s'interposant.

Ne battez pas
Jodelet.

PYMANTE.

Toi, Lucinde, un flot d'Amours se joue
En badinant parmi les roses de ta joue,
Cependant qu'Amarante est digne de son nom
Où resplendit au vif la pourpre de Junon.

LUCINDE.

A la bonne heure!

AMARANTE.

Il parle à présent d'un bon style.

PYMANTE, continuant.

Et roi, je laisserais Florise au péristyle
De mon palais d'or, pour vous ouvrir galamment
Toutes les portes.

LUCINDE.

C'est fort bien dit.

PYMANTE, d'un ton négligé.

Seulement,
Florise a ceci...

AMARANTE.

Quoi?

PYMANTE.

Ceci, — chère gardienne
De mon très humble amour, — qu'elle est comédienne!

LUCINDE, furieuse.

Et moi pas!

AMARANTE.

Chère, il faut avoir de la bonté
Pour écouter ces fous au langage éhonté!

LUCINDE.

Ce triste Jodelet, si maigre qu'il chavire
Dans son pourpoint, ainsi que sur mer un navire,
Et moins maigre pourtant que son pauvre destin!

AMARANTE.

Et ce Pymante obèse, ivre dès le matin,
Qui n'a jamais fini de boire à perdre haleine,
Et porte en chancelant un ventre de Silène!

26.

PYMANTE.

Le ventre de Silène a du bon.

LUCINDE.

C'est un puits
De vin vieux.

PYMANTE.

D'accord.

AMARANTE.

C'est une outre.

LUCINDE.

C'est un muids.

AMARANTE, montrant Rosidor, qui jusque-là est resté plongé dans sa rêverie.

Regardez Rosidor, qui brilla dans les fêtes!
Plutôt que d'approuver les discours que vous faites
Et de louer aussi Florise plus que moi,
Il se tait.

LUCINDE, coquetant, à Rosidor.

Dis, à moins qu'on n'ait le sang d'un roi
Dans les veines, à moins qu'on ne porte l'hermine
Et l'azur, ces dédains inspirés, cette mine
De princesse, qui jette un mot comme un trésor,
Sont fort tristes à voir. N'est-ce pas, Rosidor?

ROSIDOR.

Pour moi, Florise, à moins que je sois en délire,
Me paraît simple autant que belle.

AMARANTE.

Je t'admire!
Cette héroïne, riche en nobles sentiments,
Nous vient à notre nez prendre tous nos amants!

LUCINDE.

Pour n'en rien faire.

AMARANTE.

Avec ses airs d'apothéose!

ROSIDOR.

C'est vrai. Mais voulût-elle en faire quelque chose,
Hardy, qui ne sait pas hurler avec les loups,
Ne le permettrait pas.

JODELET.

Il est bien trop jaloux.

LUCINDE.

Jaloux! il l'aime donc?

JODELET.

Eh oui! sur ma parole!

ROSIDOR.

Oui, d'une amour ardente, inguérissable et folle,
Qui déchire son cœur en de rudes combats.

JODELET.

Il l'aime, si jamais homme sut ici-bas
Aimer éperdument une figure humaine!

AMARANTE.

Comment n'en dit-il rien?

LUCINDE.

A-t-il peur de sa haine?

AMARANTE.

Pourquoi ne s'est-il pas déclaré son amant?

LUCINDE.

Pourquoi subirait-il un si cruel tourment?

AMARANTE.

Car ce que Hardy veut, toujours il sait le prendre.

LUCINDE.

Et bien vite, et sans peur.

AMARANTE.

C'est à n'y rien comprendre.

JODELET, pensif et comme en extase.

Moi, je comprends.

LUCINDE.

Allons!

AMARANTE, riant.

Taisez-vous. L'innocent
Parle.

JODELET, toujours comme halluciné par sa rêverie.

Ce que Hardy, le poëte puissant,
Aime en Florise, c'est la Muse, âme éternelle,
Qui n'est pas elle et qui, cependant, vit en elle!
Oui, c'est, n'en doutez pas, la noble expression
De sa propre pensée et sa création;
C'est le subtil esprit qu'il jeta sans mesure,
Titan voleur du feu, dans cette argile obscure.
Sans lui, qui la créa pour l'univers charmé,
Florise n'était rien qu'un être inanimé.
Pourquoi songerait-il, dans l'ardeur qui l'enflamme,
A ses attraits mortels, quand il a fait son âme?

LUCINDE, riant et haussant les épaules.

Phébus que tout cela!

AMARANTE.

Propos stérile en vain!

LUCINDE, à Jodelet.

Fou bizarre!

AMARANTE, de même.

Étourneau!

PYMANTE, à Jodelet.

Quand tu vois un bon vin,
Comprends-moi, Jodelet, — est-ce que tu t'en sèvres?
Au contraire, tu mets la bouteille à tes lèvres,
Et tu bois!

LUCINDE.

Certes!

AMARANTE.

Bien! de même, quand Hardy
Aime une belle femme, au printemps reverdi...

PYMANTE.

Il l'embrasse!

ROSIDOR, bas, à Jodelet.

Amarante en sait bien quelque chose.

LUCINDE.

Moi, je suis de l'avis d'Amarante.

PYMANTE, bas, à Jodelet.

Et pour cause.

AMARANTE, à Jodelet.

Tu n'es qu'un sot!

JODELET.

J'aurais cependant parié
Que cela ne se peut, n'étant pas marié.

LUCINDE.

Erreur!

ROSIDOR.

Silence! on vient.

SCENE V.

PYMANTE, JODELET, ROSIDOR, AMARANTE, LUCINDE,
OLIVIER, HARDY, SYLVAIN, CÉLIDÉE, FLORISE.

CÉLIDÉE, entrant aux côtés de Florise, qui donne
la main à Olivier.

Enfin, belle Florise,
Je vous vois, et ne puis vous cacher ma surprise
Devant ce front d'enfant dont le lys est jaloux.
Oui, j'admire comment le ciel unit en vous
Tant de jeunesse avec une gloire si rare,
Et tous les dons qu'ailleurs il mesure en avare.

FLORISE, à Célidée.

Avant d'avoir franchi votre seuil, j'ai déjà
Su comment votre main divine protégea
Le destin d'Atys, noble et pur comme une lame
D'épée au grand soleil. Mon vain renom, madame,
Disparaît, quelque heureux prestige qu'il ait eu,
Devant le mâle effort de votre humble vertu !

CÉLIDÉE, à Florise.

Flatteuse !

Bas, à Olivier.

Elle est charmante.

OLIVIER, bas à Célidée.

Oh ! dites, quelle douce
Musique, cette voix ! Un ruisseau dans la mousse
Murmure et chante ainsi.

Haut, à Florise, qu'il débarrasse de son manteau.

Donnez-moi ce manteau,

Madame. Vous plaît-il d'entrer dans le château?
L'air du matin pourrait flétrir votre visage.

FLORISE fait d'abord le mouvement de suivre Olivier, puis s'arrêtant, regardant autour d'elle les ombrages du parc, et comme extasiée.

FLORISE.

Laissez-moi voir encor ce divin paysage!
Ombre délicieuse et fraîche! Qu'il est beau,
Ce parc sombre et discret, profond comme un tombeau,
Où les arbres géants, témoins de tant d'histoires,
Cachent des nids d'oiseaux dans leurs frondaisons noires!
Il est triste et pourtant joyeux, presque riant.
Son château féodal regarde à l'orient;
Près de nous, sous l'abri de ce grand sycomore,
On entend murmurer sa fontaine sonore;
Et de ces longs palais de charmille où bruit
Comme un soupir, dans la fraîcheur et dans la nuit,
Et des rochers où pend la liane, et des marbres
Mystérieux, cachés sous les branches des arbres,
De tout ce monde ému, frissonnant et dormant
A l'aurore, s'exhale un tel enchantement
Délicieux, tranquille, exempt d'inquiétude;
Il est si doux de voir en cette solitude
La colombe ouvrir l'aile et la rose fleurir, —
N'est-ce pas? — qu'on voudrait ici vivre, et mourir
Ici, par la chanson de ces ruisseaux bercée!

OLIVIER, avec feu.

Madame, plût à Dieu qu'une telle pensée...

HARDY, gaiement à Florise.

Ces arbres-là feront des jaloux, — oh! combien
De jaloux! — Toutefois, ne leur reprochons rien,
Nous qui vous emportons loin d'eux avant une heure!

OLIVIER, subitement rappelé à la réalité.

Si vite!

HARDY.

L'oiseau libre a le ciel pour demeure, —

JODELET.

Et nous, les grands chemins. Toujours nous détalons
Comme Mercure, ayant des ailes aux talons.
Ainsi l'a décidé le sort, que nul n'évite.

OLIVIER, à Florise.

Ne partez pas avant ce soir. — Oh! pas si vite!
Attendez le zéphyr et le ciel attiédi.
Ne partez que ce soir!

FLORISE, se tournant gracieusement vers Hardy.

Le voulez-vous, Hardy?

HARDY.

Comme nous ne jouons qu'après-demain, la chose
Se pourrait; mais pendant cette agréable pause,
Il nous faudrait un peu recorder entre nous
La pièce.

PYMANTE.

Comment donc! Nous serons heureux tous,

Montrant les comédiens.

Elles, nous, Jodelet, cet humble satellite,
De réciter au mieux L'AMAZONE HIPPOLYTE!

FLORISE, à Hardy.

Et, s'il se peut, nous vous rendrons vos vers savants
Encor tout enflammés, poëte, et bien vivants!

OLIVIER, à Florise.

Entrons donc!

FLORISE, gaiement.

Oui.

Olivier offre sa main à Florise, et ils se mettent en marche vers
le château. — Amarante et Lucinde s'approchent de Rosidor, qui,
depuis un moment, regarde attentivement Célidée, puis, impatientées par sa distraction, s'éloignent.

ROSIDOR, *admirant les diamants de Célidée, à part.*

De vrais soleils!

Haut, à Célidée.

Daignez, madame,
Prendre ma main.

PYMANTE, *offrant sa main à Amarante.*

Cher astre...

AMARANTE, *le repoussant.*

Allez, roi de Pergame!

JODELET, *offrant sa main à Lucinde.*

Oserai-je?...

LUCINDE, *le repoussant.*

Va-t'en, chimère, spectre vain!

Après avoir ainsi affronté les comédiens, Amarante et Lucinde s'approchent toutes deux ensemble de Hardy, que chacune d'elles espère avoir pour cavalier.

AMARANTE, *à Hardy.*

Cher poëte!

LUCINDE, *de même.*

Mon cher Hardy!

Hardy feint d'hésiter entre Amarante et Lucinde, puis, tout à coup, abandonnant l'une et l'autre, interpelle Sylvain, qu'il amène sur le devant de la scène.

HARDY.

Monsieur Sylvain!

LUCINDE, *à Amarante.*

L'impertinent!

AMARANTE, *à Lucinde.*

Va-t-il lui réciter une ode?

Les deux comédiennes, très dépitées, entrent seules dans le château, à la suite des autres personnages.

SCENE VI.

HARDY, SYLVAIN.

HARDY.

Veillez, je vous en prie, à ce qu'on raccommode
Le chariot. Je veux me remettre en chemin.

SYLVAIN.

Dès aujourd'hui cela sera fait, ou demain,
Si vous voulez.

HARDY.

Non, pas demain. Aujourd'hui même.

SYLVAIN.

Qui vous presse? Ébauchez ici quelque poëme.
Êtes-vous malheureux dans ces murs, où des rois
Sont venus?

HARDY.

Oh! non, pas malheureux. Mille fois
Trop heureux! Le malheur nous retrempe, et féconde
Notre vaillance; mais, sur la scène du monde,
Le bonheur bien souvent rend l'acteur idiot
Et vulgaire! Monsieur, veillez au chariot.

Sylvain salue profondément et s'enfonce dans une allée du parc. — Resté seul, Hardy se tourne vers le château avec une expression de dépit et de tristesse.

SCENE VII.

HARDY.

Jeune homme, que déjà mon cœur jaloux querelle,
Va, j'ai bien vu tes yeux ardents fixés sur elle,

Et ton vain espoir, mais, — souffre et meurs s'il le faut, —
Tu n'es pas assez grand pour atteindre si haut.
Florise, vois-tu bien, c'est le trésor suprême
Que nul ne volera: Ni d'autres, ni moi-même !
Les femmes dont tu peux adoucir les dédains
Sont pareilles, sans doute, aux roses des jardins ;
Mais elle, c'est la fleur des glaces insensibles,
Éclose pure au haut des pics inaccessibles,
Sur qui versent leur flot de lumière, en songeant
Délicieusement, les étoiles d'argent ;
C'est la fleur des sommets blanchissants, que respire
La brise au vol affreux, que l'ouragan déchire,
Qui ne voit que la neige auguste et le ciel bleu,
Et que doit seulement cueillir la main d'un dieu !

<div style="text-align:right">Il entre dans le château.</div>

ACTE DEUXIÈME

Le théâtre représente un endroit du parc très désert et très ombreux, une sorte de gorge entourée de rideaux de verdure, où sont éparses des roches brisées et couvertes de mousse. — Quoiqu'il soit midi, l'épais et noir feuillage intercepte le soleil, qui, cependant, laisse filtrer à travers les branches entrelacées comme des filets de lumière, et çà et là sème de chaudes taches d'or les roches et le gazon. Au lever du rideau, Célidée est assise, et, d'un air légèrement moqueur, elle écoute Rosidor qui, debout près d'elle, affecte visiblement une émotion exagérée et tragique.

SCENE PREMIERE.

CÉLIDÉE, ROSIDOR.

CÉLIDÉE.

Quoi! se peut-il, monsieur Rosidor?

ROSIDOR.
 En mon âme
Vos yeux ont allumé cette homicide flamme
Qu'en vain tâche à noyer le torrent de mes pleurs.
Tel souffle, renversant les arbres et les fleurs,
Un vent jaloux venu de la plage marine,
Tels mes ardents soupirs, du fond de ma poitrine
S'exhalent vers l'azur du ciel aérien!

CÉLIDÉE, à part.

Quel dommage, pourtant! Lorsqu'il ne disait rien,
Campé d'un air si noble, avec son pourpoint rose,
Il avait presque l'air de penser quelque chose.

ROSIDOR.

Ces yeux, de qui l'éclat m'est seul essentiel,
Tantôt sur leurs rayons m'emportent vers le ciel,
Et tantôt, me glaçant d'une froideur barbare,
Me font retomber seul dans la nuit du Ténare.

CÉLIDÉE.

Mes yeux font tout cela?

ROSIDOR.

Oui, madame, et bien pis.
Car, parmi leurs longs cils dans les flammes tapis,
Les Amours y font rage, étant là plus de mille.

CÉLIDÉE.

Comme ce pays-ci d'ordinaire est tranquille,
Monsieur, j'avais pensé qu'un hôte n'aurait pas
Le bizarre dessein de retenir mes pas
Sous ces arbres touffus que le clair soleil dore,
Pour me crier au coin d'un bois : Je vous adore,
Fût-ce, comme à présent, en mots mélodieux.
Mais quoi! je me trompais!

ROSIDOR, tragiquement.

Je vous offense, ô Dieux!

CÉLIDÉE, d'un ton naturel.

Et comment?

ROSIDOR.

Par ces mots qui peignent mon martyre!

CÉLIDÉE.

Les enfants et les fous ont le droit de tout dire.
Je ne me souviens plus de rien. Allez en paix,
Monsieur.

ROSIDOR.

Gazons, rochers, noirs feuillages épais,

Je vous prends à témoin que, l'ayant offensée,
De survivre à ce coup je n'ai pas la pensée.

Se jetant à genoux et tirant à demi son épée.

Oui, madame, mon bras secondé par ce fer...

CÉLIDÉE.

A merveille!

ROSIDOR.

 Saura contraindre ici l'enfer
A prendre en main le soin de venger votre injure.

CÉLIDÉE.

Admirable!

ROSIDOR, décontenancé.

 Comment?

CÉLIDÉE.

 C'est au mieux, je vous jure.

ROSIDOR.

Je ne vous comprends pas, madame.

CÉLIDÉE, à part.

 Un baladin
Vulgaire!

Haut.

 Je disais que ce transport soudain,
Présenté de la sorte au public idolâtre,
Vous fera grand honneur, monsieur, sur le théâtre.
Vous jouez à ravir le tragique.

ROSIDOR.

 En effet,
Vous avez pensé...

CÉLIDÉE.

 Rien. Vous êtes un parfait
Comédien!

ROSIDOR.

Qui? moi!

Se battant les flancs pour paraître ému.

Terre et cieux! que dit-elle?
C'est mon réel tourment, c'est ma peine mortelle
Que ma bouche tremblante exprimait en ce lieu,
Et je ne jouais pas la comédie!

CÉLIDÉE, avec un froid dédain.

Adieu.

Elle sort.

SCÈNE II.

ROSIDOR.

Moi, Rosidor! berné, joué! Plus de ressource!
Et ma gloire d'amant toujours vainqueur, ma bourse,
La porte d'or par où tous mes destins mauvais
S'enfuyaient en riant; tout ce que je rêvais,
Diamants, galions, pistoles, renommée,
Tout à la fois me quitte et s'envole en fumée!
Mon pourpoint se découd, j'y songe avec effroi.
Oh! comme tout à l'heure ils vont rire de moi!
— Oui, si je laisse voir mon malheur, si j'avoue
Ma défaite. Mais si, la rougeur sur la joue,
La moustache sublime et l'air étincelant,
Je sais prendre le front d'Achille ou de Roland,
Quel railleur osera sur moi jeter le blâme?
Que de fois un poltron, que de fois, ô mon âme!
Le courtisan abject et traînant son lien,
Que le maître a chassé durement comme un chien,
Vous font sonner encore leurs éperons dans l'herbe,
Et se tirent de peine avec un air superbe!

Toujours on trompera les hommes, — ces enfants, —
Si l'on fait résonner les clairons triomphants
Au front tumultueux d'une armée en déroute!

<small>Apercevant les comédiens.</small>

Mais qui vient par ici? Mes compagnons, sans doute,
Qui s'avancent, troupeau misérable et rêvant.
Tranchons de l'Amadis mystérieux devant
Ces histrions.

<small>Il s'assied au fond de la scène et semble absorbé par une pensée qui le charme. — Hardy entre sans le voir, accompagné d'Amarante et de Lucinde, qui se donnent le bras. Amarante, qui est la plus rapprochée de Hardy, lui parle à l'oreille.</small>

SCENE III.

ROSIDOR, HARDY, AMARANTE, LUCINDE,
puis GUILLEMETTE, PYMANTE et JODELET.

<small>AMARANTE, bas à Hardy.</small>

Mais oui, vraiment. Le jeune comte
Est tout à fait épris de moi.

<small>HARDY, riant, bas à Amarante.</small>

Bon! c'est un conte.

<small>AMARANTE, bas à Hardy.</small>

Un conte? On peut m'aimer, je crois. Vous l'avez su
Mieux que personne.

<small>HARDY, bas à Amarante.</small>

Bah!

<small>Hardy, quittant Amarante, change de côté et se trouve à côté de Lucinde qui, à son tour, lui parle bas.</small>

LUCINDE, bas à Hardy.

L'on s'en est aperçu
Tout de suite au repas. Mon cher, le comte m'aime.

HARDY, bas à Lucinde.

Chansons.

LUCINDE, bas à Hardy.

Quoi! ne peut-on m'adorer? Mais vous-même,
Vous me vantiez jadis, comme un vrai charlatan,
Votre amour.

HARDY, bas à Lucinde.

Oui, mais où sont les neiges d'antan!

LUCINDE, bas à Hardy, le menaçant.

Prends garde.

HARDY, à Lucinde, lui montrant Rosidor.

Chut! voici Rosidor!

Hardy et ses deux compagnons abordent Rosidor, qui, sans se lever, les accueille avec de grands airs et avec la fatuité la plus triomphante. Tous les quatre se mettent à parler bas. A ce moment entre Guillemette, poursuivie par Pymante et Jodelet. Pymante, qui tient une bouteille et un verre, se verse à boire, tout en serrant de près la jeune fille, qu'il dévore du regard, mais qui, elle, n'a d'yeux que pour le pauvre Jodelet.

PYMANTE.

Guillemette,
Vois, des rayons plus blonds que le miel de l'Hymette
Filtrent parmi ce noir feuillage. Il est midi.

GUILLEMETTE.

Eh bien, monsieur?

PYMANTE.

Eh bien, c'est clair, monsieur Hardy
Te dira que midi, qui fait briller les chaumes,
N'est pas l'heure propice à montrer des fantômes.
Ainsi, n'écoute pas Jodelet. — Moi, vois-tu,
Je suis majestueux et gras, car la vertu

Nous engraisse; toujours la vertu fut obèse.
Laisse donc Jodelet, et permets que je baise
Ces jolis doigts!

> GUILLEMETTE, n'écoutant pas Pymante et toujours occupée de Jodelet.

Nenni.

> PYMANTE.

Laisse là Jodelet.

> JODELET, indigné.

Oh!

> PYMANTE.

C'est un frêle insecte, un brin d'herbe.

> GUILLEMETTE.

Il me plait
Ainsi.

> JODELET, enchanté.

Moi!

> PYMANTE, voulant lutiner Guillemette.

Ce profil de couteau, blanc comme une
Nuit de juin!

> GUILLEMETTE, à Pymante.

Laissez-moi. J'aime le clair de lune.

> Bourrant Jodelet à la façon des amoureux de village.

Hé, mon galant!

> JODELET, ravi, mais presque étourdi du coup.

Ciel!

> GUILLEMETTE, de même.

Hé, mon amoureux!

> Stupéfaite de ce que Jodelet ne lui rend pas la pareille.

Eh bien?

> JODELET, à part.

Félicité suave!

GUILLEMETTE.

Il ne me répond rien!

PYMANTE, à Guillemette.

Veux-tu me caresser? Tu verras, moi j'enlève
Un bœuf.

GUILLEMETTE.

Non, je vous dis.

Bourrant Jodelet.

Hé!

JODELET.

Quel bonheur! Je crève.

GUILLEMETTE, de même.

Hé, cajoleur!

PYMANTE.

Du coup, je pense que tu l'as
Déraciné.

JODELET.

Je suis heureux. Mais je suis las!

GUILLEMETTE, bourrant encore Jodelet, puis s'enfuyant.

Enjôleur!

PYMANTE, à Guillemette.

Tu nous fuis?

GUILLEMETTE, riant.

Oui.

JODELET, enchanté, mais brisé.

Mon regard s'embrouille!

Tendant les bras vers Guillemette.

Guillemette!

PYMANTE, à Guillemette.

Où vas-tu, dis?

GUILLEMETTE, s'enfuyant.

Filer ma quenouille!

Pymante et Jodelet sortent, en courant, à la poursuite de Guillemette. — Hardy, Amarante et Lucinde continuent alors, de façon à être entendus du spectateur, la conversation commencée, à laquelle Rosidor, toujours drapé dans sa dédaigneuse indifférence, ne prend plus aucune part.

LUCINDE, bas à Hardy, en lui montrant une allée.

Il doit se promener par ici.

AMARANTE, de même.

Je perdrai
Lucinde, et sous ce clair feuillage diapré
Il me retrouvera bientôt.

LUCINDE, à Amarante.

Viens, Amarante!

AMARANTE, à Lucinde.

Je te suis.

HARDY.

Au revoir, mesdames!

Amarante et Lucinde sortent en se faisant l'une à l'autre de grandes démonstrations d'amitié. — Dès qu'elles sont parties, Hardy va à Rosidor.

HARDY, à Rosidor.

L'ombre errante
Nous abrite à merveille ici. Vous plairait-il,
Rosidor, — car je sais votre esprit fort subtil, —
Que tous deux nous causions un peu de votre rôle
De Thésée?

ROSIDOR.

Oh! monsieur, dispensez-moi.

HARDY, à part.

Le drôle!

ROSIDOR.

Je n'ai pas le loisir.

HARDY.

Que faites-vous de mieux
Ici?

ROSIDOR.

Je rêve.

HARDY, avec ironie.

A quoi, seigneur?

ROSIDOR.

A mes aïeux!

Il sort avec un geste superbe.

SCÈNE IV.

HARDY.

Eux, des comédiens! — Non, des marionnettes
Que le chasseur Amour, grand diseur de sornettes,
Amuse, et, les tournant de face ou de profil,
D'un doigt capricieux agite au bout d'un fil!
Ils sont tous fous! Voilà Rosidor qui courtise
La belle dame, à l'âme en fleur comme un cytise;
Amarante et Lucinde, ainsi que l'épervier,
Fondent à qui mieux mieux sur le comte Olivier;
Agiles et déjà frémissantes de joie,
C'est à qui va ravir cette innocente proie.
Pymante et Jodelet, ardents comme des loups,
Poursuivent Guillemette encore. Ils sont tous fous.
Quant à ma comédie, on voit que leur caprice
L'abandonne gaiement. Le lait de leur nourrice,
Ils s'en souviennent; mais, sous ces ombrages verts,
Mes acteurs en délire ont oublié mes vers!
O muse des chansons! ton chariot méprise
Le sang pur de ta vigne! Heureusement, Florise

Me reste; celle-là, franche comme le jour,
N'est pas un vain jouet pour l'indocile Amour.
Drame auguste, Florise est ta sévère amante :
Tenir ton glaive sombre ou ta torche fumante,
Voilà ses jeux; son cœur céleste et vigilant
S'enivre, Poésie, avec ton vin brûlant
Dont sa lèvre de feu n'est jamais essuyée!

<div style="text-align:center">Apercevant Florise et Olivier, que le spectateur
ne voit pas encore.</div>

Mais qui vient par ici? Dieux! c'est elle, appuyée
Au bras du comte. Il est troublé comme un amant,
Et Florise, je crois, lui parle tendrement.
Elle, mon seul recours! La méchante Florise!
N'écoutons pas cela. Fuyons.

<div style="font-size:smaller">Hardy veut s'enfuir, mais à ce moment même entrent Olivier et Florise, continuant un discours commencé, et dans l'attitude où il vient de les décrire; il n'a que le temps de se cacher derrière un feuillage. Il écoute ainsi malgré lui les premiers vers de la scène suivante, et sort furieux, en haussant les épaules, au moment où Olivier vient de prononcer ces mots : JE VOUS AIME.</div>

SCÈNE V.

<div style="text-align:center">OLIVIER, FLORISE, et pendant les premiers vers
de la scène seulement, HARDY, caché.</div>

<div style="text-align:center">FLORISE.</div>

Seigneur, la brise
S'envole; quand le flot par le flot obscurci
Fuit pour jamais, peut-on lui dire : Reste ici?
Cette onde, qui toujours nous délaisse, est l'emblème
De mon caprice errant.

<div style="text-align:center">OLIVIER.</div>

Je sais que je vous aime,

O Florise, qu'en vous rien n'est matériel,
Et que vos yeux sacrés contiennent tout le ciel
Dont la lumière tombe en moi comme un dictame!

FLORISE.

Vous m'aimez! — Qu'aimez-vous en moi, comte, une femme?
Mais Florise n'est pas une femme. Je suis
L'harmonieuse voix qui berce vos ennuis;
Je suis la lyre aux sons divers que le poëte
Fait résonner et qui sans lui serait muette,
Une comédienne, enfin. Je ne suis pas
Une femme. Hippolyte affrontant le trépas,
Hélène, Iphigénie en pleurs qu'on divinise,
Oui, vous les trouverez en moi, non pas Florise.
Non, vous ne l'aimez pas! car Florise n'est rien
Qu'un luth, indifférent quand le musicien
Ne le tourmente plus avec l'archet sonore.
Un luth, et rien de plus, seigneur.

OLIVIER.

Je vous adore!
Vous parlez et je sens mes veines s'embraser
D'un feu subtil qui court sur moi comme un baiser.
Je regarde briller vos cils! Votre sourire
De lumière m'emplit de joie et me déchire.
Mon cœur enchanté bat au rhythme de vos pas,
Et je sens que je meurs si vous ne m'aimez pas!

FLORISE.

Enfant!

OLIVIER.

Oui, vous avez raison. Voyez, je pleure
Maintenant, et je suis un enfant. Tout à l'heure
Je n'étais rien, j'étais mort. Vos yeux, clair flambeau,
M'ont éveillé captif dans la nuit du tombeau,
Et devant la lumière adorable et ravie
M'ont traîné pour souffrir et m'ont donné la vie.

FLORISE, un peu émue et voulant partir.

Adieu, comte.

OLIVIER.

O ma vie ! Écoute, c'est un jeu
Cruel ! Ne t'en va pas. Ne me dis pas adieu !
Ne brise pas ainsi la coupe où je m'enivre !

Avec une explosion d'amour.

C'est si bon de vous voir, et c'est si bon de vivre !

FLORISE.

D'autres femmes auront ce sourire vermeil
Qui vous plaît; il en est d'autres dont le soleil
Embrase avec fierté la chevelure blonde !

OLIVIER.

Oh ! taisez-vous ! il n'est qu'une Florise au monde !

FLORISE, avec une froideur feinte.

Oui, je suis jeune, et comme un beau ciel d'Orient
Vous voyez resplendir mon visage riant;
Et, comme ces blancheurs, perles de mon sourire,
Mes yeux disent : Amour, et ma lèvre : Délire !
Évitez cependant leurs futiles appas,
Car ils vous promettraient ce qu'ils ne donnent pas.
Je suis comédienne, et, selon notre usage,
L'illusion menteuse habite mon visage.
Car je puis à mon gré feindre l'émotion;
Les feux de la colère et de la passion,
L'ironie et l'amour, enchanteresse habile,
Je puis les refléter sur ce masque mobile;
Mais cette lèvre est froide et ce cœur est glacé.
Je vous l'ai dit. — Voyez, n'est-ce pas insensé
D'étreindre dans vos bras tremblants une ombre vague?
De suivre un songe errant et vain comme la vague
Qui fuit sous le regard troublé des mariniers?
Ainsi, ne m'aimez pas.

OLIVIER, avec exaltation.

Oh! non, calomniez
Ce vaste ciel d'azur où l'archer indomptable
Flamboie, et dites-moi qu'il n'est pas véritable !
Dites-moi que ces fleurs ont volé leur saphir
Et leur pourpre, et qu'à tort je crois voir le zéphyr
Caresser leur feuillage et baiser leurs corolles!
Ou, quand sa voix, les nuits, éclate en notes folles,
Madame, dites-moi que le doux rossignol
S'en est rendu le maître aussi par quelque vol,
Mais ne rabaissez pas Florise que j'adore!
Si les feux rougissants du soir et de l'aurore
Sont des mensonges, si l'astre argenté qui luit
Quand le soir tombe, est un mensonge de la nuit,
Ou s'il suffit d'un mot désolant pour l'éteindre,
Florise est une actrice habituée à feindre,
Et peut plier son cœur à cette dure loi.
Mais, ô mon seul trésor, ne parle pas. Tais-toi.
Tais-toi! tu me dirais encore des mensonges!
Et que me parlais-tu de chimère et de songes?
C'est ton cruel adieu, c'est ta froideur qui ment;
Mais ta lèvre en fleur, mais ton visage charmant
Disent la vérité!

FLORISE, cachant son trouble.

Non.

OLIVIER.

Ta fière prunelle
D'or vivant me promet une joie éternelle,
Et je l'écoute! Parle à présent, si tu veux!
Dis, ce frisson léger qui court dans tes cheveux,
Ces larmes, cette main qui brûle dans la mienne,
Est-ce l'émotion d'une comédienne?
Ah! tu sais bien que non!

28.

FLORISE, d'un ton glacé.

Je ne vous aime pas.

OLIVIER.

Oh!

FLORISE.

Laissez-moi. Je veux être seule.

OLIVIER.

A vos pas
Je m'attache! — Il me faut mourir ou bien vous suivre.

FLORISE.

Non, laissez-moi.

OLIVIER.

Florise, est-ce que je peux vivre
Loin de vous sur la terre, ayant connu le ciel!
Direz-vous à l'abeille, ivre de ce doux miel
Dont la rose en son cœur de feu la rassasie :
Va-t'en! tu ne dois plus boire cette ambroisie?

FLORISE.

Quittez-moi. Je le veux.

OLIVIER.

Faisant un effort sur lui-même. — Avec soumission.

J'obéis.

Cherchant le regard de Florise.

Est-ce bien?

FLORISE, toujours avec froideur.

Oui.

OLIVIER.

Mais... n'avez-vous rien à me dire?

FLORISE.

Non, rien.

Olivier sort. Florise reste d'abord immobile pendant quelques instants, puis, vaincue et débordée par son émotion, qu'elle a contenue jusque-là, dit d'une voix très exaltée les strophes suivantes.

SCENE VI.

FLORISE.

O bonheur déchirant! délices du martyre!
O choc mystérieux, qu'enfin j'ai ressenti!
Non, non, mon jeune amant, je n'ai rien à vous dire,
Sinon que vous aviez raison, car j'ai menti.

Et lorsque je niais la cuisante brûlure
 Qui m'embrase et me mord,
Je la sentais pourtant mettre en ma chevelure
 Le frisson de la mort!

Eh bien! Amour, tyran de la nature entière,
Toi que j'ai méprisé, toi que bravaient mes yeux,
Tu m'as donc prise, moi si cruelle et si fière,
Et tu mets sur mon front ton pied victorieux.

Oui, le fouet à la main comme un maître farouche,
 Tu viens, mon jeune roi,
Pour chasser de mon cœur fragile et de ma bouche
 Tout ce qui n'est pas toi!

Sois fier de ton courroux et de ta violence.
Un flot de pleurs amers dans mes yeux demi-clos
Roule, et j'entends en moi dans le morne silence
Ton orage frémir et gronder tes sanglots.

Enfonce dans ma chair tes ongles avec joie!
 Pleure et voltige autour
De mes tempes! — Je suis ton bien, je suis ta proie,
 Dieu redoutable, Amour!

Oui, le cœur tout brûlé de tes divines fièvres,
Je te supplie, Archer subtil et décevant,
Puisqu'en cette poitrine ardente et sur mes lèvres,
Hors ton souffle, je n'ai plus rien qui soit vivant!

Entre Hardy, pensif, et tenant à la main un cahier qu'il lit. — Tout à coup, il aperçoit Florise encore toute troublée de son exaltation solitaire, et quitte sa lecture.

Je bénirai ta main qui tue et martyrise,
Et je suis à toi! Prends ta victime.

<div style="text-align:right">Apercevant Hardy.</div>

<div style="text-align:center">Ah!</div>

SCÈNE VII.

FLORISE, HARDY.

<div style="text-align:center">HARDY, à part.</div>

<div style="text-align:right">Florise!</div>
Au risque cette fois d'affronter son courroux,
Sachons jusqu'où le mal en est venu.

<div style="text-align:center">FLORISE, haut.</div>

<div style="text-align:right">C'est vous,</div>
Hardy?

<div style="text-align:center">HARDY.</div>

Je relisais ce rôle d'Hippolyte
Qui s'accorde si bien à votre esprit d'élite!

<div style="text-align:center">FLORISE, très distraite. D'un ton indifférent.</div>

Ah! — Nous verrons.

<div style="text-align:center">HARDY.</div>

<div style="text-align:right">Sans doute, et dès après-demain.</div>
Ce personnage épique et cependant humain

En qui la valeur brille, en qui l'amour veut naître,
Qu'il sera séduisant sous vos traits!

FLORISE.

Oui. — Peut-être.

HARDY, s'animant.

Excepté vous, qui donc en cet âge moqueur
Eût pu nous faire voir l'amazone au grand cœur,
Échevelée au vent, dans les fleuves trempée,
Qui sous l'ardent soleil fait luire son épée;
La vierge pure aux yeux profonds, qui sur son flanc
Serre dans les combats le grand arc teint de sang?
Oh! vous seule, des temps renversant la barrière,
Vous saurez évoquer cette grande guerrière!

FLORISE.

Il se peut.

HARDY.

Ses bras fiers en leurs rébellions
Ainsi que les héros ont vaincu les lions;
Elle est rude et superbe, et la bataille obscure
A peur du vent de feu qui tord sa chevelure;
Mais tout à coup, celui qui meurtrit le vautour
Et le tigre, le seul victorieux, l'Amour
La prend, et fait trembler sa main encore humide.
La guerrière devient une femme timide;
Ses yeux cruels et froids comme des oiseleurs,
Apaisés maintenant, se remplissent de pleurs!
Dites, ce triomphant passé qu'un souffle emporte,
C'est beau, n'est-ce pas?

FLORISE, d'un ton glacé.

Oui, c'est très beau.

Avec impatience.

Que m'importe!

HARDY, stupéfait.

Que vous importe! Allons, je suis fou. Depuis quand
Dédaignez-vous la Muse et son rhythme éloquent,
Vous qui jusqu'à ce jour, buvant la poésie,
N'avez trouvé qu'en elle qu'un flot qui rassasie
Votre âme? Pourquoi donc vos yeux sont-ils si froids?
Qui vous transforme ainsi?

FLORISE.

 Vous demandez, je crois,
Depuis quand l'artifice élégant d'un poëme
Ne fait plus délirer mes yeux? Depuis que j'aime.
J'aime Olivier d'Atys, ne vous étonnez pas!
Ah! rien que son murmure ou le bruit de son pas
Mieux que vos vers émus réjouit mon oreille,
Et sa voix est le chant dont mon cœur s'émerveille!
Vous dites : C'est étrange! elle aime, elle n'est plus
Cette comédienne aux vœux irrésolus,
Comme un oiseau railleur chantant la folle gamme
De cent amours divers. — Non, je suis une femme!
En moi, mille pensers nouveaux comme un essaim
Voltigent. Mon cœur bat et soulève mon sein.
Je comprends la forêt charmante qui soupire.
Je suis femme. Je vis! Je souffre! Je respire!
Il s'éveille à la fin, ce cœur déshérité,
Et sent qu'il vient de naître.

HARDY.

 Hélas!

FLORISE.

 En vérité,
Vous me plaignez, ami, d'une voix douloureuse!
Gardez votre pitié. Merci. Je suis heureuse.

HARDY, avec tristesse.

Hélas! combien de fois, pauvre âme, avez-vous fait
De tels rêves trompeurs!

FLORISE.

Oui, jadis, en effet,
Je crus aimer. Je fus deux jours préoccupée
D'une rime galante, ou bien d'un nœud d'épée.
Mais, comprenez-moi donc! cette fois, je vous dis
Qu'ils sont passés, les jours vides, les jours maudits,
Et qu'en y resongeant enfin je puis sourire,
Tant leur voile devant mes regards se déchire!
Poëte, je connais la vraie émotion!
Que me fait à présent ta vaine fiction!
Et que m'importe, avec sa bravoure ou ses crimes,
Ta guerrière chantant sa peine en belles rimes,
Quand mon être, inondé de lumière et de jour,
Brûle de tous les feux d'un véritable amour!
Oui, ce timide enfant, si pur, si fier, si brave,
Je l'aime, et je te dis que je suis son esclave.
Qu'il est beau! Quelquefois, lorsqu'il devient songeur,
A son front pâle monte une vive rougeur,
Et l'enfance, en fuyant, le conseille à voix basse,
Car il en a gardé la pudeur et la grâce!
Tout à l'heure il était ici, tremblant d'émoi,
Il me parlait avec des mots divins. Et moi,
J'affectais à plaisir un orgueil qui le tue.
Je lui disais : Je suis une froide statue,
Une idole, — et tout bas, je lui criais : Merci,
Merci, je t'aime!

HARDY.

Hélas! Florise, vous aussi,
Vous n'étiez qu'une enfant, lorsque j'eus cette fête
De vous voir. C'est pour vous que je devins poëte.

Je vous aimai, Florise, et vous avez pu voir
Alors ma lâcheté, mes pleurs, mon désespoir!
J'ai savouré ce vin amer jusqu'à la lie,
Et, quand je vous criais : Je sens que ma folie
Misérable n'attend plus rien que du trépas,
Qu'avez-vous répondu?

FLORISE.

Je ne m'en souviens pas.

HARDY.

Vous l'avez oublié? J'ai meilleure mémoire.
Vous m'avez dit : Poëte, allons, songe à ta gloire.
Entre dans la mêlée affreuse d'Ilion!
Chante! laisse ton vers bondir comme un lion
Ou planer comme un aigle! Évoque des ténèbres
Les crimes, dans les plis de leurs linceuls funèbres!
Quoi! chercheur de trésors, que guide un talisman,
Vas-tu te travestir en héros de roman
Courant après l'oiseau Caprice qui s'envole,
Ou te traîner aux pieds d'une femme frivole
Et perdre ton génie auguste à la prier,
Toi qui peux conquérir le rameau de laurier?

FLORISE.

Je blasphémais!

HARDY.

Non pas. Alors, nymphe sacrée,
Vous parliez sagement, et comme une inspirée!
Et vous disiez encore : Est-ce que nous aimons,
Nous autres? Comme un vol effrayant de démons,
Les Inspirations, les Chimères, les Rimes
Nous emportent vivants par-delà les abîmes
Des grands cieux inconnus. Là nous entrevoyons,
Dans un mouvant chaos d'astres et de rayons,

Les Dieux, le grand secret fatal. De sa brûlure
La bouche des soleils mord notre chevelure.
Et pleins de l'Infini, palpitants, effarés,
Quand nous redescendons de ces sommets sacrés,
Disiez-vous, nous pourrions écouter sans sourire,
Nous que vient de bercer là-haut la grande Lyre,
Un pauvre amour boiteux, qui, blessé par hasard,
Soupire à la façon du Pierrot de Ronsard,
Et pour qui le doux Loir garde tout le prestige
De ses bergers galants!

FLORISE.

 Je blasphémais, te dis-je.
Et quant à ces mots-là, s'ils t'ont persuadé,
C'est que tu n'étais pas, comme moi, possédé,
Et que tu n'avais pas en toi senti descendre
Le feu victorieux qui réduit tout en cendre.

HARDY.

Florise, il faut partir. Ce désir qui vous mord,
Cet alanguissement funeste, c'est la mort
Du génie. Ah! courons chercher l'âpre caresse
De la Muse aux beaux yeux, notre seule maîtresse,
Et que sa grandeur soit notre unique souci.
Ah! fuyons.

FLORISE.

 Va-t'en, si tu veux. Je reste ici.
J'aime Olivier d'Atys.

HARDY.

 Hélas! pauvre Florise!
Vous êtes bien ma sœur, puisque mon cœur se brise.
Vous croyez aimer... qui? cet enfant curieux,
Qui s'enivre du ciel reflété dans vos yeux,
Et qui n'est rien. Divine amoureuse blessée,
Il sort de vos regards et de votre pensée,

Le rayon fugitif qui sur son front a lui.
Ce feu, que vous croyez voir resplendir en lui,
C'est votre rêve, c'est votre âme, c'est vous-même !

<small>Florise, songeuse, baisse les yeux et garde le silence. Après avoir en vain attendu et sollicité du regard sa réponse, Hardy, accablé de tristesse, retenant une larme, sort en adressant à Florise un adieu désolé et muet. Demeurée seule, Florise reste un moment pensive, puis, tout à coup, relève la tête, comme réconfortée et rassérénée par le sentiment de son amour.</small>

<center>FLORISE.</center>

Que me fait tout cela ! je sais bien que je l'aime.

<small>Elle sort lentement, en jetant un regard sur cette solitude sauvage et charmante, où elle a entendu les aveux d'Olivier.</small>

ACTE TROISIÈME

Un autre site agreste, sur les bords d'une petite rivière, à demi cachée sous les saules. — Il est trois heures après-midi. — Au lever du rideau, les comédiens, formant divers groupes, entourent Florise et Célidée avec des postures suppliantes.

SCENE PREMIÈRE.

FLORISE, CÉLIDÉE, ROSIDOR, PYMANTE, JODELET, AMARANTE, LUCINDE.

CÉLIDÉE, aux comédiens.

Puisque vous le voulez, puisque monsieur Hardy
L'exige, et vous 'entraîne, en son zèle étourdi;
Puisque rien ne peut vous retenir même une heure,
Partez donc! — Le ciel m'est témoin que ma demeure
Vous fut hospitalière, et ne vous eût jamais
Refusé son abri. C'est bien, quittez-nous, mais
Je garde Florise!

FLORISE, s'excusant.

Oh! madame!...

CÉLIDÉE.

Chose faite.
Huit jours, vous me l'avez promis. C'est une fête
Que de nous ménager le hasard a pris soin.

Aux comédiens.

Vous voyez qu'elle est fort souffrante. Elle a besoin

D'oubli. Cette retraite au bois ensevelie
Calmera sa fatigue et sa mélancolie.
Après je vous la rends, forte et le cœur joyeux.
Mais dans huit jours.

JODELET.

Mais dans huit jours, nous serons vieux,
Madame!

ROSIDOR.

Nous garder Florise, c'est nous prendre
Tout notre bonheur.

PYMANTE.

C'est mettre Ilion en cendre.

JODELET.

C'est nous ôter notre âme, à ne vous rien céler.

CÉLIDÉE.

Ne la quittez donc pas.

FLORISE.

Laissez-moi leur parler,
Madame, puis je vous rejoins.

CÉLIDÉE.

A tout à l'heure.

Célidée sort.

ROSIDOR, à Florise.

Ingrate!

PYMANTE.

Feu follet, dont la fuite nous leurre!

JODELET.

Je ne m'y trompe pas : vos huit jours, c'est toujours!

ROSIDOR.

Hélas!

PYMANTE.

 Je vois déjà le vin et les amours
Nous fuir.

JODELET.

 Cet avenir à mes yeux étincelle.

PYMANTE.

Notre hôte, en nous voyant, serrera sa vaisselle
D'argent!

AMARANTE, hypocritement.

 Eh! quoi, Florise, est-il vrai, juste ciel!
Vous nous quittez? Je sens un déplaisir mortel
A le penser.

FLORISE.

 Vous en guérirez, Amarante.
Ne vous alarmez pas.

LUCINDE.

 Moi, je me sens mourante.

FLORISE.

Ce n'est rien.

PYMANTE.

 Nous voilà, sans vous, redevenus
Des farceurs!

ROSIDOR.

 De méchants histrions demi-nus,
Dont nul château ne veut, que nul seigneur ne fête,
Sans honneur, sans espoir, et bientôt sans poëte!

JODELET.

Oh! n'abandonnez pas votre pauvre troupeau,
Qui bientôt n'aura plus que les os sur la peau,
Et qu'on verra longeant les murs dans la nuit brune,
Ainsi qu'un tas de gueux errant au clair de lune!

FLORISE, d'abord très-émue et s'efforçant de rester
maîtresse d'elle-même.

Qu'il est triste, le soir qui tombe, et nous sourit !
Je vous quitte, il est vrai, pour un temps. Mon esprit
Lassé de tant d'efforts et brisé par l'étude,
Veut chercher le repos dans quelque solitude.

JODELET.

Ah ! cruelle !

FLORISE.

Cessez de m'affliger ainsi !
Votre art ne peut mourir, et sans moi, Dieu merci,
Ne sera pas haï du peuple ni des princes ;
Il doit prétendre encore à ravir nos provinces,
Car l'envie, à présent, ne saurait l'étouffer,
Et vous pouvez sans moi désormais triompher.
Alexandre Hardy pour la France virile
A réveillé la lyre orageuse d'Eschyle,
Et le glaive tragique aux feux sanglants et clairs
Brille en ses fortes mains, environné d'éclairs.
Pour charmer la patrie, à les admirer prête,
Ses vers n'ont plus besoin de leur humble interprète,
Et c'est assez pour eux qu'à leurs accents vainqueurs
Vous prêtiez les élans généreux de vos cœurs.
Allez donc, sans moi, suivre une route si belle.
Sans doute à vous quitter mon cœur longtemps rebelle
A combattu, mais un destin plus fort que moi
Me terrasse vaincue et m'impose sa loi.
Oui, comme vous l'a dit madame Célidée,
Un mal profond, par qui je me sens obsédée
Et qui depuis longtemps brise mon front pâli,
Me contraint de chercher le silence et l'oubli.
Oh ! quand je vous suivais dans vos courses lointaines,
Folle, errante, et buvant comme vous aux fontaines,
Je me croyais liée à vous, et pour jamais !
En renonçant à ceux qu'en ce temps-là j'aimais,

Hélas ! que j'aime encor, la tristesse m'accable.
Mon parti cependant est pris, irrévocable.
Voilà pourquoi je veux dérober si je puis
A vos yeux, ce poignant regret, dont les ennuis
Contre mon abandon vous donneraient des armes,
Et je vous quitte, enfin, pour vous cacher mes larmes.

<p align="center">Elle sort.</p>

SCENE II.

LES COMÉDIENS, puis HARDY.

<p align="center">PYMANTE.</p>

Mon pauvre Jodelet !

<p align="center">JODELET.</p>
<p align="center">Non, j'ai trop de souci.</p>

<p align="center">ROSIDOR.</p>

Plus d'espoir.

<p align="center">LUCINDE.</p>
<p align="center">Il le faut, résignons-nous.</p>

<p align="center">JODELET.</p>
<p align="right">Merci.</p>

Se résigner, c'est, dit un mot du populaire,
Souper de rien du tout, arrosé d'une eau claire.

<p align="center">ROSIDOR.</p>

Enfin, qu'a-t-elle ?

<p align="center">PYMANTE, à Amarante.</p>
<p align="center">Dis, que peut-elle envier ?</p>

<p align="center">AMARANTE.</p>

Vous ne voyez donc pas que le comte Olivier
La courtise !

LUCINDE.

Et madame, avec délicatesse,
Prend l'air intéressant, pour devenir comtesse.

JODELET, indigné.

Lucinde !

AMARANTE.

Ses regards caressent le manteau
Garni d'hermine, —

LUCINDE.

Et les tourelles du château.
Elle prétend porter en plein jour la ceinture
Dorée, —

AMARANTE.

Et ne veut plus être reine en peinture.

JODELET.

Alors, elle aime donc ce jeune homme !

LUCINDE.

Innocent !
On aime un baladin traîneur d'épée, et cent
Drôles, pareils à toi ; mais un comte, — on l'épouse !

JODELET, terrifié.

On l'épouse !

AMARANTE.

Pour moi, je n'en suis pas jalouse.

PYMANTE.

Oh ! pas du tout !

ROSIDOR.

Si peu !

JODELET.

Malheur !

PYMANTE.
En mes ennuis
Je boirais un tonneau de muscat !
JODELET.
Moi, je suis
Enragé !
ROSIDOR.
C'est le gain, autrefois si facile,
Que je regrette !
JODELET.
Moi, c'est Florise !
AMARANTE.
Imbécile !
HARDY, entrant.
D'où vient tout ce tumulte, amis ? Quel trouble naît
En ce lieu ? Qu'avez-vous ?
PYMANTE.
Rien, monsieur, si ce n'est
Que nous sommes perdus.
HARDY.
Comment ?
JODELET.
Réduits en poudre.
HARDY.
Qu'est-ce ?
ROSIDOR.
Et que du malheur rien ne peut nous absoudre.
HARDY.
Mais...
PYMANTE.
Qu'il nous faut quitter la terrestre prison, —

JODELET.

Et nous jeter à l'eau.

HARDY.

Mais, pour quelle raison?

PYMANTE.

Par la raison, monsieur, qu'ayant fini de rire,
Nous ne trouverons plus ici-bas de quoi frire.

HARDY.

Enfin, qu'arrive-t-il?

ROSIDOR.

Ne vous l'ai-je pas dit?
C'est que Florise reste en cet endroit maudit
Et nous quitte.

AMARANTE.

Son cœur affolé de noblesse
Nous abandonne.

JODELET.

C'est là que le bât nous blesse.

PYMANTE.

Et, si j'ose entrevoir les destins inconnus,
Elle sera comtesse, et nous irons tout nus!

HARDY, avec contrainte.

Je savais l'abandon de Florise. Une femme
Nous laisse; eh bien! malgré le sort qui nous entame,
Sans elle nous vivrons encor.

ROSIDOR.

Vous en parlez
A votre aise.

HARDY.

Du cœur!

PYMANTE.

 Voilà nos champs grêlés!

 JODELET.

Qu'allons-nous devenir sans Florise?

 HARDY.

 Des hommes,
J'espère.

 JODELET.

 Tout au plus.

 ROSIDOR.

 Malheureux que nous sommes!
Nous n'allons plus pouvoir jouer, quand c'est leur tour,
Ni Félismène, ni Le Triomphe d'Amour !

 AMARANTE.

Ni Le Ravissement de Pluton !

 LUCINDE.

 Ni Corine
Ou le Silence.

 PYMANTE.

 Ni, — c'est ce qui me chagrine, —
Phraarte !

 JODELET.

 Avec Florise, encor, nous avions faim
Parfois, assez souvent peut-être ; mais enfin,
Son talent merveilleux, qui dans tout genre excelle,
Fit qu'un peu d'or venait rire en notre escarcelle !

 PYMANTE.

Mais rien ne luira plus sur nos jours assombris !

 ROSIDOR.

Désormais, nous pourrons espérer pour abris
Les rochers du désert, qu'habitent des reptiles, —

JODELET.

Et pendre à quelque clou nos dents, comme inutiles !
Soyons nets, je nous vois de pain déshérités.
Car, — ne déguisons pas les saines vérités, —
Nous, sans Florise, c'est une troupe sans femme.

LUCINDE.

Eh bien, et nous ?

JODELET.

 Je tiens pour vil qui vous diffame,
Car sans doute on put voir en tous lieux adorés
Les yeux noirs d'Amarante et vos cheveux dorés !
Pourtant, vous ferez bien de chercher quelque prince
Qui vous épouse ; —

LUCINDE, riant.

Bon !

JODELET.

 Puis, dans quelque province,
Pymante fondera le cabaret du Nez
Flamboyant. Rosidor, aux élans acharnés,
Conquerra, s'il le veut, l'Égypte et la Médie.
Moi, je mourrai. — Quant à jouer la comédie
Sans Florise, meurtris par cet exil amer,
Autant vaudrait courir à cheval sur la mer,
Ou mettre trois refrains dans une villanelle,
Ou marier Vénus avec Polichinelle,
Ou bien vouloir aller au bal chez un pendu !

A Hardy.

Qu'en dites-vous ?

HARDY, après avoir songé.

 Je dis que tout n'est pas perdu
Peut-être !

JODELET.

 Se peut-il ?

HARDY.

Je médite une chose
Favorable au dessein qu'ici je me propose.
Qui sait? Mon projet doit réussir. Oui, pardieu !
Nous n'arracherons pas Florise de ce lieu
Où son amour la tient si follement captive;
Mais, comme un trait demeure en la blessure vive,
Nous pouvons dans son âme, insensible à présent,
Lui laisser un regret amer et si cuisant
Qu'il la ramènera suivre notre fortune !
Au moment de partir, je veux ménager une
Représentation improvisée ici
Devant nos hôtes, sous ces arbres que voici,
Mais — sans Florise !

PYMANTE, suivant la pensée de Hardy.

Bien !

HARDY.

A cette heure elle oublie
Le théâtre et tous les prestiges de Thalie ;
Mais quand elle entendra, sous ces feuillages verts,
Autour d'elle, éclater la tempête des vers
Tragiques, excitant, comme une douce pluie,
Les larmes qu'un instant après le rire essuie
Follement, alors comme en écoutant le val
Plein du bruit des clairons furieux, un cheval
De guerre tout à coup tressaille; comme Achille
Frémit, sous des habits de vierge, en son asile,
Pour avoir entendu sonner les javelots;
Ainsi Florise, amis, sentira ses yeux clos
S'ouvrir ! Vous la verrez, ainsi qu'une pythie,
S'éveiller, l'âme en feu, de sa douce apathie
Sous l'inspiration qui la ressaisira.

JODELET.

Superbe !

ROSIDOR.

Parfait !

HARDY.

Oui, ce plan réussira,
Car l'étincelle même allume un incendie !
Allons, vite, songeons à notre comédie.
Mais qui pourra me faire Hippolyte? Voyons,
Lucinde, avec ce front de lys plein de rayons,
Sauras-tu me servir, nymphe à la blanche épaule ?
Es-tu capable, enfin, de bien jouer un rôle ?

LUCINDE.

Insolent !

HARDY.

Pas trop mal. Cet œil de pleurs baigné !
Le front haut ! Garde-moi ce grand air indigné
Et ce cri triomphant de chasseresse auguste.
Sois terrible ! mais tâche aussi de parler juste,
Car c'est pitié de voir tant de comédiens
Enfler leurs poumons, faire un grand bruit — pour des riens !
Et pour nous assourdir se mettre à la torture.
Sois poétique, avec l'accent de la nature !

LUCINDE.

On essaiera !

HARDY.

Voici Florise ! Laissez-moi
Seul avec elle.

Les comédiens sortent, en causant curieusement du projet de Hardy.
Entre Florise.

SCENE III.

HARDY, FLORISE.

FLORISE.

Eh bien, cher Hardy, sur ma foi,
Vous avez pleuré?

HARDY.

Non. Moi, pleurer? Quelle idée!
J'ai l'âme de bonheur et de joie inondée,
Et je me sens folâtre à n'en pouvoir guérir!
Lorsque en nous une vieille amitié va mourir,
Celui qui se désole est, je pense, un pauvre homme;
Mais le sage, voyant qu'il faut la perdre, en somme,
Rit, et la sait gaiement arracher de son cœur!

FLORISE.

Cher poëte, à quoi bon prendre cet air moqueur?
A sa manière aussi l'ironie est morose.
Si vous trouvez amer, comme je le suppose,
De nous quitter si vite, et de nous dire adieu
Sans avoir eu le temps de nous rasseoir un peu,
Il fallait bien plutôt, — ce n'est pas une affaire, —
Demeurer quelques jours ici.

HARDY, éclatant.

Moi! Pourquoi faire?
Pour voir un autre amant tout près de vos cheveux
Soupirer, et tout bas vous dire ces aveux
Qu'on écoute en silence et que la brise emporte?
Je resterais pour voir cela?

FLORISE.

Que vous importe!

HARDY.

Dieux! — Que m'importe! — Ah çà! mais vous ne comprenez
Donc rien! Vous êtes donc bien aveugle! Tenez,
Puisqu'elle me déchire, il faut que je vous dise
La vérité. Vraiment, vous l'entendrez, Florise.
Écoutez, je vous aime et comme au premier jour,
Follement, ardemment, lâchement. Cet amour
Me brûle. J'avais beau prendre un masque impassible,
Je m'en nourris, j'en vis, j'en meurs.

FLORISE.

 Est-ce possible?

HARDY.

Tu le sais bien. Peux-tu te tromper à ce cri
De mon cœur? Ah! c'est vrai, j'ai dit : Je suis guéri ;
Je mentais. Oui, j'ai fait un mensonge vulgaire
Pour te rassurer.

FLORISE.

 Vous!

HARDY.

 Je répétais naguère,
Par le rayonnement de vos yeux ébloui :
Je vous aime à présent comme un frère.—Ah! bien oui!
J'aurais voulu coller ma bouche sur tes lèvres,
Quand je parlais ainsi, brûlé de mille fièvres,
Et, mordu par les traits dont tu me déchiras,
Comme un trésor volé t'emporter dans mes bras!

FLORISE.

Tant pis, je vous ai cru.

HARDY.

 Vous étiez donc bien folle
Alors, quand près de vous mes regards, ma parole,
Mes silences mortels, mes longs enivrements
Et ma gaîté d'emprunt, tout disait que je mens!

FLORISE.

Je vous ai cru.

HARDY.

Voici que cet autre me vole
Mon trésor, à présent. Tant pis, vous étiez folle.
Je parle, tu le veux, Florise, en quel moment!
J'ai l'air de regretter mon actrice. Ah! vraiment
Je n'ai guère souci de cela.

FLORISE.

J'ai pu croire
Cependant que j'étais utile à votre gloire.

HARDY.

La gloire? Une fumée, un mot. Je suis jaloux!
Et le reste n'est rien. Ma gloire, c'était vous!
Lorsque je les tirais de moi, ces créatures
Vivantes, — comme vous, si belles et si pures, —
Je ne pensais, toujours épris de songes vains,
Qu'à tracer d'après vous mille portraits divins!
Oui, créer à nous deux, hélas! joindre nos âmes,
Mêler nos deux esprits au sein des mêmes flammes
Avec des voluptés dont mes rêves s'effraient,
Songer à chaque instant que tes lèvres diraient
Chaque mot que pour toi je crée avec délice :
Voilà donc quels étaient ma joie et mon supplice!
Le ciel t'avait donné du génie, en effet.

FLORISE, tristement.

Peut-être.

HARDY.

Mais c'est moi qui jour à jour ai fait
Ton merveilleux talent que l'univers admire!
Oui, c'est moi qui l'ai fait vivre avec mon délire,
Avec ma propre vie, et j'en étais joyeux!

FLORISE.

Eh bien, ne l'ai-je pas employé de mon mieux
Au profit de vos vers, pour qu'à jamais fleurisse
Votre renom toujours plus fameux ?

HARDY.

 Oui, l'actrice
Était sublime ! — Sombre, échevelée, en pleurs,
Quand tu rendais si bien leurs tragiques douleurs,
La foule s'écriait, prise à notre folie :
Voilà bien Mariamne et voilà Cornélie,
Et frémissait de rage ou pâlissait d'effroi.
Mais moi, Florise, moi, je ne voyais que toi !
Je voyais ta prunelle où la flamme repose,
Ces cheveux, cette lèvre en feu, terrible et rose ;
Et, de mille désirs tout saignant et meurtri,
Quand je venais te dire après : Je suis guéri,
Ton amitié, voilà le lot que je préfère, —
Folle, tu me croyais ! Que fallait-il donc faire,
Alors qu'un mot de toi faisait évanouir
Mon courage ?

FLORISE.

 Il fallait me convaincre ou me fuir.
Avide et personnel jusque dans ses tristesses,
L'Amour parle. Il n'a pas de ces délicatesses.
La violence sied à ce fier ravisseur.
Les yeux toujours cloués au but, c'est un chasseur
Farouche, qui n'a pas de plus suprême joie
Que d'imposer sa rage et de voler sa proie.

HARDY.

Fallait-il donc subir tes dédains, épuiser
Tes refus ?

FLORISE.

 Oui, sans doute. Il fallait tout oser,

Et me perdre, mais non me voir devenir telle
Que me voici, t'offrant une amitié mortelle
A ton amour. Plutôt il fallait envier
Toute ma haine ! Il est trop tard, j'aime Olivier.

HARDY, avec dédain.

Lui !

FLORISE.

Pourquoi pas ? Il n'a pas peur de me déplaire !
Il saurait affronter mes dédains, ma colère,
Mes froideurs ! Il n'a pas l'effroi d'être importun !
Il veut ce qu'il désire.

HARDY.

Et qu'aura de commun
Dans la lutte où parfois ton courage succombe,
Ton âme d'aigle, avec son âme de colombe ?
Lorsqu'il retombera tout meurtri, pour avoir
Voulu suivre ton vol ardent vers le ciel noir,
Auras-tu le loisir de guérir sa blessure ?
Non, fuis-le, par pitié.

FLORISE.

Je l'aime.

HARDY.

En es-tu sûre ?
Eh bien, porte-lui donc ce qui reste de toi.
Car tes premiers élans d'espérance et de foi
Et tes soupirs de vierge envolés vers l'aurore,
Tous les tressaillements d'une âme qui s'ignore,
C'est moi qui les connus, oui, moi, ton fiancé !
Ce qu'il aura de toi, c'est ce que j'ai laissé.
Nous avions fait ce rêve, ô ma beauté sereine !
De vivre embrassés, mais purs de la fange humaine ;

Nous voulions, affranchis de ce délire obscur
Des passions, garder nos yeux emplis d'azur
Et nous unir, non dans la chair, mais par l'idée!

FLORISE, entraînée par le souvenir.

C'est vrai!

HARDY.

Mais tu sais bien que je t'ai possédée!
Oui, tout entière! — Dis, quand mille spectateurs
Te contemplaient, buvant tes accents enchanteurs
Et l'éclair de tes yeux; lorsque sur le théâtre
Frémissants, et tous deux dans notre âme idolâtre
Brûlant d'un feu pareil, nous parlions à la fois,
Moi le luth ému, toi l'impérieuse voix;
Puis, lorsque sur mon cœur, après la comédie,
Tu tombais, tout en pleurs, triomphante, applaudie
Et mourante, ployant craintive sous l'effroi
Du Dieu, réponds, alors n'étais-tu pas à moi?

FLORISE.

Oui, c'est vrai.

HARDY.

Souviens-toi! Quand l'âme de la foule
A notre voix, ainsi qu'un torrent qui s'écoule,
Débordait et faisait frissonner nos genoux,
Dis si la foudre alors, tombant du ciel jaloux,
Aurait pu frapper l'un de nous sans tuer l'autre!

FLORISE, comme fascinée et presque penchée sur Hardy

Oui, cette âme exaltée et pénétrant la nôtre
Nous emportait bien loin de l'humaine prison!
Tremblante, je sentais vaciller ma raison,
Et tout mon être alors, brisé dans le délire
Des applaudissements, vibrer comme une lyre.
Le rhythme de tes vers guidait les battements
De mon cœur; je puisais mes secrets sentiments

Dans ton poëme, sourde aux voix de la nature.
Oui, j'étais bien ta chose alors, ta créature !
Un pauvre être docile à ta voix asservi,
Et tu pouvais me prendre, et je t'aurais suivi
Sans mot dire, comme une esclave émerveillée !

<center>HARDY, attirant Florise à lui avec passion.</center>

Florise !

<center>FLORISE, revenant à elle et se dégageant par un effort soudain.</center>

Il est trop tard. Je me suis éveillée.
Ton amour idéal m'effraie et me confond.
Je n'en veux plus ! Je fuis dans un calme profond
Nos travaux qui brisaient ma jeunesse abattue,
Et toi-même, et ton art dévorant qui me tue !

<center>HARDY, avec feu.</center>

Tu ne peux pas le fuir ! Il te faut, comme à moi,
Les chimères, l'essor vertigineux, l'émoi
Du rêve. En toi, ma sœur, vit un esprit de flamme.
S'il ne peut ressaisir sa proie, et s'il réclame
En vain les fictions dont tu le nourrissais,
Il te consumera toi-même, tu le sais.
Le breuvage qu'il aime et qui le rassasie,
Ce n'est pas l'endormant Léthé : c'est l'ambroisie !
Viens. Suis-nous.

<center>FLORISE.</center>

 Laisse-moi. Je veux rester ici,
Près d'Olivier.

<center>HARDY, apercevant Olivier.</center>

 Sois donc heureuse, le voici.
Oui, c'est bien lui, c'est ton geôlier, pauvre hirondelle
Captive !

<center>FLORISE.</center>

 Plus un mot.

SCENE IV.

HARDY, FLORISE, OLIVIER, puis SYLVAIN.

OLIVIER, entrant, et admirant Florise transfigurée par son émotion.

Comme vous êtes belle !

FLORISE, souriant.

Vous trouvez, monseigneur ?

OLIVIER.

Oh ! si belle !

FLORISE.

Merci !

OLIVIER, s'animant.

Je ne vous avais pas encore vue ainsi,
Rayonnante d'un tel sourire séraphique,
La pourpre au front, le sang aux lèvres, magnifique
D'animation !

HARDY, à Olivier.

C'est que nous parlions tous deux
Du théâtre, de ses prestiges hasardeux,
Et le ressouvenir de la Muse éternelle,
Planant sur ce beau front, l'a touché de son aile.
Craignez, monsieur, craignez que Florise bientôt
Ne cesse d'être belle ainsi !

OLIVIER, avec force.

Non. — Quel dévot
A vu déchoir le Dieu dont il est idolâtre ?
Si le ressouvenir de ce rien, du théâtre,

A pu sur son front pur verser tant de clarté,
Qu'y mettront donc la vie et la réalité ?
Puisque la fiction, le vain portrait des choses
Le fait rougir, — alors l'éclat sanglant des roses
Y devra pour toujours fleurir charmant et doux
Sous le rayonnement du bonheur !

<div style="text-align:center">HARDY, avec ironie.</div>

<div style="text-align:center">Croyez-vous ?</div>

<div style="text-align:center">OLIVIER.</div>

Oui, je le crois. Il est si bon d'être crédule !

<div style="text-align:center">HARDY.</div>

Le vert palmier grandit au soleil qui le brûle,
Mais son feuillage aimé du ciel se corromprait
Dans vos jardins !

<div style="text-align:center">SYLVAIN, entrant. — A Hardy.</div>

<div style="text-align:center">Monsieur, le chariot est prêt.</div>

<div style="text-align:center">HARDY.</div>

Tant mieux !

<div style="text-align:center">SYLVAIN.</div>

Parfaitement raccommodé. Sa roue
Brisée est à présent lisse comme la joue
D'une fille.

<div style="text-align:center">HARDY.</div>

Merci, mon brave !

<div style="text-align:center">SYLVAIN.</div>

Et moi, je viens,
Selon vos ordres, — car, monsieur, je me souviens
De vos paroles, —

<div style="text-align:center">HARDY.</div>

Bon ! —

SYLVAIN.

 Vous en informer vite.
On n'a pas épargné le fer; et, s'il évite
Les pierres, désormais n'en redoutez plus rien.

HARDY.

Merci.
 Avec joie.
 Le chariot! le chariot! — Fort bien!
Le chariot!

 . A Olivier.

 Monsieur, venez le voir. Il touche
A ses trente ans; il est d'une mine farouche,
Non pas orné de cuir et d'attaches d'acier,
Mais façonné d'un fer rude et d'un bois grossier.
Un charron de village, il est bon qu'on le sache,
L'a fait et l'a tiré de l'arbre, à coups de hache;
Il n'est guère plus beau que ne l'était jadis
Le pauvre chariot que notre aïeul Thespis
Promenait par l'Attique heureuse, où son nom vibre,
En célébrant Bacchus, le Dieu vivant et libre;
Mais tel qu'il est, toujours baigné par le ruisseau
Des grands chemins, il fut le sublime berceau, —
Ne l'oublions jamais, où notre France éprise
A vu naître et grandir la gloire de Florise !
Venez le voir! Il fut à son destin lié.
Plût à Dieu qu'elle aussi ne l'eût pas oublié !

OLIVIER, avec ironie.

Je vous suis donc. Je veux, en son rude amalgame.
Admirer ce chef-d'œuvre austère.

 A Florise.

 Et vous, madame,
Voulez-vous voir aussi le chariot, — par jeu?

<center>FLORISE, gaiement.</center>

Allons. Ne faut-il pas que je lui dise adieu,
Et qu'au moins je salue en sa parure agreste,
Ce fidèle ami qui s'en va...

<center>Regardant Olivier avec amour.</center>

<center>Puisque je reste !</center>

ACTE QUATRIÈME

Le même paysage qu'au premier acte, mais noyé dans la pourpre d'un splendide soleil couchant. — Florise entre, tout absorbée et pensive, puis, après être venue jusque sur l'avant-scène, dit les strophes suivantes.

SCÈNE PREMIÈRE.

FLORISE.

Qui le saura, mon cœur, si tu ne le sais pas ?
Soupires-tu déjà pour tes anciennes chaînes,
Ou bien est-ce la vie heureuse sous les chênes
Où, lassé désormais, tu trouves des appas ?

Hardy ! — Comme en sa voix la tempête murmure !
Tandis qu'il me parlait, je tressaillais, brûlant
De ressaisir la torche et le couteau sanglant,
Comme un guerrier pensif qu'éveille un bruit d'armure.

Celui-là, c'est un homme ! — Il porte dans ses yeux
L'appétit du triomphe et de la lutte amère.
Il t'a domptée, ô Muse ! ô fuyante Chimère,
Tu cèdes sous l'effort de son poing furieux.

Il est mon maître ! Et moi, je ne sais si je l'aime
Et si je pleurerai sur ma témérité,
Mais, en fuyant d'ici, comme un aigle irrité,
Je sens bien qu'il emporte une part de moi-même !

Et cependant, ruisseaux, bosquets silencieux,
Je ne saurais vous fuir, abris où croît la mousse,
Ni toi, cher Olivier, jeune homme à la voix douce,
Près de qui je m'oublie à regarder les cieux.

Florise, de ton sort admire l'ironie
Et ne demande pas conseil aux antres sourds!
Il te semble, incertaine entre ces deux amours,
Que l'un est ton bonheur et l'autre ton génie.

Comment déciderai-je où s'en iront mes pas!
Est-ce vers cet enfant, ou dans le bruit sonore,
Vers le théâtre et vers ses combats que j'adore? —
Qui le saura, mon cœur, si tu ne le sais pas?

Lis en toi-même, ou crains que l'on ne te méprise,
Et choisis ton destin!

Olivier entre avec Hardy et Célidée.

SCÈNE II.

FLORISE, OLIVIER, HARDY, CÉLIDÉE.

OLIVIER, apercevant Florise. A Célidée.

Ah! c'est elle! Florise!
Qu'elle est triste, voyez!

Il va vers Florise, toujours absorbée dans ses pensées, et l'aborde avec l'empressement le plus tendre. — A Florise.

Loin de vous je sentais
Un long ennui mortel!

Leur conversation continue à voix basse, et, pendant ce temps, Hardy et Célidée les observent curieusement.

CÉLIDÉE, à Hardy.

Aveugle que j'étais ! —
Oui, vous aviez raison. Mon pauvre enfant, sans doute,
Souffre déjà ! — Parlez encor, je vous écoute.
Il l'aime ?

HARDY, à Célidée.

Tous les deux ils croient s'aimer. Pourtant
Si leur illusion durait plus d'un instant,
Ils perdraient, en ce doux oubli qui les entoure,
Elle son poétique esprit, lui sa bravoure !

CÉLIDÉE, à Hardy.

Alors, emmenez-la, c'est un devoir sacré.
Sauvez-les. Sauvez-les tous les deux !

HARDY.

J'essaierai.
Mais le comte inquiet, pressentant quelque drame,
Nous observe ! Changeons de propos.

Haut, et de façon à être entendu par Olivier et par Florise.

Oui, madame,
Notre chariot crève à présent de santé.
Il triomphe, plus beau qu'il n'a jamais été.
Nous partons, car l'instant vient, quoique l'on diffère ;
Tous nos comédiens vont venir pour vous faire
Leurs adieux. Et tenez, les voici.

Les comédiens entrent et se groupent avec une sorte de solennité. Quand ils ont pris leurs places, on voit au fond de la scène Guillemette sanglotant, s'essuyant les yeux avec son tablier, et Sylvain immobile comme une statue. Rosidor s'avance vers Olivier, et prend la parole au nom de ses compagnons.

SCÈNE III.

TOUS LES PERSONNAGES.

ROSIDOR, à Olivier.

 Monseigneur,
Votre hospitalité, ce précieux honneur,
Reste en notre mémoire, et quand beaucoup de lustres
Auront vu nos travaux grandir, peut-être illustres,
Nos vieux comédiens rediront à leurs fils
Qu'ils ont été reçus dans le château d'Atys !

OLIVIER.

Oh ! c'est trop reconnaître un si faible service.

PYMANTE.

Non pas. L'ingratitude effroyable est un vice
De bourgeois ; —

JODELET.

 Nous, seigneur, vagabonds sous les cieux,

LUCINDE.

Nous nous rappellerons votre accueil gracieux, —

AMARANTE, à Célidée.

Vos fleurs, —

PYMANTE.

 Et votre vin pourpré. — Quel sûr dictame
Il contient ! J'en ai bu dix bouteilles, madame,
Et je vaux maintenant plus que je ne valais.

JODELET.

Nous nous rappellerons tout, —

 Avec un profond soupir.

 Même vos valets !

GUILLEMETTE, éclatant et fondant en larmes.

Hi! hi! hi!

ROSIDOR, solennellement, à Hardy.

Maintenant, que votre voix nous prête
Son bon secours. Monsieur, soyez notre interprète.

CÉLIDÉE.

De quoi s'agit-il donc?

HARDY, montrant les comédiens.

C'est que ces pauvres gens,
Désirant reconnaître au mieux, bien qu'indigents,
Vos bontés, comme ils font chez les nobles Mécènes,
Veulent représenter devant vous quelques scènes
D'une pièce nouvelle, assujettie aux lois
Du mètre, que demain ils vont jouer à Blois.

CÉLIDÉE, gracieusement.

C'est à merveille!

PYMANTE.

Mais nous prions qu'il vous plaise
De voir nos héros grecs vêtus à la française,
Tels que nous voilà, sans costumes, n'ayant pu
Les déballer.

OLIVIER.

Tant mieux. C'est d'un goût corrompu
De rendre trop réel un sujet légendaire.

FLORISE.

Certes.

Aux comédiens.

Que jouez-vous, amis? LA MORT DE DAIRE?

HARDY, à Florise.

Non pas, mais le dernier poëme que j'ai fait,
L'AMAZONE HIPPOLYTE.

FLORISE.

Ah! mon rôle!

HARDY.

En effet.

OLIVIER, à Florise. — D'un ton provoquant.

Monsieur Hardy n'a pas compté sur vous, peut-être,
Pour le jouer!

HARDY, à Olivier.

Oh! non, monseigneur! — C'est un maître
Savant qui m'a donné ses leçons. Je sais bien
Que Florise avec nous désormais n'a plus rien
De commun! — L'ignorer! Ah! ce serait folie.
N'ai-je pas oublié tout le passé? J'oublie
Même l'heure bénie où son talent naissait.
Puisqu'il le faut!

FLORISE, à Hardy.

Quelle est votre Hippolyte?

HARDY.

C'est
Lucinde. — Elle n'est pas encore une Florise!
Mais l'Art, ce dieu plus grand que les rois, ne méprise
Personne. Son rayon de feu, brûlant et pur,
S'il le veut, peut toucher le front le plus obscur,
Et cette enfant, que nul intérêt ne tourmente,
Aura des accents vrais, peut-être.

FLORISE.

Elle est charmante.

CÉLIDÉE, à Hardy.

Quand verrons-nous, monsieur, ce divertissement?

HARDY.

Si vous le voulez bien, à ce même moment.

Car, pareil au bûcher où meurt l'amant d'Omphale,
Voyez, le soleil met sa pourpre triomphale
Sur les monts. Ce beau parc, voilà l'essentiel,
Nous fournira de vrais arbres et le vrai ciel,
Décor vivant, où l'ombre aux clartés s'entrelace.

OLIVIER.

Bien. Comme il vous plaira.

HARDY.

Veuillez donc prendre place.

Les comédiens se retirent au fond de la scène, où ils se rangent en cercle, laissant libre la place où ils doivent représenter les scènes de L'Amazone Hippolyte, annoncées par Hardy. En même temps, Olivier conduit Célidée et Florise à l'hémicycle de marbre, où ils s'asseyent tous trois, et derrière lequel Guillemette et Sylvain se tiennent debout.

OLIVIER, offrant la main à Florise pour la conduire à sa place.

Voulez-vous?

FLORISE, gaiement.

Cher seigneur, j'ai tant de fois joué,
Sous ma tristesse feinte ou mon masque enjoué,
La gloire et les malheurs de la race d'Hélène,
Qu'il me plaît de les voir en dame châtelaine!

OLIVIER, à Florise.

Cher cœur!

HARDY, qui est allé se placer près des comédiens.
S'adressant à l'autre groupe.

Nous allons donc vous jouer un fragment
De notre second acte. En voici l'argument.
Hercule et son cousin Thésée ont en des sites
Barbares combattu les amazones scythes.
Le roi Thésée a fait prisonnière la sœur
De leur reine Antiope, et ce cruel chasseur
Veut, avant de partir et de quitter la rive,
Offrir la liberté lui-même à sa captive.

La scène est entre eux deux.

<center>Montrant Lucinde et Rosidor.</center>

Je laisse maintenant
La parole aux acteurs, dont l'accord soutenant
Les agréments épars dans mon humble poëme,
Lui donneront, j'espère, une beauté suprême.

<center>CÉLIDÉE.</center>

Nous écoutons.

<center>HARDY, à Rosidor.</center>

A vous !

<center>Lucinde s'avance sur l'espace réservé pour représenter la scène, ainsi que Rosidor, qui s'est magnifiquement campé dans une pose théâtrale, et qui prend des airs pompeusement tragiques.</center>

<center>CÉLIDÉE, regardant Rosidor. — A part.</center>

Quand il se campe ainsi,
— Chose étrange, — il a l'air d'un héros !

<center>ROSIDOR.</center>

M'y voici.

<center>Jouant le rôle de *Thésée*.</center>

Hippolyte, amazone à l'ardente crinière,
Le sort entre mes mains t'a faite prisonnière ;
Mais, à la liberté des peuples travaillant,
Je ne veux pas courber au joug ce front vaillant.
Sois libre !

<center>LUCINDE, jouant *Hippolyte*.</center>

Misérable, ô trois fois misérable
Hippolyte ! O rigueur du destin qui m'accable !

<center>FLORISE, irritée malgré elle de la froideur de Lucinde.</center>

Plus de feu ! plus de feu !

<center>LUCINDE, jouant *Hippolyte*.</center>

Donc, lâchement cruel,
Ton bras a désolé nos tribus sous le ciel.

Et maintenant, brisée, abattue et meurtrie,
Tu m'opprimes encor par cette raillerie !
Roi, c'est ici le grand désert éblouissant
Que le noir Tanaïs arrose en gémissant :
Comme notre courroux...

Florise n'a cessé de suivre attentivement le jeu de Lucinde, récitant comme elle, mais des lèvres seulement, jouant avec elle, pour ainsi dire, et son impatience est allée croissant. Enfin, ne pouvant plus se contenir, elle se lève et va à Lucinde.

FLORISE, interrompant Lucinde.

Trop de froideur ! — Vous dites :
O trois fois misérable ! avec trop de petites
Mines, — comme une dame en galant attirail
Dirait : N'avez-vous pas trouvé mon éventail ?

LUCINDE, furieuse.

Madame !

FLORISE.

Un peu de feu, Lucinde ! — Que la lèvre
Frémisse ! Un peu de sang au front ! Un peu de fièvre !

Lucinde jette un regard de haine à Florise, qui va reprendre sa place près d'Olivier. Puis, sans lui répondre, elle continue son rôle.

LUCINDE, jouant *Hippolyte.*

Roi, c'est ici le grand désert éblouissant
Que le noir Tanaïs arrose en gémissant :
Comme notre courroux, nos haines sont vivantes.
La pitié ! garde-la pour tes pâles servantes !

FLORISE, se levant de nouveau et tout à fait hors d'elle-même.

Non, non ! — Trop de froideur ! — Actrice, il faut savoir
Donner ton âme à ceux que tu veux émouvoir !
Pas d'avarice ! Non ! Quand l'héroïne joue
Réellement, alors le sang rougit sa joue ;
Son œil brûle et sa voix, comme le bruit des flots,
Est pleine de menace et pleine de sanglots.

Elle succombe, et puis se relève plus forte
Qu'auparavant! Eh! oui! si l'on en meurt, qu'importe!
Mais quel rêve! Créer!

<center>*Prenant son front dans ses mains.*</center>

<center>Voyons, Je les savais,</center>

Ces vers!

<center>LUCINDE.</center>

<center>Mais...</center>

FLORISE, *écartant Lucinde par un geste impérieux et souverain.*

<center>Ote-toi, Lucinde!</center>

<center>*A Hardy.*</center>

<center>Allons, je vais</center>

La dire, votre scène!

<center>OLIVIER, *profondément humilié et blessé.*</center>

<center>En vérité, Florise,</center>

Que faites-vous?

<center>FLORISE, *s'exaltant.*</center>

<center>Rien, rien.</center>

<center>*Tout entière à son inspiration.*</center>

<center>C'est une femme éprise</center>

Qui parle en son délire, et donne un libre essor
A sa passion! — Vite, à nous deux, Rosidor!

<center>*Rosidor, vaincu par l'émotion de Florise, se remet en scène dans l'attitude de son personnage.*</center>

<center>FLORISE, *jouant Hippolyte.*</center>

Comme notre courroux, nos haines sont vivantes.
La pitié! garde-là pour tes pâles servantes.
Fais-moi mourir. Voilà ce que j'attends de toi.
Quoi! cette solitude où je semais l'effroi,
Dépeuplant au seul bruit de mon nom les rivages,
Et voyant devant moi fuir les hordes sauvages,
Me reverrait pleurer sur ma défaite! — Non!
Fais-moi mourir!

ROSIDOR, jouant *Thésée*.

 Eh bien! guerrière au divin nom,
Monte sur ma nef noire, et quittant cette rive,
Suis-moi jusqu'à la belle Athènes!

 FLORISE, jouant *Hippolyte*.
 Moi! captive!

 ROSIDOR, jouant *Thésée*.

Non! reine!

 FLORISE, jouant *Hippolyte*.

 Et que m'importe! — O brise des forêts!
O liberté! — Captive ou reine, je pourrais,
Tranquille, et regardant s'enfuir le vol des Heures,
Tisser la fine toile en tes belles demeures!
Non! Antiope et moi, sous nos habits de fer,
Nous combattions parmi les neiges de l'hiver,
Car l'orage est en nous, qui cherchons les tourmentes,
Et le carnage affreux nous choisit pour amantes.
Quoi! je vivrais, ayant pu voir, sanglant encor,
Ton pied haineux posé sur nos boucliers d'or!
Non, jamais!

 ROSIDOR, jouant *Thésée*.

 Si mon bras vainqueur t'a désarmée,
Tes yeux aussi domptaient ma rage envenimée
Dans ce cœur dédaigneux, fait pour les durs travaux.
Ah! plût aux Dieux qu'au prix de cent périls nouveaux
Et pour toujours errant loin de ma chère Athènes,
Je pusse enfin calmer tes colères hautaines,
Et fléchir ton courroux, fût-ce par mon trépas!

 FLORISE, jouant *Hippolyte*. — Avec colère.

Oui, je te hais! — Ou bien, si je ne te hais pas,
Quel feu, quand je te vois, brise mes bras robustes?
Quelle fureur m'attire auprès de toi?

 ROSIDOR, jouant *Thésée*.
 Dieux justes!

FLORISE, jouant *Hippolyte.*

Quel philtre — j'en rougis! — égare ma raison?
Car, dussé-je être esclave en ta haute maison,
Je bénirais encor ma chaîne meurtrière!

ROSIDOR, jouant *Thésée.*

Viens donc, et tu seras ma reine et ma guerrière!
S'il est des Cercyons encore ou des Sinnis,
La Grèce te verra, guerrière aux bras de lys,
Les vaincre à mes côtés, de ma gloire jalouse.
Sois ma compagne, sois ma sœur, sois mon épouse!

FLORISE, jouant *Hippolyte.* — Avec exaltation.

L'ai-je bien entendu? L'as-tu bien dit, ô roi,
O tueur de lions, que tu me veux pour toi?
Oh! s'il en est ainsi, que l'Hydre aux mille bouches,
Que les géants sanglants, que les brigands farouches
Renaissent pour venir barrer notre chemin!
A nous deux, couple heureux, terrible et surhumain,
Dans les bourgs que la Haine aveugle rapetisse,
Nous irons, promenant l'éternelle Justice,
Détruire à chaque pas l'esclavage odieux!

ROSIDOR, jouant *Thésée.* — Attirant Florise sur son cœur.

O mon amante! Viens, digne race des Dieux,
Vaincre pour le devoir et dépasser l'élite
De nos héros!

FLORISE, jouant *Hippolyte.* — Avec amour.

Thésée!

ROSIDOR, jouant *Thésée.*

O ma chère Hippolyte!

Florise a joué toute cette scène avec une haute émotion tragique, dont la puissance a charmé et subjugué ses auditeurs, qui, haletants, silencieux, vaincus, sont restés suspendus à ses lèvres. Quand elle s'arrête, tous les personnages laissent échapper un murmure d'admiration, et s'empressent autour d'elle pour la remercier et la féliciter.

HARDY, prenant les mains de Florise. — Avec effusion.

Ah! Florise!

PYMANTE.

 Quel feu!

JODELET.

 Quelle âme!

AMARANTE.

 Quel émoi!

ROSIDOR.

Quels élans fiers!

CÉLIDÉE.

 Quels cris victorieux!

OLIVIER, s'approchant à son tour.

 Mais quoi!
Florise, à ce vil jeu vous donner tout entière!
La fièvre cependant brûle votre paupière.
Ah! voyez, ces cruels prodiges vous tueront :
Vous pâlissez, et l'eau coule sur votre front!

 Bas, avec colère.

Et puis, voir un bouffon de ces hordes maudites
Vous tenir dans ses bras! près de son cœur!

FLORISE, avec une indifférence hautaine et superbe.

 Vous dites?

OLIVIER, à mi-voix.

Reposez-vous, — un tel effort doit vous briser, —
Dans votre appartement. — Venez.

FLORISE, haut, avec éclat.

 Me reposer!
Quand je revis! Quand je renais! Quand je m'élance
Au but, après avoir rompu l'affreux silence!
Oui, c'est bien moi, Florise! Enfin! — Je triomphais
De vous et je jouais à l'amour. J'étouffais!

 Avec une profonde rêverie.

Oui, nous sommes ainsi. Quelquefois, ô Nature !
Nous rêvons dans ton sein l'ombre, la vie obscure,
Les devoirs accomplis auprès d'un gai foyer;
Mais que notre astre errant se mette à flamboyer,
Que ces oiseaux au vol étincelant, les Rimes !
Voltigent en chantant parmi les vers sublimes,
Que le Drame se lève et nous dise : C'est moi !
Nous le suivons, ce Dieu, notre amant, notre roi !
Le reste, — le foyer, les baisers d'une mère,
Les enfants, — tout cela, pour nous c'est la chimère !

S'exaltant.

L'art est une patrie aux grands cieux éclatants
Où vivent, en dehors des pays et des temps,
Les élus qu'il choisit pour ses vivantes proies;
Et ceux-là, donnez-leur vos demeures, vos joies,
Tous les honneurs, toujours leurs cœurs inconsolés
Pleureront, car ils sont chez vous des exilés !

OLIVIER.

Florise ! quel démon vous aveugle? — Oh ! je pleure,
Tenez ! Vous me disiez vous-même, tout à l'heure,
Ici, que vous m'aimiez ! — Non, vous ne pouvez pas
Me quitter, quand mon âme est clouée à vos pas.
Florise, votre amour est à moi ! — Je l'exige.
Il me le faut.

FLORISE.

Enfant ! Vous le voulez ! Que puis-je
Pour vous, moi vagabonde ? Et qu'est-il de commun
Entre vous et moi? Rien. Le sauvage parfum
Qui vient des bois m'enivre, et je suis de la race
De ces bohémiens qu'une chaîne embarrasse !
Être semblables, vous et moi ! Nous l'essaierions
Vainement. Vous disiez : Fuyez ces histrions !
Eh bien ! je ne peux pas les quitter, je suis faite
Comme eux pour obéir au souffle du poëte.

Ils sont mon sang, ils sont ma chair même. Je veux
Comme eux que l'Aquilon souffle dans mes cheveux ;
J'ai besoin d'écouter l'éloquence magique
De la Muse parlant avec sa voix tragique ;
Je le suivrai toujours, ce clairon belliqueux
Dont le cri les transporte, — et je pars avec eux.

OLIVIER.

Non, Florise ! Mon front se brise. — Oh ! la folie !
Ne m'abandonnez pas ainsi, je vous supplie,
Ou laissez-moi d'abord mourir à vos genoux !

FLORISE, avec attendrissement, mais d'une voix ferme.

Tous ces lâches regrets sont indignes de nous.
Ne nous obstinons pas, d'une âme si frivole,
A vouloir retenir un rêve qui s'envole ;
Mais plutôt laissons voir, par nos efforts sacrés,
Que cet instant d'amour nous a transfigurés !
On fait la guerre : allez combattre ! — Soyez brave
Comme il sied à celui qui s'est dit mon esclave
Pendant un jour ; et si l'Art, mon maître et mon Dieu,
Veut embraser ma lèvre à son charbon de feu,
Par la mâle splendeur de quelque renommée
Je serai digne aussi que vous m'ayez aimée.
A vos premiers accents mon être a tressailli,
Et je les savourais d'un cœur enorgueilli,
Si, vouée à ce Dieu des paroles vivantes
Qui m'a choisie et mise au rang de ses servantes,
Je n'eusse appartenu, porte-flambeau du jour,
A quelque chose encor de plus grand que l'amour !
Vivez. Moi je retourne à mes courses errantes ;
Et quand, tenant des lys dans ses mains transparentes,
Loin du seuil de la vie où je vous ai laissé
Le fantôme charmant qu'on nomme le Passé
M'apparaîtra, gardant vos traits que rien ne change,
Il aura la jeunesse et la fierté d'un ange !

Et maintenant, partons, Hardy !

Aux comédiens.

Venez.

Joie des comédiens qui, gaiement et le sourire sur les lèvres, se disposent à partir. — A Célidée, qui lui tend la main avec effusion.

Adieu,
Madame !

A Olivier.

Adieu, monsieur le comte !

OLIVIER.

Oh ! c'est trop peu
D'instants ! Restez encore un peu ! — Que je vous voie !
D'ailleurs, non, je ne puis ainsi tuer ma joie.
Je ne peux pas vous perdre, et ce cœur ulcéré
Dit : Non ! Je ne peux pas. Je vous disputerai
A quiconque veut voir son audace punie,
Et...

Ici, sur un signe de Hardy, après avoir encore une fois salué leurs hôtes, les comédiens sortent lentement, suivis par Guillemette, qui, toujours pleurant, s'attache aux pas de Jodelet. Hardy s'avance alors vers Ollivier, et lui répond avec une dignité irrésistible.

HARDY, s'avançant.

Disputez-la donc, monsieur, à son génie !
Au destin, qui l'emporte en son vol effréné !
La vie est pour nous tous un combat acharné.
Nous avons beau rêver ! Sans cesse à notre oreille
Le noir clairon Devoir éclate et nous réveille,
Et répète, forçant nos fronts à s'entr'ouvrir :
Va te sacrifier ! Va lutter ! Va mourir !
Le lâche seul évite en pleurant la mêlée.
Il faut la suivre, folle, ardente, échevelée,
Et lorsque vient le soir, triomphant ou vaincu,
Confesser sa croyance, et c'est avoir vécu ! —
Pâles humains, c'est là ce qui nous divinise !

<div style="text-align:center">OLIVIER, à Florise.</div>

Oh ! par pitié ! — Par grâce ! — Écoutez-moi, Florise.

<div style="text-align:center">FLORISE, avec résolution.</div>

Non. Pas un mot de plus, ou je vous haïrais.

<div style="text-align:center">OLIVIER, avec déchirement.</div>

Hélas !

<div style="text-align:center">FLORISE.</div>

J'étais un rêve. Adieu. Je disparais.
Soyez heureux, vaillant, aimé : qu'il vous souvienne
De moi qui vous bénis, pauvre comédienne !

Florise sort, emmenée par Hardy. Olivier, abattu et laissant couler ses larmes, tombe dans les bras du vieux Sylvain.

SCÈNE IV.

<div style="text-align:center">OLIVIER, CÉLIDÉE, SYLVAIN, LES COMÉDIENS
sur le coteau.</div>

<div style="text-align:center">OLIVIER, à Sylvain.</div>

Ah ! Florise ! Elle part. Que ferai-je, dis-moi,
Sans elle !

<div style="text-align:center">SYLVAIN, avec une mâle gaieté.</div>

S'il vous plaît, aux côtés du bon roi
Henri, comme du temps de monsieur votre père,
Nous batailllerons ! — Quand, pendant un jour de guerre,
Il avait, son épée au poing, comme un luron,
Fait le diable à côté de monsieur de Biron,
Si quelque lansquenet, fuyant dans la rafale,
Le visait et trouait son pourpoint d'une balle,
J'avais beau dire : Allons, monsieur, il faut panser
Cela ! Bah ! sans vouloir seulement y penser,

Votre père piquait des deux, l'âme ravie,
Et, se mettant à rire, il disait : C'est la vie !

Pendant le morceau suivant, dit par Célidée, on voit défiler lentement, sur le coteau, d'abord Jodelet seul marchant avec de grandes enjambées, puis Rosidor prenant des airs gracieux entre Amarante et Lucinde, puis Hardy causant avec Pymante ; enfin, tous les comédiens, excepté Florise.

<p style="text-align:center">CÉLIDÉE, à Olivier.</p>

La vie ! — Elle ressemble à ce jour, dont tu vois
Tomber le soir tremblant sur la cime des bois !
Au matin, sous la douce aurore qui l'effleure,
Le fier jeune homme voit venir vers sa demeure
Les Illusions, puis l'Amour, l'Espoir vermeil,
Et les Passions, groupe adorable et pareil
A ces gais histrions qui, la lèvre entr'ouverte,
Sont descendus vers nous de la colline verte !
Tous ces hôtes sont fous, riants et querelleurs ;
Les uns portent des luths et des chapeaux de fleurs ;
Les autres laissent voir la tristesse suprême
Sur leur bouche de rose, et murmurent : Je t'aime !
Mais lorsque le soir vient, quand le jeune homme est vieux,
Quand sa vie, hélas ! proie offerte aux envieux,
S'efface, quand son front a pâli sous l'étude,
Il reste face à face avec la Solitude,
Et voit passer, conduits par l'antique Destin,
Sur le même coteau, ses hôtes du matin,
Mais lassés et vieillis, L'UN EMPORTANT SON MASQUE
ET L'AUTRE SON COUTEAU. Dans la brume fantasque
Le groupe rayonnant disparaît et s'enfuit ;
Et lui qui voit pâlir ses Rêves dans la nuit,
Il leur crie, abattu, mais l'âme encore éprise :
Adieu, Bonheur ! Adieu, Jeunesse !

SCÈNE V.

OLIVIER, CÉLIDÉE, SYLVAIN, FLORISE.

A ce moment, Florise, venue seule et la dernière, passe à son tour sur le coteau. Olivier la voit, lui tend les bras, et pousse vers elle un cri ardent de passion et de regret.

OLIVIER.

Adieu, Florise !

DEÏDAMIA

COMÉDIE HÉROÏQUE EN TROIS ACTES

ODÉON, 18 NOVEMBRE 1876

LES ACTEURS

Thétis.	M^lle Gravier.
Achille.	M^lle Rousseil.
Deïdamia.	M^lle Volsy.
Ulysse.	M. Monval.
Lycomède.	M. Talien.
Diomède.	M. Sicard.
Thoé.	M^lle Sarah Rambert.
Zeuxo.	M^lle Chéron.
Perséis.	M^lle Fassy.

Des Néréides.
Une Intendante et des Servantes de Lycomède.
Des Compagnons d'Ulysse.

DEÏDAMIA

ACTE PREMIER

Le théâtre représente un paysage de l'île de Scyros, sur le rivage de la mer Égée. — Au fond, la mer tranquille, au-delà de laquelle on aperçoit les trois petites îles du golfe. — A gauche du spectateur est une large grotte, dans laquelle on entre par le rivage, et dont le fond, percé à jour, s'ouvre sur une galerie naturelle qui est censée se perdre sous les flots. — Du même côté, et plus près du spectateur, s'élève un autel. — A droite du spectateur, la maison du roi Lycomède, surmontée d'une terrasse ornée d'arbres et de fleurs, et à laquelle donne accès un péristyle détaché, à colonnes. Devant la maison, mais placée de façon à n'en pas gêner l'entrée, est une table de pierre. — Entre la maison et la mer, on voit le commencement praticable d'une large avenue bordée d'oliviers, de grenadiers et de lauriers-roses. Au lever du rideau, Achille, entouré par Thétis et par des Néréides, est couché et endormi sur une roche moussue placée à l'entrée de la grotte.

SCÈNE PREMIÈRE.

THÉTIS, ACHILLE d'abord endormi, LES NÉRÉIDES.

THÉTIS, aux Néréides.

Oui, celui qui dort là de ce sommeil tranquille,
C'est mon enfant aux pieds légers, c'est mon Achille.
Et moi, Déesse, moi Thétis, j'ai sous les flots
Ainsi qu'une mortelle exhalé des sanglots,
Car les chefs achéens, tous affamés de Troie,
Guettent ce fils, mon seul trésor, comme une proie.

O Néréides, tout menace mes amours,
Car Ilios au front environné de tours,
— C'est l'arrêt du Destin, sur son trône immobile, —
Ne tombera jamais que par le bras d'Achille ;
Et lui-même, ce fils adoré, mon seul bien,
Baignera de son sang le rivage troïen.
Mais du moins, s'il devra mourir pour leur défense,
Il vit, tant que je puis dérober son enfance
Aux Danaens, du meurtre et du pillage épris.
O filles de Doris, mes sœurs ! enfin j'appris
Quel sort le menaçait, tandis que pour l'instruire
Aux durs combats, le fils monstrueux de Philyre
Lui montrait, l'excitant de sa puissante voix,
A poursuivre les loups et les ours dans les bois.
Acharnée à sauver mon fils, en ma folie,
J'ai couru vers les monts de l'âpre Thessalie ;
Dans la caverne ouverte au flanc du Pélion
Je l'ai retrouvé, fier comme un jeune lion ;
Je l'ai repris par ruse au fidèle Centaure ;
L'ayant endormi, sur la mer au flot sonore
Je l'ai, dans une barque, amené jusqu'ici.
Mon enfant ne s'est pas éveillé : le voici
A Scyros, où déjà son renom le précède,
Et devant la maison du vieux roi Lycomède,
Cachée en ces jardins où le laurier fleurit.

<small>A ce moment, Achille s'éveille, et levé à demi, sans être vu de Thétis et des Néréides, écoute les paroles de sa mère, avec curiosité d'abord, puis avec une impatience indignée. — Thétis continue :</small>

Or, voici quel projet est né dans mon esprit.
Lycomède, privé d'une épouse qu'il pleure,
A des filles, orgueil charmant de sa demeure.
Je veux que mon Achille, à cette heure endormi,
Caché sous les habits d'une vierge parmi
Ces princesses, grandisse et vive au milieu d'elles.
Cependant vous serez à mon secret fidèles ;

Ainsi j'éviterai les embûches du sort.
Que plus tard, affrontant les Kères de la mort,
Suivant Arès tueur de guerriers, dans la plaine,
Il tombe pour venger la querelle d'Hélène,
Ayant d'un rouge sang teint l'affreux Simoïs !
Il pourra de la sorte, étant mon divin fils,
Destructeur d'Ilios, périr l'âme ravie :
Car j'entends protéger sa gloire, et non sa vie.
Qu'on me le prenne alors ! mais jusque-là je veux
Cacher mon fils, mon cher Achille aux beaux cheveux,
Et savourer du moins ce bonheur éphémère
De protéger sa chère enfance !

<p style="text-align:center">A ce moment, Achille s'avance impétueusement et interrompt sa mère.</p>

<p style="text-align:center">ACHILLE.</p>

Eh ! quoi, ma mère !
Dis-tu cela !

<p style="text-align:center">Sur un signe de Thétis, les Néréides entrent dans la grotte et disparaissent.</p>

SCENE II.

<p style="text-align:center">THÉTIS, ACHILLE.</p>

<p style="text-align:center">ACHILLE, continuant.</p>

Quoi donc ! moi dont les premiers jeux
Furent de terrasser, dans les antres neigeux,
Des louves, et qui fus instruit par le Centaure
A faire voir mes bras tout sanglants à l'aurore !
Moi qui perçais les ours de mes flèches d'airain !
Moi qui sous le grand ciel redoutable et serein,
Dans mes deux mains d'enfant encor toutes petites
Emportais, pour jouer, les maisons des Lapithes,

Et qui pour rafraîchir mes yeux jamais lassés,
Baignais mon large front dans les fleuves glacés,
Je me résoudrais, moi que le carnage affame,
A porter lâchement des parures de femme !
Héros, je descendrais à des calculs si bas !
Tu me veux, disais-tu, garder pour les combats ?
Une telle prudence, ô Reine, est trop subtile,
Et ne conviendrait pas à la mère d'Achille.
Que, portant la cuirasse et le casque mouvant,
Je succombe avec Troie, ou meure auparavant,
La Mort, dont j'attendrai la blessure inconnue,
Dès qu'elle paraîtra, sera la bienvenue.
Le laboureur obscur peut fuir ses sombres yeux ;
Mais les jeunes héros de la race des Dieux
Doivent, comme au-devant d'une amante fidèle,
Sitôt qu'elle apparaît, courir au-devant d'elle.
Leur sang impatient, fait pour couler à flots
Délivré par l'épée ou les lourds javelots,
Et qui ne connait pas l'ennui des terreurs vaines,
S'indigne d'être obscur et caché dans leurs veines ;
Et lui-même, cherchant partout le coup mortel,
Il veut montrer sa pourpre à la clarté du ciel !
Ainsi, ne cède pas à ta douleur stérile,
Et laisse-moi combattre et vivre.

<center>THÉTIS, avec tendresse.</center>

O mon Achille !
Obéis à ta mère. O mes seules amours,
Qu'importe que tu sois ignoré quelques jours !
Zeus lui-même, jadis, parmi les chasseresses
Prit les traits d'une vierge errante aux longues tresses !
Obéis maintenant ! Bientôt, semant l'effroi,
Tu combattras parmi les hommes, comme un roi ;
Mais laisse auparavant, quittant leurs territoires,
Les princes achéens assembler leurs nefs noires,

Et laisse-moi, touché par mes ennuis secrets,
Cacher ta chère tête!

ACHILLE.

Et quand je le voudrais,
Crois-tu donc que bientôt mes fureurs dans cette île
Ne révéleraient pas le sang bouillant d'Achille?
Change mes vêtements : pare-moi, si tu veux,
Et mets des joyaux d'or jusque dans mes cheveux :
Mère, je meurtrirais les mains des jeunes filles!
Crois-tu donc que mes doigts, mal faits pour les aiguilles,
Respecteraient, malgré tes discours mensongers,
Les agiles fuseaux et les thyrses légers,
Et que j'éviterais, fileuse sans mémoire,
D'émietter en morceaux les quenouilles d'ivoire!
Mère, je ne suis bon qu'à lutter, comme un roi,
Au sein de la bataille implacable.

THÉTIS.

Tais-toi!
Regarde.

A ce moment Deïdamia, Thoé, Zeuxo et Perséis sortent de la maison de Lycomède et traversent lentement la scène. Deïdamia marche la première ; ses sœurs portent des fleurs et des gâteaux de miel. Elles vont déposer ces offrandes sur l'autel, devant lequel elles se prosternent, tandis que Deïdamia, élevant ses bras, semble invoquer les Dieux.

SCÈNE III.

THÉTIS, ACHILLE, DEÏDAMIA, THOÉ, ZEUXO, PERSÉIS.

ACHILLE, regardant Deïdamia.

Dieux! Quelle est cette vierge si belle?
Telle, faisant éclore à ses pieds l'asphodèle,

Parut Cypris, et telle en nos bois Artémis
Accourt d'un pas léger.

<div style="text-align:center">THÉTIS.</div>

Regarde-la, mon fils!

<div style="margin-left:2em">A part.</div>

Et toi, tyran des dieux, Amour, viens à mon aide!

<div style="margin-left:2em">Haut, à Achille.</div>

C'est Deïdamia, fille de Lycomède.

<div style="text-align:center">ACHILLE, extasié.</div>

Ah! dis plutôt qu'elle est l'astre délicieux
Qui fait pâlir les traits du soleil dans les cieux!
Dis qu'elle est la Déesse adorable aux longs voiles
Que suivent chastement les chœurs dansants d'étoiles
Et dont la Nuit en pleurs caresse les cheveux!
Ou plutôt dis qu'elle est ma vie, et si tu veux
Que ma misère trouve en ton âme un asile,
Dis-moi qu'elle est l'épouse et l'amante d'Achille!
Ma mère, dis cela, car le brûlant Désir
S'abattant sur mon cœur, est venu le saisir,
Depuis que mon regard altéré la contemple!
Deïdamia! Dieux!

<div style="text-align:center">DEÏDAMIA, à ses sœurs.</div>

Mes sœurs, allons au temple
De Pallas.

<div style="font-size:smaller">De nouveau les Princesses traversent lentement la scène, puis disparaissent par l'avenue qui touche à la maison de Lycomède, toujours suivies par les yeux de Thétis et d'Achille, qui les regardent encore après que le spectateur les a perdues de vue.</div>

<div style="text-align:center">THÉTIS, à Achille.</div>

O mon cher enfant!

<div style="text-align:center">ACHILLE, les yeux tournés vers Deïdamia.</div>

Je ne veux rien
Que Deïdamia. Non, plus rien qu'elle!

ACTE I, SCÈNE III.

THÉTIS, vite, d'un ton persuasif.

Eh bien,
Fais ce que je voulais, entre dans sa demeure!
Inconnu, tu vivras auprès d'elle à toute heure,
Et tu pourras la voir sans cesse.

Thétis, poursuivant son projet de déguiser Achille en jeune fille, profite du trouble où ses paroles ont jeté Achille et se hâte de dénouer les liens qui relèvent sa tunique, de façon que tombant alors jusqu'à ses pieds, cette tunique semble être un vêtement de femme.

ACHILLE, à Thétis.

Que fais-tu?

THÉTIS.

Rien. J'allonge ces plis. Vois, n'es-tu pas vêtu
Comme elle?

Thétis dénoue les cheveux relevés sur le front d'Achille, qui alors ruissellent sur son cou et sur ses épaules.

ACHILLE.

Que fais-tu, ma mère?

THÉTIS.

Je délivre
Tes cheveux ruisselants.

ACHILLE, tout à sa pensée.

Être près d'elle! y vivre!

THÉTIS.

Maintenant, le manteau.

Elle ôte son manteau, qu'elle met à Achille, et dont elle dispose gracieusement les plis sur son épaule.

ACHILLE.

Mais...

THÉTIS, enveloppant Achille de son regard.

Sans cesse, mon fils,

Comme le pâtre admire une touffe de lys,
Tes yeux s'enivreront de sa blancheur sans tache!

ACHILLE.

Vivre près d'elle!

THÉTIS.

Viens, que sur ton bras j'attache
Ce bracelet.

<small>Elle ôte son bracelet, et l'attache au bras d'Achille.</small>

ACHILLE, toujours en proie à son rêve.

Ses yeux! quoi! je pourrais encor
Les revoir!

THÉTIS, ôtant le collier qui pare son cou.

A ton cou ce collier de fleurs d'or.

ACHILLE, au moment où Deïdamia disparaît.
Avec un cri de douleur.

O mère, elle s'enfuit!

THÉTIS.

Qu'importe! si tu restes!

ACHILLE, abattu.

Elle emporte ma vie en ses regards célestes!

<small>A ce moment, les Princesses sont tout à fait hors de la portée du regard, et, en même temps, le déguisement d'Achille en jeune fille, qui s'est fait sous les yeux du spectateur, est complétement achevé. — Profitant de son abattement, comme elle profitait tout à l'heure de son exaltation, Thétis ardemment, rapidement, et sans le laisser respirer, continue à tâcher de l'entraîner dans le projet qu'elle caresse.</small>

SCENE IV.

THÉTIS, ACHILLE.

THÉTIS, admirant le déguisement d'Achille.

Certes, ainsi vêtu, mon Achille, on croirait
Voir une chasseresse errante en sa forêt,
Ou, la lèvre pareille à la grenade mûre,
Quelque jeune amazone ayant quitté l'armure.
Écoute maintenant.

Marchant devant lui pour lui enseigner les poses et la démarche d'une jeune fille.

Il faut marcher ainsi
Timidement, voiler ton regard adouci.

ACHILLE, avec une dernière velléité de résistance.

Ma mère!...

THÉTIS.

Ne dis rien. Calme un peu ton délire.
Laisse éclater en paix la fleur de ton sourire.
Ne sois plus l'intrépide et fier Achille : sois
Une jeune princesse à la charmante voix.
Oui, mon enfant, il faut sous ta belle parure
Voiler ton large front avec ta chevelure;
Mais, je le jure, aussi tu seras bien payé
D'avoir eu pour ta mère un instant de pitié.
Plus tard, bientôt, mon fils, tu trouveras ta proie,
Le Xanthe ensanglanté, les champs fumants de Troie
Et tous les Phrygiens se hâtant vers ses murs!
Sur leurs frères fauchés comme des épis mûrs,
Devant ta claire épée ils fuiront comme un rêve,
Et le cruel Hector, dont le front haut s'élève

Comme un chêne que nul ouragan ne ploya,
Tombera sous tes coups.

<div style="text-align:center">ACHILLE.</div>

<div style="text-align:center">O Deïdamia!</div>

Les Princesses paraissent, revenant du temple de Pallas par l'avenue qu'elles ont prises pour s'y rendre, et en même temps le roi Lycomède sort de sa maison. — Ne voulant pas encore se montrer eux, Thétis entraîne Achille.

<div style="text-align:center">THÉTIS, à Achille.</div>

Viens.

SCÈNE V.

DEÏDAMIA, THOÉ, ZEUXO, PERSÉIS, LYCOMÈDE.

<div style="text-align:center">LYCOMÈDE, allant au-devant des Princesses.</div>

Mes filles, —

<div style="text-align:center">DEÏDAMIA.</div>

Seigneur, —

<div style="text-align:center">LYCOMÈDE.</div>

O mes filles chéries!
Vous faites bien, laissant les parures fleuries,
De prosterner vos fronts pour supplier les Dieux,
Car le temps est venu des combats furieux,
Et le grand cri d'Hellas, dans sa gloire outragée,
Épouvante déjà toute la mer Égée.
L'âge a glacé mon sang. A peine puis-je encor
Dans ma tremblante main tenir le sceptre d'or;
Mais, pour vous protéger, vieux lion tutélaire,
Je saurai, s'il le faut, réveiller ma colère.

La mer frémit et s'agite, et on entend gronder dans les flots comme de sourds tonnerres.

Cependant, écoutez! Quel prodige!

THOÉ.

La mer
S'agite avec fureur, —

PERSÉIS.

En dépit du ciel clair.

ZEUXO.

Comme un lion blessé, qui sanglote et qui souffre,
Le flot pleure.

PERSÉIS.

On entend les hurlements du gouffre.

THOÉ.

Et maintenant dans l'air calmé brille une iris.

ZEUXO.

O mes sœurs !

PERSÉIS.

Qu'ai-je vu !

Thétis paraît, tenant par la main Achille toujours déguisé en jeune fille, et s'avance vers Lycomède.

LYCOMÈDE.

La déesse Thétis !

Lycomède et ses filles s'inclinent et se prosternent devant la Déesse, avec une respectueuse épouvante.

SCÈNE VI.

DEÏDAMIA, THOÉ, ZEUXO, PERSÉIS, LYCOMÈDE, THÉTIS, ACHILLE.

THÉTIS.

Roi, je t'amène Iphis, la sœur de mon Achille.
Des Nymphes l'élevaient jusqu'à ce jour, dans l'île

D'Icos, mais quand sévit la guerre affreuse, ô Roi,
Je lui donne un plus sûr asile près de toi.
Vois ses yeux! Vois son air indomptable et sauvage!
N'est-ce pas bien l'aspect farouche et le visage
De son frère? Voilà pourquoi je craindrai moins
Pour elle, après l'avoir confiée à tes soins.
Toujours en sa fureur guerrière, dès l'aurore,
Iphis veut porter l'arc et le carquois sonore,
Et, comme l'amazone, en son dédain jaloux
Se refuse à marcher sous le joug d'un époux.
Mais dompte cette ardeur à mes désirs contraire,
Car c'est assez que j'aie à craindre pour son frère.
Qu'elle vive les jours de sa jeune saison
Parmi tes filles, sous tes yeux, dans ta maison,
Et qu'elle porte, au lieu des armes abhorrées,
Les corbeilles, les fleurs et les choses sacrées.
Qu'elle ne coure pas dans les noires forêts!
Et surtout, car plus tard tu te repentirais,
Défends-lui d'approcher du port et du rivage.
Déjà bien des vaisseaux, apportant le ravage
Dans quelque île paisible, ont parcouru ces mers;
Ne nous expose pas à des regrets amers,
Et mon cœur bénira ton auguste vieillesse
Si tu me rends un jour cette enfant.

LYCOMÈDE.

 O Déesse!
Tes yeux ont honoré mon front devenu blanc,
Puisque tu m'as choisi pour veiller sur ton sang.
Viennent les Phrygiens et, maître de cette île,
Je saurai protéger la jeune sœur d'Achille,
Ou mourir.

THÉTIS, étendant sa main sur la tête d'Achille.

 Adieu, toi que bercèrent mes bras!
Toi, mon trésor!

ACHILLE.

Ma mère!

THÉTIS, avec un sourire caressant.

Et tu m'obéiras?

ACHILLE.

Oui.

Regardant Deïdamia avec amour.

Sans regret!

THÉTIS, montrant les Princesses.

Ainsi, demeure au milieu d'elles.

LYCOMÈDE.

Et mes filles seront ses jeunes sœurs fidèles.
O Déesse! retourne en paix sous ton flot bleu.

THÉTIS.

C'est bien, Roi. Je me fie à ta promesse. Adieu.

Lycomède et ses filles se prosternent devant Thétis, tandis qu'Achille jette des regards enflammés sur Deïdamia. La Déesse se retire, d'abord comme à regret, puis résolument, et traverse la grotte ouverte sur les flots, en adressant de la main à son fils un dernier adieu. Dès que la Déesse s'est éloignée, et tandis que Deïdamia, qui reste à l'écart avec son père, admire le fils de Thétis, ses sœurs s'empressent autour d'Achille déguisé, avec une curiosité enfantine, et le pressent de questions, auxquelles le héros, distrait et toujours occupé de Deïdamia, ne répond que par des signes d'impatience.

SCÈNE VII.

DEÏDAMIA, THOÉ, ZEUXO, PERSÉIS, LYCOMÈDE, ACHILLE.

DEÏDAMIA, bas à Lycomède.

Que cette sœur d'Achille a de beaux yeux! Je tremble
En la regardant. Si son frère lui ressemble

En effet, qu'elle aura des jours charmants et doux,
La vierge qui pourra le nommer son époux!

ZEUXO, regardant Achille.

Iphis!

PERSÉIS, à ses sœurs.

Mes sœurs, elle a le port d'une guerrière.

ZEUXO.

Tout à fait.

THOÉ, à Achille.

L'arc en main courir dans la clairière
Parmi les rocs, livrer ton visage à l'affront
De l'âpre vent d'hiver qui te rougit le front,
C'est donc un passe-temps bien doux?

PERSÉIS, à Achille.

Pas de réponse?

ZEUXO.

Et livrer tes bras nus aux griffes de la ronce
Te ravit?

THOÉ.

Et meurtrir parmi les pics neigeux
Tes pieds blancs?

ZEUXO.

Nous pourrons t'enseigner d'autres jeux.

PERSÉIS.

Comme nous tu tiendras, Iphis, une quenouille.

THOÉ.

Et garde que la laine en filant ne s'embrouille.

ZEUXO.

Tu pourras, sous tes doigts mariant les couleurs,
Tisser une tunique où vivent mille fleurs.

THOÉ.

Nous savons des chansons que tu n'as pas connues.

PERSÉIS.

Et le soir, mariant nos danses ingénues, —

ZEUXO.

Loin de la Nymphe errante et des Faunes moqueurs, —

THOÉ.

Nous tenant par la main, —

ZEUXO.

Nous mènerons des chœurs
Près du lac où la lune en tremblant se reflète.

THOÉ.

N'est-ce pas ?

PERSÉIS.

N'est-ce pas, Iphis ?

ZEUXO.

Es-tu muette ?

DEÏDAMIA, à ses sœurs.

Taisez-vous, elle est triste et cherche le repos.

PERSÉIS.

Non pas. Les rires d'or et les joyeux propos
Consolent.

ZEUXO, à Achille.

Qu'as-tu donc ? Veux-tu porter la lance
Comme un chef ?

Comme précédemment, Achille reste muet.

THOÉ.

Ah ! qu'elle a du goût pour le silence !

PERSÉIS.

Tu ne parles jamais ?

THOÉ.

Qui donc te le défend?

LYCOMÈDE.

Allons, votre babil irrite cette enfant.
Venez, votre gaieté bruyante l'effarouche.
Toi, Deïdamia, qui toujours sur ta bouche
As, ainsi qu'un trésor divin qui vient du ciel,
La persuasion aux paroles de miel,
Reste avec elle; sois pour elle, je t'en prie,
Ce qu'est la grande sœur pour une sœur chérie,
Et lui montrant en nous, ma fille, des amis
Discrets, fidèlement à sa mère soumis,
Tâche qu'elle consente, ainsi que je l'espère,
A nous aimer un peu.

DEÏDAMIA.

Je tâcherai, mon père.

LYCOMÈDE, bas à Deïdamia.

Donc, prends cette jeune âme, ainsi qu'un oiseleur
Sa proie!

Lycomède et les Princesses, sauf Deïdamia, entrent dans la maison. Dès qu'ils y sont entrés, Deïdamia va à Achille, avec une expression de sympathie et de franchise.

SCÈNE VIII.

DEÏDAMIA, ACHILLE.

DEÏDAMIA.

Et maintenant, veux-tu? pardonne-leur.
Iphis, mes jeunes sœurs ont des têtes frivoles,
Mais ne te souviens pas de leurs vaines paroles.
Sois bonne. Je sais bien qu'elles n'auraient pas dû
Te quereller ainsi.

ACHILLE.

Je n'ai pas entendu
Ce qu'elles disaient! car de leurs lèvres merveilles
Tandis que s'enfuyaient ces murmures d'abeilles,
Comme de gais oiseaux voltigent sans effroi,
O Deïdamia, je ne voyais que toi!
J'admirais tes yeux fiers et ta candeur insigne,
Ton col flexible et pur comme celui d'un cygne,
Et ces lèvres en fleur, douces quand tu le veux,
Belle Nymphe, et le lourd trésor de tes cheveux
Qu'éparpille le vent caressant et rebelle!

DEÏDAMIA.

Quoi! chère âme, est-il vrai que tu me trouves belle?

ACHILLE.

Plus qu'Aphrodite au sein mystérieux des flots,
De la mer amoureuse apaisant les sanglots,
Et brillant sous l'azur comme un astre sans voiles!
Plus que la Nuit au front environné d'étoiles!

DEÏDAMIA, s'asseyant.

Et toi, n'es-tu pas belle aussi! Le sang divin
Dans tes veines d'azur ne coule pas en vain,
Et, comme le rayon qui ride l'onde obscure,
La grâce de Thétis rit dans ta chevelure,
Qui sur ton cou bruni déroule ses flots d'or!

ACHILLE, amoureusement.

Deïdamia!

DEÏDAMIA.

Viens ici. Plus près encor.
Je veux baiser ce front de guerrière indocile,
Iphis!

Achille s'agenouille devant Deïdamia, qui le baise au front.

ACHILLE, se relevant. — Avec transport.

Je ne suis pas Iphis! Je suis Achille!

DEÏDAMIA.

Dieux!

ACHILLE.

Oui, je suis ce chef choisi par le Destin
Pour abattre Ilios, et qui, dès le matin
De ma vie, entouré de mille funérailles,
Dois tomber dans ses champs et devant ses murailles.
Pour éloigner ce jour qui cause son souci,
Ma mère près de toi vint me cacher ainsi,
Et certes j'aurais fait des choses encor pires
Pour vivre, fût-ce un jour, dans l'air que tu respires!
Mais à présent que sous le ciel, pour m'embraser,
Ta rouge lèvre a mis sur mon front ce baiser,
Je courrai vers la Mort pourprée, altéré d'elle!
Car quel rêve atteignant les astres d'un coup d'aile,
Vaudrait pour moi l'instant céleste où, dans ce lieu,
Ta bouche avec son souffle adoré m'a fait Dieu!
Oh! que les Lyciens, que tous les Priamides
Viennent, précipitant leurs pas de sang humides,
Et que je voie autour de mon front souverain
Le grand vol furieux des javelots d'airain!
Qu'un tas de guerriers morts devant moi s'épaisisse,
Et tombant à mon tour, que la Moire obscurcisse
Mes yeux, dans ce tumulte et parmi ces rumeurs!

DEÏDAMIA, défaillante. Avec amour.

Ne parle pas ainsi, car si tu meurs, je meurs.

ACHILLE, transporté de joie.

Qu'entends-je?

DEÏDAMIA.

A l'heure même où nous nous rencontrâmes,
Le même trait de flamme a brûlé nos deux âmes.

ACHILLE.

Oh! s'il en est ainsi, vers les sanglants périls
Je marcherai, plus fier que les Dieux, dussent-ils
Éblouir de leurs feux mes yeux visionnaires,
Et faire sur mes pas éclater leurs tonnerres!
O Deïdamia, chaste fille de roi!
Je sens bondir d'amour et bouillonner vers toi,
Dont le regard d'argent ressemble aux nuits sereines,
Chaque goutte du sang qui frémit dans mes veines!

Voyant que Deïdamia s'incline, pâle et languissante.

Mais qu'as-tu? Sur tes yeux tremblants et demi-clos
Passe un voile, ta lèvre étouffe des sanglots,
Et fait voir, douce fleur que la pourpre déserte,
La pâleur de la mort sur ta bouche entr'ouverte!

A ce moment, Lycomède sort de la maison, s'arrête au fond de la scène et, sans être vu, assiste à l'entretien de Deïdamia et d'Achille.

DEÏDAMIA, avec mélancolie.

Heureux les époux rois assis dans leur maison,
Qui voient tranquillement s'enfuir chaque saison,
L'époux tenant son sceptre, environné de gloire,
Et l'épouse filant sa quenouille d'ivoire!
Mais le jeune héros qui, le glaive à son flanc,
Court dans le noir combat, les mains teintes de sang,
Laisse sa femme en pleurs dans sa haute demeure.

ACHILLE.

Les Dieux ne voudront pas sans doute que je meure
Si tu m'aimes! L'amour est plus fort que la mort.

DEÏDAMIA.

Hélas! rien ne prévaut contre l'arrêt du sort.
Mais, si l'ombre déjà baigne ta chevelure
Et si tu dois tomber sous une flèche obscure, —
Esclave du destin qui te sacrifia,
Laisse, laisse du moins ta Deïdamia

34.

Qui sera veuve, hélas! avant que d'être épouse,
Te prendre quelques jours à l'amante jalouse
Vers laquelle tu cours au rivage troïen!

ACHILLE.

O Deïdamia! tête chérie! — Eh bien,
Viens d'abord nous jeter aux genoux de ton père!
Que sa pitié m'accueille, ainsi que je l'espère,
Chère âme, ou qu'il me faille, errant, porter mes pas
Loin de ton île heureuse, il ne me convient pas
D'abuser ce héros divin par quelque ruse.
Que sa bouche, d'ailleurs, me condamne ou m'excuse,
Il me tarde, en mon cœur, de quitter promptement
Ces parures d'emprunt et ce déguisement.
Allons donc sans retard, car ce souci me presse,
Supplier le Roi!

LYCOMÈDE, s'avançant, à Achille.

Sage enfant d'une Déesse,
Le Roi vous entend.

DEÏDAMIA, tombant aux pieds de Lycomède.

Sois secourable pour nous,
Mon père! Vois, j'embrasse en pleurant tes genoux,
Car ce fut pour Thétis une invincible joie
De m'offrir au cruel Amour, comme une proie.

LYCOMÈDE, à Deïdamia.

Deïdamia, viens, heureuse, dans mes bras,
Et relève ton front!

A Achille.

Achille, tu seras
Mon fils. Donc évitons toute parole amère.
Car il suffit du sang illustre de ta mère
Pour qu'à ton nom tout cède, et dans tes yeux de feu
Éclate assez l'audace et la fierté d'un Dieu.

Cependant, obéis à ta mère divine !
Étouffe la fureur qui brûle ta poitrine.
Bientôt les Danaens jaloux t'emmèneront.
Jusque-là, que ces clairs joyaux cachent ton front,
Car il faut que pour tous tu sois Iphis encore !
Il est prochain, ce jour à la sanglante aurore
Où tu redeviendras pour tous Achille ; mais
Alors tu quitteras cette île pour jamais.

<center>DEÏDAMIA, avec un sanglot.</center>

Hélas !

<center>LYCOMÈDE, à Deïdamia.</center>

Les Immortels, si ta bouche les prie,
Éloigneront ce jour fatal. O ma chérie,
Laisse fuir loin de toi les noirs pressentiments,
Et nous invoquerons Zeus, gardien des serments,
Dont le tonnerre brille en déchirant la nue !
Mais va près de tes sœurs, car leur âme ingénue
Loin de toi s'inquiète, — et calme ton effroi,
Puisque ton jeune époux doit marcher avec toi
Vers mon seuil que la mer tumultueuse effleure,
Et, sa main dans la tienne, entrer dans ma demeure !

<center>Deïdamia et Achille, que Lycomède suit du regard, entrent dans la maison.</center>

SCÈNE IX.

<center>LYCOMÈDE.</center>

Vénérable Thétis, Déesse aux beaux cheveux,
J'ai lu dans ta pensée ainsi que tu le veux,
Puisque tu désiras, par ta ruse subtile,
Que Deïdamia fût l'épouse d'Achille.
Sur ma fille adorable ayant jeté les yeux,
Tu veux mêler mon sang avec celui des Dieux,

Et moi, vieillard sans fils et que l'âge terrasse,
J'accepte cet honneur que tu fais à ma race.
Mais que nul ne pénètre avec un air moqueur
Le secret endormi dans le fond de mon cœur !
Car à quoi servirait au vieux roi qu'on renomme
D'avoir déjà vécu deux fois l'âge d'un homme,
S'il parlait au hasard comme les jeunes fous,
Celui dont cent combats ont usé les genoux,
Et qui montre aux regards des Dieux qui le protége,
Le baiser de l'Hiver sur sa barbe de neige !

<div style="text-align:center">Il entre dans la maison.</div>

ACTE DEUXIÈME

―――

Le décor est le même qu'au premier acte. — Au lever du rideau, les Princesses semblent se concerter, et regardent si personne ne peut les entendre. Zeuxo est allée reconnaître les alentours, et d'un pas discret revient près de ses sœurs.

SCÈNE PREMIÈRE.

DEÏDAMIA, THOÉ, ZEUXO, PERSÉIS.

DEÏDAMIA, à Zeuxo.

Eh bien ?

ZEUXO.

Les serviteurs sont tous dans la maison.

PERSÉIS.

Sans craindre nulle embûche et nulle trahison,
Nous pouvons causer là, sous la clarté sereine.

THOÉ.

Ainsi parle.

PERSÉIS.

Dis-nous ce qui cause ta peine.

DEÏDAMIA.

O mes sœurs, vous savez que de tous inconnu,
Déguisé parmi nous, Achille est devenu

Mon époux, et qu'enfin, gage cher et suprême
De notre ardent amour, le doux Néoptolème
Est né, mystérieux enfant, beau comme un lys.
Certes un jour, ainsi que l'a prédit Thétis,
Et d'avance il faut bien que mon cœur y consente,
Achille doit s'enfuir sur la mer gémissante.
Alors, mes sœurs, alors sous le fouet du Destin,
Mon époux exilé, vers un pays lointain
S'en ira, chef terrible, en emportant ma joie,
Tuer et puis mourir au rivage de Troie.
Je m'y résignerai, les Dieux m'en sont témoins !
Et sans faiblir, mais, ô mes sœurs, je veux du moins
Comme un vin généreux dont le feu nous enivre,
Savourer les instants qui me restent à vivre.
Or voici ce qui cause à présent mon effroi :
Ulysse est tout à l'heure arrivé près du Roi ;
Diomède avec lui, fendant la mer stérile,
Est venu. J'en suis sûre, ils veulent mon Achille !

ZEUXO.

Que dis-tu ?

DEÏDAMIA.

C'est bien lui qu'ils veulent ! mon trésor !
Excepté lui, qui donc peut affronter Hector,
Chef plus impétueux que le flot du Scamandre ?

PERSÉIS.

En effet.

DEÏDAMIA.

Je te dis qu'ils viennent me le prendre !
Ils se seront doutés de son déguisement ;
Et, comme il vaincra seul dans Ilios fumant,
Ayant dompté Priam et détruit sa demeure,
Ils vont me le ravir, et c'est pourquoi je pleure.

PERSÉIS, pensive.

Ulysse et Diomède ici!

ZEUXO, à Deïdamia.

Ma sœur, dis-moi,
Ton Achille a-t-il su qu'ils sont ici?

DEÏDAMIA.

Le Roi
L'a dit devant lui. Comme un fauve en son repaire,
Achille se taisait. Mais sitôt que mon père
Fut sorti, je le vis d'un geste vif et prompt
S'élancer. La rougeur lui montait sur le front.
Alors, ô Perséis, comprends mon épouvante!
Il voulait aller voir ces héros que l'on vante.
Il voulait leur crier : « Celui que cherche Hellas
Pour venger le divin Atride Ménélas,
Le voici! » Vainement je le nommais parjure,
Et je baignais de pleurs sa belle chevelure;
Comme un jeune cheval qui, la colère au flanc,
S'élance dès qu'il a senti l'odeur du sang,
Il bondissait. « O sort cruel qui me diffames,
Criait-il, c'est assez vieillir parmi les femmes! »
Puis tout à coup, prenant mon front pour le baiser,
Il me nommait : Peureuse! et moi, pour l'apaiser,
Je lui montrais son fils, riant comme l'aurore!
Enfin, il l'a promis, pour quelques jours encore
Il se résigne à feindre; il veut bien que mes pleurs
S'épuisent! Mais j'ai peur de ces deux oiseleurs,
De ce fier Diomède à l'œil fauve, et d'Ulysse,
Qui me déchireront le cœur avec délice.

PERSÉIS.

Ulysse!

THOÉ.

On dit qu'il est rusé comme un voleur.

ZEUXO.

La persuasion sourit comme une fleur
Sur sa lèvre.

PERSÉIS.

Il est plein d'inventions subtiles.

THOÉ.

Il en a plus que n'ont d'épis les champs fertiles, —

ZEUXO.

Et sage, varié, formidable, étonnant,
Il volerait la foudre aux mains de Zeus tonnant.

THOÉ.

Toujours l'ingénieux mensonge ourdit ses trames.

PERSÉIS.

Je le veux bien. Mais nous, mes sœurs, nous sommes femmes.
Une chasse au filet ne peut nous faire peur,
Et nous réussirons à tromper ce trompeur.

DEÏDAMIA.

Mais comment? Car il est cruellement habile.

PERSÉIS.

Tant mieux. Comme toujours, ton indomptable Achille,
Fou comme à l'ordinaire, en ses emportements
Laissera soupçonner son sexe à tous moments.
Or il convient, voilà ce que je te propose,
Que chacune de nous l'imite en toute chose.
— J'ai raison, je le vois à vos rires malins!
S'il a des mouvements rudes et masculins
En dépit du péplos léger qui le décore,
Nous en aurons qui soient plus masculins encore;
Si bien qu'Ulysse, en quête ainsi qu'un tigre à jeun,
Aura près de lui cinq Achilles au lieu d'un!

ZEUXO.

L'ingénieuse ruse et l'excellente idée!

THOÉ.

Voici mon père, Ulysse et le fils de Tydée,
Beau comme un immortel, avec son casque d'or.
Fuyons les Rois divins.

Les Princesses se retirent avec précaution, et en même temps entrent Lycomède, Ulysse et Diomède, sortant de la maison.

SCÈNE II.

LYCOMÈDE, ULYSSE, DIOMÈDE, puis des SERVANTES DE LYCOMÈDE.

LYCOMÈDE, à ses hôtes.

Je vous le dis encor,
Soyez les bienvenus, ô Rois, héros fidèles!
Puissiez-vous, détruisant les hautes citadelles
D'Ilios, retourner vainqueurs dans vos maisons!

DIOMÈDE.

Devant tes cheveux blancs, ô Roi, nous nous taisons,
Car, divin conducteur d'hommes, tu fus naguères
Sage dans les conseils et brave dans les guerres.

LYCOMÈDE.

Que n'ai-je l'âge encor de porter sans plier
L'arc et les javelots et le lourd bouclier!
Mais la froide vieillesse est un mal sans remède.
Avec toi, sage Ulysse, avec toi, Diomède,
Je partirais d'ici, laissant les autres soins,
Pour courir à l'horreur des combats! Mais du moins,
Je vous offre des nefs, des guerriers et des armes.

DIOMÈDE.

O Roi, mon hôte, par ce discours tu nous charmes, —

ULYSSE.

Mais à quoi bon vouloir tromper tes yeux vainqueurs?
Car ta sagesse est grande et tu lis dans les cœurs.
Ton secours nous allége et nous peut être utile, —

DIOMÈDE.

Mais surtout nous venons ici chercher Achille!

LYCOMÈDE.

Oui, je sais qu'il vous faut, par un destin jaloux,
Trouver ce jeune chef. Mais pourquoi croyez-vous
Qu'il soit ici?

DIOMÈDE, vivement.

Par un pressentiment...

LYCOMÈDE.

Sans cause,
A coup sûr!

DIOMÈDE, bas à Ulysse.

Le vieillard rusé sait quelque chose.

ULYSSE.

On dit qu'il a quitté les monts Thessaliens.

DIOMÈDE.

Quelle hospitalité le ravit?

ULYSSE.

Quels liens
L'enchaînent?

DIOMÈDE, à Lycomède.

On l'a vu sur cette mer Égée
Où rit ton île en fleur dans les flots verts plongée.

ULYSSE.

Est-il à Sciathos qui produit le doux vin?

DIOMÈDE.

Dans Cythère, vouée à son culte divin?

ULYSSE.

Dans la blonde Eurétrie aux retraites ombreuses?

DIOMÈDE.

Ou bien dans Myrtos?

LYCOMÈDE, à Diomède.

Roi, les îles sont nombreuses!

DIOMÈDE.

Nous trouverons, parmi leurs flots échevelés,
Cet enfant!

LYCOMÈDE.

Cherchez-le, puisque vous le voulez.
S'il plaît aux Immortels, dont la puissante race
Vit sur l'Olympe, alors vous trouverez sa trace.
Mais comme cependant tout est facile aux Dieux,
S'il leur plaît d'aveugler votre esprit et vos yeux,
Vous pourrez voir Achille et ne pas le connaître.

DIOMÈDE, bas à Ulysse.

Eh bien! devines-tu la ruse de ce traître?

ULYSSE, bas à Diomède.

Patience!

LYCOMÈDE.

Mon or, mes guerriers et mes nefs
Sont à vous. Recevez ces dons, illustres chefs,
Et que Zeus tout-puissant pour le reste vous aide!

ULYSSE.

Oui, ton offre a charmé nos cœurs, ô Lycomède,
Et nous partirons, fiers de tes riches présents, —

Des Servantes de Lycomède sortent de la maison, apportant un grand cratère plein de vin, et des coupes, qu'elles posent sur la table de pierre. Puis elles remplissent les coupes et se retirent.

DIOMÈDE, à Lycomède.

Mais ne verrons-nous pas l'espoir de tes vieux ans,
Tes filles? car on dit que ces jeunes princesses,
Dont la beauté ressemble à celle des Déesses,
Ordonnent ta demeure avec un soin jaloux.

LYCOMÈDE.

Certes, elles verront des héros tels que vous.
Mais faites-moi d'abord cette faveur insigne
De boire le doux vin récolté dans ma vigne,
En invoquant les Dieux heureux du ciel.

Prenant une coupe.

Zeus roi!

DIOMÈDE, de même.

Hermès!

LYCOMÈDE.

Phébos dont l'arc doré lance l'effroi,
Et dont nul meurtrier n'évite la vengeance!

ULYSSE, de même.

Pallas, clarté du ciel et de l'intelligence!

LYCOMÈDE.

Que leur force vous garde exempts de tout souci,
O mes chers hôtes, Rois vénérés!

Après avoir fait les libations, Lycomède et ses hôtes boivent le vin resté dans leurs coupes, puis les remettent sur la table.

Mais voici
Mes filles.

Les Princesses paraissent et s'avancent vers leur père, ayant au milieu d'elles Achille, toujours déguisé.

SCÈNE III.

LYCOMÈDE, ULYSSE, DIOMÈDE, ACHILLE, DEÏDAMIA,
THOÉ, ZEUXO, PERSÉIS, puis des COMPAGNONS D'ULYSSE.

DIOMÈDE, apercevant les Princesses et Achille. A Lycomède.

Clairs regards! cheveux d'or! fronts de neige!

ULYSSE, bas à Diomède.

Allons, c'est à présent qu'il faut tendre le piége.
Je veux que cet Achille introuvable, s'il est
Parmi les vierges, reste aux mailles du filet.
Mais, ami, parle-leur d'abord, je tends mes toiles.

DIOMÈDE, aux Princesses et à Achille, qui se sont approchés.

Comme on voit dans les cieux un groupe clair d'étoiles
Illuminant le front sinistre de la Nuit,
De même une lueur vous précède et vous suit,
Princesses, et vos fronts ont des clartés d'aurore.

DEÏDAMIA.

O Rois, vos noms partout fameux, qui les ignore?
Ulysse et Diomède, illustres, sans rivaux,
Encor pleins de jeunesse, ont fait mille travaux
Dont Hellas est l'ardente et fière spectatrice.
La Déesse aux yeux clairs, Pallas dévastatrice
Dans les combats sanglants vous mène par la main.
Puisse-t-elle bientôt, vous ouvrant un chemin
Vers les murs d'Ilios, en faire votre proie!

ULYSSE, d'un ton affligé.

Vœux stériles!

LYCOMÈDE.

Comment?

ULYSSE.

Dompter la grande Troie,
Nourrice de chevaux! Fou qui l'espère encor!

LYCOMÈDE, de plus en plus surpris.

Pourquoi donc?

ULYSSE.

Les Troïens ont pour leur chef Hector.

LYCOMÈDE.

Eh bien?

ULYSSE.

Qui veut combattre Hector court à sa perte.

LYCOMÈDE, indigné.

L'ai-je bien entendu! C'est le fils de Laërte
Qui nous parle ainsi!

ULYSSE.

Roi, comment le vaincre, lui
Cet invincible? Ainsi dans le ciel ébloui
La foudre éclate, et sur les collines prochaines
L'ouragan furieux déracine les chênes,
Tel le farouche Hector envoie au fleuve noir
Les guerriers et les chefs.

ACHILLE, dont la colère a grandi pendant le discours d'Ulysse,
et qui, ne pouvant plus se contenir, éclate enfin.

C'est ce qu'il faudra voir!

DEÏDAMIA, prenant Achille à part.

Souviens-toi de ce que tu m'as promis.

ACHILLE, bas à Deïdamia.

Chère âme,
Je m'en souviens! Trembler comme la Peur infâme,
C'est facile, et j'y puis réussir aussi bien
Que cet Ulysse au cœur de lièvre.

DEÏDAMIA, avec tendresse.

Ne dis rien!

ULYSSE, continuant la conversation précédente.

Qui peut dompter l'éclair et défier l'orage?

ACHILLE, avec une ironie méprisante.

Ce n'est pas la colombe, à coup sûr!

ULYSSE, bas à Diomède.— Lui montrant Achille.

Vois sa rage,
Cher Diomède. Achille est dans ma main. Je l'ai.

DEÏDAMIA, bas à Achille.

Contiens-toi.

ACHILLE, sans l'entendre.— A Ulysse.

Pour un roi, tu n'as pas bien parlé.
Que cet Hector, suivi de tous les Priamides,
Effraie au bois les cerfs et les lièvres timides,
Et les rois trop prudents aussi, je le veux bien!
Mais qui sait? on peut voir un héros argien
Qui, pour forcer Hector à garder le silence,
Saura dans le combat le frapper de sa lance,
Ou qui le percera de son dur javelot,
Si bien qu'alors peut-être, avec un long sanglot,
Attirant les hiboux et les corbeaux funèbres,
Son âme de héros fuira vers les ténèbres,
Et que dans son sang noir de nos cœurs exécré
Le sol rouge et fumant sera désaltéré!

*Achille, dans son transport, saisit une coupe pleine,
et avidement la vide d'un trait.*

ULYSSE, bas à Diomède.

Vois comme cette vierge, en sa fureur virile,
A vidé cette coupe énorme. C'est Achille!

DEÏDAMIA, à ses sœurs, leur montrant Achille.

Attention, mes sœurs, il se trahit.

Haut, et reprenant le mouvement même des paroles d'Achille.

Alors
On verra ce vainqueur dans la foule des morts
Traîné par des chevaux !...

Elle prend une coupe et la vide d'un trait, comme a fait Achille.

THOÉ, de même.

Et dans la fange impure
Ses armes traîneront avec sa chevelure !

Elle prend une coupe et la vide d'un trait.

DIOMÈDE, bas à Ulysse.

Vois donc ! Mais c'est un autre Achille !

ZEUXO, de même.

Et sous les murs
Ses jours seront fauchés comme des épis mûrs !

DIOMÈDE, bas à Ulysse.

Elle aussi ! comme l'autre, elle a vidé la coupe !

PERSÉIS, de même.

Alors les chiens hideux et les corbeaux par troupe
Viendront, et le héros, sur les cailloux grossiers,
Servira de pâture aux oiseaux carnassiers !

Elle prend une coupe, la vide d'un trait et la remet sur la table. Les Servantes de Lycomède entrent et emportent le cratère et les coupes, en même temps que les compagnons d'Ulysse et de Diomède paraissent au fond de la scène, portant un grand coffre peint de couleurs brillantes.

DIOMÈDE, bas à Ulysse.

Eh bien, quel est le sort de tes ruses subtiles ?

ULYSSE, à Diomède.

Je m'y perds ! Nous n'avons ici que des Achilles,

Et chaque vierge a bu le vin comme un Titan,
Ou comme un sable d'or près du fleuve Océan
Absorbe l'onde amère et boit le flot humide.

LYCOMÈDE, à Ulysse et à Diomède.

Rois, mes filles quittant leur allure timide,
Ont parlé devant vous peut-être imprudemment.

DIOMÈDE.

L'amour du sol natal a dans leur sein charmant
Comme un rapide orage excité ces colères.

ULYSSE.

Mais permets qu'à présent, sous tes yeux tutélaires,
Nous puissions leur offrir quelques dons, par malheur
Indignes de l'éclat de leur jeunesse en fleur.

LYCOMÈDE.

Faites donc.

ULYSSE.

C'est du moins l'amitié qui les offre.

A ses compagnons.

Compagnons, venez là. Plus près. Videz ce coffre.

Tandis que les Compagnons d'Ulysse vident le coffre et étalent sur la table les objets qu'il contient, Deïdamia attire ses sœurs à l'écart.

DEÏDAMIA, à ses sœurs.

Mes sœurs, n'oubliez pas, avec vos jeunes ans,
Qu'un piége sûr est là, caché sous leurs présents.
Imitons bien Achille et son âme hautaine,
Et ces marchands de ruse en seront pour leur peine

Bas à Achille.

Toi, mon maître ! obéis enfin.

ACHILLE, bas à Deïdamia.

Mais tu le vois,
Je suis très-doux.

DEÏDAMIA, bas à Achille.

Oui, comme un louveteau des bois !

ACHILLE, bas à Deïdamia. — Avec un sourire.

O femme !

DEÏDAMIA, bas à Achille.

Hector n'est pas ici, ni son armée.

ACHILLE, bas à Deïdamia.

Hector ! — Plût aux Dieux qu'il y fût, ma bien-aimée !

Les Princesses se rapprochent d'Ulysse, qui détaille et leur montre avec complaisance les présents étalés sur la table.

ULYSSE, aux Princesses.

Voici des thyrses chers à Bacchos, jeune Dieu,
Des joyaux où reluit la chrysolithe en feu,
Des tambourins légers, des quenouilles fleuries,
Des peaux de daim où l'or éclate en broderies, —

A Lycomède, en lui montrant les armes étalées à côté des joyaux.

Et ces armes pour toi, d'un curieux travail,
Où l'airain et l'étain sont rehaussés d'émail.
Car, même vieux, on a l'âme encore occupée
De tout ce qui charma la jeunesse.

Tandis que les Princesses admiraient les présents offerts par Ulysse, Achille est resté indifférent et distrait. Mais au moment où le roi d'Ithaque montre à Lycomède les belles armes qu'il a apportées, il relève la tête, puis tout à coup, voyant parmi les armes briller la lame d'une épée nue, il la saisit et s'en empare avec un cri de joie.

ACHILLE, saisissant l'épée.

Une épée !

ULYSSE, bas à Diomède.

Vois comme il a saisi l'épée !

DIOMÈDE, à Ulysse.

Et dans sa voix
Entends-tu la fureur du héros ?

ULYSSE, à Diomède.
Cette fois,
C'est lui !

DEÏDAMIA, rapidement, à ses sœurs.

Thoé ! Zeuxo ! Perséis ! A mon aide !
Vite, pour dérouter Ulysse et Diomède,
Imitez la fureur qui dans ses yeux éclôt !

Effrayées de l'imprudence du héros, les Princesses sont restées un moment interdites. Mais elles surmontent vite leur émotion, et, averties par Deïdamia, elles s'empressent d'imiter l'une après l'autre le transport, le cri et le mouvement furieux d'Achille.

DIOMÈDE, à Ulysse.

Il est pris !

ACHILLE, toujours en proie à sa rêverie guerrière et contemplant l'épée.

Une épée !

PERSÉIS, prenant un arc.

Un arc !

THOÉ, prenant un javelot.

Un javelot !

DEÏDAMIA, prenant un casque et le posant sur sa tête.

Un casque !

Saisissant un bouclier, dont elle se couvre.

Un bouclier brillant d'or !

ZEUXO, prenant une lance.

Une lance !

DEÏDAMIA.

Aux champs où le cruel Arès hurle et s'élance,
Toi, casque, ton cimier fait planer la terreur !
Toi, bouclier, ton choc arrête la fureur
De l'assaillant !

THOÉ.

Ainsi qu'une grenade mûre,
Dur javelot, tu mords et tu rougis l'armure !

PERSÉIS.

Grand arc, tu fais au loin voler des traits épars !

ZEUXO.

Lance, tu fais tomber les guerriers de leurs chars,
Et la main du héros par toi n'est pas trompée.

ACHILLE, entraîné malgré lui par la fascination de l'épée.

Et toi, sainte compagne, épée, ô chère épée, —

DEÏDAMIA, bas à Achille.

Tais-toi.

Haut.

Mais à quoi bon rêver ? Mes jeunes sœurs,
Nous, qui du chaste hymen goûterons les douceurs,
Laissons l'airain cruel aux amazones Scythes.
Pour soulever ce poids elles sont trop petites,
Nos mains que peut rougir le vent aérien !

ULYSSE, bas à Diomède.—Avec dépit.

Diomède, il est dit que nous ne saurons rien.

DEÏDAMIA, à ses sœurs, qui ont déposé les armes qu'elles avaient prises, et qui, groupées autour de la table, admirent les joyaux.

Voyez ces joyaux d'or où luit la chrysoprase !

DIOMÈDE, bas à Ulysse.

Pour moi, dans la fureur si juste qui m'embrase,
Je prendrais le vieillard et les filles et tout,
Et si tu le voulais, ami, car mon sang bout,
Qu'ils aient Achille ou non comme tu le désires,
Nous les emporterions en mer, sur les navires !

ULYSSE, contenant Diomède. — Avec un sourire.

Non pas. Je te l'ai dit, nous chassons au filet.

DEÏDAMIA, à Perséis.

Toi, prends ce collier d'or avec ce bracelet.
 A Thoé.
Toi, cette agrafe.
 A Zeuxo.
 Et toi, ces lourds pendants d'oreilles
Pareils aux purs joyaux pleins de clartés vermeilles
Que naguère Aphrodite a reçus de son fils.
 A Achille.
Pour toi, qui parmi nous es la plus sage, Iphis,
 Lui tendant une quenouille.
Prends, pour charmer tes yeux où le ciel se reflète,
Cette quenouille, avec sa laine violette !
 Comme Achille hésite, elle le regarde tendrement, et insiste.
Prends, chère âme. Elle est belle et d'un travail parfait.
 ACHILLE, prenant la quenouille.
Oui, la quenouille sied aux femmes, en effet !
L'épouse diligente, en sa maison tranquille,
Tient dans ses doigts pensifs la quenouille ; elle file,
Et sa laine toujours s'épuise, et le fuseau
Voltige dans sa main de lys, comme un oiseau,
Et toujours attentive et sans reprendre haleine
D'une main diligente elle file sa laine,
Songeant au cher époux qui d'un pays lointain
Doit revenir vainqueur et chargé de butin.
Où l'emportent les Dieux ? Que fait-il à cette heure ?
Peut-être sur le flot qui sanglote et qui pleure
Son navire penchant sur quelque gouffre amer
Est encor le jouet des monstres de la mer,
Ou bien déjà peut-être il court dans les mêlées,
Terrible et menacé par cent flèches ailées ;

C'est ainsi qu'elle songe à son époux absent.

<small>Achille s'anime peu à peu, tandis que les Princesses, penchées vers lui, tremblent qu'il ne se trahisse et qu'Ulysse et Diomède, espérant surprendre enfin son secret, l'écoutent curieusement.</small>

Lui, cependant, couvert du casque éblouissant,
Il tient son ennemi sous ses yeux, face à face.
Il prend ses javelots et vise à la cuirasse.

<small>Brandissant la quenouille comme une arme.</small>

« Tiens, dit-il, déchiré par l'airain qui te mord,
Sens tomber sur tes yeux les ombres de la mort!
Tombe, victime offerte à la gloire d'Hélène !
Meurs ! »

DIOMÈDE, bas à Ulysse.

Par les Dieux ! avec sa quenouille et sa laine,
C'est Achille !

ACHILLE, continuant.

« Meurs donc sous le soleil qui fuit,
Et les chiens affamés viendront pendant la nuit
Et te déchireront sous les murailles hautes ! »

<small>L'Intendante, suivie de deux Servantes, est venue parler bas à Deïdamia, qui tout à coup, interrompant Achille, s'adresse à Lycomède.</small>

DEÏDAMIA, à Lycomède.

Mon père, le festin préparé pour tes hôtes
Les attend, et, lassés d'un long voyage, enfin
Ils pourront à loisir rassasier leur faim
Et boire les doux vins de nos coteaux prodigues.

LYCOMÈDE, à ses hôtes.

Venez donc.

ULYSSE.

Nous avons affronté des fatigues
Nombreuses, sans quitter l'épée aux clous d'argent,
Depuis que nous cherchons Achille, en voyageant

Sur l'orageuse mer dans de frêles nacelles.
Mais elles ne sont rien, mon hôte, auprès de celles
Que nous garde là-bas le fier Hector!

Tous sortent, excepté Achille qui, en proie à ses pensées, tient toujours dans sa main la quenouille que lui a donnée Deïdamia. Celle-ci l'a d'abord suivi des yeux et a semblé vouloir aller vers lui ; mais, comme Diomède l'accompagne et lui parle bas, elle se borne à tourner vers Achille un regard d'intelligence et à lui adresser silencieusement une prière suprême.

SCÈNE IV.

ACHILLE.

 Hector!
Toujours ce nom! Pourquoi me le cacher encor,
O Dieux? Mais à la fin, dur faucheur des batailles,
Nous en viendrons peut-être à mesurer nos tailles!
Alors, vainqueur sanglant, quand tu serais un Dieu,
Ta tête où l'on croit voir une aigrette de feu,
Garde-la bien, car moi, dans la rouge tuerie
J'irai vers toi, j'irai, guidé par ma furie,
Foulant les morts, et sur tes yeux brillants et clairs
Mes yeux silencieux lanceront des éclairs,
Et mes coups tomberont sur toi comme l'orage ;
Et si quelque immortel ne t'arrache à ma rage,
Certes, le vieux Priam pleurera sur son fils
Couché dans la poussière, et...

SCENE V.

ACHILLE, ULYSSE.

ULYSSE, *jouant la surprise.*

 C'est toi, belle Iphis!

ACHILLE, à part.

Ulysse ! J'ai pitié de sa ruse inutile.

ULYSSE.

Seule ! Que fais-tu là ?

ACHILLE.

Mais, tu le vois, je file
Ma quenouille. Car c'est ainsi que nous régnons,
Nous autres. C'est au mieux, si tes chers compagnons,
Ne laissant pas leur glaive amasser de la rouille,
Le caressent, ainsi que moi cette quenouille,
Et savent faire mieux que tourner un fuseau !

ULYSSE.

Ils sont braves. Jamais la peur en son réseau
N'a pris leurs cœurs. Mais quoi ! leur bravoure est stérile,
Puisqu'ils ne vaincront pas à moins d'avoir Achille.

Négligemment.

Du moins on le leur a fait croire. Mais pourquoi
Ne vaincrions-nous pas sans Achille ?

D'un ton provoquant.

Ce roi
Qu'il faut chercher partout comme une fleur dans l'herbe,
Ne me paraît pas être un héros bien superbe,
Et contre les hasards il est trop protégé.
N'est-ce pas ?

A part.

Si vraiment c'est Achille que j'ai
Devant moi, je lui veux dire des choses telles
Qu'il en sente en son cœur des angoisses mortelles !

Haut.

Je le juge peut-être avec sévérité.
Mais que sais-tu de lui ? dis-moi la vérité.

ACHILLE.

On m'a dit qu'élevé par le rude Centaure
Dont le pas retentit dans la forêt sonore,
Sachant faire parler la lyre aux doux sanglots,
Il manie aussi l'arc et les lourds javelots.
On m'a dit qu'il franchit en nageant les rivières,
Et que, marchant pieds nus dans la ronce et les pierres,
Pendant des jours entiers, sur le noir Pélion,
Il frappe de ses traits les bêtes fauves.

ULYSSE.

On
T'a trompée.

ACHILLE.

On m'a dit qu'effrayant les rivages,
Et que, retentissant dans les roches sauvages
Ainsi que les clameurs d'Hercule sur l'Œta,
Ses cris faisaient trembler les lions même.

ULYSSE.

On t'a
Trompée.

ACHILLE.

On m'a dit, — et ceci n'a rien d'étrange, —
Que sa massue atteint les hydres dans la fange,
Et que ses traits, volant au fond des cieux déserts,
Déchirent les oiseaux carnassiers dans les airs;
Mais que son âme, encor de ces jeux occupée,
Aspire à de plus durs combats.

ULYSSE, avec une feinte bonhomie.

On t'a trompée.
Sais-tu ce qu'est Achille? Un jeune homme pareil
Aux femmes, dont les yeux ont peur du grand soleil
Et qui, mettant ses soins à chercher sa parure,
Vit pour tresser des fleurs avec sa chevelure.

36.

<div style="text-align:center">ACHILLE, indigné.</div>

Achille !

<div style="text-align:center">ULYSSE.</div>

On peut le voir de son repos jaloux.

<div style="text-align:center">ACHILLE, de même.</div>

Lui !

<div style="text-align:center">ULYSSE, d'un ton méprisant.</div>

Celui que tu prends pour un chasseur de loups,
Rien qu'en voyant un cerf léger, tremble et s'effraie !
Le zéphyr, un oiseau qui chante dans la haie
Lui font peur, et qui veut rire de ses effrois
N'a qu'à le regarder bien en face.

<div style="text-align:center">ACHILLE, furieux, et prêt à s'élancer sur Ulysse.</div>

<div style="text-align:center">Tu crois ?</div>

<div style="text-align:center">ULYSSE, froidement.</div>

J'en suis sûr.

<div style="text-align:center">ACHILLE, se contenant.</div>

Alors, c'est que la chose est possible.

<div style="text-align:center">ULYSSE, de plus en plus provoquant.</div>

Mais Achille un tueur de monstres, c'est risible !

<div style="text-align:center">ACHILLE.</div>

En effet !

<div style="text-align:center">ULYSSE, à part.</div>

Sous le fouet cinglant, tu bondiras !

Haut.

Avec des bracelets de femme sur les bras,
Achille, à ce moment, dans une île lointaine
Dort, comme un chien fidèle, aux pieds de quelque reine
Qui le regarde, et puis se remet à chanter.

<div style="text-align:center">ACHILLE, à part. — Avec dédain.</div>

Ce roi subtil en a trop dit pour m'irriter.

Haut. — Avec ironie.

Je te crois. Et d'ailleurs, que nous importe? Achille
Est bien ce que tu dis. La servante qui file,
La colombe, un agneau de trois jours, ébloui
Par la lumière, sont plus terribles que lui.
Aux pieds de quelque reine amoureuse, épris d'elle,
Ce prétendu héros dort comme un chien fidèle,
Heureux, vil, et n'ayant des Dieux aucun souci !
Roi, j'en tombe d'accord. Mais s'il en est ainsi,
Crois-moi, ne songe plus à tenter une attaque
D'Ilios. Va soigner tes poiriers dans Ithaque.
Va revoir ton porcher Eumée et ton berger,
Et ton père, le vieux Laërte, en son verger.
Ne prive pas de toi la sage Pénélope !
Car Troie avec ses tours que la nue enveloppe
S'élèvera toujours vers le ciel radieux,
Si les héros sacrés sortis du sang des Dieux,
Lorsqu'autour d'eux la guerre a déchaîné sa rage,
Courbent vraiment leur tête, ainsi que sous l'orage
Se courbent les épis, espoir du moissonneur,
Et si vraiment Achille est un lâche, seigneur !
Crois-moi donc. Va revoir ton Ithaque stérile.

Il s'éloigne d'un pas rapide et va pour sortir; puis, reprenant la contenance et les allures d'une jeune fille, il revient vers Ulysse.

Mais pardon, j'oubliais ma quenouille.

Il prend la quenouille et sort lentement, tandis qu'Ulysse le suit des yeux avec une ardente curiosité.

SCÈNE VI.

ULYSSE, DIOMÈDE.

DIOMÈDE, entrant, à Ulysse.

Est-ce Achille ?

ULYSSE, comme frappé d'une inspiration soudaine.

C'est lui ! Le soleil sur sa chevelure d'or
Flamboyait. Dans ses yeux j'ai vu la mort d'Hector.
Oui, moi-même, — Ilios, tremble dans tes murailles ! —
Je romprai le filet aux invisibles mailles
Où le cruel Amour le tient captif. Alors
Tremble, ta gloire ancienne et tes espoirs sont morts !
Avec lui le divin héros sur les nefs noires
Amènera le chœur palpitant des Victoires,
Et leurs ailes battront dans le souffle du vent ;
L'Épouvante et l'Horreur sur son casque mouvant
Frissonneront, hurlant d'une voix inconnue,
Car Athènè, pareille à l'éclair de la nue
Qui de l'orage noir s'élance vif et prompt,
Volera, furieuse, au-dessus de son front ;
Et les Dardaniens sentiront leur désastre
Naître et grandir, lorsqu'ils verront, ainsi qu'un astre,
Dans le combat ardent, sombre et démesuré,
Ses armes resplendir sous le ciel azuré !

Ulysse et Diomède entrent dans la maison.

ACTE TROISIÈME

Même décor qu'aux actes précédents. — Au lever du rideau, Ulysse, assis et la tête appuyée sur sa main, semble suivre sa pensée.

SCENE PREMIÈRE.

ULYSSE, puis DIOMÈDE.

ULYSSE.

O divine Athènè, toi qui dissipes l'ombre,
Toi dont l'œil de hibou reluit dans la nuit sombre,
Grâce à toi, je vais rendre un héros, en effet,
A la clarté du jour !

A Diomède, qui entre.

 Diomède, as-tu fait
Venir Argyrte, avec sa trompette ?

DIOMÈDE.

 Moi-même
Je l'ai caché. Le lieu convient au stratagème.
Sur le rivage, près d'ici, baignés des flots,
Sont de grands rochers noirs, effroi des matelots,
Dont ils brisent souvent les nefs dans leurs mâchoires.
Leurs flancs sont déchirés par des cavernes noires
Où se plaint un écho répété mille fois,
Retentissant, et si sonore que nos voix,

Parmi ces rocs géants et convulsionnaires,
Roulaient avec le bruit affreux de cent tonnerres.
Certes, lorsqu'en ce lieu sinistre et souterrain
Argyrte embouchera la trompette d'airain,
On verra s'enfuir l'aigle ainsi que la colombe,
Et les morts pourront bien s'éveiller dans leur tombe !
Un chant accompagné par la lyre sera
Le signal; et sitôt qu'Argyrte l'entendra
Résonner ici, car cette caverne est proche,
Vite, le bruit affreux courra de roche en roche.
Mais, dis-moi, penses-tu qu'Achille, cette fois,
Se prenne à notre ruse ?

ULYSSE.

Oui. Lorsque cette voix
Horrible de l'airain, mille fois répétée,
Frappera de terreur son âme épouvantée, —
Car alors il craindra pour Deïdamia
Et pour ses jeunes sœurs, — lui que rien n'effraya,
Tu le verras paraître avec le front d'Achille,
Sous son déguisement à cette heure inutile,
Et nous écartant tous pour s'ouvrir un chemin,
Chercher fiévreusement une arme sous sa main.

Montrant une épée, placée sur la table.

Et c'est pourquoi, d'ailleurs, j'ai mis là cette épée.

DIOMÈDE.

Puisse-t-il donc, laissant sa parure usurpée,
Se relever héros, pour briser les genoux
Des Troïens abhorrés !

ULYSSE.

Mais on vient. Taisons-nous.

SCÈNE II.

ULYSSE, DIOMÈDE, LYCOMÈDE, ACHILLE, DEÏDAMIA,
THOÉ, ZEUXO, PERSÉIS.

<center>LYCOMÈDE, à Ulysse et à Diomède.</center>

Rois, nous aurions voulu que, laissant fuir les heures,
Il vous plût de rester en nos pauvres demeures ;
Mais, puisque nos désirs de vous garder sont vains,
Et puisque vous voulez nous quitter, ô divins !
Jusqu'à la vaste mer, pour voler aux victoires,
Vos hardis compagnons ont traîné les nefs noires ;
Et j'ai voulu moi-même embarquer sur ces nefs
Cent guerriers commandés par d'invincibles chefs,
Et, pour vous soutenir dans vos maux devant Troie,
Les présents que mon cœur vous destine avec joie.
On a dressé les mâts et placé les agrès :
Donc, vous pouvez, amis, nous quitter sans regrets,
Et chercher vers des cieux lointains d'autres étoiles,
Puisque le vent docile enfle vos blanches voiles,
Et vous pousse déjà vers l'orageuse mer.

<center>ULYSSE.</center>

O Roi, toujours l'instant de partir est amer.
Il nous eût été doux de demeurer tes hôtes
Et de rester longtemps dans tes demeures hautes !
Mais, outre que les chefs Achéens chaque jour
S'irritent, demandant aux Dieux notre retour,
La prudence aujourd'hui rend nos âmes ingrates.
Les Phrygiens, ô Roi, sont de hardis pirates ;
Peut-être qu'un vaisseau nous a suivis de loin,
Et, qui sait ? — la nuit sombre est un muet témoin ! —

Peut-être qu'il nous guette aux abords de cette île.
Ces Phrygiens ont l'âme impie et mercantile ;
Jadis ils attaquaient, en voleurs arrogants,
Les vaisseaux dispersés, jouet des ouragans ;
Mais à présent, glissant ainsi que des reptiles
Sur la mer, on les voit débarquer dans les îles.
Ils prennent pour butin ce qu'ils peuvent trouver.
Mais surtout, leur plus grand bonheur est d'enlever
Des vierges aux beaux fronts, dont ils font leurs captives.
Or, dès que ces bandits abordent sur nos rives,
Par bravade et fureur, déchirant l'air serein,
Ils embouchent sans peur leurs trompettes d'airain,
Dont le tumulte éclate avec un bruit sauvage.

ACHILLE, en proie à une vive émotion.

Ils oseraient, dis-tu, venir sur ce rivage,
Ces Phrygiens !

ULYSSE, à Achille.

Non. Car par des périls nouveaux
Nous leur imposerons d'assez rudes travaux
Pour qu'ils aient à veiller, laissant dormir les rames,
Sur leurs propres maisons et sur leurs propres femmes.
C'est pourquoi nous partons.

THOÉ.

Qu'un vent propice et doux
Guide vos nefs !

ZEUXO.

Que nul pressentiment jaloux
Ne trouble vos chers cœurs !

PERSÉIS.

Et qu'un Dieu même allége
Le vol éblouissant de vos voiles de neige !

DIOMÈDE.

Sans doute de tels vœux doivent nous protéger.
Mais l'ennui du départ nous sera plus léger,
O vierges, en quittant ce Roi qui nous honore,
Si l'une de vous prend la cithare sonore
Et nous dit quelque chant ailé, dont la douceur
Nous charme, et soit pour nous ce qu'est pour le chasseur
Fatigué, le ruisseau qui murmure et soupire !

LYCOMÈDE, à Achille.

Chante, mon Iphis, toi qu'Apollon même inspire !

ACHILLE.

Moi !

LYCOMÈDE.

Ta voix rafraîchit mon vieux cœur altéré.

ACHILLE.

Moi, seigneur !

DEÏDAMIA, bas à Achille.— D'une voix caressante.

Obéis.

ACHILLE, haut.

C'est bien. Je chanterai.

LYCOMÈDE, à Deïdamia.

Toi, Deïdamia, viens ici. Prends la lyre.

<p style="text-align:center">Tandis que tous se groupent autour d'Achille et de Deïdamia, Ulysse entraîne Diomède à l'écart et lui parle bas.</p>

ULYSSE, bas à Diomède.

Voici l'instant. Sitôt qu'Achille, en son délire,
S'enfuira, va, suis-le. Trouble son cœur sans frein !
Toi-même, attache-lui la tunique d'airain
Et le casque mouvant. Que la fureur guerrière
Le prenne, et que Thétis elle-même soit fière
De voir rougir le front menaçant de son fils !

DIOMÈDE, bas à Ulysse.

Ami, je le suivrai.

ULYSSE, haut à Achille.

Nous t'écoutons, Iphis.

ACHILLE, chantant.

Oh ! protége les nefs rapides,
Thétis, déesse au péplos bleu,
Qui dans l'azur des flots splendides
Réfléchis le soleil de feu !
Tous les Dieux, que le ciel effleure,
Désiraient ta belle demeure
De clairs saphirs et de coraux :
Tous, ils t'adressaient leur prière;
Mais toi, dans ton âme guerrière,
Tu leur préféras un héros !

On entend un bruit de trompettes d'abord confus et comme étouffé. Achille interrompt son chant et dit d'une voix déjà émue et inquiète.

Mais quel est donc ce bruit effrayant?

ULYSSE, rassurant Achille.

Chante encore.
Ce n'est rien. C'est la mer qui gourmande à l'aurore
Les blancs coursiers d'écume et les cruels typhons,
Et qui hurle d'horreur dans ses gouffres profonds.

ACHILLE, chantant.

Car le héros en sa démence
Est l'image du flot amer !
Pareil dans la mêlée immense
Aux fureurs de la vaste mer,
Il court, semblant avoir des ailes;
Et parmi les flèches mortelles
Riant à l'airain qui le mord,

Il va, la main de sang trempée,
Cherchant le baiser de l'épée
Et la caresse de la mort!

Le bruit de la trompette éclate rapproché et formidable. Tous les personnages, excepté Ulysse et Diomède, sont frappés d'étonnement ou d'épouvante. Achille, transporté de fureur, s'écrie :

Écoutez! Ce sont eux! Par quelque affreux prodige
Ils sont venus! Ce sont les Phrygiens, vous dis-je!
O Deïdamia! sur toi, sur vous, mes sœurs,
Ils oseraient porter leurs mains, ces ravisseurs!

A ce moment, Achille aperçoit l'épée placée sur la table et la saisit avec une âpre joie.

Une épée!

ULYSSE, feignant de vouloir retenir Achille.

A quoi bon ta fureur indocile,
Pauvre Iphis!

ACHILLE.

Laisse-moi passer. Je suis Achille!

Il écarte la main d'Ulysse, et sort en brandissant son épée. Diomède le suit.

SCÈNE III.

ULYSSE, LYCOMÈDE, DEÏDAMIA, THOÉ, ZEUXO, PERSÉIS.

ULYSSE, feignant l'étonnement.

Achille!

LYCOMÈDE, résolûment, à Ulysse.

Oui, c'est lui.

A Deïdamia.

Mais rassure-toi d'abord,
O mon enfant! Pour ces clairons sonnant la mort,

C'est là, je le devine, une ruse d'Ulysse.
Mais, quoique sa fureur lui serve de complice,
Achille, ton époux, vers les bords stygiens
N'envoie en cet instant nuls voleurs phrygiens ;
Car nul d'entre eux n'accourt vers mon seuil vénérable.

A Ulysse.

N'est-ce pas, Roi ?

Ulysse garde le silence.

Si j'ai d'un front impénétrable
Accueilli tes soupçons, dès le premier moment
Je connaissais Achille et son déguisement.
Mais un ordre divin, me faisant violence,
Me contraignait alors à garder le silence.
Car, voyant mes cheveux du poids des ans chargés,
Avant que les Troïens par Achille égorgés
Ne tombent dans la plaine, offerts aux loups voraces,
La déesse Thétis pour mêler nos deux races
Elle-même a quitté les flots mélodieux.

ULYSSE.

Ne nous opposons pas à ce que font les Dieux !

DEÏDAMIA, à Ulysse.

Roi, ton esprit en mille inventions fertile
Se réjouit. Enfin, tu le tiens. C'est Achille.
Oui, c'est bien lui. Voilà ton regard rayonnant,
Et tu dis : « Il ne peut m'échapper maintenant. »
Lorsqu'un homme te fait obstacle, tu l'abuses,
O Roi subtil, avec d'irréprochables ruses ;
Et, s'il le faut, tu sais mentir avec douceur
Même à des vieillards. Tel dans les bois le chasseur
Vient par l'étroit sentier resté dans sa mémoire
Et se glisse en rampant vers la caverne noire
Que le feuillage épais couvre d'un vert manteau,
Puis emporte en ses bras tremblants le louveteau.

Et frémit de plaisir en songeant que la mère
Hurlera tout à l'heure en sa douleur amère,
Tel tu te dis : « Ma proie est là. J'ai réussi.
Je l'emporterai. » Mais la louve était aussi
Dans l'antre ! Elle n'est pas endormie. Elle veille.
Tu n'éviteras pas sa prunelle vermeille.
Elle te guette. Vois ses yeux fixés sur toi.
Voilà tout, n'est-ce pas ? Tu veux Achille. O Roi
Très-subtil, viens donc, si tu t'en sens le courage,
L'ôter à mon amour, et le prendre à ma rage !

ULYSSE.

Le Destin nous terrasse, il est plus fort que nous.
Oui, Deïdamia, tu pleures ton époux
Et la haine frémit sur ta lèvre de rose;
Mais tu le céderas peut-être à quelque chose
De plus haut et de plus divin que ton amour !

Achille, en costume guerrier, couvert d'armes étincelantes, entre,
appuyé sur l'épaule de Diomède, et s'avance vers le Roi.

SCÈNE IV.

ULYSSE, LYCOMÈDE, DEIDAMIA, THOÉ, ZEUXO,
PERSÉIS, ACHILLE, DIOMÈDE.

ACHILLE, à Lycomède.

O mon père, je crois revoir l'éclat du jour
Pour la première fois, en sortant du mensonge,
Comme un captif qui sort du cachot, et se plonge
Avec ravissement dans l'air silencieux !
Je m'enchante à sentir frissonner sous les cieux
Mon aigrette, et je songe aux sanglantes aurores
En entendant le bruit de mes armes sonores.

DEÏDAMIA.

Hélas !

ACHILLE, allant à Deïdamia et la prenant dans ses bras.

Ne pleure pas, ma Deïdamia !
Car il ne peut mourir, l'amour qui nous lia,
Et tu vas avec toi garder plus que moi-même,
Puisque tes yeux verront le doux Néoptolème,
Cependant que j'égare au loin mes pas errants.
Conserve en toi mon souffle et ma pensée, et prends
Mon âme, à ce moment suprême où je t'embrasse !

LYCOMÈDE, à Achille.

Sois digne de ta mère, et digne de ma race !
Car je ne puis, vieillard dont s'éteignent les jours,
Porter dans Ilios environné de tours
Le carnage et le choc horrible des armures,
Avec les Achéens aux belles chevelures !

ACHILLE.

Moi, j'irai ! Car en moi, ton fils jeune et vainqueur,
Revivront ta jeunesse intrépide et ton cœur !
Roi, lorsque tu parais, blanchi, devant ces portes,
Tous s'inclinent devant le sceptre que tu portes ;
Tout ce que je ferai, c'est toi qui le feras :
Ta force redoutée animera mon bras,
Et ceux qui me verront, si ton souvenir m'aide
Au combat, diront : « C'est un autre Lycomède ! »
Car l'amour du péril, âpre et délicieux,
La bravoure qui fait briller mes sombres yeux
Et l'orgueil inflexible et fier que je savoure
En moi, c'est ton orgueil, père, et c'est ta bravoure !

A Ulysse et à Diomède.

Et maintenant, déjà s'enflant et se levant,
Nos voiles doucement frémissent dans le vent ;

L'air est pur, je me sens plein d'un espoir céleste !
O mes amis, partons.

DEÏDAMIA, s'attachant aux pas d'Achille.

Non, je ne veux pas. Reste.
Ce que tu vas chercher là-bas, c'est le trépas !
Je garde mon trésor. Je ne te donne pas
Au carnage, qui souffle avec sa froide haleine.
Que nous font les amours de cette fauve Hélène ?
Que nous importe si Pâris, folle d'amour,
L'emporta, cependant qu'à la chute du jour,
La petite Hermione, avec des cris sauvages,
En se tordant les mains courait sur les rivages ?
Un Atride n'a pas su conserver son bien
Dans sa demeure? moi, je veux garder le mien.
Que cette Hélène fasse un brasier de l'Asie !
Et que la haine, au lieu d'un souffle d'ambroisie,
S'exhale de sa bouche et de ses blonds cheveux !
Que tous la suivent! moi, j'y consens. Je ne veux
Lui disputer qu'Achille et que Néoptolème.
Tu ne partiras pas. Je ne veux pas. Je t'aime !

ACHILLE.

Ma mère, dont l'encens blanchit les purs autels,
Me l'a dit : seul parmi tous les hommes mortels
Qui servent de jouet aux Parques obstinées,
J'ai le droit de choisir entre deux destinées.
Oui, si je vais à Troie, où le deuil effrayant
S'apprête, je mourrai tout jeune, mais ayant
Fait de nombreux travaux ; jusqu'à l'heure dernière
Conducteur de chevaux à la blonde crinière,
Ayant pris et conquis de mon bras souverain
De l'argent et de l'or et des trépieds d'airain.
Je mourrai comme il sied à des Rois que nous sommes,
Faisant voler mon nom sur les bouches des hommes,
Et n'ayant plus en moi rien à purifier ;

Car cette Hélène à qui je veux sacrifier
La vie, avec raison tant chérie et vantée,
Ce sont les Dieux, et c'est la patrie insultée !
Et mon renom splendide et pur de tout affront
Servira de parure éternelle à ton front ;
Les chanteurs, dont le cœur répugne aux choses viles,
Chanteront mes combats merveilleux dans les villes ;
Et quand tu passeras, la fierté sur le front
Et l'orgueil dans les yeux, les laboureurs diront
En promenant le soc dans la terre fertile :
« Voilà celle qui fut la compagne d'Achille ! »
Je puis aussi, les Dieux l'ont permis, vieillir dans
Un palais, content, vil, infâme, accablé d'ans,
Accessible à la peur hideuse qui nous dompte,
Puis mourir enfin, plein de vieillesse et de honte ;
Et quand ton fils pourra soulever de sa main
Le sceptre d'or, s'il passe un jour dans un chemin,
Tous les hommes, qu'il veuille ou non remplir sa tâche,
Diront : « Voilà le fils de ce roi qui fut lâche ! »
Et les vierges enfants aux rires querelleurs
Qui vont d'un pas léger sur les coteaux en fleurs,
Et dont le front est gai comme un matin de fête,
Avec un dur mépris détourneront la tête.

DEÏDAMIA.

Vois, ami, je t'écoute et ma lèvre sourit,
Car ton souffle est entré vivant dans mon esprit.
Va combattre et mourir ! Cette route est la tienne.
Les fils des Dieux n'ont plus rien qui leur appartienne,
Et, prêts à succomber dans leur jeune saison,
Ils n'ont pas de famille et n'ont pas de maison.
Prenant leurs jours, ainsi qu'une amante jalouse,
La Patrie au divin sourire est leur épouse.
La gloire est le seul bien de quiconque est né roi,
Car celui-là se doit à tous, et c'est pourquoi,

Afin qu'à son aspect la vertu se devine,
La lame de l'Épée, en sa forme divine,
Est pareille à la feuille austère du laurier.
Suis les chefs, ma chère âme, au combat meurtrier !
Et c'est assez pour moi, puisque tu m'as nommée
Ta Deïdamia chérie et bien-aimée,
D'avoir pu te donner, hélas ! pendant un jour
Ce cœur, qui restera brûlé de ton amour ;
Car Deïdamia, ta compagne, fût-elle
Oubliée, a marché dans ta route immortelle !

ACHILLE, enveloppant Deïdamia d'un regard suprême et tutélaire.

O Dieux ! gardez ici tout ce qui me fut cher !
Ce pur sang de mon sang ! cette chair de ma chair !
Et du haut de la nue éclatante et profonde
Protégez ce front d'or et cette tête blonde !
Secourez-les !

DEÏDAMIA, tendant les bras vers Achille.

 Adieu, mon maître ! Adieu, mon roi !
Mon âme ! toi qui fus mon Achille ! Vers toi
S'envoleront mes cris de douleur et de joie !
Tu m'avais prise, fier chasseur, comme une proie
Qui sent la mort sereine entrer dans son œil bleu,
Et je garde en mon cœur la brûlure et le feu
Vivant de ton amour, qui fut mon seul délice.
Va ! je t'aime, et je suis heureuse.

ACHILLE, avec un effort suprême.

Viens, Ulysse !

Ulysse et Diomède entraînent Achille, tandis que les Princesses
s'empressent autour de Deïdamia.

LA PERLE

THÉATRE ITALIEN, 17 MAI 1877

LES ACTEURS

Cléopâtre. Mlle Rousseil.
Antoine. M. Dupont-Vernon.
Charmion. Mlle Martin.

La scène est à Alexandrie, dans le palais des Ptolémées, en l'an 40 avant Jésus-Christ.

LA PERLE

Le théâtre représente une chambre carrée, recevant le jour par le reflet de la cour ensoleillée. — Au fond, une porte ornée de deux colonnettes, sur laquelle tombe une tapisserie à personnages. — A droite et à gauche, des baies fermées par des nattes peintes de couleurs variées. — Les parois de la chambre, de couleur lilas tendre, sont divisées en panneaux par des colonnettes très-riches, peintes sur le mur. — Dans les panneaux, des ornements, des gerbes de fleurs, des figures d'oiseaux, des damiers de couleurs contrastées, des scènes de la vie intime, coupées de bandes verticales peintes en blanc et couvertes d'hiéroglyphes de toutes couleurs. Dans un coin, à droite, un petit dieu de bronze sur un piédestal de granit rouge, devant lequel est placé un grand vase d'argile peinte, porté sur un trépied de bois, et rempli de fleurs de lotus. — Fauteuil en bois doré, rechampi de rouge, aux pieds bleus, aux bras figurés par des lions, recouvert d'un épais coussin à fond pourpre et quadrillé de noir, dont le bout déborde en volute par-dessus le dossier. — Tabouret de cèdre, à pieds d'animaux peints en bleu. — Au fond, à gauche, sur une table de bronze à trois pieds, un lécythos de verre phénicien, et une large coupe d'or.

SCÈN PREMIÈRE.

CLÉOPATRE, CHARMION.

CHARMION.

Oui, ma reine, un courrier venu de Sicyone
Cause là-bas avec le noble empereur.

CLÉOPATRE, irritée et inquiète.

Donne-
Moi le coup de la mort. — Oui, je sens le danger;

C'est le malheur qui vient avec ce messager.
Mais Antoine, dis-moi, quel est son attitude?

CHARMION.

Il semblait frémissant et plein d'inquiétude.

CLÉOPATRE.

Hélas! — rappelle-toi bien tout, ma Charmion.

CHARMION.

Un éclair flamboyait dans ses yeux de lion, —

CLÉOPATRE.

Il est proche, l'instant fatal que je redoute!

CHARMION.

Et le sang furieux gonflait sa lèvre.

CLÉOPATRE.

 Écoute,
Va le trouver. S'il est en proie à son ennui,
Si tu vois sur son front la tristesse, dis-lui
Que je danse; mais s'il est gai, dis-lui bien vite
Que je meurs.

CHARMION.

 Vous cherchez les maux que nul n'évite.
Pourquoi le tourmenter ainsi?

CLÉOPATRE.

 Va, je sais bien
Ce qu'est leur faible amour, et tu n'y comprends rien.

CHARMION.

Antoine vient.

CLÉOPATRE.

 Je vais donc voir s'il me résiste,
Lui!

SCÈNE II.

CLÉOPATRE, CHARMION, ANTOINE.

ANTOINE.

Ma reine...

CLÉOPATRE.

Seigneur, je suis malade et triste.

ANTOINE.

J'ai pris avec douleur la résolution
De partir. Le devoir commande.

CLÉOPATRE.

Charmion,
Aide-moi, je te prie, à sortir. Je succombe.

ANTOINE.

Quoi! ma reine, des pleurs dans ces yeux de colombe!
Ah! laisse-moi calmer ta peine et ton effroi.
Donne-moi cette main.

CLÉOPATRE, languissante.

Non, reste loin de moi.

ANTOINE.

Qu'as-tu donc?

Charmion sort.

SCÈNE III.

CLÉOPATRE, ANTOINE.

CLÉOPATRE, fiévreusement.

Cléopâtre est-elle injuriée
Dans leurs lettres? Que dit la femme mariée?

Tu peux partir. Va-t'en comme un époux soumis.
Je voudrais que jamais elle ne t'eût permis
De venir. Après tout, qu'emportes-tu ? Ma vie !
Ce n'est rien. Va trouver ta Romaine.

<center>ANTOINE, gravement.</center>

 Fulvie
Est morte.

<center>CLÉOPATRE.</center>

 Que dis-tu ? Non. Est-ce qu'elle peut
Mourir ! Si ton visage à cette heure s'émeut,
C'est pour quelque chagrin léger qu'un souffle emporte !
Pour Cléopâtre, pour un rien.

<center>ANTOINE.</center>

 Fulvie est morte.

<center>CLÉOPATRE.</center>

Et tes yeux sont plus secs que le sable vermeil
De nos déserts, brûlé par le fauve soleil !
Ainsi ma mort sera pour toi ce qu'est la sienne.
Tu diras : « Ce n'est rien. La noire Égyptienne
Est morte. » Voilà tout. Nous aurons eu nos parts
De ton amour !

<center>ANTOINE.</center>

 Ma reine...

<center>CLÉOPATRE.</center>

 Adieu, puisque tu pars.

<center>ANTOINE.</center>

Écoute-moi. Laissons tout reproche vulgaire.
Si je veux éveiller les clairons de la Guerre,
C'est pour toi. Qu'elle hurle à présent sur son char !
Vois, Fulvie et mon frère ont combattu César :
Penses-tu qu'il remette au fourreau son épée ?
Puis à chaque moment grandit Sextus Pompée ;

Déjà le voilà près de Rome. On voit, hélas!
Ces pirates cruels, Ménécrate et Ménas,
Ensanglanter la mer qui sous leurs vaisseaux ploie.
Si l'on doit partager le monde, cette proie,
J'y veux tailler, du sud jusqu'au septentrion,
Des royaumes pour nous et pour Césarion,
Et pour nos fils en qui revit ton front céleste,
Ptolémée et le doux Alexandre.

CLÉOPATRE.

Non, reste.
Rome te reprendrait pour toujours, ô mon roi!

ANTOINE.

Crois-tu qu'elle pourrait me garder loin de toi?
Si je te quitte un jour, toi que j'aime et qui m'aimes,
C'est pour te rapporter bientôt vingt diadèmes.

CLÉOPATRE.

Eh bien, puisqu'il le faut, adieu, presse ton pas.
Va-t'en d'un cœur léger! Ne te retourne pas
Quand je maudis le sort pour ce qu'il me dérobe,
Car je te retiendrais par un pan de ta robe.
Je ne veux plus te voir, ami, qu'à ton retour.

ANTOINE.

Non. Au départ ma lèvre en feu, pâle d'amour,
Veut baiser cette main qui tient les sceptres. Cesse
Tes rigueurs, mon Isis, ô puissante déesse,
Et laisse-moi puiser la vie à ton œil noir.

CLÉOPATRE.

Mon cœur se brise. Antoine, adieu.

ANTOINE.

Non. Au revoir.

Antoine sort.

SCÈNE IV.

CLÉOPATRE.

Il partirait! Et moi? Moi, je resterais seule
Dans cette affreuse Égypte au sombre front d'aïeule,
Où partout nous entoure, ainsi qu'un vaste mur,
Le ciel farouche, fait d'un implacable azur ;
Où d'un air inquiet, ainsi que des molosses,
Veillent d'horribles Dieux et de hideux colosses ;
Où les vivants sont pleins de deuil et de remords
Et se plaignent tout bas à l'oreille des morts;
Où les globes ailés, les serpents, les balances
Ne parlent que de morts aux éternels silences;
Où comme en une tombe au couvercle brûlant
Brille l'œil du soleil, toujours rouge et sanglant !
Ah! sans doute avec lui j'aimais l'Égypte noire,
Mieux que la Grèce amie où sont les Dieux d'ivoire
Et les myrtes fleuris et les ruisseaux d'argent !
Mais quoi donc! je verrais son départ outrageant!
Je resterais, moi qui l'adore, abandonnée!
Et cependant à Rome, en moins d'une journée,
Octave et Lépidus, ces cœurs bas et rampants,
Auraient bientôt fait rire Antoine à mes dépens;
Ils sauraient l'enchaîner au gré de leur envie,
Et César lui dirait : « J'ai ma sœur Octavie ! »
J'aurais une rivale encor ! moi dont les fils
Règnent, moi que la terre admire comme Isis,
Et nomme, sous l'éclair que mon regard lui jette,
Délices du soleil et déesse Évergète !
Je ne veux pas. Avant que ce sort odieux
Accable mon amour, je serai morte. O Dieux

De jaspe, qui rêvez, sinistres, sur des trônes !
Célestes éperviers, dont les prunelles jaunes
Ont brûlé mon visage avec leurs flammes d'or,
Je vous adjure ! Et toi, reine, déesse Hâthor
Qui, sans avoir pitié de nos angoisses vaines,
Fais courir le désir déchirant dans nos veines,
Et toi, Phtha, dieu du feu, brûlez, dévorez-moi ;
Mais pour qu'il reste, lui mon héros, lui mon roi,
Mettez la volupté vivante en ma ceinture,
Et changez, s'il le faut, l'ordre de la nature !
Oui, faites un miracle, et que lui, l'empereur
Reste. Puis, s'il le faut, que vouée à l'horreur
De supplier, vaincue et seule, je succombe !
Que, vivante, je sois murée en une tombe,
Et que là je caresse, en mon fatal dessein,
Quelque agile serpent qui me morde le sein !
Mais, ô Dieux, laissez-moi le divin fils d'Hercule !
Dieux terribles, ayez pitié de moi, que brûle
De ses traits furieux l'arc enflammé du jour,
Et qui pâlis de rage et qui me meurs d'amour !

Avec une sorte d'extase.

Mais quel rayon subtil frémit dans ma pensée ?
Tout mon être tressaille.

Comme frappée d'une commotion soudaine.

Oui, tu m'as exaucée,
Hâthor, qui m'écoutais dans le bleu firmament !
Je mourrai, mais tu vas me rendre mon amant.

Entre Charmion.

SCÈNE V.

CLÉOPATRE, CHARMION.

CLÉOPATRE.

Ah ! c'est toi.

A part.

Charmion, le seul être qui m'aime !

Haut.

Va dire à l'empereur... Mais non, j'y vais moi-même.
Tu ne saurais pas bien lui parler. Reste ici.

SCÈNE VI.

CHARMION.

Elle regarde Cléopâtre qui s'éloigne.

Et pourtant je l'ai vue aimer César ainsi.

Revenant sur le devant de la scène.

Cette reine pareille à l'aurore, et plus brave
Qu'un héros, aime et souffre aussi bien qu'une esclave.
Ayez donc, pour voler jusques aux cieux profonds,
Des chars d'argent et des quadriges de griffons ;
Ayez des perles dont les lueurs sont divines,
Des robes du pays de Sérique, si fines
Qu'elles passeraient dans l'anneau de votre doigt,
Et des pourpres trois fois teintes, ainsi que doit
En posséder Isis ; buvez dans une coupe
Où Myron et Lysippe ont fait vivre le groupe
Des Nymphes ; que les cieux vous regardent marcher,

Pour qu'ensuite l'enfant Éros, le fol archer,
Vous prenne sans façon dans sa nasse dorée,
Tout aussi bien qu'il fait de nous !

<small>Entre Antoine en armure, ayant à son bras Cléopâtre.</small>

SCÈNE VII.

CHARMION, ANTOINE, CLÉOPATRE.

<small>ANTOINE.</small>

 Reine adorée,
Que ne puis-je avec toi demeurer, fût-ce au prix
De ma vie !

<small>CLÉOPATRE.</small>

 Eh bien !...

<small>ANTOINE.</small>

 Mais j'encourrais ton mépris
Si je calmais le fier désir qui m'aiguillonne.
Reine, tu m'as aimé baisé par la Bellone
Vengeresse, couvert de poussière et de sang,
Vainqueur, ayant le casque au front, l'épée au flanc ;
Et si je rêvais, comme un berger de Sicile,
Tu me reprocherais d'avoir été docile,
Car le sang tout fumant sied au bras meurtrier
Du soldat, comme au front du chanteur le laurier.
Quittons-nous donc.

<small>CLÉOPATRE.</small>

 Eh bien ! non. S'il faut que tu partes,
Je te suis. Nous irons vaincre à nous deux les Parthes.
A tes côtés, sans craindre Octave ton rival,
Je marcherai, pressant du genou mon cheval,

Et j'aurai sur mon front, comme Penthésilée,
Le vol éblouissant d'une Chimère ailée!

<p style="text-align:center">ANTOINE.</p>

En cette guerre, proie offerte au noir danger,
Il nous faudra dormir dans les rochers, manger
Des racines parfois, et boire l'eau saumâtre
Des lacs. Ce n'est pas là ta place, Cléopâtre,
Ma bien-aimée!

<p style="text-align:center">CLÉOPATRE.</p>

 Ainsi, je ne suis bonne à rien,
Qu'à porter, demi-nue, un voile aérien!
Mais toi, déjà choisi par le combat vorace,
Te voilà rayonnant dans ta rude cuirasse
Que presseraient en vain mes bras martyrisés,
Et sans honte opposant du fer à mes baisers.
Tu sembles Mars lui-même, enflant de son haleine
Des clairons, et poussant les guerriers dans la plaine
Vers la mêlée affreuse et vers les durs assauts,
Ou faisant s'envoler de rapides vaisseaux
Loin du tiède rivage où la vague déferle!

<p style="text-align:center">ANTOINE, amoureusement.</p>

Et Mars chérit Vénus!

CLÉOPATRE, frappée tout à coup par l'éclat d'une perle énorme qu'Antoine porte sur son armure et qu'elle n'a pas encore vue.

 Mais quelle est cette perle
Que je vois briller sur ton armure, et qui luit
Comme Phœbé parmi les astres de la nuit?
Rien qu'à voir sa blancheur mon regard s'extasie.

<p style="text-align:center">ANTOINE.</p>

Elle est belle, en effet. Aucun roi de l'Asie
Ne peut la payer; pour l'éclat et la grosseur,
On chercherait en vain dans le monde sa sœur.

Pourtant si je suis sûr qu'une telle merveille
Restera sans rivale et n'a pas sa pareille,
Et qu'avec son éclat frissonnant et riant
On pourrait acheter les trônes d'Orient,
Ce n'est pas pour si peu de chose que j'attache
Un prix inestimable à sa splendeur sans tache.

CLÉOPATRE, avec curiosité.

Quel est donc ce joyau divin?

ANTOINE.

Quand mon aïeul
Bacchus alla jadis conquérir l'Inde, seul
Guerrier, mais au bruit des cymbales effrénées
Emmenant un troupeau de femmes forcenées
Qui, chantant les raisins, livraient aux vents plaintifs
Leurs chevelures d'or ceintes de serpents vifs,
La déesse du Gange aux flots bleus, amoureuse
Du dieu, lui fit présent de cette perle heureuse,
Talisman qui soumet les flots mélodieux,
Et qui fait obéir la Victoire et les Dieux
Et la tempête, en vain dans les cieux révoltée.

CLÉOPATRE, à part.

Qu'entends-je!

ANTOINE.

Depuis lors elle est toujours restée
Dans la famille des Antoine. Mes aïeux
Par elle ont toujours vu leurs bras victorieux,
Et son charme inconnu, sur tout ce qui respire
Nous a fait obtenir la victoire et l'empire.
Si quelqu'un me la peut dérober, le destin
Lui promet l'Italie et le monde latin.
Bien plus, je serais son esclave. Il serait maître
De ma volonté, de mon cœur, de tout mon être.

CLÉOPATRE.

En vérité! De tout ton être!

ANTOINE.

Oui, reine.

CLÉOPATRE.

Mais
Qui le peut?

ANTOINE.

Qui prendra, si je ne le permets,
Cette perle qui vaut l'empire de la terre?

CLÉOPATRE.

Un homme peut aller dans les bois de Cythère;
Là, surprendre Vénus près d'un ruisseau dormant,
Et dérober à sa ceinture un diamant
De flamme, ou le rubis sanglant, ou la sardoine, —

ANTOINE.

Mais qui peut arracher sur l'armure d'Antoine,
Cette perle qui semble un astre du ciel bleu?

CLÉOPATRE.

Certes. Pour te la prendre il faut, que sais-je? un dieu!

ANTOINE.

Si donc un dieu prétend l'avoir, qu'il me la vole!
Des hommes ont parfois tenté ce coup frivole;
Mais moi, jusqu'à présent, j'ai tué les voleurs.

CLÉOPATRE, à part.

O Reine secourable, Hàthor, qui vois mes pleurs,
Viens, Déesse, il est temps que ton œil me regarde!

Haut à Antoine.

C'est bien, cher seigneur. Puisqu'il en est ainsi, garde
Ta perle. Je ne la veux plus.

ANTOINE, surpris.

Tu la voulais?

CLÉOPATRE.

Non pas. Que sais-je? Elle eût dans un de mes palais
Brillé comme un soleil, qui de la nuit fatale
Sort, en baignant les cieux d'une clarté d'opale,
Ou peut-être l'aurais-je attachée à mon doigt!
Mais je ne la veux plus, à présent qu'elle doit
Soumettre l'Italie et le Parthe barbare.
Car plus que toi je suis de ton bonheur avare.
Mais seulement, soumise, et mes yeux sur les tiens,
Laisse-moi la tenir et la caresser.

ANTOINE, détachant la perle de son armure et la donnant à Cléopâtre.

Tiens.

CLÉOPATRE, admirant la perle, qu'elle tient dans sa main.

Qu'elle est belle! De sa blancheur suave éprise,
Une lueur frémit dans sa neige et l'irise,
Et, tremblante, se mêle à des reflets d'azur.
Perle céleste! Elle a raison de briller sur
L'armure d'un héros qui jamais ne recule!

A Charmion.

Toi, verse à l'empereur dans la coupe d'Hercule
Un vin clair!

Charmion remplit la coupe et la donne à Cléopâtre, puis elle sort.

SCÈNE VIII.

ANTOINE, CLÉOPATRE.

CLÉOPATRE.

Tu ne m'as jamais quittée encor
Sans vider jusqu'au fond cette coupe aux flancs d'or,

En invoquant pour moi, devant ton sort ccurbée,
Tes Dieux latins!

CLÉOPATRE, laissant tomber la perle dans la coupe pleine de vin.

 Ah! la perle est tombée
Dans la coupe! Elle en fait jaillir des diamants.

ANTOINE.

Eh bien! il faut la prendre avec tes doigts charmants.

CLÉOPATRE.

Oui.

ANTOINE.

Prends la perle!

CLÉOPATRE.

 Son reflet qui tremble, attire
La clarté. M'aimes-tu?

ANTOINE.

 Sans doute. Mais retire
La perle!

CLÉOPATRE.

Oui. Béni soit l'instant cher qui mêla
Nos destins!

ANTOINE.

Mais la perle enfin, retire-la!

CLÉOPATRE, avec un feu sombre dans les yeux.

Il n'est plus temps. Ce vin pourpré comme l'aurore,
Qui vient de la Libye, est de flamme; il dévore,
Brûle tout, et dissout les perles, où le jour
A mis ses purs rayons. Tel l'implacable amour,
Lorsqu'il s'y précipite avec son flot farouche,
Anéantit et brûle en nous tout ce qu'il touche.

ANTOINE, comme égaré.

Quel nuage soudain passe devant mes yeux?
Un trouble me saisit, triste et délicieux;
Je songe, et comme si j'avais bu l'onde noire
Du Léthé, vers la nuit je sens fuir ma mémoire.

CLÉOPATRE, avec une sauvage amertume.

Pour moi, j'avais dans l'âme ainsi qu'un firmament
Plein d'astres, et l'orgueil fier du commandement,
Des voluptés, des vols d'espérances ailées,
Des chimères ; l'amour les a toutes brûlées!
Maintenant, sous le ciel de ma chute ébloui,
Il ne reste plus rien en moi qui ne soit lui !

Élevant la coupe.

Antoine, à nos amours!

Buvant.

Vois, je mêle à mes veines
Ta perle. Maintenant, fuyez, ô craintes vaines!
Que m'importe si la Victoire devant nous
Glisse et tombe, les reins brisés, sur ses genoux,
Ainsi qu'une cavale effrayée et fourbue ;
On ne me prendra pas ton âme, je l'ai bue!
Oui, j'ai bu ton ardeur, ta bravoure, ta foi,
Ton invincible orgueil qui fait honte à l'effroi,
Ton âme enfin, livrée à mon désir avide!
Tu m'appartiens.

ANTOINE.

Oui, mais la coupe n'est pas vide !

Par un mouvement soudain, il arrache la coupe des mains de Cléopâtre.

CLÉOPATRE.

Oh!

ANTOINE, élevant la coupe.

Cléopâtre, à nos amours !
Il boit.

Plus de souci,
Car si je t'appartiens, tu m'appartiens aussi.

CLÉOPATRE, à part.

Dieux ! le passé lointain, comme une blanche étoile,
S'évanouit. Je sens mon regard qui se voile ;
J'ai le cœur inondé de joie, et je me meurs.

ANTOINE.

A présent, défiant le monde et ses rumeurs,
Aimons-nous ! Comme au sein des profondes vallées
S'embrassent follement deux rivières mêlées,
Étant deux, nous serons un seul. Que nous songions
Aux combats, tu sauras mener tes légions
Au carnage, dans la mêlée affreuse et noire
Et caresser le sein meurtri de la Victoire ;
Et dans la belle Asie ou sur les bords du Nil
Subir la faim, la soif, la misère, l'exil.
Mais si tu fuis, laissant incomplète la tâche, —

CLÉOPATRE.

Eh bien ?

ANTOINE.

Moi, sur tes pas je fuirai comme un lâche !

CLÉOPATRE.

Que dis-tu ? Toi le chef suprême, le vainqueur !
Toi le noble Antoine !

ANTOINE.

Oui, nous n'aurons qu'un seul cœur !
Ou soldat, tout sanglant sur son cheval numide,
Faisant voler la mort, ou bien femme timide,

Nous serons ce que tu voudras! mais tous les deux!
Dût s'accomplir mon rêve, oui, ce rêve hideux
Qui me fait voir la mer hurlant sous la poursuite
D'Octave triomphant, et nos voiles en fuite!

<center>CLÉOPATRE.</center>

Non! Le sort est pour nous. Je suis forte, ô mon roi!
Mon héros!

<center>ANTOINE, extasié.</center>

Meure donc tout ce qui n'est pas toi!
Ta bouche, cette rose amoureuse qui tremble,
Ravit mes yeux. Ensemble, ah! dis, toujours ensemble,
Vivons, régnons. Le cher parfum de tes cheveux
M'enveloppe. Sois ma guerrière si tu veux,
Et laissant pour un jour notre chère inertie,
Vainqueurs de la Médie et de la Cilicie,
Triomphons; puis ici, plus tard, couple indulgent,
Parlons aux rois du haut d'un tribunal d'argent!
Ou, si tu l'aimes mieux, que chaque jour se noie
Dans les fêtes; buvons la pourpre de la joie,
Et, comme les doux fruits savoureux d'un verger,
Cueillons sans fin les jours!

<center>## SCÈNE IX.

ANTOINE, CLÉOPATRE, CHARMION.

CHARMION, entrant.</center>

Seigneur, un messager
D'Octave, pour te voir, arrive en toute hâte.
Il est là.

<center>ANTOINE.</center>

Maudit soit l'importun qui me gâte
Ce bel instant!

CHARMION.

César, dit-il, est irrité,
Et réclame ton prompt retour.

ANTOINE, en proie à une soudaine colère.

En vérité !
Que ce messager-là cherche d'autres auberges
Que nos palais. Ou bien, qu'il soit battu de verges.

CLÉOPATRE, hypocritement.

Le pauvre homme ! C'est trop de cruauté. Battu
De verges !

ANTOINE.

Eh bien ! qu'on le chasse.

CLÉOPATRE.

Y penses-tu ?
Sachons du moins son nom.

ANTOINE.

Pourquoi faire ? On le nomme :
Trop tard !

CLÉOPATRE.

Un tel éclat, c'est la brouille avec Rome !

ANTOINE, impassible.

Va, Charmion.

Charmion sort.

SCÈNE X.

ANTOINE, CLÉOPATRE.

ANTOINE.

Qu'importe Octave ? Tout est bien
Puisque j'ai Cléopâtre, et le reste n'est rien !
Oublions. Ravis-moi. Parle !

CLÉOPATRE.

Que puis-je dire,
Quand ce que tu veux, tout mon être le désire!
Pourtant je parlerai, cher seigneur, si ma voix
Te plaît.

ANTOINE.

Quand je te vis pour la première fois,
C'était sur le Cydnus. Le flot semblait sourire.
Tu voguais, étonnant les cieux, sur un navire
Dont la poupe était d'or; le radieux soleil
Sur ses voiles de pourpre étincelait vermeil;
Les avirons étaient d'argent, et pleins de joie
Tremblaient et frissonnaient les cordages de soie.
Toi, couchée à demi sous un pavillon d'or,
Et portant les habits de Vénus, mais encor
Plus belle que Vénus, et gardant une pose
Divine, tu brillais dans tes voiles de rose!
Tu montrais un lien de fleurs pour bracelet;
L'air était embaumé des parfums qu'on brûlait
Sur ton vaisseau. Le peuple et moi, nous t'adorâmes.
Des lyres par leurs chants guidaient le vol des rames,
Et les flûtes mêlaient leurs voix à ce concert.
Tout le troupeau charmant qui t'adore et te sert,
Nymphes, Divinités, Grâces aux fiers visages,
Néréides, faisaient obéir les cordages,
Ou de leurs belles mains tenaient le gouvernail,
Et de petits Amours agitaient l'éventail,
Afin de rafraîchir la reine de Cythère,
Vénus, l'enchantement et l'orgueil de la terre!

CLÉOPATRE.

Puis Vénus amusa par un festin le dieu
Bacchus; il savoura les vins d'or et de feu,
Et les rires alors voltigeaient sur sa bouche,

Car, ce jour-là du moins, le conquérant farouche
Était dompté.

<center>ANTOINE.</center>

Je veux retrouver ma Vénus !
Oui, celle que mes yeux virent sur le Cydnus,
Et qui, dans une étrange et formidable fête,
Me nomma son vainqueur.

<small>Charmion entre et parle bas à Cléopâtre.</small>

<center>## SCÈNE XI.

ANTOINE, CLÉOPATRE, CHARMION.

CLÉOPATRE.</center>

Eh bien ! la table est prête,
Ami, pour un festin pareil à celui-là !
Dans la salle où mon fier caprice amoncela
De hauts entassements de colonnes et d'arches,
Des escaliers, formés par des milliers de marches
De porphyre et de jaspe, où les colosses noirs
S'irisent, réfléchis comme par des miroirs ;
Des griffons d'or, des sphinx dont l'œil médite et souffre, —
Voyant en haut s'ouvrir le ciel bleu comme un gouffre,
Nous aurons tout à coup les éblouissements
De plus de feux que n'ont d'astres les firmaments !
Servis par des enfants d'Asie et par des reines,
Nous mangerons les paons et la chair des murènes,
Les sangliers rôtis et pleins d'oiseaux vivants ;
Nous aurons des bouffons alertes et savants,
Et, buvant le Massique aux divines brûlures,
Nous essuierons nos mains avec des chevelures.
Des danseuses, en leur délire agile et prompt,
Poseront en passant leurs lèvres sur ton front ;

Le tympanon railleur, la sambuque, le sistre
Empliront de leur bruit la nuit bleue et sinistre ;
Comme sur le Cydnus, je parerai mes bras
Avec des bracelets de roses ; tu verras
Celle dont la prunelle en ton regard se plonge,
Attentive, épiant ton désir, comme en songe,
Et nous rirons, pareils aux Dieux olympiens,
Car je suis ton esclave et ta maîtresse.

ANTOINE, fasciné, embrassant amoureusement Cléopâtre, et l'entraînant.

Viens !

SCÈNE XII.

CHARMION, au public.

Voilà comment on perd les trônes. Une femme
Vient, et change le sort de Rome et de Pergame.
Et celui qui, faisant frémir les ailerons
Des Victoires, enflait jadis les durs clairons,
Est pareil au tremblant agneau que mène un pâtre.
Mais au prix de tenir en ses bras Cléopâtre,
Qui ne voudrait tomber d'une telle hauteur ?
Dites ! — Et pardonnez les fautes de l'auteur.

NOTE

SUR QUELQUES-UNS DES COSTUMES

Les peintres modernes ont trouvé des merveilles pour costumer nos comédies, et il faudrait de longues pages rien que pour décrire les habits imaginés pour les personnages des pièces qui composent ce volume. Mais je noterai seulement ici les indications indispensables aux comédiens qui les jouent en province. C'est ainsi que je ne parlerai ni du *Cousin du Roi,* dont les costumes purement historiques se trouvent partout, ni de ceux que le peintre Hippolyte Ballue avait dessinés avec une incroyable verve pour *Le Feuilleton d'Aristophane;* car une Revue ne saurait être jouée après l'année qui l'a vue naître. Ce maître, mort si jeune, avait un don d'allégorie et de symbolisme qu'on n'a pas retrouvé après lui, . et, pour donner à des objets inanimés la forme humaine, il avait un secret qui est perdu. Toutes ses aquarelles du *Feuilleton d'Aristophane* étaient d'une ingéniosité rare ; le costume du *Palais de Cristal,* composé de draps d'argent, d'étoffes de verre transparentes, de ceintures, de parures, de colliers, de pendeloques et de diadèmes en strass et en cristal taillé, jetant leurs feux sur les bras, sur les épaules et sur la blonde chevelure poudrée d'ar-

gent de la comédienne, eût mérité une copie fidèle. Rien de plus étrange aussi que sa *Tempesta*, coiffée d'un tambour de basque sur l'oreille et de grelots frémissants sur des tiges légères, ayant pour corsage une flûte de Pan et des cymbales d'or couvrant les seins, en bandoulière un cor de chasse, en ceinture descendant sur la hanche un collier de cheval à houppes rouges auquel pend une timbale, et sur une de ses jambes nue jusqu'au genou montrant des bracelets d'étoffe écarlate couverts de grelots; mais je passe tout de suite aux renseignements utiles.

LE BEAU LÉANDRE.

Orgon, cheveux blanc de neige sous une calotte noire. Habit et culotte en velours frappé, veste brodée à la main, en soie sur canevas, bas à fleurs de couleurs naturelles brodées en soie, souliers à grandes boucles d'argent carrées. — Le costume de *Léandre* est celui de *L'Indifférent*, de Watteau, (musée du Louvre, galerie Lacaze.) On y a ajouté seulement, pour les besoins de la comédie, une épée à poignée d'acier taillée en diamants, pendue à un ceinturon de cuir naturel. Pour *Colombine*, la comédienne doit choisir, selon sa fantaisie, dans l'œuvre de Watteau, une robe à fourreau très-riche. La fille d'Orgon doit être vêtue non en soubrette, mais en dame, et lorsqu'elle dit (scène VII) :

Sans payer seulement les robes que je traine,

le spectateur doit sentir la vérité violée, comme lorsque la Dorimène du *Mariage forcé* dit à Sganarelle : « Il me tarde déjà que je n'aye des Habits raisonnables, pour quitter viste ces guenilles. »

DIANE AU BOIS.

Les costumes avaient été dessinés avec le goût le plus poétique par M. Charles Voillemot. — *Éros*, en berger, (acte Ier, scène II,) tunique gris-perle avec une peau de mouton blanche. Une houlette. Des bottines en cuir naturel. Chapeau de paille attaché sur le dos. — Sous les traits du chasseur Hylas, (acte Ier, scène V,) il porte la même tunique avec une écharpe violette. Un arc et un carquois. — En berger Endymion, (acte II, scène II,) il porte une tunique blanche relevée à la ceinture et un manteau couleur de rose. Attachée en bandoulière, une flûte de roseau. — A la scène VI du second acte, même tunique avec un bonnet phrygien et des bottines écarlates, et sur les épaules une peau de lion. — *Diane* est vêtue d'une tunique bleue étoilée; au premier acte avec une peau de panthère et un grand arc à la main; au second, avec un long voile bleu. Diadème d'argent en croissant, et brodequins d'argent. — Les costumes des Nymphes sont chacun d'une seule couleur, blanc pour *Glaucé*, jaune soufre pour *Eunice*, rose pour *Mélite*. Elles sont chaussées de crepidæ de la même couleur que leur costume.

LES FOURBERIES DE NÉRINE.

Il faut bien se garder de montrer *Scapin* costumé en Mezzetin, comme on le fait si abusivement à la Comédie-Française, dans la farce illustre de Molière. Dans son *Histoire du Théâtre Italien*, Louis Riccoboni a donné (planche VIII) une admirable gravure de l'*Habit de Scapin*, que le comédien ne saurait trop consulter.

Fauve et hâlé, avec des cheveux crépus, courts sur le devant, cachant le front, et longs par derrière, des yeux de braise et une barbe courte aux moustaches hérissées, *Scapin* a la mine scélérate. Son habit est une casaque blanche avec des quilles vertes, collante jusqu'à la taille et se terminant par des basques flottantes, tombant au milieu des cuisses. Les manches sont étroites et également ornées de quilles vertes. Le pantalon, qui se rétrécit en bas et qui se termine au-dessus de la cheville, porte le même ornement. Ceinture en cuir naturel, dans laquelle est passé un poignard droit ou couteau, et soutenant une sorte de gibecière placée exactement au milieu de la taille. Bas de soie verts. Souliers en cuir naturel, à bouffettes de rubans verts. Scapin s'enveloppe dans un large manteau vert des deux côtés, orné de quilles blanches, et il tient à la main un bonnet blanc avec passe à revers en étoffe verte.

Nérine. Cheveux relevés et bouffants, coiffure de Watteau. Petit béret avec plume floche. Robe de satin rose à jupe droite, à corsage en pointe très-décolleté avec des nœuds de ruban jaune en échelle. Au cou, une fraise en collier. Sur l'épaule, petit manteau de satin jaune doublé de rose, à petit collet rabattu. Bas de soie jaunes à coins roses, souliers de satin rose à bouffettes jaunes.

LA POMME.

Rien n'est plus difficile que de costumer des Dieux au théâtre. Ne pouvant les faire voir dans leur nudité sacrée, on doit les vêtir le plus possible, car, ainsi que le dit Edgard Poe, rien ne fait mieux songer à une chose que son contraire même. — Avec la générosité des grands artistes, M. Gustave Moreau, l'admirable créateur du *Sphinx* et de la *Jeune fille recueillant la tête d'Orphée*,

a bien voulu peindre pour *La Pomme* deux aquarelles qui sont des chefs-d'œuvre.

Vénus. Diadème d'ivoire et de corail. Cheveux en bandeaux, avec mèches pendantes, serrées de place en place par des joyaux pareils. Longue robe blanche sans plis, avec manches collantes, semée de roses d'or à feuillages verts, et dont le bas est formé de deux rangs de perles, d'une bande de riche broderie et plus bas d'une très-haute frange de différents ors. Large ceinture de tous les ors, éblouissante de pierreries, d'où pend un double rang de perles lâche, relevé par une énorme émeraude entourée de grosses perles. Collier et longues pendeloques d'or. Au haut et au bas des bras, bracelets très-larges, pareils à la ceinture. Long manteau droit d'un sombre vert de mer, bordé d'une légère broderie noire et attaché par un gros diamant noir, serti dans un cercle d'or entouré de perles grises. Vénus tient à la main un miroir d'or poli, dont les ornements rappellent sa parure.

Mercure. Visage d'une pâleur marmoréenne. Longue chevelure, coupée courte sur le front. Le bonnet phrygien, bleu avec des ailes noires très-pointues et de longues mentonnières pendantes, est celui du Persée de Coysevox (Jardin des Tuileries.) Tunique sans plis, rose, à dessins blancs formant à peu près une croix, avec des manches bleues, et, prenant sous le bras jusqu'au bas de la tunique, une large bande en damier noir et argent. Le bas de la tunique est orné de deux rangs de dessins de damiers pareils, coupés d'une guirlande blanche. Ceinture bleue coupée de carrés noirs, ornée de perles et surmontée de dessins ovales blancs et noirs, couronnés de grêles fleurettes. Manteau noir, attaché par une large agrafe. Jambes nues. Très-hautes jambières roses, bordées de bleu, ouvertes sur le devant, rattachées par trois grosses perles, et auxquelles sont attachées de hautes ailes noires.

DEÏDAMIA.

Les costumes, dessinés par M. Thomas avec une curieuse recherche d'archaïsme semi-barbare, font partie de la collection d'aquarelles de l'Odéon, qui peut être consultée à la bibliothèque du théâtre.

LA PERLE.

Pour costumer *Cléopâtre*, on pourra consulter dans *Antoine et Cléopâtre* les belles illustrations anglaises qui accompagnent la traduction de Shakespeare par Émile Montégut (Hachette.) S'il y faut un commentaire, on le trouvera dans *Une Nuit de Cléopâtre* (Théophile Gautier, *Nouvelles*, édition Charpentier,) où le grand poëte décrit si merveilleusement, avec un vêtement divin, celle dont son maître a dit (*Légende des Siècles, — Zim-Zizimi*) :

> Cléopâtre égalait les Junons éternelles ;
> Une chaîne sortait de ses vagues prunelles ;
> O tremblant cœur humain, si jamais tu vibras,
> C'est dans l'étreinte altière et douce de ses bras ;
> Son nom seul enivrait ; Strophus n'osait l'écrire ;
> La terre s'éclairait de son divin sourire,
> A force de lumière et d'amour, effrayant ;
> Son corps semblait mêlé d'azur ; en la voyant,
> Vénus, le soir, rentrait jalouse sous la nue ;
> Cléopâtre embaumait l'Égypte, toute nue,
> Elle brûlait les yeux ainsi que le soleil ;
> Les roses enviaient l'ongle de son orteil...

« La reine Cléopâtre avait pour coiffure une espèce
« de casque d'or très-léger, formé par le corps et les
« ailes de l'épervier sacré ; les ailes, rabattues en éventail
« de chaque côté de la tête, couvraient les tempes, s'al-
« longeaient presque sur le cou, et dégageaient, par une
« petite échancrure, une oreille plus rose et plus délica-
« tement enroulée que la coquille d'où sortit Vénus que
« les Égyptiens nomment Hâthor ; la queue de l'oiseau

« occupait la place où sont posés les chignons de nos
« femmes ; son corps, couvert de plumes imbriquées
« et peintes de différents émaux, enveloppait le sommet
« du crâne, et son cou, gracieusement replié vers le
« front, composait avec la tête une manière de corne
« étincelante de pierreries ; un cimier symbolique, en
« forme de tour, complétait cette coiffure élégante,
« quoique bizarre. Des cheveux noirs comme ceux d'une
« nuit sans étoiles s'échappaient de ce casque et filaient
« en longues tresses sur de blondes épaules, dont une
« collerette ou hausse-col, orné de plusieurs rangs de
« serpentine, d'azerodrach et de chrysobéril, ne laissait,
« hélas ! apercevoir que le commencement ; une robe de
« lin, à côtes diagonales, — un brouillard d'étoffe, de
« l'air tramé, *ventus textilis,* comme dit Pétrone, — on-
« dulait en blanche vapeur autour d'un beau corps dont
« elle estompait mollement les contours. Cette robe avait
« des demi-manches justes sur l'épaule, mais évasées
« vers le coude comme nos manches à sabot, et permet-
« tait de voir un bras admirable et une main parfaite,
« le bras serré par six cercles d'or et la main ornée
« d'une bague représentant un scarabée. Une ceinture,
« dont les bouts noués retombaient par devant, mar-
« quait la taille de cette tunique flottante et libre ; un
« mantelet garni de franges achevait la parure, et, si
« quelques mots barbares n'effarouchent point des
« oreilles parisiennes, nous ajouterons que cette robe
« se nommait *schenti*, et le mantelet *calasiris*. Pour der-
« nier détail, disons que la reine Cléopâtre portait de
« légères sandales fort minces, recourbées en pointe et
« rattachées sur le cou-de-pied comme les souliers à la
« poulaine des châtelaines du moyen âge. »

<p align="right">Théophile Gautier, Nouvelles. *Une Nuit de Cléopâtre.*</p>

TABLE

	Pages.
Avant-propos.	1
Le Feuilleton d'Aristophane, comédie satirique.	3
Le Beau Léandre.	79
Le Cousin du Roi.	115
Diane au Bois, comédie héroïque en deux actes.	163
Les Fourberies de Nérine.	223
La Pomme.	251
Florise, comédie en quatre actes.	287
Deïdamia, comédie héroïque en trois actes.	383
La Perle.	445
Note sur quelques-uns des costumes.	467

Paris. — Typ. G. Chamerot, 19, rue des Saints-Pères. — 7710.

www.ingramcontent.com/pod-product-compliance
Lightning Source LLC
Chambersburg PA
CBHW051346220526
45469CB00001B/130